职业院校素质教育创新系列教材

# 公共艺术

主　编　王英杰　裴国丽
副主编　崔艳萍　王　雪　刘　潇
参　编　裴耀东　谷　琳　赵　瑾
　　　　梁青云　王雪婷
主　审　杜　力

机 械 工 业 出 版 社

本书在内容编排上具有系统性、综合性、知识性、趣味性和实用性等特点，内容简洁、通俗易懂，突出职业教育特色，体现理论联系实际；在教学形式和学习方法方面，注重建立师生之间、学生之间的相互交流与研讨，培育开放式和探究式教学氛围，充分发挥以学生为主体、以教师为主导的教学模式，活跃和丰富课堂教学气氛，提高学生的学习兴趣和学习能力。本书主要内容包括：艺术概述、音乐概述、歌唱艺术及其基本技能、器乐艺术欣赏、舞蹈艺术欣赏、影视艺术欣赏与戏剧艺术欣赏、美术概述、中国画欣赏、油画欣赏、书法欣赏、雕塑欣赏、建筑欣赏、摄影欣赏、设计，每个单元还配有相关拓展知识，以电子资源包的形式呈现，方便学生自主学习。

本书适合作为职业教育教材，也可供对公共艺术知识感兴趣的自学人员阅读使用。

**图书在版编目（CIP）数据**

公共艺术/王英杰，裴国丽主编．—北京：机械工业出版社，2017.8（2025.1重印）
职业院校素质教育创新系列教材
ISBN 978-7-111-57770-6

Ⅰ．①公… Ⅱ．①王… ②裴… Ⅲ．①美术—中等专业学校—教材 Ⅳ．①J

中国版本图书馆 CIP 数据核字（2018）第 201676 号

机械工业出版社（北京市百万庄大街 22 号　邮政编码 100037）
责任编辑：宋　华　责任校对：王　欣
封面设计：路恩中　责任印制：邓　博
北京盛通数码印刷有限公司印刷
2025 年 1 月第 1 版第 9 次印刷
184mm×260mm・17.5 印张・415 千字
标准书号：ISBN 978-7-111-57770-6
定价：49.80 元

电话服务　　　　　　　　　　网络服务
客服电话：010-88361066　　　机　工　官　网：www.cmpbook.com
　　　　　010-88379833　　　机　工　官　博：weibo.com/cmp1952
　　　　　010-68326294　　　金　书　网：www.golden-book.com
**封底无防伪标均为盗版**　　机工教育服务网：www.cmpedu.com

公共艺术课程的开展是中等职业学校实施美育、培养高素质劳动者和技术技能人才的重要途径,是素质教育不可或缺的重要内容,是中等职业学校学生必修的一门公共基础课。本书是依据教育部办公厅 2013 年 3 月颁发的《中等职业学校公共艺术课程教学大纲》编写的。编写的目的是提高中职学生的人文素养和艺术鉴赏能力。

造就合格的中等职业技术教育人才不仅要在职业素质和职业能力方面加强培养,而且还要在德、智、体、美方面加强教育,使学生具有良好的综合素质。公共艺术课程与德育、智育、体育、专业技能等课程是并列的,它们之间的关系不是简单的加法,而是相互影响和相互渗透的。通过公共艺术课程的教学活动,不仅可以将审美教育渗透在德育、智育、体育和专业技能之中,同时还可以通过审美教育,培养学生的个性潜力、想象力和创造力,陶冶学生的情操,振奋学生的精神,引导他们追求美好理想,并进一步强化德育效果。

另外,通过艺术作品的赏析和艺术实践活动,可以使学生了解并掌握不同艺术门类的基本知识、技能和原理,引导学生树立正确的世界观、人生观和价值观,增强文化自觉与文化自信,丰富学生的人文素养与精神世界,培养学生的艺术欣赏能力,提高学生的文化品位和审美素质,以及职业素养、创新能力与合作意识。

总之,在人才培养的整个过程中,艺术教育在教育人和塑造人方面有着独特的功能和作用,这是其他教育所无法替代的。可以说,没有艺术教育的教育是不完美的教育。因为培养人才、提高人的素质,最根本的问题是要提升人的精神境界。进行公共艺术课程教学活动的核心目标就是使学生的情操得到陶冶,思想得到净化,品格得到完善,身心得到和谐发展,精神境界得到升华,自身得到美化,综合素质得到提升。

公共艺术课程的教学目标是:

(1) 使学生了解不同艺术类型的表现形式、审美特征和相互之间的联系与区别,培养学生艺术鉴赏兴趣。

（2）使学生掌握欣赏艺术作品和创作艺术作品的基本方法，学会运用有关的基本知识、技能与原理，提高学生艺术鉴赏能力。

（3）增强学生对艺术的理解与分析评判的能力，开发学生的创造潜能，提高学生的综合素养，培养学生提高生活品质的意识。

本书在内容编排上具有系统性、综合性、知识性、趣味性和实用性等特点，内容简洁、通俗易懂，突出职业教育特点，注重基本技能的培养，体现理论联系实际；在教学形式和学习方法方面，注重建立师生之间、学生之间的相互交流与研讨，实施开放式和探究式教学氛围，充分发挥以学生为主体、以教师为主导的教学模式，活跃和丰富课堂教学气氛，提高学生的学习兴趣和学习能力。

本书由王英杰、裴国丽担任主编；崔艳萍、王雪、刘潇担任副主编；由杜力主审。

本书由王英杰负责拟定编写提纲、修改和统稿。第一单元由王英杰编写；第二单元由谷琳编写；第三单元由赵瑾编写；第四单元由刘潇编写；第五单元由崔艳萍编写；第六单元由王雪婷编写；第七单元由王雪编写；第八单元、第九单元、第十一单元和第十四单元由裴国丽编写；第十单元由裴耀东编写；第十二单元和第十三单元由梁青云编写。

本书在编写过程中参考了大量的文献资料，在此向文献资料的作者致以诚挚的谢意。由于编写时间及编者水平有限，书中难免有不妥之处，恳请广大读者批评与指正。

编　者

## Contents

前　言

**第一单元　艺术概述** // 1
  模块一　艺术的分类和本质 // 1
  模块二　艺术的功能与欣赏 // 3
  思考与探讨 // 5

**第二单元　音乐概述** // 7
  模块一　音乐的表现形式 // 7
  模块二　音乐的功能 // 9
  模块三　音乐的欣赏 // 12
  思考与探讨 // 14

**第三单元　歌唱艺术及其基本技能** // 15
  模块一　歌唱基础知识 // 15
  模块二　歌唱的三种唱法 // 23
  模块三　经典歌曲赏析及演唱 // 27
  模块四　合唱艺术基础知识 // 31
  思考与探讨 // 36

**第四单元　器乐艺术欣赏** // 37
  模块一　中国乐器简介 // 37
  模块二　中国经典器乐演奏作品赏析 // 51
  模块三　西洋乐器简介 // 59
  模块四　西洋经典器乐演奏作品赏析 // 70
  思考与探讨 // 75

**第五单元　舞蹈艺术欣赏** // 77
  模块一　舞蹈基础知识 // 77
  模块二　中国舞蹈作品欣赏 // 83
  模块三　西方舞蹈作品欣赏 // 91
  模块四　体育舞蹈欣赏 // 98
  思考与探讨 // 102

**第六单元　影视艺术欣赏与戏剧艺术欣赏** // 103
  模块一　影视艺术欣赏 // 103
  模块二　戏剧艺术欣赏 // 116
  思考与探讨 // 131

## 第七单元　美术概述 // 133

模块一　美术基础知识 // 133
模块二　美术的欣赏 // 141
思考与探讨 // 144

## 第八单元　中国画欣赏 // 145

模块一　中国画基础知识 // 145
模块二　中国画作品欣赏 // 152
思考与探讨 // 162

## 第九单元　油画欣赏 // 165

模块一　油画基础知识 // 165
模块二　油画作品欣赏 // 174
思考与探讨 // 183

## 第十单元　书法欣赏 // 185

模块一　书法基础知识 // 185
模块二　书法作品欣赏 // 195
思考与探讨 // 198

## 第十一单元　雕塑欣赏 // 201

模块一　雕塑基础知识 // 201
模块二　雕塑作品欣赏 // 206
思考与探讨 // 212

## 第十二单元　建筑欣赏 // 213

模块一　建筑基础知识 // 213
模块二　经典建筑欣赏 // 228
思考与探讨 // 233

## 第十三单元　摄影欣赏 // 235

模块一　摄影基础知识 // 235
模块二　摄影作品欣赏 // 242
思考与探讨 // 245

## 第十四单元　设计 // 247

模块一　设计基础知识 // 247
模块二　构成基础知识 // 250
模块三　设计表现基础知识 // 262
模块四　设计案例研究与分析 // 267
思考与探讨 // 270

## 参考文献 // 271

# 第一单元　艺术概述

## 模块一　艺术的分类和本质

艺术包括文学、绘画、雕塑、建筑、音乐、舞蹈、戏剧、电影、曲艺、工艺等。研究艺术的学科是艺术学。

### 一、艺术的分类

艺术的种类繁多，各有特色，人们可以按不同的角度、标准和方式对其进行分类。

按艺术形象的存在方式进行分类，艺术可分为时间艺术（如音乐、文学）、空间艺术（如绘画、雕塑、建筑）和时空艺术（如舞蹈、戏剧、影视）。

按对艺术作品的感知方式进行分类，艺术可分为听觉艺术（如音乐）、视觉艺术（如绘画、雕塑、建筑）、视听艺术（如舞蹈、戏剧、影视）和想象艺术（如文学）。

按艺术作品的物化形式进行分类，艺术可分为动态艺术（如音乐、舞蹈、戏剧、影视）和静态艺术（如绘画、雕塑、建筑、工艺）。

按艺术的美学原则进行分类，艺术可分为实用艺术（如建筑、印染、广告设计）、造型艺术（如绘画、雕塑、建筑艺术）、表演艺术（音乐、舞蹈）、视听艺术（如影视）、语言艺术（如文学）和综合艺术（如戏剧、摄影）。

按艺术作品对客体世界的反映方式进行分类，艺术可分为表现艺术（如音乐、舞蹈、建筑）、再现艺术（如绘画、雕塑）和再现表现艺术（如文学、戏剧、影视）。

### 二、艺术与科学

总体来说，艺术与科学不同，科学是借助人类的理性反映客观世界的规律性。艺术是借助人类的感性反映世界，包括客观的和主观的世界。科学更多的是通过"发现"实现的，而艺术更多的是通过"创造"实现的。艺术是人类心里真实情感的反映。

### 三、艺术的本质

艺术的本质是一种审美的意识形态。艺术作为一种特殊的精神文化现象，既具有一般意识形态的特征，同时还具有自身的特殊性质。

第一，艺术作为一种一般意识形态，不管其传达的内容多么复杂丰富，表现的形式多么离奇抽象，归根到底都源于社会生活，都是艺术家对社会生活直接或间接、隐晦或明显的反映。

第二，艺术是一种特殊的社会意识形态，与政治、法律、哲学、宗教、道德等社会意识形态的最大区别在于它具有审美性，即艺术是一种审美的意识形态。所谓审美性，是指艺术对社会生活的反映是建立在审美的基础之上的，艺术家采用一种审美的方式去认识生活、审视社会、反映现实。这种审美性贯穿于艺术创作的全过程，渗透于艺术作品的内容

与形式的各个方面。艺术家将社会生活作为一种审美对象去把握，着力发现、发掘现实生活中一切美的因素，即使是现实生活中丑的事物，也需要艺术家审美理想的烛照，揭示其丑的本质，从而达到对美的颂扬。

总之，艺术既是对社会生活的反映，属于上层建筑领域，同时又是一种特殊的意识形态。它对生活的反映是建立在"审美"基础之上的。因此，艺术的本质属性就是"审美性"。

### 四、艺术的基本特征

艺术的本质与艺术的特征密不可分。本质是特征的内在规律，特征是本质的外在表现。艺术作为一种审美的社会意识形态，决定了它必然具有形象性、主体性、审美性等基本特征。

#### 1. 形象性

形象，即审美形象，主要是指艺术活动中能引起人的思想或情感活动的生动、具体、可感的人物和事物形象。形象是艺术活动特有的存在方式，艺术作品作为人的精神生产的产品，依存于一定的物质载体，必须是直观的、具体的，能为人的感官直接感知的感性存在。形象是构成艺术作品的基本要素，所以每个艺术形象都必须以个别具体的感性形式出现，把生活中的人、事、景、物的外部形态和内在特征真实地表现出来，有血有肉，有声有色，使人产生一种活灵活现的真实感。艺术形象又是艺术家认识生活和体验生活的结果，是艺术家审美意识的结晶，因此艺术形象又具有艺术家审视、体验生活时把握到的鲜活性和具体性，通过人的视觉、听觉等感官能够感受、把握到艺术形象的色彩、线条、声音、动作，给人以闻其声、见其人、临其境的审美感受。

艺术形象贯穿于艺术活动的全过程。艺术家在艺术创作过程中始终离不开具体的形象。正如郑板桥画竹子时，他观察、体验竹子的形象始于"园中之竹"，艺术构思孕育了"胸中之竹"，最后通过磨砚展纸，将"手中之竹"展现在宣纸上，可见竹子的形象自始至终伴随了画竹的全过程。

艺术家不仅在创作过程中不能脱离生动具体的形象，其创造的艺术成果更须展现具体可感的艺术形象，并以其强烈的艺术感染力去打动每一个欣赏者。因此，形象性是艺术区别于其他社会意识形态的最基本的特征，也是艺术反映社会生活的特殊形式，是创作主体对于客体对象瞬间领悟式的审美创造。

#### 2. 主体性

虽然艺术是用形象来反映社会生活的，但这种反映绝不是单纯的"模仿"或"再现"，而是融入了创作主体的思想情感，体现出十分鲜明的创造性。艺术的主体性体现在艺术生产活动的全过程中，包括艺术创作、艺术作品和艺术欣赏。

（1）艺术创作具有主体性。艺术创作的主体性集中表现在艺术家的创作活动具有能动性和独创性。艺术形象的创造需要理性，艺术中的形象是有意味的形象，是渗透了艺术家深刻理性思考的形象。鲁迅先生就曾说过：画家所画的、雕塑家所雕塑的，表面上是一张画、一个雕像，其实是他的思想和人格的表现。另外，艺术家在创作活动中的理性思维，在把握时代氛围、遴选素材和题材、构思主题和情节、选择表现形式等方面均具有举足轻重的作用。

（2）艺术作品具有主体性。艺术作品是艺术家精神劳动的产物。艺术作品中所描绘

的生活不是对客观生活中的图景进行镜子式的简单反映，而是经过选择、加工并融入艺术家对人生的理解，其中融入了艺术家丰富的思想内涵、情感、愿望、价值取向和审美追求。艺术家的情感是通过艺术形象展现的，因为艺术家反映生活，创作的艺术形象，绝不是冷漠的、无动于衷的，而是凝聚着他的思想情感、爱憎褒贬，渗透着他的审美情趣、审美理想。可以说，艺术作品是艺术家对社会事物的态度和理性认识的外化与彰显，是艺术家内在精神世界的客体化表现。

（3）艺术欣赏具有主体性。艺术欣赏是欣赏者的主体行为，其主体性的特点尤为明显，所谓"1000 个人，有 1000 个哈姆雷特"，艺术欣赏的"差异性"就是这一特点的显著体现。

### 3. 审美性

任何艺术作品都必须具备两个条件：一是它必须是人类艺术生产的作品；二是它必须具有审美价值，即审美性。审美性是艺术品与其他非艺术品的根本区别。

审美性是指艺术作品所具有的美学品质和审美价值。它是人类审美意识的集中体现。作为一种特殊的精神生产，艺术生产的目的是满足人类的审美需要。

艺术的审美性是真、善、美的结晶。艺术美之所以高于现实美，是由于通过艺术家的创造性劳动，将现实生活中的真、善、美凝聚到了艺术作品中。艺术中的"善"需要通过艺术家的精心创作，使艺术家的人生态度和道德评价渗透到艺术作品中，也就是化"善"为美，体现为生动感人、有血有肉的艺术形象。

艺术的审美性是内容美和形式美的统一。艺术美注重形式，但并不脱离内容，它是两者的有机统一。每种艺术都有自己特殊的形式美。艺术贵在创新，随着艺术实践的不断发展，形式美的法则也在不断变化和发展。

总之，艺术作品是艺术家审美理想的结晶，是美的创造的结果。它不仅以情动人，更以美感人，使人得到一种精神上的愉悦享受。艺术作品中的形象由于集中、浓缩了生活中的形象美，因此比生活中实际存在事物的形象更具有形式上的审美特性。例如，中国传统绘画中的梅花形象，往往老干虬枝、横斜逸出、凌寒傲霜、迎春怒放，体现了一种老树新花、青春勃发的审美内涵，使人产生比观赏生活中的梅花更丰富的美感。

# 模块二　艺术的功能与欣赏

## 一、艺术的功能

艺术的功能包括审美认知功能、审美教育功能和审美娱乐功能三个方面。

### 1. 艺术的审美认知功能

艺术与其他意识形态的主要区别在于它的审美价值。审美认知功能主要是指人们通过艺术鉴赏活动，可以更加深刻地认识自然、认识社会、认识历史、认识人生。艺术家通过艺术创作来表现和传达自己的审美感受和审美理想，欣赏者通过艺术欣赏来获得美感，并满足自己的审美需要。由于艺术活动具有反映与创造统一、再现与表现统一、主体与客体统一等特点，因此，艺术具有能够深刻地揭示社会、历史、人生的真谛和内涵，反映社会

生活的深度和广度的特点，可以通过生动感人的艺术形象给人们带来难以忘却的社会生活知识。

### 2. 艺术的审美教育功能

艺术的审美教育功能是人们通过艺术欣赏活动，受到真、善、美的熏陶和感染，思想上受到启迪，实践上找到榜样，认识上得到提高，在潜移默化的作用下，引起思想、感情、理想、人生态度、价值观念等的深刻变化，从而引导人们正确地理解和认识生活，树立正确的人生观和世界观。

艺术的审美教育功能不同于道德教育。其特点是：

（1）"以情感人"。这种方式是艺术教育与其他教育的鲜明区别。因为艺术作品总是灌注着艺术家的思想情感，通过生动、感人的艺术描绘，作用于欣赏者的感情，通过强烈的艺术感染性，使欣赏者自觉自愿地受到教育。

（2）"潜移默化"。艺术作品对人的教育，可使欣赏者在不知不觉中受到感染，使人的心灵得到净化，从而对人的思想情感和精神起到潜移默化的教育作用。

（3）"寓教于乐"。艺术教育是通过将思想教育融合到艺术审美娱乐之中而实现的。

### 3. 艺术的审美娱乐功能

艺术的审美娱乐功能主要是指在艺术家的创作和欣赏者的欣赏活动中，获得精神享受和审美愉悦。艺术家在创作中处于一种完全忘我的状态，沉醉其中，并获得极大的满足和快乐。艺术欣赏者同样也是一种自由自觉的活动，在欣赏艺术作品过程中，处于一种忘我的状态，沉醉于艺术天地中流连忘返。优秀的艺术作品总是能给人以极大的满足和快乐。

## 二、如何认识艺术和欣赏艺术作品

### 1. 如何认识艺术

对于艺术，通常可以从三个层面来认识：第一是从精神层面，可将艺术看作文化的一个领域或文化价值的一种形态，将其与宗教、哲学、伦理等并列；第二是从活动过程的层面来认识艺术，认为艺术就是艺术家的自我表现、创造活动，或是对现实的模仿活动；第三是从艺术创作活动的结果层面，认为艺术就是艺术作品，强调艺术的客观存在。

另外，艺术是人们把握现实世界的一种方式，艺术创作活动是人们以直觉的、整体的方式把握客观对象，并在此基础上以象征性符号形式创造某种艺术形象的精神性实践活动。它最终以艺术作品的形式出现，这种艺术作品既有艺术家对客观世界的认识和反映，也有艺术家本人的情感、理想和价值观等主体性因素，是一种精神产品。

### 2. 如何欣赏艺术作品

艺术作品表现生活中美的形象，可使之更加突出和完美；艺术作品表现生活中的丑恶时，同样可以化生活丑恶为艺术美。在作品中，艺术家通过对生活中丑恶的嘲讽和鞭笞，可充分暴露丑恶的本质，引起人们对丑恶的厌恶与鄙视，激发起人们对美好事物的憧憬与向往，因此，生活中的丑恶就具有了一定的美学意义与价值。例如，以反腐倡廉为题材的艺术作品，通过对腐败现象的暴露和批判，充分揭示了社会腐朽现象对社会主义建设的危害，并给世人以警示，同样达到了化腐朽为神奇的震撼力，从而使欣赏者获得了一种特殊的美感。

艺术欣赏是一种审美活动，它既不同于一般人为了娱乐消遣而对艺术作品进行的表层

浏览与观赏，也不同于艺术评论家为了批评鉴别而对艺术作品进行深入的理性分析与评论。艺术欣赏是介于浏览与观赏和理性分析与评论之间的一种融感性和理性、娱乐和赏析于一体的审美活动。在进行艺术欣赏活动时，需要具备以下条件：

（1）要了解代表艺术作品的基本特征。欣赏者应逐步积累文化史和艺术发展史方面的相关知识，了解艺术在各个发展时期艺术家的代表性作品的基本特征。

（2）要培养艺术形式感觉。艺术欣赏的实质不是表面的观看，而是感觉。欣赏是面对艺术作品全貌进行的，欣赏者感觉的敏感程度决定了欣赏者的层次，这就要求欣赏者应尽量像艺术家一样，具备对艺术形式语言的感受力。

（3）要体味艺术作品的境界与精神。欣赏是一种精神活动，欣赏者要积极发挥想象、情感等心理因素，充分体味作品的境界和精神。由于各类艺术都有其独特性，因此欣赏时的关注点也有所不同，欣赏者应具备相应的知识和素养。例如，欣赏绘画作品时，应更多地关注绘画作品的线条、形体、色彩和动感等；欣赏舞蹈时，应从人体、动作、舞台构图、舞台美术等方面入手；欣赏书法作品时，应关注书法作品的"形"（点画线条以及由此而产生的书法空间结构）和"神"（书法的神采意境）；欣赏摄影作品时，应根据不同的作品题材而有所侧重，如欣赏人像摄影作品时要关注人物的神情、手势、姿态等，欣赏风光摄影作品时要关注画面的布局和意境等，欣赏静物摄影作品时要关注背景、光线等，欣赏生活摄影作品时要关注情节的典型性和生动性。

# 思考与探讨

## 简答题

1. 艺术的审美教育功能有何特点？
2. 在进行艺术欣赏活动时，需要具备哪些条件？

## 探讨与实践活动

针对某一艺术作品，同学之间可分组进行交流与探讨，分别谈谈自己对艺术作品的认识和感觉。通过交流与探讨，你对提高艺术作品欣赏能力有何好的建议？

# 第二单元　音乐概述

## 模块一　音乐的表现形式

### 一、音乐的类型

音乐是反映人类现实生活情感的一种艺术。音乐的表现形式按发声器进行分类，可分为声乐和器乐两大类型。另外，音乐还可分为古典音乐、流行音乐、民族音乐、乡村音乐、原生态音乐等。在艺术类型中，音乐是比较抽象的艺术，音乐从历史发展上进行分类，又可分为东方音乐和西方音乐。东方音乐是以中国古代的五声音阶为基础，即宫（1）、商（2）、角（3）、徵（5）、羽（6）；西方音乐是以七声音阶为主。

声乐是指人类的歌唱，是人类用自己的声音来表达心中情感的音乐。由于声乐表达情感最直接、最自由、最容易感人，因此，很多人都喜欢听歌和唱歌。声乐按声音性质和音域进行分类，可细分为男声、女声、童声，以及高音、中音、低音等。声乐按表演形式进行分类，还可分为独唱、二重唱、齐唱、合唱、表演唱等。声乐按唱法不同，又可分为民族唱法、美声唱法、通俗唱法等。

器乐是指用乐器演奏的音乐。器乐是相对于声乐而言的，是完全使用乐器演奏而不用人声或者人声处于附属地位的音乐。器乐演奏的乐器包括弦乐器、木管乐器、铜管乐器和打击乐器等，有的器乐曲可应用部分人声（如人声演奏的口哨、哼唱等）作为效果。

由于器乐比人声的音域更宽广，因此，一部分人喜欢用乐器来表现更丰富、更广泛的音乐。另外，由于各种乐器的音色不同，乐器演奏方法和技巧的丰富，乐曲风格、意境上的差异，以及多种多样的乐曲表现形式，就构成了令人为之陶醉的器乐艺术。人们通过器乐演奏和欣赏，可表达与体验内心情感，感悟人生，并得到精神享受。

另外，器乐不依赖歌词，是演奏者操纵乐器，通过乐器奏出的音色、强弱、高低、节奏、旋律等音乐语言来塑造形象，表达情感。以弓拉弦演奏为主的器乐称为弓弦乐，如小提琴协奏曲《梁山伯与祝英台》；以手指弹拨弦演奏为主的器乐称为弹拨乐，如琵琶大曲《十面埋伏》；以口腔吹奏为主的器乐称为吹奏管乐，如中国的笛子曲、外国的萨克斯曲等；以敲击方式演奏的器乐称为打击乐，如中国山西南部的威风锣鼓、陕西安塞的腰鼓、外国的架子鼓等；根据演奏人数和乐器配置的不同，器乐又可分为独奏、齐奏、重奏、合奏、协奏等。中国农村演出较多的器乐是唢呐、笙竽、胡琴、鼓锣等。苗族、侗族、彝族人民喜欢用芦笙演奏；哈萨克族喜欢用冬不拉演奏；维吾尔族喜欢用热瓦普演奏；蒙古族喜欢用马头琴演奏；朝鲜族喜欢用长鼓演奏。可以说，器乐的演奏各具特色。

总体来说，声乐演唱比器乐演奏普遍得多，也较为随意。它可以器乐伴奏，也可以清唱；可以在室内，也可以在室外；可以在正式场合，也可以随时随地放声歌唱；可以按原

词唱，也可以哼哼曲调。

## 二、音乐的起源

人类社会究竟从什么时候开始有音乐，已经无法查考。但是早在人类还没有产生语言时，就已经知道利用声音的高低、强弱等来表达自己的意思和感情。音乐是最古老的艺术，产生于劳动。随着人类劳动的发展，逐渐产生了统一劳动节奏的号子和相互间传递信息的呼喊，这便是最原始的音乐雏形。也许第一个吹着动物号角召集同伙去打猎的原始人，就是人类音乐的创始者；也许抬东西时为协调步子，首先唱起"吭唷、吭唷"的人，就是人类第一位歌唱家；也许当人们庆贺收获和分享劳动成果时，敲打石器、木器等物品以表达喜悦、欢乐之情，便是原始乐器演奏的雏形。

## 三、音乐美的表现形式

音乐是审美意识的一种特殊表现形态。现实美作为音乐的反映对象，它不是直接被再现的，而是一种通过人的主观感受上的折射，间接地得到表现。音乐是利用自然的音响作为物质手段，但它并不是自然音响的简单模拟。音乐作品必须与特殊的主观感受相结合才能具有意义。

音乐是听觉艺术，看不见，摸不着，只能在静听中领略。"音乐形象"与绘画、雕塑中的视觉可见形象不同，它不具有客观对象的一定形状、色彩等特征，音乐是利用特定音响的变化与特定情感起伏的对应关系，间接和曲折地反映社会生活与人的思想情感变化，并通过调动欣赏者的审美感受能力，在内心唤起一定的情感意象。

音乐让人赏心悦目，并为听众带来听觉的享受，音乐是一种"造型"艺术。音乐美的表现形式主要是外在技巧的表象美和思想情感的内涵美。"美声"不仅是声乐艺术所追求的，也是器乐艺术所追求的。"美声"不仅是音色的美，也是音质、音准、音量与强弱、高低、快慢等诸因素结合的美，表现的美。从古至今，许多人都为演奏家的高超演奏技艺所倾倒，如施特劳斯的圆舞曲、克莱德曼的现代钢琴曲都是以作品优美的曲调、流畅的旋律而闻名于世。

音乐艺术的表象美主要体现在表现技巧和"悦耳"功能上。音乐除了"悦耳"之外，更重要的是要"动情"，这就是音乐的内涵美所在。音乐艺术最本质的功能，是将"音"加以艺术组合而成为"乐"，是最能打动人们心灵的艺术。"绕梁三日"不是音响的物理现象，而是"一曲难忘"的心理现象。使唐代诗人白居易"青衫湿"的是什么力量？当然不仅仅是音乐表现的技巧，而最主要的是音乐所表现出的内在感染力。古代典籍《礼记·乐记》中说："凡音之起，由人心生也。人心之动，物使之然也。"这当然不是指自然的音，而是指心灵的音。荀子在其《乐论》中也说："夫乐者，乐也；人情之不免也。"发自作曲家、演奏家内心的音乐，正是通过音的艺术组合美，并以作为心灵相通的"信息"形式从听觉器官传导给听众，让听众产生心灵的共鸣，以达到陶冶、感染、感动听众的目的，这就是音乐动人魅力的根本所在。

从另外的角度来看，音乐美的表现形式还有很多，如音乐强烈的时代性、鲜明的民族特色等，但这些涵盖的仅仅是音乐的审美外延。子曰："文质彬彬，而后君子。"只有在表象的"文"和内涵的"质"恰如其分相得益彰时，音乐才能具备真正意义上的审美意象。

# 模块二　音乐的功能

音乐是人类生活中不可缺少的一部分，对社会的作用是多方面的。贝多芬说过："音乐应当使人类的精神爆发出火花。"我国著名作曲家冼星海说过："音乐，是人生最大的快乐，音乐是生活中的一股清泉，音乐是陶冶性情的熔炉。"欣赏音乐首先是一种美的享受，音乐可以调剂人们的生活，起到娱乐的作用；音乐可以传递感情，具有振奋精神、激发斗志、增长知识、开发智力、陶冶情操等作用。总之，音乐的功能可以归纳为娱乐功能、教化功能、励志功能、认识功能、益智功能和陶冶情操功能等。

## 一、音乐具有娱乐功能

音乐的娱乐作用是显而易见的。荀子在其《乐论》中指出："夫乐者，乐也。"就是说音乐即快乐。在现实生活中，人们听音乐的第一目的一般不是为了学习，也不是为了受教育，而是为了娱乐。在紧张的工作之余，听一首轻松愉快的乐曲，在饮茶吃饭之时，伴以悠扬悦耳的音乐，不仅可以调剂生活，而且是一种美的享受，是一种娱乐。正是在这娱乐之中，人们松弛了工作中绷紧的神经，忘掉了生活中的烦恼，消除了工作中的疲劳，身心得到了休息。这是一种高雅的娱乐，也是一种积极的放松、有文化的休息。

音乐可以娱人，也可以自娱。在劳动中产生、发展的民歌更明显地表现出这一点。在一些长时间、单调、重复性的劳动中，如插秧、采茶、摇橹、车水等劳动中，人们会唱起号子，减少单调和枯燥的感觉，相对地消除了疲劳；而在长时间的手工劳动、赶集、自助游的旅途中，人们唱起小调也可以消除寂寞。因此，音乐带有明显的自娱性。

## 二、音乐具有教化功能

尽管一般人欣赏音乐的目的在于娱乐，但在娱乐过程中，人们又潜移默化地受到了教育、陶冶了情操。因此，教化也是音乐的主要功能之一，而教化的形式则是"寓教于乐"。音乐的教化作用，古今中外的诸多先贤、学者对此有着深入的分析、研究和论证。

在我国，早在春秋时期，伟大的思想家、教育家孔子就说过"移风易俗，莫过于乐"，并把音乐列为六艺（礼、乐、射、御、书、数）之一。汉代文学家司马迁也说过："夫治国家而弭人民者，无若乎五音者。"我国近代学者蔡元培、王光祈等人，则力倡"美育"与"乐教"等。

在西方，从古希腊时期开始人们就充分认识到了音乐的教化作用。当时的斯巴达立法者规定，所有的斯巴达人，无论男女老少、职位高低，必须参加音乐训练。在雅典，音乐是高贵的显著标志，只有自由雅典人才能接受音乐教育，奴隶被禁止参加音乐实践。毕达哥拉斯认为，音乐是能够影响宇宙的一种力量。亚里士多德通过"模仿说"解释音乐的教化作用，他说音乐可直接模仿七情六欲。因此，人们聆听模仿某种感情的音乐时，也会充满同样的感情，如果长期聆听"不正经"的音乐，就会变成"不正经"的人；反之，常听"正经"的音乐，就会变成"正经"的人。而柏拉图与亚里士多德都认为通过一套以体操和音乐为要素的公众教育体制，就可以造就"正经"人，体操训练体质，音乐训练心智。欧洲中世纪以后的大学，把音乐列为四个主要学科之一。

由此可见，无论中国还是西方国家，音乐的教化作用早已为人们所认识。

### 三、音乐具有励志功能

好的音乐可以振奋精神、鼓舞斗志，甚至可以起到战斗力的作用。中国有一个"四面楚歌"的历史故事，说的就是在楚汉相争时，韩信用十面埋伏之计，将楚霸王项羽围于垓下。汉军谋士张良让军士在四面唱起了楚国的歌曲，从而勾起了被围楚国将士怀念家乡的满腹愁肠，涣散了军心，瓦解了士气，从而使汉军取得了决定性的胜利。这正说明了音乐的战斗力作用。在中国抗日战争时期所产生的《义勇军进行曲》《大刀进行曲》《游击队歌》《太行山上》等歌曲，同样也起到了十分重要的作用，许多热血男儿高唱着战歌奔赴战场，与敌人浴血奋战。波兰的爱国作曲家肖邦，曾以波兰民间舞曲玛祖卡的体裁，写出了不少表达祖国人民在异族统治下的愤慨之情以及决心奋起抗争的乐曲，鼓舞了人民的斗志，统治者也因此下令禁演。

鼓舞斗志是音乐的一大功能。激昂高亢的歌曲最能振奋人的精神。这也正是各国要有国歌、军队都有自己的军歌的缘故。此外，有的学校有校歌，有的企业有企业歌，其目的也都是为了激励人们的斗志，明白自己肩负的重任，使人觉悟和警醒，时刻保持坚强的意志和旺盛的激情。

"起来，不愿做奴隶的人们，把我们的血肉筑成我们新的长城。"每一个中国人都会唱这首《义勇军进行曲》。它让我们记着危险的时刻，记着中华民族不屈不挠的顽强精神，让我们唱着它走向美好、文明、富强的未来。

### 四、音乐具有认识功能

音乐还可以帮助人们广泛地接触社会，体验人生，领悟人生的哲理，识别真假、美丑、善恶，培养热爱生活、向往光明的高尚情操。人们可以通过丰富的音乐表现，多层次、多角度，从感性到理性了解社会、认识社会。人们可以通过音乐，对于社会上的复杂现象形成一个基本的善恶观念、美丑标准。音乐中有许多对人的美好心灵、高尚道德的赞扬，有许多对先进思想、新鲜事物的歌颂，有对历史事件的描绘，有对革命先烈的缅怀；也有对敌人的凶狠残暴行径的揭露、控诉，对丑恶事物的讽刺，对不良习俗的嘲讽等。好的音乐作品将这些美与丑的事物，由表及里进行入微地刻画描绘，诱发出人们的心声，使人们发自内心地为音乐作品中敌人的凶残而震怒，为英雄遭受挫折而悲伤，为人民的奋起反抗而鼓舞，为正义的胜利而欢欣。音乐作品中美好的人与物，无形中会成为人们的楷模；音乐作品中所鞭挞的丑恶事物，也无形中成为社会的糟粕而被抛弃，最终达到与音乐作品在感情上的共鸣。

世界是复杂的，人生也是丰富多彩的，无论哪一个人，都不可能亲身体验生活中所发生的一切，都不可能全凭直接经验去认识问题、处理问题，人的知识更多地要从间接经验中获取。由于音乐内容的广泛性，人们可以从音乐中获取大量的生活经验，又因为音乐是以感情表现为手段来展现思想内容的，从而更容易引起人们的感情共鸣。人们从音乐中所获取的生活经验，往往比单纯的说教更有力、更深刻。

### 五、音乐具有益智功能

音乐创作本身侧重于形象思维，但在具体表现手法的运用及内容的表达等方面，又含有逻辑思维的成分。因此，在学习音乐、欣赏音乐时，可以达到情智互补，使人的感情、

理性均衡发展，起到开发智力的作用。

学习音乐，尤其是学习乐器，不同于一般的手工劳作。在练习中，要同时用眼看、用耳听、用手演奏，它们之间要配合默契。例如，练习弹钢琴，首先两眼要同时看两行曲谱（同时弹奏二至九个音），大脑在迅速反应出音的高低、长短，音符的多寡、位置之后，要指挥十指，用正确的指法，按乐谱的要求弹奏出音响。两耳要在音响发出的同时辨别出音的位置是否准确，节奏是否正确，力度、音色是否合乎要求等。这种视觉、触觉、听觉的同步动作，要在瞬间达到准确的结合，而且要持续地、快速地循环往复这种活动。这对于大脑的运用，思维能力的发展，五官、四肢的协调，无疑是一种很好的锻炼。如果加上对乐曲内容和情感的表现，则更加体现出这是复杂的思维活动。因此，学习音乐对人的智力发展有促进作用。

同样，欣赏音乐也可以促进智力的发展。人们在听音乐时，优美的旋律给人以舒适、优雅的感觉，活泼的节奏会给人以轻松且向上的感觉，强烈的音响会使人激动，柔和温婉的音响会给人以恬淡、温柔的情感。这些感觉和印象会促使人们结合自己的经历、知识，展开丰富的联想，而达到理解乐曲内容的目的。这种丰富的联想本身就是一种创造性的思维活动。例如，著名科学家爱因斯坦说过："想象比知识更重要，因为知识是有限的，而想象力概括着世界上的一切，推动着进步，而且是知识进化的源泉。""我在科学上的成就，很多是音乐启发的。"想象力的增强，思维的活跃，使人们对于音乐以外的其他学科的感知能力也相应增加。因此，音乐欣赏对于从事任何工作的人都会有积极的作用。许多中外科学家不仅在科学领域造诣深，而且对音乐也非常热爱，甚至演奏水平较高，如爱因斯坦不仅是个伟大的科学家，也是个优秀的小提琴演奏家。

### 六、音乐具有陶冶情操功能

情操是指人的比较稳定的精神状态。这种精神状态是在特定的社会条件下，即每个人的不同家庭、不同环境、不同经历、不同教育程度等诸多因素的基础上，经过较长时间的磨炼而形成的。音乐可以陶冶人的情操、培养人的优秀品质。陶冶人的情操是音乐的主要社会功能之一，对于世界观尚未形成的青少年、初涉人生的年轻人，音乐陶冶情操的功能尤为重要。音乐可以培养人们热爱祖国、热爱人民的情感，可以增强人民的民族自尊心。

音乐所表现的内容十分广泛，而歌唱祖国、歌唱新生活以及对民族历史文化的讴歌是其重要题材。宽广激情的《长江之歌》、抒情柔美的《太湖美》、轻快明朗的《太阳岛上》等无形地使人联想到：祖国多么辽阔，山河多么秀丽。同时，通过欣赏音乐还会为我国民族音乐的丰富多彩，民族乐器优美的音色、丰富的表现力而赞叹不已，民族的自尊心和对祖国的热爱之情油然而生。

### 七、音乐的其他功能

音乐除了上述功能外，在医疗、保健方面的作用也越来越多地受到人们的重视，如"音乐治疗"作为新的学科门类已在国内外广泛开展；在不同阶段的社会中，人们在祭祀、庆典、战争、娱乐、结婚、丧葬等活动中，都不能缺少音乐；人类在探索宇宙空间时，为了与不可知的生命进行沟通，唯一想到的联络办法就是音乐。

# 模块三　音乐的欣赏

## 一、音乐的基本语言

音乐语言是指塑造音乐形象的基本表现手段。音乐语言在音乐欣赏中能生动地再现欣赏内容、描写情景，或是可以联系我们的生活，利用我们的想象，把我们带入向往的境界。音乐语言包括旋律、节奏、节拍、速度、力度、音区、音色、和声、复调、调式、调性等要素。一首音乐作品的思想内容和艺术美，要通过多种要素才能表现出来。

### 1. 旋律

旋律又称曲调，是按照一定的高低、长短和强弱关系组成的音的线条。它是塑造音乐形象最主要的手段，是音乐的灵魂。如果说节奏使我们想起形体动作，旋律则使我们想起精神情绪。音乐的内容、风格、体裁、民族特征等，都是通过旋律体现的。

### 2. 节奏与节拍

节奏是各音在进行时的长短关系和强弱关系。节奏是旋律的骨干，也是乐曲结构的基本因素。由于不同高低的音同时也是不同长短和不同强弱的音，因此旋律中必须包括节奏这一要素。

音的强弱或长短交替出现而合乎周期性变化的序列，称为节拍。节拍表示一个小节有多少拍，每拍有多长。例如，2/4 表示每小节有 2 拍，以四分音符为一拍。节拍的多种组合方式，称为拍子。正常的节奏是按照一定的拍子进行的。

### 3. 速度与力度

速度和力度对音乐情感的表达具有重要作用。音乐进行的快慢程度即速度，如柔板为每分钟 60 拍，急板为每分钟 180 拍。为使音乐准确地表达出所要表现的思想感情，必须使音乐作品按一定的速度演唱或演奏。通常情况下，快速表现欢快、激动的情感；慢速表现悲伤、思索的情感；中速表现平和、恬静的情感。

力度是音乐家表演时音的强弱程度。音的强弱变化对音乐形象的塑造也起着很重要的作用。例如，《西班牙斗牛曲》中反复出现的强音，表达了该民族的热情和奔放以及斗牛场面的热烈、紧张、豪放。弱音给人以舒缓、平静的感觉，如法国作曲家圣-桑的《天鹅》，古典味道十足，描绘的是天鹅在静静的湖面慢慢地游着，纯洁、高雅、和平、幸福。大多数抒情性较强的音乐则需要强弱音交替使用，以表达起伏变化的效果。在乐谱上，阅读符头的连接线，可以了解乐曲旋律线的上下起伏以及徐疾变化的形态趋势。

### 4. 音区

音区是音的高低范围。不同音区的音在表达思想感情时各有不同的功能和特点。

### 5. 音色

音色也称音品，是不同人声、不同乐器及不同组合的音响上的特色。音色是指发音音质的特色，也是声音的属性之一。音色是由人的发声器官或乐器自身的材质与构造所决定的。例如，男声与女声的区别，二胡与钢琴演奏的差别，就是音色不同所决定的。通过音色的对比和变化，可以丰富和加强音乐的表现力。音色如同绘画中的色彩，与音乐形象有着密切联系，是一种十分吸引人的音乐要素。不太懂音乐的人，通过听觉也能区分出不同

的音色。有些人发出声音的音色优美，适于演唱；有些人发出声音的音色不好，就不适于演唱歌曲。

**6. 和声**

和声是两个以上的音按一定规律结合在一起。和弦（是和声的基本素材）进行的强与弱、稳定与不稳定、协和与不协和，以及不稳定、不协和的和弦对稳定、协和的和弦的倾向性，就构成了和声的功能体系。和声的功能作用直接影响到力度的强弱、节奏的松紧和动力的大小。此外，和声的音响效果还有明暗的区别和疏密浓淡之分，从而使和声具有渲染色彩的作用。

**7. 复调**

复调是两个或几个旋律的同时结合。不同旋律的同时结合称为对比复调，同一旋律隔开一定时间的先后模仿称为模仿复调。运用复调手法，可以丰富音乐形象，加强音乐发展的气势和声部的独立性，造成前呼后应、此起彼落的效果。

**8. 调式与调性**

调式是从音乐作品的旋律与和声中所用的高低不同的音归纳出来的音列。这些音互相联系并保持着一定的倾向性。调性则是调式的中心音（主音）的音高。在许多音乐作品中，调式和调性的转换和对比，是体现气氛、色彩、情绪和形象变化的重要手法。

总之，音乐语言的各种要素互相配合，具有千变万化的表现力。旋律尽管是音乐的灵魂，但如果其他要素发生了变化，音乐形象就会有不同程度的改变。在一定条件下，其他要素甚至可起到重要作用。

## 二、如何欣赏音乐

音乐对人的感染力是其他艺术不能相比的。一百个外国人，可能九十九个不懂汉语，但是，中国古典或现代的民族音乐在外国演奏，却能赢得阵阵掌声。因为他们也会被《高山流水》《梁祝》《二泉映月》等经典作品所感染。同样，我们对外国的文化历史并没有太深的了解，绝大多数中国人也不会讲外语，但是，我们能听懂《春之声圆舞曲》《土耳其进行曲》《天鹅湖》等经典作品。因此，音乐欣赏是无国界的，这方面比其他艺术体现得更为充分。

（1）欣赏音乐作品时，要了解音乐作品的作者和背景，理解音乐作品的标题和主题。

音乐作品创作者的思想、感情倾向，会在其作品中得到体现。因此，欣赏音乐作品时，首先应对创作者有所了解。其次，由于时代背景会对创作者产生一定的影响，因此，欣赏者有必要了解创作者的时代背景。

标题是音乐作品的名字，是音乐作品的内容与形式的概括，因此，欣赏音乐作品时，留心标题是必要的。例如，贝多芬的《田园交响曲》，其内容是描绘田园风光，形式为交响曲，因此，看清标题有利于理解音乐作品。同时，每一部音乐作品又都有一定的主题思想，如莫扎特的《唐璜》反映的是贵族的奢侈生活。因此，在欣赏音乐作品时，不能只是听热闹，还要深入思索，理解主题。

（2）欣赏音乐作品时，需要再创音乐形象，做到听觉与想象相结合。

音乐作品形象是创作者通过音乐语言塑造出的艺术形象，以此打动欣赏者。创作者的目的是否能实现，一要通过演奏者的准确表演，二要通过听众的感受、理解和想象。这些

都是"再创造"过程。演奏者技艺不佳，会糟蹋优秀的音乐作品；听众听不懂音乐，也就不会为音乐作品所感动。当一段音乐响起时，其所要表达的是什么形象，需要听众用心去体会、感受和理解，只有准确地感受和理解音乐的形象，才能体会到音乐艺术的美。

（3）欣赏音乐作品时，要反复琢磨，多请教，勤实践。

有些音乐作品一听就懂，而有些音乐作品则需要反复琢磨和体会。一次听懂的，多听几次后会有新的理解。例如，贝多芬的《命运交响曲》比较复杂，开头"咚咚咚"的旋律是"命运在敲门"，随后表达的是敢不敢迎接命运的挑战，通过斗争去战胜命运。不反复听，不请教懂这类音乐的人，只听一遍，恐怕说不出这个音乐作品所表达的内涵。

当你对某些歌曲的内容有较深的理解时，则会产生强烈的兴奋和愉悦之感。如果某一首歌很适合你的演唱条件，便可一展歌喉，勤实践，加深理解。这样做既是娱乐，又是欣赏和实践。因此，即使是连简谱也不识的人，只要用心体会、琢磨、勤练习，同样可以欣赏出音乐作品的美妙之处。

（4）欣赏音乐作品时，要聆听。

聆听是理解和体验音乐作品的基本方法。聆听时要保持良好的心境，要集中注意力，要多遍地聆听音乐作品，只有这样才能很好地理解和体会音乐作品的意境。

# 思考与探讨

**简答题**

1. 如何理解音乐的认识功能？
2. 如何欣赏音乐？

**探讨与实践活动**

针对某一音乐作品，同学之间可分组进行交流与探讨，分别谈谈自己对音乐作品的认识和感觉。通过交流与探讨，你对提高音乐作品欣赏能力有何好的建议？

# 第三单元　歌唱艺术及其基本技能

## 模块一　歌唱基础知识

随着社会的发展，现代歌唱艺术的形式注入了新的内涵，形成了集文学、音乐、形体、表演于一体的一门声乐艺术，通过歌唱者的声腔美、音色美，作曲的旋律美，歌词的语言美等塑造鲜明的音乐形象，展示了独特的艺术魅力。

### 一、人声类型

人类在不断的艺术实践中学会了对歌唱的声音进行分类。按美声派分类，可将歌唱的声音分为高、中、低不同的声部，又依据不同嗓音的色彩及音域，将歌唱的声音分为六大类，即男高音、男中音、男低音、女高音、女中音和女低音，见表3-1。

表3-1　歌唱声音的类型

| 类型 | 音色特点 |
| --- | --- |
| 男高音 | 音色开朗、豪放、高亢明亮 |
| 男中音 | 音色饱满结实，有阳刚气质，低音区较弱，中音区浑厚有力、庄严 |
| 男低音 | 音色纯厚重浊、朴实动人、低沉庄重，低音区有力、浓厚、响亮，高音较困难 |
| 女高音 | 音色明亮、抒情、华丽灵巧，高音区音色明亮、圆润、轻松自如，中低音区力量、力度较弱 |
| 女中音 | 音色温柔圆润，音质厚实，中音区响亮有力，低音时类似女低音，唱高音时又类似戏剧女高音 |
| 女低音 | 音色温暖柔和，低音区音质丰满宽厚、沉实，但高音区声音较弱、较空 |

### 二、演唱形式

演唱的形式根据人数和音乐结构的性质进行分类，可分为独唱、齐唱、重唱、合唱、对唱、表演唱、领唱、轮唱、小组唱和大联唱等形式。采用什么样的演唱形式需要根据歌曲题材、体裁以及要表现的情绪而定。

**1. 独唱**

独唱是指由一个人演唱的形式。因性别和个人的条件、音色不同，独唱又可分女高音、女中音、女低音、男高音、男中音、男低音等。

**2. 齐唱**

齐唱是指一个歌唱集体，大家都唱同一个旋律，也就是单声部（即该歌曲中只含有一个声部）的群唱。例如《大刀进行曲》《解放区的天》《打靶归来》等适合用齐唱表演。

### 3. 重唱

重唱是指 2~4 人唱各自不同的旋律，也就是唱多声部歌曲的演唱形式。多声部是在一首歌曲中出现两种或两种以上的声部。重唱有男声二重唱、女声二重唱、男女声二重唱和由三个或四个声部组成的三重唱、四重唱等。

### 4. 合唱

合唱是指多声部的群唱。男女声分四个声部的群唱称为混声合唱；男声多声部的群唱称为男声合唱；女声多声部的群唱称为女声合唱；童声多声部的群唱称为童声合唱。人数较少的多声部群唱也称作小合唱，但不能把人数众多的多声部群唱称为大合唱。因为大合唱是一种包括独唱、重唱、齐唱、合唱（有时还有朗诵）等许多乐章的大型声乐套曲。

### 5. 对唱

对唱是指由两人演唱，一般采用问答式的相互呼应的单声部歌唱，有时也出现二声部的重唱因素。对唱分为男女声对唱、男声对唱、女声对唱等形式。对唱大多是单声部歌曲，气氛热烈、欢快。例如《河边对口曲》《小放牛》等。

### 6. 表演唱

演唱歌曲时，边唱边做动作，这种有动作表演的演唱，称为表演唱。表演唱在演唱方面往往采取对唱或小组唱形式。

### 7. 领唱

在齐唱或合唱中，由一个人单独演唱一个乐段或一些乐句的，称为领唱。领唱部分一般与齐唱或合唱部分构成呼应，形成对比。

### 8. 轮唱

轮唱是将许多人分成两个、三个或四个声部，各声部相隔一定的拍数，先后演唱同一曲调的歌唱方式。

### 9. 小组唱

一个小组的人同时来演唱一首单声部的歌曲，称为小组唱。小组唱实际上是齐唱的一种形式，只不过人数较少而已。如果演唱的是多声部歌曲，则称为"小合唱"。

### 10. 大联唱

围绕一个特定的专题，选择内容有关的歌曲，并采用诗朗诵或乐曲联奏等方法，将各歌曲连贯起来进行演唱，称为"大联唱"。大联唱不一定局限于齐唱，可能还包括独唱、合唱、轮唱等多种声乐演唱形式。

## 三、歌唱发声的基础知识

### 1. 歌唱的发声器官及其作用

歌唱器官由呼吸器官、发声器官、共鸣器官和语音器官四部分组成，它们是歌唱发声的全部物质基础，是歌唱发声运动中的主要功能系统。

（1）呼吸器官。如图 3-1 所示，呼吸器官由口、鼻、咽喉、气管、支气管、肺以及胸腔、横膈膜（又称横膈肌）等组成。歌唱时依赖这些器官吸入与呼出空气并进行循环交替，从而完成歌唱活动。

（2）发声器官。如图 3-2 所示，人体的发声器官可以分为三大部分：动力区、声源区

和调音区。

1）动力区。它包括肺、横膈膜、气管。肺是呼吸气流的活动风扇，呼吸的气流是语音的动力。肺部呼出的气流通过支气管器官到达喉头，作用于声带、咽腔、口腔、鼻腔等发声器官。

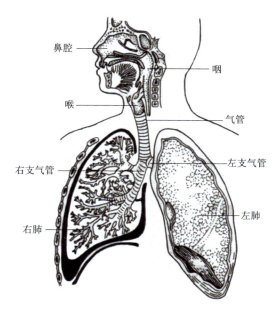

图 3-1　呼吸器官

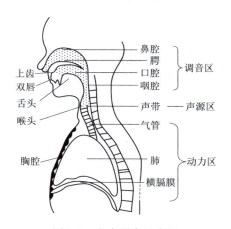

图 3-2　发声器官示意图

2）声源区。它是指声带。声带位于喉头的中间，是两片富有弹性的带状薄膜。两片声带之间的空隙叫声门。肌肉收缩、杓状软骨活动起来可使声带放松或收紧，使声门打开或关闭，从肺中出来的气流通过声门使声音振动发出声音。控制声带松紧的变化可以发出高低不同的声音来。

3）调音区。它包括口腔、鼻腔、咽腔和腭。口腔（包括唇、齿和舌头）后面是咽腔，咽头上通口腔、鼻腔，下接喉头。口腔和鼻腔依靠软腭和小舌分开。软腭和小舌上升时鼻腔关闭，口腔畅通，这时发出的声音在口腔中共鸣，这种声音称为口音。软腭和小舌

下垂，口腔形成阻碍，气流只能从鼻腔中发出，这时发出的声音主要在鼻腔中共鸣，这种声音称为鼻音。如果口腔没有阻碍，气流从口腔和鼻腔同时呼出，发出的声音在口腔和鼻腔同时产生共鸣，称为鼻化音（也称为半鼻音或口鼻音）。

（3）共鸣器官。它包括发声系统的所有空腔。在声乐术语方面有多类共鸣，即头腔共鸣、口腔共鸣、胸腔共鸣、鼻腔共鸣等。头腔共鸣主要是美化声音，使歌唱更持久；口腔共鸣关系到歌曲的咬字、吐字和呼吸，同时也是其他腔体声音振动共鸣的基础；胸腔在歌唱发声中有共鸣箱作用，能加强声音的宽度、深度和厚度。鼻腔共鸣起着声气离析作用，能够促使声音产生色彩变化。

（4）语音器官。它包括唇、舌、牙齿和上腭等。这些部位在气息的作用下，按照语言的吐字规律，相互配合，变声音为语言，同时也起到调节共鸣腔体的作用。

**2. 听觉感受器官**

人类的听觉是由耳、听神经和听觉中枢的共同活动来完成的，如图 3-3 所示。耳是听觉和位觉（平衡觉）的外周感觉器官。耳是非常复杂和精致的器官，能够准确地感受空气中微小的压力变化。耳由外耳、中耳构成的传音器和内耳感音、平衡器所组成。外耳露于体表，中耳和内耳埋藏在颞骨岩部内，外耳和中耳是声波的传导器官，内耳有感受声音和位觉的感受器，是听觉器官和位觉器官的主要部分。声波通过外耳道、鼓膜和听小骨传到内耳，使内耳的感音器官（柯蒂氏器官）发生兴奋，将声能转变为神经冲动，再经过听神经传入中枢系统，产生听觉。

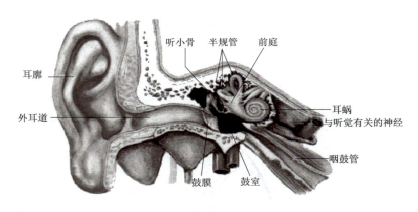

图 3-3　人耳结构图

正常人耳朵能听见声音的频率范围是 16Hz 到 $2\times10^4$Hz。相同强度的声音如果频率不同，人们听起来感觉响度是不一样的。人耳听声音最敏感的频率是 1000Hz 到 3000Hz，人类日常交流的语音频率略低于此频率范围。

**3. 歌唱时的呼吸**

学习正确的歌唱呼吸是歌唱艺术最重要和最必要的基础。由呼吸控制的歌声才是声乐，呼吸是歌唱的原动力。声乐界有"谁懂得呼吸，谁就会唱歌"之说，说明了呼吸在歌唱中的重要性。

歌唱时的呼吸与日常生活中说话的呼吸是不太一样的。在日常生活中，人们说话时因为距离较近所需的音量较小，气息较浅，不用很大的力度，也不用传得很远，而且我们说

话连续用嗓时间长了，嗓音就容易疲劳、嘶哑，这种说话的呼吸如果用于唱歌就不能胜任了。唱歌是为了抒发情感，是要唱给别人听的，而且往往是大庭广众，须将歌声传至每个角落，因而要求歌声既要有一定的音量，又要有一定的力度变化，要有长时间歌唱的能力，并要求根据歌曲的需要，或长、或短、或强、或弱、或高、或低有序地控制气息，要做到这些，就不是简单的事了。所以歌唱时的呼吸作为一种艺术手段，有它自身特有的一套规律和方法，是一项技术性问题，一般需要后天训练才能掌握。

在人类的声乐历史发展过程中，歌唱呼吸方法先后出现了锁骨呼吸、胸式呼吸、腹式呼吸、胸腹式呼吸和背部呼吸等。美声认可的呼吸方法主要有两种：腹式呼吸与胸腹式呼吸。其中胸腹式呼吸是主流。

胸腹式呼吸就是胸式呼吸和腹式呼吸相结合，它是一种运用胸腔、两肋、横膈肌及腹肌共同控制气息的呼吸方法。胸腹式呼吸操纵的部位是腰部，可用打呵欠的感觉将气吸到腰围一圈，积极扩展，横膈膜下降，喉咙舒展打开。呼气时，小腹略向内收敛，横膈膜上升，喉结向下挡气，胸、肋、腰围一圈继续保持扩张状态，这种下顶上挡的力量可有效地控制气息。胸腹式呼吸部位的肌肉容易控制，有很大的弹性和伸缩性，是存储、控制气息并使气息强化的理想部位。

胸腹式呼吸虽然是歌唱中最理想的呼吸方法，但也是最难掌握的一种呼吸方法。由于它区别于正常生活中的自然呼吸，是由身体内部各器官协调对抗的结果，所以，必须采用一定的手段，经过一定时间的训练才能获得。在训练过程中，歌唱者要有足够的耐心和毅力，要一丝不苟地按照要求去琢磨、体会，也可以采用一些具体的练习方法去寻找将气息吸入腔体又保持住的感觉。这些方法有：平心静气地去闻鲜花的芳香，突然受到惊吓时的倒吸冷气，无声练习中的慢吸慢呼、慢吸快呼、快吸慢呼和快吸快呼等。用这些具体、正确的方法练习一段时间后，如果感到胸部、腰部及全身都有了感觉，再用简单的音节练习去套用正确的呼吸过程进行发声，直到能够用富有弹性的呼吸完成歌唱，就算是初步掌握了歌唱过程中的正确呼吸。掌握正确的呼吸方法是歌唱生涯的良好开端。

在进行胸腹式呼吸时，呼吸气势的强弱、吐气的方法要根据所唱歌曲（或乐句）的不同要求有所不同。下面介绍两种不同的呼吸练习法。

（1）慢吸慢呼。慢吸慢呼是训练歌唱时常采用的方法。吸气时胸腔自然挺起，用口、鼻将气息慢慢吸到肺叶下部，横膈膜下降，两肋肌肉向外扩张（也就是腰围扩张），小腹向内微收。这种吸气要求自然放松、平稳柔和地进行，就像去闻花的芳香时的感觉一样，使吸气吸得深，但不要用太大的力，只要轻轻地挺住胸廓和上腹部，然后慢慢吸气。呼气时，注意保持吸气状态，控制住两肋和横膈膜，也就是控制住了气息，使之平稳、均匀、持续、连贯地慢慢吐出。有一种方法可以帮助我们体会呼气时下肋和横膈膜的状态：在缓吸后做慢慢地吹掉桌上的灰尘的动作。这里需要长长地吹气，也就是在做长音的呼气练习，我们常说"长音像吹灰，短音像吹蜡"，就是这种吐气的感觉。

（2）快吸慢呼。快吸就是在很短的时间内，通过口、鼻迅速将气息急促、深入地吸到肺叶下部，并将气息保持住，然后，按照慢呼要求而呼出。在演唱实践中经常要用到快吸慢呼技巧，因为在歌曲的句与句之间、字与字之间有很长的停顿时间，歌唱时可采用

"偷气"的方法来吸入气息且要吸得不让人发现，这就是快吸慢呼的作用。为了培养呼吸的控制力，还可以采取一些练习曲及歌曲中的某些乐句做带词的练习。歌唱者能否踏上成功之路，首先要看他（她）对于呼吸器官的操纵和运用是否建立了强固的基础。

### 4. 歌唱的发声

（1）声带。声带是发声器官的主要组成部分，位于喉腔中部。声带由声带肌、声带韧带和黏膜三部分组成，左右对称。两声带间的矢状裂隙为声门裂。发声时，两侧声带拉紧，声门裂变窄甚至几乎关闭，从气管和肺冲出的气流不断冲击声带引起振动而发声，在喉内肌肉协调作用的支配下，使声门裂受到有规律性的控制就可产生不同的声音。故声带的长短、松紧和声门裂的大小，均能影响声调的高低。成年男子声带长且宽，女子声带短且狭，所以女子比男子声调高。

歌唱时声带要根据音的高低、强弱等做相应的变化。进行发声练习时，可按下列方法循序渐进地练习。

1）身体处于自然挺拔的状态，不要太紧张，也不要太放松。口张开到能容纳食指与中指并拢的宽度为准，保持打开喉咙状态，脸部自然放松。

2）将一只手放于腹部，感受气息由腹部送上，快速冲向软腭，发一个"啊"字，反复练习。

3）同上，气息放缓，将"啊"字拉长。

4）同上，用一首诗或文章进行朗读练习，并将每个字都拉长练习。

5）同上，音调适当提高（或者是不断增高）进行发声练习。

发声练习时一定要注意循序渐进原则，练习的时间应适量，可逐步延长。如果有声乐老师指导，还可以进行对远处喊的练习，就像跟 100 米以外的人说话的感觉，如练习"你来呀……"。注意发声练习的时间不宜过长。

（2）喉头。歌唱发声时，喉头的状态是非常重要的，它直接影响着声音的音质、音色、力度和音准等。一般来说，歌唱时喉头位置应该比平时说话时偏低一些，这时喉头处于自然、自如的稳定状态，且颈部肌肉放松。但这种稳定状态不是固定不变的，而是要根据声部、作品风格的不同以及演唱时表情的需要合理地调整，但无论喉头在任何位置都要与呼出的气息产生对抗作用，这就是对抗下的喉头相对稳定状态。

### 5. 歌唱时喉咙的打开

"打开喉咙"是声乐学习的基本要求。大家常说打开喉咙的感觉像"闻鲜花""吃惊时不由自主地快速吸气""打哈欠"等感觉，这些比喻是为了让学习者获得"打开喉咙"的直观感受。实际上，打开喉咙主要有两方面的内容：一是抬起软腭部分，二是下降喉头部分。这一抬一降就使原本狭窄的喉部空间形成了管状，便于气息的自由通过。这种管状一旦形成，自然的声音也就慢慢地变得立体了，有了相对统一的共鸣。

实际上，喉咙的打开不仅仅只是抬起软腭部分和下降喉头部分，还包括喉咙的整体扩张，也就是说，打开喉咙是"立体"的全方位的打开。需要注意的是，在初期的练习中"声带"和"喉咙"这两个"兄弟"非常容易"齐步走"：演唱时声带会由于喉咙的打开而不由自主地也打开，这就会造成演唱者产生"撒气漏风"的问题。有些人声带闭合的同时喉咙也不由自主地与声带一起向内运动，这也会造成"挤卡"的现象。正确打开喉

咙的方法是：在喉咙向四周打开的同时声带主动地向中间闭拢。当然，在一瞬间做到"既打开又闭合"确实是一件不太容易的事情。所以，就需要我们反复地练习，慢慢养成良好的习惯。

下面介绍歌唱时喉咙打开的几种方法：

（1）用"打哈欠"的状态打开喉咙。打哈欠可以让口腔自然、放松地打开。打哈欠的最初阶段，有一个很自然、松畅的深吸气。这时的喉结位置就是歌唱时正确的喉结位置，这时喉咙的打开状态就是歌唱时喉咙的状态。练习打哈欠是打开喉咙的最有效、最自然的方法，也可以使歌唱者能够保持一个良好的演唱状态。

打哈欠是吸气状态，而歌唱发声则是处于呼气状态，这看似矛盾，实际则不然。歌唱发声时，在向外唱的同时要有向里吸的感觉，形成"呼中有吸，吸中有呼"的气息对抗，呼吸结合的对立统一，可形成一个协调统一的歌唱整体，使声音通畅、均匀。

（2）用"微笑"的状态打开喉咙。这里讲的"微笑"是指将笑肌（颧骨）抬起来。笑肌抬起时鼻、咽腔打开，大牙关打开，面部两边的笑肌呈现微笑状态，这样的微笑状态可以使喉咙打开，获得高位置的声音。

（3）利用 u、i 元音打开喉咙。意大利声乐教师常把 u、i 元音结合起来练习，用以打开喉咙。为什么只利用这两个元音而不是别的元音呢？在意大利语的五个元音 a、e、i、o、u 中，发很纯正的 u 元音时，喉位最低，声音最通。同时，u 元音具有强迫内部力量打开喉咙的作用。i 元音则主要是用来加强声带力量的。i 元音较其他几个元音对声带张力的要求是最强的。在利用 u 元音练习时，最初阶段声音可能比较暗淡、沉闷，没有光彩。发 i 元音时，因为声带承受的压力较大，练习时间不能太长，而且最好把 i、u 结合起来练。这样做的好处在于既拉紧了声带，又稳住了喉头，避免了打开喉咙过程中的一些副作用。这个办法，看起来慢，一旦练出来，效果很好。

### 6. 歌唱的共鸣

假如两个发声频率相同的物体相隔很近，当敲击其中一个发声物体时，相邻的发声物体就会跟着发声，这种现象就叫共鸣。共鸣的一个显著特点是可以使微弱的声音加强和放大。为了区分发声物体和共鸣物体发出的声音，将开始从发声物体发出的声音称为"基音"。

歌唱的共鸣是指当人呼出的气体通过具有一定张力的声带时，会发出微弱的声音，这种声音就是基音。基音进入人体解剖结构的共鸣空间后，能够产生声波共振，就形成了共鸣。人的共鸣结构和发声物体的共鸣是有区别的。一般来说，某个发声物体的共鸣空间是固定的，而人的共鸣结构既有固定的，又有可以调节的。在共鸣时，原来微弱的基音不仅被放大，同时声音还可被美化。我们都知道乐器要发出优美的声音就需要有很好的共鸣器，人也一样。能够让声带发出的声音达到最好的共鸣效果，几乎是每一位歌唱者梦寐以求的境界。另外，声音共鸣也是歌声传得远的要素之一，掌握好声音共鸣可以在不用扬声器的情况下，使歌声不仅能够充满剧场，而且还很圆润动听。

根据歌唱时共鸣的声音特点和声区进行分类，可将歌唱的共鸣分为口腔共鸣、鼻腔共鸣、胸腔共鸣和头腔共鸣等。

（1）口腔共鸣。口腔共鸣包括口、咽腔和喉腔的共鸣，是声音从喉咙发出后第一个共鸣区域，是歌唱非常重要的部分，是胸腔共鸣和头腔共鸣的基础，唱中声区各音时主要依赖口腔共鸣。发声时口腔自然上下打开，笑肌微提，下腭自然放下并稍后拉，上腭有上

提的感觉。这样，声带发出的声波就随着气息的推送离开咽喉流畅向前，在口腔的前上方即硬腭前部集中反射而引起振动，这个硬腭前部我们也称为硬口盖。口腔共鸣效果明亮，而且可减少咽喉的负担，起保护声带的作用。口腔共鸣要有声音的共鸣焦点，必须使口腔中的各有关部分如唇、齿、牙、舌以及相适应的咽、喉自然地松开，会厌轻轻抬起，以使咽、喉、腔通畅，口腔壁、咽腔壁的肌肉积极坚硬，这样才会获得良好的共鸣效果。

最不正确的一种口腔共鸣是拉直脖子叫喊，有人称之为"羊声"，这种声音只是使声波停留在咽喉里强烈地振动，几乎很少有口腔共鸣效果，所以这种发声最容易造成喉部嘶哑。

（2）鼻腔共鸣。鼻腔共鸣不是鼻音，是声波进入鼻腔后经过控制产生的共鸣效果。从生理结构上看，鼻咽腔的上部是颅骨，下部是软腭，由鼻腔和鼻咽腔组成共鸣空间，体积大，共鸣振动在鼻腔内产生，是由无气息的固定空间形成共振的。要获得良好的鼻腔共鸣需要注意软腭的运用。通过哼唱练习，使软腭中部产生振动，扩大鼻咽腔。鼻咽腔既可以使声波进入鼻腔共鸣的较大空间里去，又能不让气息进入这个空间中来，它起着声气离析的作用，能够促使声音产生色彩的变化。

（3）胸腔共鸣。胸腔共鸣包括气管、肺和胸腔的共鸣，唱低声区各音时主要依赖胸腔共鸣。获得胸腔共鸣的具体办法是：发声时，咽喉部呈打哈欠状态，下腭自然下垂，将声波的反射点从硬腭移向下齿背上，使声波在喉头和气管附近引起更多的振动，并继续传送到胸腔引起共鸣。胸腔共鸣的练习一定要注意松弛，千万不要过分地追求胸腔共鸣而去压迫喉头，把浓重的喉音误认为是胸腔共鸣。

（4）头腔共鸣。头腔共鸣又称为头声。头腔共鸣包括鼻腔、鼻咽腔和鼻窦的共鸣，唱高声区各音时主要依赖头腔共鸣。头腔共鸣是我们声音中最具有魅力色彩的成分，它使声音明亮、光彩、辉煌、穿透力强，尤其是男高音、女高音声部，头腔共鸣几乎决定了声音的质量。头腔共鸣是由于声音的频率引起了头部上前方的蝶窦空间的振动而产生的。蝶窦位于鼻孔上，是比较小的结构空间，获得头腔共鸣必须先具有鼻腔共鸣、口腔共鸣，否则头腔共鸣是难以掌握的。具体方法是：将口腔内的声波在硬腭上的集中反射点稍后移，下腭放下，软腭尽量上提，使口、鼻、咽腔之间的通道和空间更宽些，声波便沿着上腭骨传到鼻咽腔、鼻腔和蝶窦等部位，引起振动，这种共鸣效果清脆、丰富，富有光彩。

进行头腔共鸣练习时，最好是采用哼唱方式，即常说的"哼鸣"练习。"哼鸣"时，如闭口打哈欠状态，双唇微微闭住，口腔内越空越好，鼻、咽腔打开，将气息的通道留得越宽越好，然后让气息顺利经过这些通道，沿着口腔的咽壁、鼻腔壁进入蝶窦处。我们会感觉到声音向前向上，体会到眉心在振动，从而发出较明亮和集中的"哼鸣"声音，这种"哼鸣"就是我们要达到的头腔共鸣。

### 7. 歌唱的咬字吐字

歌唱过程中的咬字吐字是表达歌曲内容和思想感情的重要途径，解决好歌曲演唱中咬字吐字问题并掌握其技巧方法，对提高歌唱者整体演唱水平具有重要的促进作用。千百年来，我国历代声乐家对歌唱的咬字吐字都提出了严格要求。例如，在明代魏良辅的《曲律》中提出："曲有三绝，字清为一绝，腔纯为二绝，板正为三绝。"

汉字的发音大多由声母和韵母组成。在我国的民族传统声乐理论中，一个汉字的读音可分成字头、字腹和字尾。声母是字头，韵母是字腹，而收音（归韵）便是字尾。咬字

吐字的过程就是出声、引腹、归韵，其基本要领是：咬清字头，延长字腹，收准字尾，即字正腔圆。

汉语是有声调的语言。一个字的读音，除了声母和韵母外，还有字的调，字调有着区别词义的作用。要咬字清楚、正确表达词义，必须把汉语发音规则中的四个声调读清楚、读准确。四个声调简称"四声"，即阴平、阳平、上声和去声。阴平，不升不降，用符号"ˉ"表示；阳平，从低到高，用符号"ˊ"表示；上声，从半低到低，再升到半高，用符号"ˇ"表示；去声，从高降到低，用符号"ˋ"表示。声调的不同，字意就完全不同，如 mā（妈）、má（麻）、mǎ（马）、mà（骂）四个声调就是四种不同的意义，如果声调错了，词意也就完全错了。

总之，歌唱的语言离不开字音的声、韵、调这三部分，只有掌握了字音的结合规律，演唱时辩证地处理每个部分之间的关系，同时根据歌曲情感的需要，做出相应的变化，完整地表现出每个字来，才称得上真正完成了歌唱的咬字吐字。还有一点要强调的是：咬字吐字重要的是要研究语言如何表现感情，一般来说，唱轻快的歌曲，咬字吐字应特别轻快、敏捷、灵活；唱雄壮的进行曲时，咬字应结实有力；唱抒情曲调时，咬字应优美柔和；唱慢速度的歌曲时，咬字吐字应圆滑、相连，从而达到"以情带字，字里传情"的目的。

# 模块二　歌唱的三种唱法

唱法是指一种特有的演唱模式，而且这种演唱模式直接影响着演唱的外在表现风格，不同的唱法表现出不同的演唱风格。唱法主要分为美声唱法、民族唱法、流行唱法（又称通俗唱法）等。每种唱法都有各自不同的艺术标准，用不同的唱法演唱的歌曲具有各自独特的艺术魅力。

## 一、美声唱法的风格及特点

美声唱法产生于17世纪初的意大利，随着意大利歌剧的发展而完善起来，以音质圆润饱满、音色华丽流畅而著称。在长达几个世纪的发展过程中，美声唱法因为有大批专家学者的精心研究，其歌唱理论与训练方法是最完整和系统化的。由于美声唱法的发声方法符合人体生理机能的自然规律，是依靠科学的呼吸方法和科学的发声方法的歌唱，减少了声带因长期歌唱所带来的负荷过重与磨损，从而延长了声带的有效使用时间。目前，美声唱法仍然是世界上各国歌唱家最喜爱的歌唱方法之一。美声唱法在演唱方法上分为竖唱法和横唱法两种。

竖唱法是因为歌唱时嘴巴上下拉开，形成长条形或椭圆状的"O"形而得名。歌唱时，喉咙以上下打开为主，会厌软骨充分"竖"起，声音给人有"竖"或垂直的感觉。

横唱法则是歌唱时嘴巴左右拉开，露上齿像在笑；喉咙前后打开，不强调会厌充分"竖"起，而强调声带的张力（阻力）为发音主体。由于声带的位置呈前后向，因而声音有"横"的感觉。在歌唱实践中是选择竖唱法还是选择横唱法，主要是根据每个人的生理条件及歌唱爱好者心目中所向往的声音模式而定。总而言之，不论选择哪种唱法，只要

运用得法，都可能达到歌唱表演的最佳境界。例如，当今世界男高音之王，具有"欧洲三杰"美称的帕瓦罗蒂、多明戈、卡雷拉斯，他们三人的唱法虽都属于美声唱法，但具体地说又有所不同。卡雷拉斯是典型的竖唱法，他在唱高音时嘴巴上下拉得特别长，呈O形。帕瓦罗蒂则是横唱法的典型代表，他在唱高音时上齿始终是露出来的，而且口型是横向拉开的。而多明戈的唱法则介乎于二者之间，但偏向竖唱法较多。又如，我国著名男高音歌唱家施鸿鄂采用的是横唱法，而歌唱家刘维维则选用的是竖唱法。因此，选择哪种唱法并不重要，重要的是怎样才能掌握并运用好一种唱法，并使之达到一定的高度。

在作品风格的表现上，美声唱法也是丰富多样的，除能表现中外歌剧这一独具特色的风格之外，还可以表现英雄史诗般的歌曲（如《长江之歌》《英雄赞歌》《延安颂》《黄河颂》等）和优美抒情的歌曲（如《大海啊，故乡》《珍珠河》《吐鲁番的葡萄熟了》《渔光曲》等）。另外，在演唱形式上美声唱法也是最完整和最有代表性的，具有大型合唱及组歌、小合唱（男声小合唱、女声小合唱）、男声四重唱、二重唱（男声二重唱、女声二重唱、男女声对唱）、独唱等多种形式。

美声唱法的显著特点是：通过人体发声机构以最精细和微妙的变化进行自我调整，获得与人类语言有关的音质、强度、音色以及共鸣的声音，来积极表现音乐形象。因此，美声唱法注重发声的技巧性和规范性，在生理上要求喉头向下使喉咙充分打开，追求强烈的穿透力以及声音的光彩、力度、连贯、流畅和柔美的高质量声音，要求气息通畅，高、中、低三个声区统一，音域宽广，声音幅度大，嗓音中始终含有增强音响的"微颤"，即弦乐器上"揉弦"般的效果。颤动的幅度比其他唱法大，声带及喉部肌肉的紧张度较其他唱法小一些。此外，美声唱法所表现的歌声具有音质纯净、圆润饱满、音色柔美、华丽流畅，音域宽广，发声自然，声音高亢洪亮又极富穿透力等特点。

美声唱法有一整套训练呼吸的方法，对呼吸比较重视，多运用胸腹式呼吸，要求吸得深且饱满，气息流畅自如，声音托在气上。

## 二、民族唱法的风格及特点

民族唱法是中国传统民族唱法的总称，是一种以演唱民歌为主要目的的具有浓郁民族特色的演唱模式。广义地说，民族唱法是指包括戏曲、曲艺、民歌和兼具这三类风格的创作歌曲的演唱方法。中国是一个多民族的国家，由于各地区在风土人情、生活习惯以及思想感情的表达形式上的差异，其表现民歌内在含意的唱法及其风格也是不相同的。

中国的民歌种类繁多、历史悠久。在几千年的发展与变化过程中，逐渐形成了属于各民族特色的民歌形式，其中以北方的山歌和南方的小调最有影响力，并作为中国民歌的主要形式而不断地向前发展。中国北方的山歌具有粗犷质朴、直爽豪放的特点，如青海的《花儿》、陕北的《信天游》以及内蒙古的《爬山调》等，给人以一种身居山间旷野之中，领略高原牧场自然美景的爽朗舒畅之感。中国南方则以江苏的小调最有特色，如歌曲《茉莉花》《无锡景》《姑苏风光》等，曲调细腻委婉、脍炙人口、柔和流畅，给人以鸳鸯戏水、鸟语花香、小河潺潺流水之美感。这两种不同形式的民歌，代表了中国民族唱法的基本表现风格。

中国民族唱法因受其民歌的影响，在唱法上曾是杂乱和繁多的。但经过较长时间的发展与演变，逐步形成了较为统一的格式。具体地说，中国民族唱法在其发展过程中，基本

上经历了形成期、发展期和成熟期三个阶段。

（1）形成期。大约在 20 世纪 40 年代初期，随着民族救亡运动的深入，民族音乐配合敌后抗战的需要得到了一定的发展。特别是 1942 年延安文艺座谈会的召开，为我国民族音乐的发展指明了方向。在民族民间音乐的基础上，创造了具有中国民族风格的民族音乐新形象。随着 1945 年由女高音歌唱家王昆首演的新歌剧《白毛女》的问世，标志着中国新歌剧和统一的中国民族唱法的形成。这一时期的代表人物除了王昆之外，还有稍后的郭兰英、何纪光等，他们为中国民族声乐在唱法上的统一做出了非常重要的贡献。

形成期的唱法特点主要表现在：完全使用纯真声（俗称"大嗓"）歌唱，演唱方式真实自然，音质明亮，声音位置靠前，具有很强的地方特色。但由于声音缺乏气息的支持，喉咙较紧，因而流动性不够，硬且直，表现抒情与婉转的作品难度较大。

（2）发展期。中华人民共和国成立后，民族声乐得到了空前的发展，特别是进入 20 世纪 50 年代的后期，一批具有跨时代水平的歌唱家先后涌现出来，他们是女高音王玉珍、马玉涛、阿旺、于淑珍等，男高音吕文科、郭颂、胡松华、姜嘉锵、吴雁泽等。他们的歌声传遍了祖国各地，许多曲目至今仍在传唱，如王玉珍的《洪湖水，浪打浪》、马玉涛的《马儿啊，你慢些走》、于淑珍的《我们的生活充满阳光》、吕文科的《克拉玛依之歌》、郭颂的《乌苏里船歌》、胡松华的《赞歌》等。

发展期的唱法特点主要表现在：以民族唱法的发声方法为基础，结合运用西洋美声发声方法，走出一条中国民族声乐的新路。在这一方面取得显著成绩的代表人物应属男高音歌唱家吴雁泽。在几十年的演唱实践与研究探索中，他将西洋发声与民族唱法有机地结合起来，创造出了具有独特风格的唱法，即将假声运用于民族唱法之中，使得真假声能在歌曲的演唱中结合运用。吴雁泽唱法的最大特点就在于声音在高音区的渐弱（真声转为假声的运用）和声区的自如转换，以及利用气息的控制使声音的力度变化恰到好处。如他演唱的歌曲《清晰的记忆》在高音区的处理就是如此。这种技巧在声乐界是高难度的，他的演唱方法对当代民族声乐的发展有着重大的影响和推动作用。

（3）成熟期。随着改革开放的春风，民族声乐迎来了艺术的春天。一批优秀的立足于民族声乐的改革者用他们辛勤的汗水精心培育出了无数个歌坛新秀与人才。一批男女高音歌唱家的出现标志着中国民族声乐民族唱法已走向了成熟的新阶段。

成熟期的唱法特点主要表现在：是吴雁泽唱法的发展与继续。阎维文等人所运用的演唱方法，明显反映出"中西"结合这一特点，如声音圆润且流畅，高音通达并带有泛音，更富于表现力。由于民族唱法在发声方法上吸收了美声唱法的泛音，其作品的表现难度也更接近于美声，如男高音歌曲《说句心里话》《小白杨》《再见了，大别山》，女高音歌曲《父老乡亲》《我们是黄河泰山》《在希望的田野上》等，无论是从作品的音域和音乐的大幅度跳跃，还是从旋律的抒情性与歌唱性来说，都具备了气势磅礴颂歌般的赞美性这一特点。可以说，成熟期的民族唱法，是一种值得继续研究和普及推广的唱法，代表着中国民族唱法的发展方向。

民族唱法的显著特点是：在提炼和继承传统唱法的基础上，借鉴和吸收了西洋唱法中的某些优秀技巧，从而形成具有中国民族特色的发声方法。民族唱法注重声音的民族性，音色较真实、明亮，声音靠前；注重歌唱发声的自然性，强调行腔与咬

字的有机结合，主张"字"正才能"腔"圆的基本观点，追求"字清"而"韵正"的传统格式；讲究声情并茂，要求气息深，多用局部共鸣，高音多用真声，声带及喉部肌肉的紧张度较大。

民族唱法要求气沉"丹田"，即用横膈膜呼吸。在民歌歌手中，有意识运用深呼吸的人不多，由于某些演唱风格的需要，大多利用胸式呼吸。但民歌唱法在呼与吸的控制上还是有相同之处的，引用著名歌唱家吴雁泽的一句话即"吸气一大片，呼气一条线"。

### 三、流行唱法的风格及特点

流行唱法是"流行歌曲唱法"的简称，又称通俗唱法，是指演唱通俗和流行歌曲所用的表演手段。虽然流行唱法在中国起步较晚，但发展迅猛，从某种程度上来看，其影响力已超过了美声唱法与民族唱法。流行唱法之所以发展快，易于普及，其主要原因是因为流行唱法不像美声唱法与民族唱法那样需要经过较长时间的专业技能与技巧训练、掌握一定的方法才能较好地歌唱，而是追求随意性，强调乐感、个性与特色、自然流露与即兴发挥，没有较固定的模式，人皆可唱。人们不用登上剧院或歌厅的舞台，利用一套卡拉OK设备，在家里就可实现做"歌星"的美梦。

中国大陆的流行唱法在发展初期，还未能形成自己的风格，主要靠模仿。基本上是从模仿中国台湾歌手邓丽君的唱法开始，随后才逐渐走向成熟，逐步具备了自己的风格（曾红极一时的歌手程琳就是最好的例子）。我国歌坛流行唱法走向成熟，应该说是自一曲《黄土高坡》开始的。从那时起，模仿他人风格似乎成为过去，那种鲜明的西北风则成了中国歌坛流行唱法的一个经典模式，这个经典模式代表着当时中国北方流行唱法的风格。

流行唱法是一种具有较强即兴性的唱法，有感而唱，随口可唱。在技能与技巧的运用上不同于美声唱法和民族唱法那样规范，而是着重强调其"感觉"。

由于流行唱法具有追求个性与特色的特点，因而在唱法分类上有气声唱法、沙哑式唱法和喊式唱法等几种。歌曲《在水一方》就是气声唱法的典型代表作品，《我很丑，可是我很温柔》就是沙哑式唱法的典型代表作品，《妹妹你大胆地往前走》就是喊式唱法的典型代表作品，它们表现了三种唱法的基本特点。

气声唱法的主要特点是喉部松弛，基本保持吸气的状态，发声时声带不需要闭紧而留有较大的空隙，以使其漏气，声音空、暗，因而也可称其为漏气式唱法；沙哑式唱法的特点是喉上提，气息集中冲击松弛的声带且着力于喉部，使之出现气泡声，故有沙哑感；喊式唱法主要是运用大嗓去歌唱，并且刻意使声音横向发展。由于用力较大，声音既白又尖硬，故有"喊"的感觉。这三种唱法均有较大的缺陷，不易普及。虽说流行唱法较强调独特风格，但上述三种唱法对歌唱的寿命有不利影响，故没有发展的可能性。

近几年来，流行唱法有了较大的发展和显著的变化，其主要表现是：将一定的技能与技巧运用于歌唱之中，丰富并加强了流行唱法的表现力。这种变化的主要原因是大批有专业美声基础的歌手加入了流行唱法的队伍，从而使流行唱法在方法运用上更加规范化。这样演唱的歌曲优美、抒情、动听，在高音的演唱上有独到的能力，其高度是一般歌手难以超越的。因此，既拥有美声唱法的技能，又具备演唱流行歌曲的特有感觉，并将两者有机地结合，是中国流行唱法的发展方向。

流行唱法最大的特点就是简单易唱、通俗方便。对通俗歌手来说，要求具备很强的即

兴发挥的创造能力并能歌善舞，且具有很强的语言表达、表演技巧以及与观众交流的能力。另外，流行唱法更多地注重"感觉"，强调乐感和模仿在歌唱中的重要性，追求声音的个性与特色，发声自然，崇尚口语化演唱风格，注重情感表达，有"重情轻声"倾向，表演具有随意性。

流行唱法一般以轻唱为主，共鸣运用不多，喉咙不要求打开，呼吸运用普遍较浅，声音自然流畅，无太多修饰，音域不宽，声带及喉部肌肉用力较多。

# 模块三　经典歌曲赏析及演唱

## 一、中国经典美声歌曲赏析及演唱

在众多中国经典美声歌曲中，盛行全国的歌曲当属《我爱这蓝色的海洋》。这首歌的初名是《我守卫在海防线上》，后改名为《我爱这蓝色的海洋》，由满族歌唱家胡宝善于1972年创作。

**1. 社会影响**

《我爱这蓝色的海洋》传唱了40多年，深受广大听众喜爱，经久不衰。1972年，胡宝善随团出海拉练，三天三夜都在军舰上。当军舰在海上航行时，非常颠簸，在狂风险浪中只能趴在甲板上，稍微一动就要吐。可海军战士们承受着颠簸，在军舰上依然坚持操作、军训、值勤。胡宝善看着海军战士们的顽强行为，感觉海军战士真是太可爱了，令他很感动。于是在军舰上，胡宝善有感而发，创作出了《我守卫在海防线上》，以此来表现海军战士在艰苦生活中的乐观主义情绪。

当时海上风浪很大，军舰仍在很有规律的节奏中行驶。胡宝善马上产生了用圆舞曲形式创作这首歌的念头，于是头脑中一下蹦出来开头的那个七连音，最终在海上航行的三天里完成了这首著名的歌曲。

上岸后，胡宝善就为官兵们演唱了这首歌曲，当时担任手风琴伴奏的杨文涛，配了很成功的伴奏，演出效果极佳，受到海军官兵的热烈欢迎。

回到北京后，胡宝善对歌曲进行了整理，开始只有两段词，因海军还有航空兵，后来王传流加了一段词，所以是现在的三段词了，歌名也被改成《我爱这蓝色的海洋》。很快，这首歌曲就在全国传唱开来，成为歌颂祖国海军的经典歌曲。

**2. 美学特点**

歌曲《我爱这蓝色的海洋》由三段词组成，结构清晰，旋律优美、典雅，意境真挚、深情，音域很宽，起伏很大。虽然演唱的难度较高，但是很容易上口。歌曲表现了海军战士在艰苦生活中的乐观主义精神，展现了新时期中国军人的新形象，具有很强的艺术感染力。

**3. 演唱练习**

在指导教师的引导下，第一步先熟悉《我爱这蓝色的海洋》的歌词和曲调；第二步仔细听原唱，掌握要点和曲调；第三步哼唱；第四步完整地学唱作品。歌唱时感情要真挚和抒情，表现有力。

# 我爱这蓝色的海洋
（男声独唱）

胡宝善　王传流词
胡宝善曲

1=E 3/4
中速 抒情、有力地

（歌词）

1. 我爱这蓝色的海洋，祖国的海疆壮丽宽广，我爱海岸耸立的山峰，俯瞰着海面像哨兵一样。啊！海军战士红心向党，严阵以待紧握钢枪，我守卫在海防线上，保卫着祖国无上荣光。

2. 我爱这蓝色的海洋，祖国的海疆有丰富的宝藏，我爱晴朗辽阔的海空，英雄的战鹰在展翅飞翔。啊！穿云雾跨海浪，海空战士斗志昂扬，我守卫在海防线上，保卫着祖国无上荣光。

3. 我爱这蓝色的海洋，矫健的海燕在暴风雨里成长，我爱大海的惊涛骇浪，把我们锻炼得无比坚强。啊！战舰奔驰劈涛斩浪，英雄的水兵，威武雄壮，我守卫在海防线上，保卫着祖国无上荣光。

## 二、中国经典民歌赏析及演唱

在众多中国民歌中，蜚声海内外的民歌当属江苏版《茉莉花》。江苏版《茉莉花》是一首创作于明末清初的民间小调歌曲，距今约有300多年的历史。最早时称为《鲜花调》，由于第一句是个重叠句，所以又称为《双叠翠》或《双叠词》。

**1. 社会影响**

18世纪下半叶，江苏版的《茉莉花》传到西方，被意大利作曲家普契尼用于歌剧《图兰朵》中。《茉莉花》曾在1768年被英国作曲家卢梭收入他所编的《音乐辞典》中，此曲还流传到日本、朝鲜、美国等国家，成为中国民歌的代表作品之一。

除了普契尼传播《茉莉花》作品之外，还有很多西方人在传播《茉莉花》作品，仅在19世纪末，就有大量的民歌集、歌曲选和音乐史论著里引用了《茉莉花》作品，如德国人卡尔·恩格尔1864年编写的《最古老国家的音乐》、丹麦人安德烈·彼得·贝尔格林1870年所著的《民间歌曲和旋律》、英国人格兰维尔·班托克的《两首中国民歌》《各国民歌100首》，都有《茉莉花》作品的记载和介绍。

进入20世纪，《茉莉花》作品在西方进一步流传。在美国，1922年博茨福德编写的《各族民歌集》和1937年格林编写的《各国歌曲集》都收录了《茉莉花》，表示这首歌已经成为中国民歌的代表。1982年，联合国教科文组织向世界推荐《茉莉花》作品，并将其确定为亚太地区的音乐教材，《茉莉花》作品更是被各国艺术家广为传唱。法国歌手米哈伊具有极高的国际声望，在她多次访问中国时都会唱《茉莉花》。在美国萨克斯演奏家凯利·金的动人乐曲中，他改编演奏的《茉莉花》长达8分钟，钢琴王子理查德·克莱德曼也演绎过清新活泼的《茉莉花》。

从20世纪90年代开始，多种版本的《茉莉花》唱响全国。现在《茉莉花》已经成为中国民间特色、中国人精神传统体现的音乐符号之一。

**2. 美学特点**

现代版的《茉莉花》作品是由中国作曲家何仿在20世纪50年代根据江苏民歌《茉莉花》改编创作的，是目前流传最广的江苏版《茉莉花》歌曲。其歌词描述了一位姑娘想摘茉莉花，又担心受责骂，被人取笑，又怕伤了茉莉花等的心理活动，表现了一个天真可爱、纯洁的美好形象，生动、含蓄地表达了人们对真、善、美的向往和追求。另外，《茉莉花》的歌词虽然表达的是对茉莉花的赞美，但实际上却是含蓄地抒发了渴求恋爱自由，但又怕封建礼教禁锢的矛盾心理。

江苏版《茉莉花》旋律优美、清丽、婉转、柔美、淳朴，波动流畅，感情细腻，节奏匀称，旋律以级进为主，委婉中带着刚劲，细腻中含着激情，飘动中蕴含坚定，富有南方民歌清秀雅致的风格。《茉莉花》作品将茉莉花开时节，满园飘香，美丽的少女们热爱生活、热爱大自然、爱花、惜花、怜花、欲采又舍不得采的心情，表达得淋漓尽致，也符合中国人内敛细腻的个性。

江苏版《茉莉花》的曲式是由四个乐句构成单部曲式，结构清晰。第一、二乐句为两个短句，强调赞花时的热情，第三、四乐句之间衔接紧凑，一气呵成，将"赏花人"的心情神态表达得淋漓尽致。

**3. 演唱练习**

在指导教师的引导下，第一步先熟悉《茉莉花》的歌词和曲调；第二步仔细听原唱，掌握要点和曲调；第三步哼唱；第四步完整地学唱整个作品。歌唱时感情要真挚细腻、自然亲切，注意气息的稳定、乐句的连贯、旋律的流畅，声音要明亮圆润、亲切自然。

## 茉莉花

江苏民歌

1=♭E 2/4
中速 优美地

(3 2 1 2·3 | 5 6 i 6 5 | 5 2 3 5 3 2 | 1 2 ♭7 1 | 2·3 1 2 1 6 | 1 6 5 0) |

3 2 3 5 6 5 i 6 | 5 3 ♭7 5 6 | i 2 3 2 i 6 | 5 - | 5 3 ♭7 5 6 |
好 一 朵 茉 莉 花， 好 一 朵 茉 莉 花， 满 园
好 一 朵 茉 莉 花， 好 一 朵 茉 莉 花， 茉 莉
好 一 朵 茉 莉 花， 好 一 朵 茉 莉 花， 满 园

i 2 3 i 6 5 | 5 2 3 5 3 2 | i 6 1· | 3 2 1 2·3 |
花 开 香 也 香 不 过 它； 我 有 心
花 开 雪 也 白 不 过 它； 我 有 心
花 开 比 也 比 不 过 它； 我 有 心

5 6 i 6 5 | 5 3 2 V 3 5 3 2 | 1 2 ♭7 1 | 2·3 1 2 1 6 |
采 一 朵 戴， 又 怕 看 花 的 人 儿
采 一 朵 戴， 又 怕 旁 人 笑
采 一 朵 戴， 又 怕 来 年 不 发

结束句
1 6 5· 0 |2·3 1 2 1 6 | 5 6 i 3 2 i 6 i | 5 - ||
骂。 不 发 芽。
话。
芽。

### 三、中国经典流行歌曲赏析及演唱

在众多中国流行歌曲中，蜚声世界的流行歌曲当属邓丽君的《月亮代表我的心》。

**1. 社会影响**

《月亮代表我的心》作品由孙仪作词，翁清溪（汤尼）作曲。1972 年由陈芬兰首唱，1977 年经邓丽君重新演绎后红遍华人世界。邓丽君演唱的《月亮代表我的心》面世后，被数百位中外歌手翻唱或演唱，并被选用于众多影视作品之中，成为华人社会和世界范围内流传度最高的中文歌曲之一。1999 年，邓丽君版本的《月亮代表我的心》荣登"香港 20 世纪十大中文金曲"榜首。2011 年，邓丽君版本的《月亮代表我的心》荣登"台湾百年十大金曲"榜首。

**2. 美学特点**

《月亮代表我的心》这首歌于 20 世纪 70 年代末开始流传，时至今日听起来还是颇有新意。这首歌是反复的三部曲式结构，曲调委婉动人，旋律优美自然，节奏舒缓，

富有东方的浪漫色彩，大量的附点音符仿佛是如泣如诉的情感波浪阵阵涌来。歌词情真意切，充满遐想，歌谣式的旋律听过几遍就能上口。虽然歌曲看上去简单，但歌词、曲调都是要用自然的声音和感情去投入演唱的。当年歌手邓丽君充满感情的演唱，清晰的吐字，甜美、富有磁性的嗓音，轻声细腻的演唱处理，柔情似水，委婉动人，使人难以忘怀。

**3. 演唱练习**

在指导教师的引导下，第一步先熟悉《月亮代表我的心》的歌词和曲调；第二步仔细听原唱，掌握要点和曲调；第三步哼唱；第四步完整地学唱作品。歌唱时感情要真挚细腻、声音要明亮圆润，亲切自然。

### 月亮代表我的心

孙仪 词
汤尼 曲

## 模块四　合唱艺术基础知识

合唱是指集体演唱多声部声乐作品的艺术，具有两个以上声部（通常有四个声部），每个声部由多人演唱，通常有指挥，有伴奏（或无伴奏）。合唱要求单一声部音的高度统一，要求声部之间旋律的和谐，是普及性最强、参与面最广的音乐演出形式之一。人声作为合唱艺术的表现工具，有着其独特的优越性，能够最直接地表达音乐作品中的思想情感，激发听众的情感共鸣。

## 一、合唱基础知识

### 1. 合唱的类型

合唱从音色上分类，可分为同声合唱（如男声合唱、女生合唱、童声合唱）、混声合唱（如男女声合唱、童声与男声或童声与男女声合唱）。合唱从伴奏类型上分类，可分为有伴奏合唱和无伴奏合唱。合唱从声部数量来分类，可分为二声部合唱、三声部合唱、四声部合唱或者更多声部合唱。四声部合唱往往由女高音、女低音、男高音、男低音构成，也称为混声四声部合唱。

同声合唱包括高音声部和低音声部两个基本声部。根据具体合唱歌曲的演唱需要，每个基本声部还可以分为第一、第二两个声部。例如，高音声部可以分为第一高音声部和第二高音声部；低音声部可以分为第一低音声部和第二低音声部。

### 2. 合唱的演唱形式类型

合唱的演唱形式有齐唱、轮唱、二声部合唱、三声部合唱、四声部合唱、无伴奏合唱等。好的合唱应该是均衡且协调的。合唱的均衡取决于声音的音量、音色的平衡。合唱的协调取决于声音的谐和、音准。

### 3. 合唱艺术的发展概况

合唱艺术在中国可以说是音乐领地中最年轻的艺术门类。黄自先生于1933年创作的清唱剧《长恨歌》是中国最早的大型合唱作品之一。作曲家冼星海创作的《黄河大合唱》在延安首演后很快传遍了全中国，此后他创作的《生产大合唱》《九一八大合唱》和《牺盟大合唱》都是各具特色的经典合唱作品。

新中国成立后，合唱事业蓬勃发展，建立了许多专业性的合唱团体，业余合唱团体也十分活跃。20世纪60年代初期创作的《长征组歌》，主题鲜明，形式新颖，深受广大群众的欢迎。瞿希贤等作曲家们改编的民歌《半个月亮爬上来》《牧歌》《阿拉木汗》《乌苏里船歌》《远方的客人请你留下来》等，都是合唱的经典作品，深受人们喜爱。

校园一直是合唱的摇篮，历史上的革命学生运动几乎都伴随着歌咏活动。现代的校园文化生活中，合唱更是一种最受欢迎、最活跃的音乐形式之一。

### 4. 合唱的教育功能

有一句名言说："合唱是任何教育工作都不可替代的重要形式。"在许多发达国家和地区都将学校的合唱活动当成培养学生高尚情操和团队精神的一项重要教学工作。对于学校来说，合唱教育具有投资少、易操作、普及广、意义大的特点，大力开展合唱教育活动不仅能培养学生对经典音乐的兴趣，而且还能提高学生的团队合作意识和集体主义精神、爱国主义精神、歌唱美好时代，启迪心智，净化心灵，丰富校园文化生活。

### 5. 合唱的特点

（1）音域宽广。合唱的音域是所有参与者音域的合成，从男低音声部的最低音到女高音声部的最高音，可达到三个半至四个八度。

（2）音色丰富。在合唱中可包含男女高、中、低声部中所有声音的特点，还有每个人的不同音色，以及各种音色的不同组合等。例如，女高音灵巧、华丽、明朗；女低音柔美、含蓄、温和；男高音高亢、挺拔、舒展；男低音低沉、浑厚、坚定。

（3）力度变化大。从最弱的 ppp 到最强的 fff，都是合唱所能够达到的力度变化范围，

这是任何个人都不能与之媲美的。

（4）音响层次多。由于合唱是多声部音乐，不同的和弦、不同的和弦转位、不同的声部组合、不同的力度级别、不同的音色变化等，都会产生不同的音响效果和层次。

（5）表现力强。合唱可以表现各种作品，不论是主调音乐还是复调音乐，都可以通过合唱来进行完美的表现。

（6）注重团队合作。合唱是队员之间、各声部之间、队员与指挥之间、歌曲与合唱表演、指挥、乐队等之间的默契与融合，他们共同创造出富有层次而又和谐统一的美妙艺术。

### 6. 合唱声音的要求

声音质量的优劣，不能脱离音乐和合唱艺术的特殊需要来加以评价。无论什么样的声音，只有当它完全吻合了音乐的需要，完全吻合合唱艺术的特殊要求，成为合唱艺术表演所需要的声音时，才能被认为是好的、美的声音。

### 7. 合唱的呼吸方法

（1）整体性的呼吸方法。即全体合唱队员同时呼、同时吸、同时换气，数十甚至数百人都如同一人，这是合唱最基本也是最常用的呼吸方法。

（2）声部性的呼吸方法。即以声部为单位进行呼、吸、换气，该呼吸方法常用在复调作品中。

（3）循环性的呼吸方法。即每个人根据自己呼吸的深浅和长短作不同时的呼、吸、换气。但整体声音延连不断，从而做出各种力度、速度、色彩的技巧变化。

### 8. 合唱发声

合唱过程中，要求合唱音响起声的统一是很重要的，发声开始的一刹那称为"起声"。另外，鉴别一个合唱团队的好坏，起声是最常用的鉴别方法之一。合唱中的起声的方法主要有激起和舒起。

（1）激起。它是合唱的主要起声方法。发声前准备好气息支持，声带闭合，共鸣腔打开，意识中想好所要发声的音高、音量、音色并做好相应的器官状态准备，横膈膜突然向内挤压，以恰如其分的气流冲击声带而发声。激起发出干净、整齐而有弹性并带有音头的声音。

（2）舒起。声带并不靠得太近，发声前先出气再发声，无音头，音质较暗且沙，发声时有声母"h"的声音。

### 9. 合唱中的音量

为了对合唱队音量进行统一，半声、轻声、气声、直声的歌唱方法是合唱队员必须具备的技巧。这种音量小的弱声不等于松弛的轻声，相反要求更集中，更有力。

（1）半声唱法。它是演唱技巧的一种，是用半分力量发声的方法。它通过饱满、有弹性的气息支持，均匀节制并富于流动感地控制声音。不论男女声，在演唱高、中、低音时，都不用强烈的气息，而用非常轻声、自然的方法来歌唱，但还需从丹田出气，要有横膈膜的支持，上、下贯通，使发出的声音自然、柔美和富有感情。半声的声色穿透力很强，凝聚并有良好的共鸣。

（2）轻声唱法。它是指演唱者吸气深、送气缓、咬字清、唱声轻的一种歌唱方法。古典戏曲中称"耳语腔"，即人物内心独白中需形象化表达的乐句唱段，或剧中人需要与对方讲或唱某种不可告诉第三者的话或唱段，就运用轻唱法这种歌唱方法。轻声唱优美、含蓄。

（3）气声唱法。它是一种气与声不按发声规律组合的演唱方法。正常的发声规律，要求气息振动声带时，两片声带要闭合而发声，这种声音比较结实响亮，而气声唱法则是有意不让声带完全闭合，让气流通过未完全振动的声带时进行发声。气声因带有明显的气流声，而使声音色彩略显暗淡、哀婉，甚至带有一些哑声。气声具有特殊的感染力，可表现悲伤、愤怒、痛苦等感情。气声唱法一般用在稍慢速度的轻吟低唱歌曲中，特别是感叹、缠绵、如泣如诉或是温存的窃窃私语的段落，用上了气声唱法能使感情表达极为真切，更富有感染力，像是发自心底的声音。气声唱法常运用于流行歌曲中，它不仅丰富了流行唱法的表现力，也为声乐艺术增加了新的表现技巧。例如，台湾歌手邓丽君就是一位十分善于运用气声唱法的歌手。

（4）直声唱法。它是发声后不让声音波动的演唱技巧。其实人声原始的发声是直的，这一点可从少年儿童的歌声中看到。当声乐老师训练一个没有多少歌唱基础的学生时，学生从一点儿不会唱到慢慢地会唱，再到唱得很好的过程，在发声上有一个从直声到能发出颤音的过程。所以，颤音是后天人为训练而形成的，是美声唱法中独唱演员必须掌握的一种技能。

直声在合唱中是非常重要的一种发声方法。目前在欧美各国的合唱中直声唱法是最通用的唱法。因为直声歌唱是发声的自然现象，没有音的波动，没有颤音，通常男女老少都能做到的，如果控制好了则可发出非常准确的高音，从而使合唱能唱出非常纯真、透明的音色，以达到用音乐催化心灵的效果。

直声唱法不但常用于民族歌曲的演唱中，也常用于某些流行歌曲的演唱中。例如，齐秦在演唱《北方的狼》、庾澄庆在演唱《让我一次爱个够》时，都是用了直声唱法。在前些年兴起的"西北风"歌曲演唱中，演员也是较多地采用了直声唱法。例如，崔健演唱的《一无所有》、毛阿敏演唱的《嬬》以及许多歌手演唱的《信天游》《妹妹你大胆地往前走》等，都使用了直声唱法。

### 10. 合唱中的咬字与吐字

合唱队员在咬字和吐字上应当养成一种喷吐有力的良好习惯。对于抒情作品，吐字应清晰而柔和；对于雄伟壮阔的作品，应强调声母，并尽力保持韵腹和韵尾的结合体的连贯及字与字之间的衔接。

### 11. 合唱排练方法

一般来说，合唱歌曲不是每个人都从头到尾一直唱下来，其中穿插有合声、轮唱、领唱等形式，所以，为了在合唱排练和演出时有利于声部间的配合，便于指挥、合唱、领唱三者之间的合作，合唱队形要合理编排，通常是将队形排成略有弧度的弧形。当然，弧形队形不是一成不变的，也可排成"一"字形，其他队形也可以，只要把握一条原则，就是达成指挥与合唱队的和谐合作。基本的合唱队形确定后，就是如何来编排合唱了。

在编排合唱队形时，要注意以下几点：

（1）要合理考虑合唱队员的个头。合唱队要尽可能整齐，给人一种美感。编排队形时，通常是中间高，两侧低，也可根据台子的高低来确定前后排的个头。

（2）将一声部队员放在左侧，二声部队员也就是合声队员放在右侧，这样便于指挥。

（3）将一些唱得比较好的队员最好放在中间位置，这样做便于带动其他队员。另外，中间位置也是麦克风的位置，这样编排队形可以发挥唱得比较好的队员的"台柱子"

效应。

（4）领唱和朗诵通常编排在第一排的左侧，并且是比较突出的位置，或者编排在队形中间位置。

## 二、经典合唱歌曲赏析及演唱

在众多合唱歌曲中，蜚声海内外的合唱歌曲当属冼星海的《黄河大合唱》。

### 1. 社会影响

《黄河大合唱》作品由光未然（原名张光年）作词，冼星海作曲，也是冼星海最重要的、影响力最大的一部大型音乐典范之作，该作品创作于1939年3月，并于1941年在苏联重新整理加工。这部作品以黄河为背景（见图3-4），热情歌颂中华民族源远流长的光荣历史和中国人民坚强不屈的斗争精神，痛诉侵略者的残暴和人民遭受的深重灾难，广阔地展现了抗日战争的壮丽图景，并向全中国、全世界发出了民族解放的战斗号角，从而塑造起中华民族巨人般的英雄形象。

图3-4 黄河瀑布

《黄河大合唱》作品于1939年4月13日首演于延安陕北公学大礼堂，立即引起巨大反响，随即很快唱响全国，作品中的歌曲慷慨激昂，成为抗日歌曲的"主旋律"和时代的最强音。这部作品表现了在抗日战争年代里，中国人民的苦难与顽强斗争，也表现了我们民族的伟大精神和不可战胜的力量，在中国抗日战争时期起到了鼓舞民众的作用。

### 2. 美学特点

《黄河大合唱》作品由《序曲》（管弦乐）、《黄河船夫曲》（混声合唱）、《黄河颂》（男声独唱）、《黄河之水天上来》（配乐诗朗诵）、《黄水谣》（女声合唱）、《河边对口曲》（对唱、轮唱）、《黄河怨》（女声独唱）、《保卫黄河》（齐唱、轮唱）和《怒吼吧！黄河》（混声合唱）8个乐章组成，并由配乐诗朗诵和乐队演奏将各个乐章连成一个整体。全曲采用进行曲体裁，乐句短促、节奏有力、旋律振奋、音乐形象鲜明。齐唱之后的二、三、四部分轮唱，与轮唱时的"龙格龙格"的人声伴唱，此起彼伏，一浪高过一浪，犹如黄河的波涛滚滚奔流，巧妙地隐喻了抗日力量由小到大、由弱到强，最终汇成了一支不可战胜的力量，显示了压倒一切敌人的乐观、雄伟、豪迈的民族气魄。整个作品气势宏

伟磅礴，音调清新、朴实优美，具有鲜明的民族风格，强烈反映了时代精神。各个乐章都有相对的独立性，相互之间在表现内容、演唱形式和音乐形象等方面构成鲜明的对比。

《黄河大合唱》作品以中华民族的发源地黄河为背景，由七种不同演唱形式的歌曲构成，在艺术上有着很高的音乐成就与独创性。这部作品的词也写出了中华民族的气魄，其高度的思想性、象征性、艺术性为中国大型声乐创作提供了光辉的典范。

**3. 演唱练习**

在指导教师的引导下，第一步先熟悉《保卫黄河》的歌词和曲调；第二步仔细听听原唱，掌握要点和曲调；第三步哼唱；第四步完整地学唱整个作品，歌唱时要有力，速度稍快，感情要真挚，声音要明亮；第五步组建合唱团进行创作演唱。

# 思考与探讨

## 简答题

1. 美声唱法的特点有哪些？
2. 民族唱法的特点有哪些？
3. 流行唱法的特点有哪些？
4. 合唱的特点有哪些？

## 探讨与实践活动

1. 针对某一歌曲作品，同学之间可分组进行交流与探讨，分别谈谈自己对歌曲作品的认识和感觉。
2. 通过交流与探讨，谈谈你的歌唱技巧和经验。

# 第四单元　器乐艺术欣赏

## 模块一　中国乐器简介

### 一、中国乐器的发展历史

中国乐器，历史悠久，源远流长。远在先秦时期，就有了多种多样的乐器。例如，新石器时代文化遗址浙江河姆渡出土的骨哨，河南舞阳县的贾湖骨笛（最早的笛子，距今8000年左右），仰韶文化遗址西安半坡村出土的埙，河南安阳殷墟出土的石磬、木腔蟒皮鼓；湖北随县曾侯乙墓（公元前433年入葬）出土的编钟、编磬、悬鼓、建鼓、枹鼓、排箫、笙、篪、瑟、笛等，这些古代乐器向人们展示了中华民族的智慧和创造力。

中国古乐器一般都具有双重功能，即表现性和实用性，也就是说这些乐器既是表现音乐的工具，又是劳动生产的工具，或是生活用具。在《汉书·杨恽传》中记载有："酒后耳热，仰天拊缶，而呼乌乌。"这一记载描述了人们酒后兴趣大发，一面敲击盛酒用的器皿缶，一面仰天歌唱。古时的石磬可能来源于某种片状石制工具。可以想象，中华祖先在长期劳动过程中，逐渐发现了某种石制片状工具能够发声，可以作为乐器，于是发明了磬。

乐器的实用性不仅表现在某些乐器原来是生产工具或生活用器，并且人们利用它还可传递一些特定的生活信息。例如，击鼓出征、鸣金收兵、晨钟暮鼓、打更报时、鸣锣开道、击鼓升堂等。在中国的部分区域，有些少数民族至今仍保留着以吹奏口弦传递爱情信息的形式，口弦成了表达爱情的工具和信物。

中国乐器的发展与社会生产力的发展和提高有着密切的关系。例如，由石磬演变成金属磬和出现金属钟，在石器时代是绝无可能的，只有当人类掌握了较高的冶炼技术才能实现。同样只有随着养蚕业和蚕丝业的发展，才可能产生"丝附木上"的琴、瑟、筝等乐器。

在湖北随县曾侯乙大墓的地下音乐殿堂中，保存了124件古乐器。无论是重达五千多斤的乐器巨人——64件编钟，还是在造型、制作和彩绘上都很精致的鼓、排箫、笙、瑟等，都向我们揭示了春秋战国时中国音乐文化高度发展的状况，它是中国古代乐器光辉历史的见证。

自秦汉以来，不断涌现出新乐器。例如，秦时期出现了一种新型的弹弦乐器——弦鼗，它是一种圆形音箱、直柄的琵琶，后至汉代发展成四弦十二柱的"汉琵琶"，又称"阮咸"。

汉武帝（公元前140年—公元前87年）时期，派遣张骞出使西域时出现了横吹（亦称横笛）；汉灵帝时期出现了竖箜篌（曾称胡箜篌）；在公元350年前后的东晋时期，在新疆、甘肃一带出现了"曲项琵琶"；明代时期出现了扬琴和唢呐等。这些外来乐器，经

过不断地改进，逐渐成为中国民族乐器大家族中的重要成员。

中国的吹管乐器、打击乐器、弹拨乐器和拉弦乐器，即"吹、打、弹、拉"四大类乐器，经历了漫长的发展历史阶段。中国吹管乐器起源很早，相传在四千年前的夏禹时期，就有一种用芦苇编排而成的吹管乐器称为"钥"；在新石器时代就出现了"埙"；在《诗经》中，有箫、管、钥、埙、笙等乐器的记载。后来兴起的军乐，又称为鼓乐、横吹、骑吹等，就是以排箫、笳、角、笛等为主要乐器，常在军队行进时吹奏，也可在宴会上演奏和其他娱乐场合使用。唢呐的出现较晚，约在明代开始有记载。至今，在民间婚丧喜庆及民俗节日中，吹管乐器仍然是主要乐器。

在中国乐器发展史中，值得注意的是拉弦乐器的出现远远晚于打击乐器、吹管乐器和弹拨乐器。据文献记载，在唐代时期（618年—907年）才出现以竹片轧之的"轧筝"和"奚琴（在宋代称为'嵇琴'）"。宋代时期的嵇琴用马尾弓拉奏，并出现了"胡琴"的名称。例如，宋代的沈括在他的《梦溪笔谈》中写道："马尾胡琴随汉车，曲声犹如怨单于。"自元代之后，在奚琴、胡琴的基础上又发展成各种类型的拉弦乐器。

新中国成立后，对传统乐器的音质不纯、音律不统一、音量不平衡、转调不方便、固定音高乐器之间的音高标准不统一、在综合乐队中缺少中低音乐器等不足方面，进行了大量的探索和改革，取得了很大成绩，并涌现了许多研究成果。

## 二、中国乐器的分类

先秦时期的乐器，见于文献记载的有近70种。其中仅在《诗经》一书中提及的乐器就有29种，打击乐器有鼓、钟、钲、磬、缶、铃等21种，吹奏乐器有箫、管、埙、笙等6种，弹弦乐器有琴、瑟等2种。由于乐器品种不断增多，于是在周代时期根据乐器制作材料的不同，按金类、石类、土类、革类、丝类、木类、匏类、竹类对乐器进行了分类，即"八音"分类法。在周朝末期至清朝初期的三千多年中，中国一直沿用"八音"分类法。

金类主要是指钟。钟盛行于青铜时代，在古代不仅是乐器，还是地位和权力象征的礼器。王公贵族在朝聘、祭祀等各种仪典、宴飨与日常燕乐中，广泛使用钟乐。敲击钟的正鼓部和侧鼓部可发两个频率音，这两个音，一般为大小三度音程。另外，还有磬、錞于、勾鑃，它们基本上都是钟的变形。

石类主要是指各种磬。磬的质料主要是石灰石，其次是青石和玉石。磬的大小厚薄各异。磬架用铜铸成，呈单面双层结构，横梁为圆管状。立柱和底座做成怪兽状，如龙头、鹤颈、鸟身、鳖足，造型奇特，制作精美且牢固。磬分上下两层悬挂，每层又分为两组，一组为六件，以四、五度关系排列，它们是按不同的律（调）组合的。

土类主要是指陶制乐器，如埙、陶笛、陶鼓等。

革类主要是指各种鼓，以悬鼓和建鼓为主。

丝类主要是指各种弦乐器，如琴、瑟、筑、琵琶、胡琴、箜篌等。另外，古代的弦一般都是用丝做的。

木类主要是指各种木鼓、敔、柷等，现在已经很少见了。敔是古代打击乐器，形制成伏虎状，虎背上有锯齿形薄木板，用一端劈成数根茎的竹筒，逆刮其锯齿发音，作乐曲的终结，用于历代宫廷雅乐。柷是古代打击乐器，形如方形木箱，上宽下窄，用椎（木棒）

撞其内壁发声，表示乐曲即将起始，用于历代宫廷雅乐。

匏类乐器主要是笙。匏是中国古代对葫芦的称呼。

竹类主要是指竹制吹奏乐器，如笛、箫、篪、排箫、管子等。

目前，参照欧洲管弦乐队的分类法，结合中国乐器的传统分类方法，并根据乐器的发声原理和演奏方式，中国乐器大致可分为吹管乐器、拉弦乐器、弹拨乐器、打击乐器四大类。

## 1. 吹管乐器

中国吹奏乐器音色明亮，其发音体大多为竹制或木制。根据其起振方法不同，可分为三大类：第一类，是以气流吹入吹口激起管柱振动的吹管乐器，主要有箫、笛（曲笛和梆笛）、口笛等；第二类，是气流通过哨片吹入，使管柱振动的吹管乐器，主要有唢呐、海笛、管子、双管和喉管等；第三类，是气流通过簧片引起管柱振动的吹管乐器，主要有笙、抱笙、排笙、巴乌等。

典型的中国吹管乐器有笛、箫、排箫、埙、笙、芦笙、巴乌、管子、葫芦丝、唢呐等。

由于各类吹管乐器的发音原理不同，因此，吹管乐器的种类和音色丰富多彩，个性也很强。另外，由于各类吹管乐器的演奏技巧不同，以及地区、民族、时代和演奏者的不同，因此，吹奏乐器在长期发展过程中也形成了极具特色的演奏技巧、风格与流派。吹管乐器的特点与代表乐器见表4-1。

表4-1 吹管乐器的特点与代表乐器

| 吹管乐器的特点 | 代表乐器与民族 |
| --- | --- |
| 吹管乐器主要由气流通过乐器体，依靠气体流动发音 | 木叶、纸片、竹膜管（侗族）；田螺笛（壮族）；葫芦丝（傣族）；吐良（景颇族）；斯布斯额（哈萨克族）；树皮拉管（苗族）；竹号（怒族）；箫（汉族）；尺八、鼻箫（高山族）；侗笛（侗族）；蹈到（克木人）；篪、唢呐、管、双管、喉管、笙、号角、招军、笛、排笛、竹筒哨、排箫（汉族）；贝（藏族）；展尖、芒筒、姊妹箫（苗族）；咚咚喹（土家族）；荜达（黎族）；芦笙（苗族、瑶族、侗族）；确索（哈尼族）；口哨（鄂伦春族） |

## 2. 拉弦乐器

中国拉弦乐器主要指胡琴类乐器，其发展历史虽然比其他民族乐器短，但由于其发音优美，具有丰富的表现力，有很高的演奏技巧和艺术水平，因此，拉弦乐器被广泛用于独奏、重奏、合奏与伴奏中。

典型的中国拉弦乐器有二胡、板胡、革胡、马头琴、艾捷克、京胡、中胡、高胡等。

中国拉弦乐器大多为两弦，少数拉弦乐器用四弦，如四胡、革胡、艾捷克等。大多数拉弦乐器的琴筒采用蛇皮、蟒皮、羊皮等做蒙皮；少数拉弦乐器的琴筒采用木板做蒙皮，如椰胡、板胡等。拉弦乐器的特点与代表乐器见表4-2。

表4-2 拉弦乐器的特点与代表乐器

| 拉弦乐器的特点 | 代表乐器与民族 |
| --- | --- |
| 拉弦乐器主要依靠摩擦、张紧、激发琴弦发音 | 拉线口弦（藏族）；二胡、高胡、京胡、三胡、四胡、板胡、坠胡、坠琴、奚琴、椰胡、擂琴、二弦、大筒、轧筝（汉族）；马头琴（蒙古族）；马骨胡（壮族）；艾捷克、萨它尔（维吾尔族）；牛腿琴（侗族）；独弦琴（佤族）；雅筝（朝鲜族） |

第四单元　器乐艺术欣赏

### 3. 弹拨乐器

中国弹拨乐器分为横式弹拨乐器与竖式弹拨乐器两大类。横式弹拨乐器有筝（古筝和转调筝）、古琴和独弦琴等；竖式弹拨乐器有箜篌、琵琶、阮、月琴、三弦、柳琴、冬不拉等。

弹拨乐器音色明亮、清脆，弹奏时通常采用右手戴假指甲与拨子两种方法进行弹奏。进行弹奏时，右手的技巧可以得到充分的发挥，如弹、挑、滚、轮、勾、抹、扣、划、拂、分、撮、拍、提、摘等技巧。随着右手技巧的丰富，又促进了左手的按、吟、撅、煞、绞、推、挽、伏、纵、起等技巧的发展。

典型的中国弹拨乐器有柳琴、琵琶、阮、月琴、古琴、筝、箜篌、三弦、冬不拉、热瓦普、扬琴、七弦琴（古琴）、弹布尔等。

各种弹拨乐器音响各异，不仅可以演奏旋律，也可演奏和弦，还可进行独奏或合奏。另外，大多数弹拨乐器节奏性强，力度变化不大，但余音短促。在乐队中除七弦琴（古琴）音量较弱外，其他弹拨乐器的声音穿透力均较强。中国弹拨乐器的演奏流派风格繁多，演奏技巧的名称和符号也不尽一致。弹拨乐器的特点与代表乐器见表 4-3。

表 4-3　弹拨乐器的特点与代表乐器

| 弹拨乐器的特点 | 代表乐器与民族 |
| --- | --- |
| 弹拨乐器主要以手指或拨子激发琴弦发音 | 金属口弦（苗族、柯尔克孜族）；竹制口弦（彝族）；乐弓（高山族）；琵琶、阮、月琴、秦琴、柳琴、三弦、筝、古琴（汉族）；热瓦普（维吾尔族）；冬不拉（哈萨克族）；扎木聂（藏族）；伽倻琴（朝鲜族） |

### 4. 打击乐器

中国打击乐器的演奏技巧丰富，具有鲜明的民族风格，不仅是节奏性乐器，而且每组打击乐群都能独立演奏，对衬托音乐内容、戏剧情节和加重音乐的表现力具有重要的作用，还经常在中国西洋管弦乐队中使用。另外，中国打击乐器品种多，根据打击乐器的发音进行分类，可分为响铜（如大锣或小锣、云锣、大钹或小钹、碰铃等）、响木（如板、梆子、木鱼等）、皮革（如大鼓或小鼓、板鼓、排鼓、象脚鼓等）。

此外，中国打击乐器还可分为有固定音高打击乐器和无固定音高打击乐器两种。无固定音高打击乐器有大鼓（小鼓）、大锣（小锣）、大钹（小钹）、板、梆、铃等；有固定音高打击乐器有定音缸鼓、排鼓、云锣等。

典型的中国打击乐器有扬琴、堂鼓（大鼓）、碰铃、缸鼓、定音缸鼓、铜鼓、长鼓、大锣、小锣、小鼓、排鼓、达卜（手鼓）、大钹等。

打击乐器的特点与代表乐器见表 4-4。

表 4-4　打击乐器的特点与代表乐器

| 打击乐器的特点 | 代表乐器与民族 |
| --- | --- |
| 打击乐器主要泛指由敲击而发音的乐器 | 乐杆（高山族）；叮咚（黎族）；梨花片、梆子、编磬、钹、锣、云锣、十面锣、星、碰钟、钟、编钟、连厢棍、唤头、惊闺、板、木鱼、敔、花盆鼓、渔鼓、京堂鼓、腰鼓、拨浪鼓、扬琴（汉族）；腊敢、象脚鼓（傣族）；木鼓（佤族）；奇柯、塞吐（基诺族）；法铃、额（藏族）；腰铃、太平鼓（满族）；铜鼓（壮、仡佬、布依、侗、水、苗、瑶族）；纳格拉鼓、达卜、萨巴依（维吾尔族）；长鼓（朝鲜族）；竹筒琴（瑶族）；蹈到（克木人） |

### 三、中国传统乐器简介

制造优美的乐音，始终是人类不断探索的乐趣，继而人类发明了各种乐器。在中国传统乐器中，常见的主要有笛、笙、箫、埙、琵琶、二胡、琴（古琴）、瑟、鼓、编钟等。

#### 1. 笛

笛的本义是"气体在其中滑行的竹管"。笛（见图4-1）是古老的汉族乐器，也是汉族乐器中最具代表性和民族特色的吹奏乐器。不同地方有不同的笛，笛的特点是无簧片。中国的竹笛，一般分为南方的曲笛、北方的梆笛和介于两者之间的中笛。笛常在中国民间音乐、戏曲、西洋交响乐和现代音乐中运用，是中国音乐的代表乐器之一。在民族乐队中，笛子是举足轻重的吹管乐器，被当做民族吹管乐的代表，被称作"民乐之王"。

长期以来，对于中国竹笛是从什么时候才有的这个问题一直众说纷纭。近年来在浙江余姚河姆渡出土的文物中就有与我们今天的六孔笛十分相似的骨笛，距今已有7000年的历史，应该说这是迄今为止发现的最古老的乐器。另外还有美国华侨收藏的战国时期七个按音孔横吹的铜笛；湖北随县出土的战国初（公元前433年）曾侯乙墓中的两支横吹的笛；湖南长沙马王堆出土的三号汉墓（公元前168年）中的两支横吹的笛；广西贵县罗泊湾出土的一号墓中一支用二节竹制成的七个按音孔横吹的笛，都足以证明笛是比其他任何乐器都早几代的、最原始的乐器。

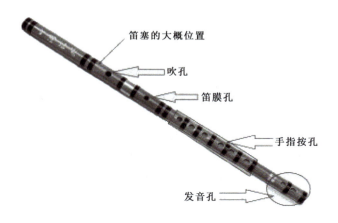

图4-1 笛

笛的表现力非常丰富，既能演奏悠长、高亢的旋律，又能表现辽阔、宽广的情调，同时也可以奏出欢快华丽的舞曲和婉转优美的小调。笛不仅可演奏出连音、断音、颤音和滑音等色彩性音符，还可以表达不同的情绪。笛无论演奏舒缓、平和的旋律，还是演奏急促、跳跃的旋律，其独到之处都可从中领略到。此外，笛还擅长模仿大自然中的各种声音，把听众带入鸟语花香或高山流水的意境之中。

笛演奏的作品很多，如《沂河欢歌》《列车奔向北京》《牧民新歌》《山村迎新人》《帕米尔的春天》《扬鞭催马运粮忙》《姑苏行》《秋湖月夜》《春到湘江》《到农村去》《秦川抒怀》《鄂尔多斯的春天》《草原巡逻兵》《喜相逢》《小放牛》《花泣》《鹧鸪飞》等。

**2. 笙**

笙是中国汉族古老的吹奏乐器，历史悠久，也是世界上最早使用自由簧的乐器，并且对西洋乐器的发展曾经起过积极的推动作用。远在3000多年前的商代，中国就已有了笙的雏形。在出土的殷墟（公元前1401年—公元前1122年）甲骨文中有"和"的记载。"和"即是小笙的前身。《尔雅·释乐》记载："大笙谓之巢，小者谓之和。"1978年，湖北随县曾侯乙墓出土了2400多年前的几支匏笙，瓠身漆成黑底绘有精美纹饰，这是中国目前发现的最早的笙。春秋战国时期，笙已非常流行，它与竽并存，在当时不仅是为声乐伴奏的主要乐器，而且也有合奏、独奏的形式。当时笙的形制主要有十九簧、十七簧、十三簧。唐代的十七簧义管笙，在十七簧之外，另备两根义管，需要时，再将它临时装上去。

笙（见图4-2）的基本结构是将笙簧用蜡封粘于笙管（也称"苗管"或"笙苗"）下端笙脚上，并插于笙斗中。每一竹管的下端嵌接有木制笙脚以装笙簧。每根笙管下端近斗处都有一个指孔。吹奏时，根据取音需要，按住这根管下端的指孔，并通过吹嘴（也称"咮"）吹气或吸气来策动簧片与笙管内空气柱产生耦合振动而发音。笙管上镶嵌银丝来标识音高。

图4-2　笙

在古代，笙簧用竹制作，笙斗用葫芦制作，吹嘴由木头制成，笙管多用紫竹制作，十几根长短不等的笙管呈马蹄形状，排列在笙斗上面。唐代以后，演奏家们把笙斗改为木制，后来经过流传，又用铜斗取代了木斗，同时笙簧也从竹制改为铜制。

笙吹气及吸气皆能发声，演奏性强，具有浓郁的中国民间色彩。笙的音色明亮甜美，高音清脆，中音柔和丰满，低音浑厚低沉，音量较大，音域宽广，有着丰富的表现力。在中国传统吹管乐器中，笙也是唯一能够吹出和声的乐器。在大型的民族管弦乐队里，笙有时还要用到高音、中音和低音三种笙。在中国民族管弦乐队中，笙可以担当旋律或伴奏作用。在与其他乐器合奏时，能起到调和乐队音色、丰富乐队音响的作用。在传统器乐和昆曲里，笙常被用作其他管乐器（如笛子、唢呐）的伴奏，为旋律加上纯四度或纯五度和声。

笙流行于贵州、广西、湖南、云南、四川等省区，是中国苗族、侗族、水族、瑶族、仡佬族等民族的经典乐器，而且在中国的不同地区有不同式样的笙。新中国成立后，中国的乐器制造者和音乐工作者，对笙进行了不断的改革，先后试制出扩音笙、加键笙等，克服了音域不宽、不能转调和快速演奏不便等缺点，给笙带来了新的生命力。

笙演奏的作品很多，其独奏曲有《凤凰展翅》《牧场春色》《山乡喜开丰收镰》《欢乐的泼水节》《活泼的小鹿》《沂蒙山歌》《沂蒙新貌》《湘江春歌》《晋调》《林卡月夜》《傣乡风情》《火车进侗乡》《澜沧江恋歌》《水库飞来金凤凰》《鹅銮鼻之春》《阿细欢歌》《织网歌》《挂红灯》《草原新苗》《冬猎》《维吾尔人之歌》《天山狂想曲》《天山的节日》等，其协奏曲有《文成公主》《孔雀音画》《望夫云的传说》《草原骑兵》等。

**3. 箫**

箫是一种模拟风吹声的竹乐器，是中国古代用于宫廷雅乐的乐器之一，在"八音"

分类中属"竹",也是一种非常古老的中国古代吹奏乐器。箫历史悠久,其产生的历史可以追溯到远古时期。中国考古学表明,目前出土文物中发现了有距今 7000 多年的骨质发声器,考古学家称之为"骨哨"(浙江河姆渡出土的文物,现存浙江省博物馆)。骨哨是用鸟禽类中段肢骨制成的,骨哨的管壁上打有孔洞(二或三孔),可以吹出几个音。骨哨从形状、结构和发声原理上同现代箫笛相比,已基本上具备了乐器的雏形。采用竹子制作的箫在新石器时代就已经开始了。据传,后人将伶伦所订的律管编排在一起就形成了古代的排箫。在虞舜时代,曾出现过一部被称为"箾韶"的古代乐舞,"箾"即是今天的"箫"字。另外,在汉唐以来的石刻、壁画以及墓俑中,也保存了许多吹奏排箫的形象。

箫通常由竹子制成,也有玉箫和铜箫等。箫一般为单管(见图 4-3)、竖吹,吹孔在上端,由此处吹气发音。单管箫的管体一般呈圆柱形,按"音孔"数量区分,可分为洞箫(六孔箫)和琴箫(八孔箫)。六孔箫的按音孔为前五后一,八孔箫的按音孔则为前七后一。单管箫吹奏时,用手指按孔,可控制不同音高。唐代以前的箫是指多管"箫",即"排箫"。多管箫(见图 4-4)为每管一音,无侧孔。

图 4-3　《韩熙载夜宴图》(局部)中的单管箫　　　图 4-4　《乐舞图》中的多管箫

洞箫的管壁上开前五后一共六个音孔,通常民间流行的就是这种箫,洞箫一般用于独奏。琴箫的管壁直径比洞箫略细,管壁上开前七后一共八个音孔,音量比洞箫小,通常用于与古琴合奏。一般琴箫会在中间接个铜节,为两节箫或三节箫,目的是为了在需要调调时可以更好地调整曲调以达到与古琴音调一致。

箫音色圆润轻柔,幽静典雅,适于演奏低沉委婉的曲调,寄托宁静悠远的遐思,表现细腻丰富的情感。箫的演奏技巧基本上与笛子相同,可自如地吹奏出滑音、叠音和打音等,但灵敏度远不如笛,不宜演奏花舌、垛音等表现富有特性的技巧,而适于吹奏悠长、恬静、抒情的曲调,表达幽静、典雅的情感。箫不仅适于独奏、重奏,还用于江南丝竹、福建南音、广东音乐、常州丝弦和河南板头乐队等民间器乐合奏,以及越剧等地方戏曲的伴奏。在古曲《春江花月夜》中,一开始洞箫奏出轻巧的波音,配合琵琶模拟的鼓声,描绘出游船上箫鼓鸣奏的情景,在整个乐曲中,箫声绵绵,流畅抒情。此外,琴箫合奏,相得益彰,委婉动听,更能表达出乐曲深远的意境。

箫演奏的作品很多,如《妆台秋思》《平湖秋月》《梅花三弄》《欸乃》《关山月》《良宵引》《泛沧浪》《平沙落雁》《碧涧流泉》《渔樵问答》《云门夜雨》《清明上河图》《故园旧梦》等。

**4. 埙**

埙是中国最古老的吹奏乐器之一，大约有 7000 年的历史，在世界原始艺术史中占有重要地位。埙起源于汉族先民的劳动生产活动，最初可能是先民们用埙模仿鸟兽叫声而制作，用以诱捕猎物，或者是用埙做打猎用的集合号角。后随社会进步而逐步演化为单纯的乐器，并逐渐增加音孔数，发展成可以吹奏曲调的乐器。埙在新石器时期就已出现，至商代发展成五孔埙，并成为一种正式的乐器，但至明清时期埙逐渐失传了。

埙（见图 4-5）是古代用陶土烧制的一种吹奏乐器，亦称"陶埙"。埙以陶制最为常见，也有石制的埙和骨制的埙。埙的外形有多种，如扁圆形、椭圆形、球形、鱼形和梨形等，其中以梨形最为普遍。古代常见的埙有六个孔，现代的埙有八孔、九孔、十孔等。

埙的声音极富人的感情气质，有着丰富的表现力，音色浑朴、苍凉、哀婉。埙演奏的作品有《楚歌》《苏武牧羊》和《问天》等。

图 4-5　埙

**5. 琵琶**

琵琶是中国历史悠久的主要弹拨乐器，已有 2000 多年的历史，经历代演奏者的改进，其形制逐渐得到统一，成为四相十三品及六相二十四品两种琵琶。最早被称为"琵琶"的乐器大约在中国秦朝时期出现。在唐朝以前，琵琶也是对所有弹拨乐器的总称。此外，中国琵琶还传到东亚其他地区，发展成现在的日本琵琶、朝鲜琵琶和越南琵琶。

琵琶（见图 4-6）是木制乐器，音箱呈半梨形，上装四弦，原先是用丝线，现多用钢丝、钢绳、尼龙等制作。颈与面板上设用以确定音位的"相"和"品"。演奏时，竖抱琵琶，左手按弦，右手五指弹奏，是可独奏、伴奏、重奏、合奏的民族乐器。

琵琶音域广，音色纯正、清新委婉，表现力丰富。演奏时左手各指按弦于相应品位处，右手戴赛璐珞（或玳瑁）等材料制成的假指甲拨弦发音。传统的琵琶曲分为武曲、文曲以及文武曲几种。

武曲着重右手的演奏技巧和力量。格调雄壮慷慨、气势宏大。乐曲以叙事为主，富有写实性和叙事性，往往根据内容情节发展连续叙述，结构庞大，有声有色，段落分明。武曲代表曲目有《十面埋伏》《霸王卸甲》《海青拿天鹅》等。

文曲着重左手技巧的表达，格调细腻、轻巧、幽雅抒情，以抒情为主，富有概括性和倾诉性。往往以简朴动人的旋律或优美清新的音调，深刻地表达出内心倾诉或令人向往的意境。文曲代表曲目有《夕阳箫鼓》《昭君出塞》《汉宫秋月》《月儿高》《青莲乐府》《塞上曲》等。

文武曲即文曲与武曲的结合，其代表曲目有《阳春白雪》《高山流水》《龙船》《灯月交辉》等。

**6. 二胡**

二胡（见图 4-7）又名"胡琴"，是中华民族乐器家族中主要的弓弦乐器（擦弦乐器）之一。二胡始于唐朝，至今已有 1000 多年的历史。唐朝时便出现了胡琴一词，当时将西方、北方各民族称为胡人，因此，胡琴就成为西方、北方民族传入乐器的通称。至元朝之后，明清时期，胡琴成为擦弦乐器的通称。二胡最早发源于我国古代北部地区的少数

民族，那时称"奚琴"。到了宋朝，又将胡琴取名为"嵇琴"。到了明清时期胡琴已传遍大江南北，成为民间戏曲伴奏和乐器合奏的主要演奏乐器。到了近代，胡琴更名为二胡。

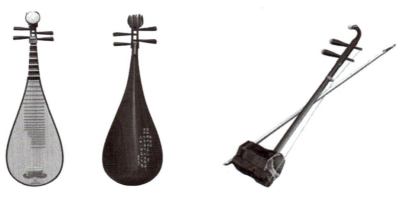

图 4-6　琵琶　　　　　图 4-7　二胡

目前，二胡演奏水平已进入旺盛时期，其中著名二胡演奏家刘天华先生是现代派的始祖，他借鉴了西方乐器的演奏手法和技巧，大胆、科学地将二胡定位为五个把位，并发明了二胡揉弦，从而扩充了二胡的音域范围，丰富了二胡的表现力，确立了新的艺术内涵。从此，二胡从民间伴奏中脱颖出来，成为独特的独奏乐器，也为以后二胡走进大雅之堂的音乐厅和音乐院校奠定了基础。

二胡由琴筒、琴皮、琴杆、琴头、琴轴、千斤、琴马、弓子和琴弦等部分组成，另外还有松香等附属物。

琴筒是二胡的共鸣箱；琴皮是指琴筒前口蒙皮，也称为琴膜，是二胡发声的重要装置；琴杆是支撑琴弦、接指操作的重要支柱，琴杆的下部插入琴筒；琴杆的顶端为琴头，上部装有两个弦轴；琴轴就是与琴杆相互垂直那两个犹如圆锥体的部件。二胡的定弦音高主要是靠琴轴来调节的，即拧转线轴来绷紧或放松弦，紧则音高，松则音低；琴杆上扣住琴弦的那个装置称为千斤（又称千金），千斤一般是用铜丝或铅丝制成；琴马是联结琴皮琴弦的枢纽；弓子用于拉奏二胡；琴弦用于发声；松香的作用是增大弓毛对琴弦的摩擦。

二胡的音色优美、柔和、圆润、厚实，具有温婉、细腻、缠绵的抒情效果，表现力很强，它可以表现深沉、悲凄的内容，也能描写气势壮观的意境。二胡演奏的十大作品是：《二泉映月》《良宵》《听松》《空山鸟语》《寒春风曲》《月夜》《流波曲》《病中吟》《三宝佛》《光明行》。此外，二胡还有很多协奏曲，如《三门峡畅想曲》《红梅随想曲》《乱世情侣》《别亦情》《莫愁女幻想曲》《长恨歌》《天仙配幻想曲》等。

### 7. 琴（古琴）

琴在古代泛指古琴（见图 4-8），古琴有九德之说，"君子之器，象征正德。琴者，禁也。禁人邪恶，归于正道，故谓之琴"。在古代，人的文化修养是用琴、棋、书、画四方面的才能表现的，弹琴为四大才能之首。古时的琴为五弦琴，发明于伏羲时代（公元前 2400 年—公元前 2370 年），如《纲鉴易知录》中记载："伏羲斫桐为琴，绳丝为弦琴。"后至周文王、周武王时期，在原来的五弦琴基础上再加二弦，就形成了现在的七弦琴。

古琴是为高贵宾客演奏用的高级乐器，强调"当面演奏"，其演奏具有隆重性和郑重性。宾客在聆听琴曲时，必须正襟危坐。欣赏音乐时，不能随便离开座位，这是一种文化

素质和修养的体现,也是社会文明程度的体现。

古琴造型优美,是采用梧桐木制作的带空腔的五弦弹拨乐器或七弦弹拨乐器。古琴的音箱,不像筝等乐器那样粘板而成,而是整块木头掏空而成。其音箱壁较厚,又相对较粗糙,所以其声更有独特韵味和历史的沧桑感。琴面上有十三个"琴徽",象征一年十二个月和一个闰月。

古琴共有三种音色。一为散音,即右手弹空弦所发的声音,嘹亮、浑厚,声如洪钟。二为按音(实音),即右手弹弦,左手同时按弦所发的声音,低音区浑厚有力,中音区宏实宽润,高音区尖脆纤细。三为泛音,即左手对准徽位,轻点弦上,而右手同时弹弦时所发清越的声音,高音区轻清松脆,有如风中铃铎,中音区明亮铿锵,犹如敲击玉磬。在弦乐器中,古琴是一种较独特的乐器,琴面为指板,没有柱和品。演奏时,将琴横置于桌上,右手拨弹琴弦,左手按弦取音,完全依靠琴徽标记(不限定在13个徽位上,很多的音是在徽与徽之间),音准上要求极为严格。古琴音域共四组又一个二度,计有散音七个,泛音九十一个和按音一百四十七个。

古琴伴随着人民生活,为我们留下了许多动人的故事。例如,伯牙弹琴遇知音;司马相如与卓文君借助琴来表达爱慕之心;嵇康面临死亡,还操琴一曲《广陵散》;诸葛亮巧设空城计,沉着、悠闲的琴音,智退司马懿雄兵十万;陶渊明弹无弦琴等,都成为千古佳话。再如,"高山流水""焚琴煮鹤""对牛弹琴"等成语也都出自与琴有关的典故。在厚重的人文积淀之外,古琴还含蓄地流露出平和超脱的气度。

古琴演奏的作品主要有《幽兰》《高山》《流水》《长清》《梅花三弄》《醉渔唱晚》《欸乃》《古怨》《渔樵问答》《水仙操》《龙翔操》《潇湘水云》《秋江夜泊》《春晓吟》《普庵咒》《良宵引》《平沙落雁》《鸥鹭忘机》《梧叶舞秋风》《捣衣》《四大景》《关山月》《长门怨》《忆故人》《龙朔操》《酒狂》《广陵散》等。

### 8. 瑟

瑟(见图4-9)是汉族拨弦乐器,形状似琴,较琴体大,而且每弦一柱,但无徽位。瑟弦的粗细和数量是不同的,最早的瑟有五十弦,故又称"五十弦"。后改为二十五根或十六根弦,平放演奏。

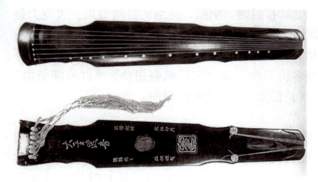

图4-8 古琴

图4-9 瑟

瑟是我国最早的弹弦乐器之一,其起源十分久远,传说在夏朝时期就有瑟了。瑟在先秦时期极为盛行,汉朝时期亦流行很广,南北朝时期常用于伴奏,唐朝时期应用颇多,后世逐渐很少使用。

在考古发现的弦乐器中瑟所占的比重最大。它的出土地点主要集中在湖北、湖南和河南三省，并且绝大多数出自东周楚墓。1979 年，湖北省随县曾侯乙墓出土了一张古瑟，是战国初期（公元前 433 年以前）楚国的诸侯曾国制作的，尾端有龙形雕塑，共鸣箱侧面有彩绘的凤凰图案，是我国现存的最古老的瑟，现收藏于湖北省博物馆。

现在所见的瑟，通常按其长度和弦数分为大小两种。大瑟的长度通常是 180～190 厘米，25 弦；小瑟的长度通常是 120 厘米左右，16 弦。

瑟的空腔大，音量高，弦多音色变化也多。瑟的音色类似古筝，但高音较古筝更加铿锵有力，而低音比古筝更为浑厚。瑟的发音短促干脆，饱满结实，且出音密度大，具有特殊的深度与力度。在古代，瑟通常用于帷幕后面隐匿处作为背景音乐的演奏，目的是给宾客饮酒、谈天说地营造一种轻松愉快的气氛。另外，瑟也用来演奏表现离别、思念等悲伤或悲愤的曲子，展现一种伤感悲切的情绪。瑟的音色比较直接、显露，如把它比拟作人，应是一名强健的壮士，果敢刚毅，深沉执着。而古琴音色，响亮舒缓、共鸣性强、余音长且清脆、晶莹透亮、富有金属性的特点，古琴与古瑟音相比，更像一位温婉娴熟的端庄女子。

瑟演奏的作品主要有《淡月映鱼》《出水莲》《并蒂花》《步步清风》《分飞燕》《高山流水》《姑苏风光》《广陵散》《汉宫秋月》《梁祝》《柳青娘》《楼台会》《梅花三弄》《茉莉芬芳》《牧羊曲》《平湖秋月》《倩女幽魂》《雪山春晓》等。

## 9. 鼓

鼓是一种打击乐器，可以用手（或鼓杵）敲击出声。在远古时期，鼓被视为通天神器，主要用于祭祀。鼓作为乐器是从周代开始的。周代有八音，鼓是群音的首领，古文献所记"鼓琴瑟"，就是指琴瑟开弹之前，先有鼓声作为引导。鼓的文化内涵博大而精深，雄壮的鼓声紧紧伴随着人类，从远古的蛮荒一步步走向文明。从原始的陶鼓、土鼓、皮鼓、铜鼓，一直发展到种类繁多的现代鼓，鼓是最受人们喜爱和广泛应用的乐器之一。有观点认为，最早的鼓是由远古的先民在陶罐、陶盆等生活用具基础上演化而来的。出土的陶鼓证明早在距今 7000 年前的新石器时代就已经开始有了陶鼓的制造。陶鼓又称土鼓，是用陶土烧制成鼓框，再蒙上动物的皮革做成的。

鼓的结构比较简单，是由鼓皮和鼓身两部分组成的。鼓皮是鼓的发音体，通常是用动物的皮革蒙在鼓框上，经过敲击或拍打使之振动而发声。中国鼓类乐器的品种很多，主要有腰鼓（见图 4-10）、大鼓（见图 4-11）、铜鼓、花盆鼓等。鼓不仅可以独奏，还可作为效果乐器使用，如模仿雷声、炮声等。

图 4-10　腰鼓

图 4-11　大鼓

在古代，鼓不仅用于祭祀、乐舞，还用于打击敌人、驱除猛兽、狩猎、报时、报警等。鼓是精神的象征，由《周易》"鼓之舞之以尽神"的记述可知，早在商周时代不仅出现了原始的鼓舞形式，而且鼓与舞相结合的乐舞形式，已成为鼓舞、激励人们团结奋进的精神力量。随着社会的发展，鼓的应用范围更加广泛，如民族乐队、戏剧、曲艺、歌舞、赛船舞狮、喜庆集会、劳动竞赛等都离不开鼓类乐器。

鼓在汉族民间舞蹈中占有极重要的位置，分析其艺术形式、风格与地域文化的特色，有以中原地区为代表的北方鼓舞，多是集体表演，风格粗犷，气势恢宏，队形的变化也多，如河南开封的"盘鼓"、山西晋南一带的"威风锣鼓"、陕北洛川"蹩鼓"及兰州"太平鼓"等；有长江流域一带的南方鼓舞，小型多样，灵活纤巧，并多演唱一定的情节，如安徽"凤阳花鼓"、江苏无锡"渔篮花鼓"、湖南"地花鼓"等。花鼓舞在北方一些地区也广为流传，但多是重舞不重唱，讲究技艺求精，如山西"晋南花鼓"、陕西"宜川花鼓"。

山西晋南一带的"威风锣鼓"非常有特色，演奏者在敲击大鼓、锣、钹中倾情舞动，将自己生命的律动和祈求丰收的愿望都融汇于表演中。表演者配合默契，整齐划一，气势磅礴，威风凛凛。强奏时，鼓声震天，钹光闪烁；轻奏时，又如春雨滋润禾苗，给人们带来愉悦与鼓舞，从而增强求得好年景的信念。这就是《易·系辞》中所说的"鼓之以雷霆，润之以风雨"的意境。

### 10. 编钟

远古时期，中华民族的祖先创造了世界上最早的编钟。中国古代的编钟不是用来报时的，而是举行仪式的重要乐器。编钟是中国古代的一种大型打击乐器，兴起于西周，盛行于春秋战国直至秦汉。编钟用青铜铸成，由大小不同的扁圆形钟按照音调高低的次序排列起来，悬挂在一个巨大的钟架上，用丁字形的木槌和长形的棒分别敲打编钟。编钟能发出不同的乐音，因为每个钟的音调不同，按照音谱敲打，就可演奏出美妙的乐曲。根据文献记载和出土文物，发现中国在西周时期就有了编钟，那时候的编钟一般是由大小3枚钟为一组。春秋末期到战国时期，编钟的数目就逐渐增多了，有9枚一组的和13枚一组的。秦汉以后，在历代宫廷雅乐中所使用的编钟多呈圆形，形制上有了很大改变，且每钟只能发出一个乐音。在经历了500多年黄金时代后，编钟由盛而衰。到了隋唐时期，编钟除在"雅乐"中使用外，还用于隋"九部乐"和唐"十部乐"中的"清乐"和"西凉乐"，很少流传民间。唐代诗人在作品中曾描绘编钟声音洪亮、铿锵悠扬、悦耳动听。自宋朝以后至清代，编钟铸造技术鲜为人知，钟乐也渐被淘汰，清代宫廷中所铸编钟，不仅其形制与传统编钟不同，而且其音律更是相去甚远。

编钟的发声原理大体是：钟体小，其音调就高，音量也小；钟体大，其音调就低，音量也大。因此，铸造编钟时的尺寸和形状对编钟有着重要的影响。编钟音乐清脆明亮、悠扬动听，能奏出歌唱一样的旋律，又有歌钟之称。编钟既可以用于独奏、合奏，也可以为唱歌和舞蹈伴奏。1957年，由在我国河南信阳城阳城址出土的第一套编钟（13枚）演奏的东方红乐曲随着我国第一颗人造卫星唱响太空。

中国古代，编钟是上层社会专用的乐器，是等级和权力的象征。古代的编钟多用于宫廷的演奏，在民间很少流传，每逢征战、朝见或祭祀等活动时，都要演奏编钟。

编钟虽是一种较为古老的打击乐器，但其音质、音准、音色等方面，绝不逊色于排

鼓、大鼓、大锣、小锣、大镲、小镲、钵等民族打击乐器，也不逊色于定音鼓、马林巴、铝板琴、大军鼓、小军鼓等西洋打击乐器，更不逊色于架子鼓等爵士打击乐器。

1978年在湖北随县出土的曾侯乙编钟（见图4-12）是战国早期文物，也是我国目前出土数量最多、保存最好、音律最全、气势最宏伟的一套编钟。曾侯乙编钟以恢弘的气势、精湛的铸造工艺、非凡的音乐效果以及内容丰富的乐律铭文震惊了世界。曾侯乙编钟是由65件青铜编钟组成的庞大乐器，其音域跨五个半八度，十二个半音齐备。它高超的铸造技术和良好的音乐性能，改写了世界音乐史，被中外专家、学者称为"稀世珍宝"。

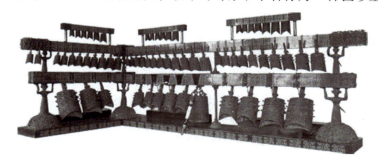

图4-12 曾侯乙编钟

1997年7月1日，在中英政府举行的香港政权交接仪式现场，来自世界各地的数千名嘉宾，欣赏了由音乐家谭盾创作并指挥、用曾侯乙编钟（复制件）演奏的大型交响曲《交响曲1997：天地人》，雄浑深沉的乐声，激荡人心，震撼寰宇。

**四、中国乐器演奏形式**

中国乐器演奏形式灵活多样，地域性强，地方特色浓郁，在吸取了各类乐器优点的基础上，根据乐器的性能、特点和音色等情况，并考虑到高、中、低声部的配合与音量的均衡、音色的协调等因素，逐步形成了乐器独奏、打击乐合奏、吹管乐合奏、弦乐合奏、丝竹乐合奏、吹打乐合奏等演奏形式。

**1. 独奏**

独奏是指一个人演奏某一种乐器。独奏是器乐演奏形式之一，如手风琴独奏、钢琴独奏、笛子独奏、二胡独奏等。有时一人独奏，还有另一人伴奏，如二胡独奏，扬琴伴奏；小提琴独奏，钢琴伴奏等。另外，还有一人独奏，乐队伴奏，如唢呐独奏，民乐队伴奏等。

中国的独奏音乐历史悠久，几乎各类乐器都可独奏。在古代，使用最为广泛的独奏乐器是古琴、琵琶和筝。在当前，常用作独奏的乐器除了古琴、琵琶和筝之外，还有二胡、笛、唢呐等。

**2. 打击乐合奏**

打击乐合奏是指仅由打击乐器组合的合奏形式，在民间节日或风俗性活动中常见，如苏南的十番锣鼓、土家族打溜子、安塞锣鼓、山西威风锣鼓等。打击乐合奏充分发挥了中国打击乐器的特色，通过各种乐器的不同音色、音响的多样化组合，丰富又复杂多变的节奏、节拍，以及力度的变化来表现各种气氛和情绪。打击乐合奏或热烈红火，或轻巧活泼，或庄严雄壮。

**3. 吹管乐合奏**

吹管乐合奏是指由吹管乐为主兼有少量打击乐器的合奏形式。吹管乐合奏是中国民间

最流行的合奏形式，普遍流行于民间婚丧喜庆活动中，主要可以分为两种形式：一种是鼓吹乐，如辽南鼓吹（以两个唢呐为主奏）和山东鼓吹（以一个唢呐为主奏）；另一种是以管乐为主奏，笙、笛配合的器乐，如笙管乐和冀中管乐等。

**4. 弦乐合奏**

弦乐合奏是指由几件拉弦乐器和弹拨乐器合奏的演奏形式，又称弦索乐。弦乐合奏一般仅用三、四件富有地方特点的弦乐器进行演奏，如弦索十三套、潮州细乐等。弦乐合奏以优美、抒情、质朴、文雅见长，适于室内演奏，风格细腻。弦乐合奏的乐曲多数为短小的抒情乐曲，也有部分较长的套曲。

**5. 丝竹乐合奏**

丝竹乐合奏指以弦乐器和竹管乐器为乐队核心，配合其他管弦乐器、打击乐器所组成的器乐合奏形式，主要盛行于南方。在丝竹乐中一般不用唢呐和管，也不用大锣、大鼓之类音响强烈的打击乐器。它具有乐队规模较小，音乐情趣轻快活泼，演奏风格精致细腻，音乐性格优美、柔和、雅致的特点。丝竹乐合奏中主要有江南丝竹乐、广东音乐、福建南音、云南丽江的白沙细乐等，其中最具代表性的乐种是江南丝竹乐和广东音乐。

江南丝竹乐流行于江苏南部和浙江一带，其乐队编制一般为7~8人，少则2~5人，以笛（或箫）和二胡为主奏乐器，其他常用乐器有小三弦、琵琶、扬琴、笙、鼓板、木鱼、碰铃等。乐器组合灵活多变，演奏时每种乐器只有一件，演奏者可根据该乐器性能作即兴发挥，在同一曲调基础上奏出不同曲调。

广东音乐原意泛指广东的民歌、说唱、戏曲和民间器乐等，后仅指流行在广东的民间器乐合奏形式，也称广东小曲。广东音乐的乐器组合随时代变化而异，早期是"五架头"，即二弦、提琴（筒身竹制，前端嵌以薄木板，后端竹节凿有金钱孔）、竹笛、三弦、月琴；后改为"三件头"，即高胡（粤胡）、扬琴、秦琴。之后在"三件头"基础上加其他丝竹乐器，如琵琶、椰胡、笛、箫、唢呐、木鱼、碰铃等。广东音乐音色清脆明亮，旋律流畅，节奏活泼多变。句法上常用"回文句"和"排比句"，音乐风格热烈明快。

**6. 吹打乐合奏**

吹打乐合奏又称为丝竹锣鼓乐合奏，是指以吹管乐器和打击乐器为主，丝弦乐器为辅的民间器乐合奏形式。吹打乐合奏中有独立完整的锣鼓段落为主要特征，是民间节日风俗性活动以及婚丧喜庆中常见的器乐演奏形式。吹打乐合奏中最具代表性的乐种是苏南吹打乐和山西鼓乐。

苏南吹打盛行于江苏南部的苏州、无锡一带，历史悠久，主要以笛和鼓为主奏乐器，吹管乐器可用箫、笙或小唢呐等，丝弦乐器有二胡、板胡、琵琶、三弦等，打击乐器有板、点鼓、板鼓、云锣等。实际演出中可有多种不同的乐队组合形式。

山西鼓乐流行于山西省北部五台县、定襄县等，历史悠久，在清代中叶仍在民间流传。山西鼓乐多用于婚丧喜庆、节日庙会等场合，也曾被五台山青庙宗教音乐所吸收，在禅门佛事中演奏；乐队编制少则10人左右，多可达数十或上百人；以吹管为主奏乐器，另有海笛、笛子、笙等吹管乐器；打击乐器有板鼓、大钹、大锣、小锣、云锣、梆子等。

**五、中国乐器演奏乐曲类型**

按照中国乐器演奏乐曲的表现功能进行分类，中国乐器演奏的乐曲类型可分为三大类，

即具有实用性的乐器演奏乐曲、以写实为主的乐器演奏乐曲和以写意、写情为主的乐器演奏乐曲。

**1. 具有实用性的乐器演奏乐曲**

具有实用性的乐器演奏乐曲多数与民间的民俗活动相联系，如欢庆年节、婚庆、丧事、迎神庙会、宗教活动等。此外，还有来自戏曲场景或民间歌舞。具有实用性的乐器演奏乐曲往往以单一而概括的情绪来烘托、渲染某种气氛，如《中花六板》《夜深沉》《庆丰收》等作品。

**2. 以写实为主的乐器演奏乐曲**

以写实为主的乐器演奏乐曲通过描绘现实生活中的某些场景、事件来抒发人的感受，如《百鸟朝凤》《赛龙夺锦》《流水》等作品。

**3. 以写意、写情为主的乐器演奏乐曲**

以写情为主的乐器演奏乐曲主要是抒发人物的感情，如《二泉映月》《江河水》等作品；以写意为主的乐器演奏乐曲主要是托物言志、借景生情、寓情于景、情景交融，犹如中国古代的诗歌、绘画一样，讲究意境、神韵，抒发感情的方式重在含蓄，如《渔舟唱晚》《梅花三弄》等作品。

### 六、中国乐器演奏乐曲的标题

通常中国乐器演奏的乐曲都是有标题的，其标题主要有标名性标题和标意性标题两种。

**1. 标名性标题**

标名性标题仅具曲名作用，与曲意无直接关系。理解乐曲需从其曲调、节奏、调式、速度、力度等诸音乐要素所构成的音乐形象来领会。有的标题源自古代声乐曲、词牌曲、民歌、原戏曲剧目的曲名，如《浪淘沙》《万年欢》《满庭芳》《一枝花》《茉莉花》《关公过五关》等；有的标题来源于乐曲的结构特征，如《句句双》是指乐曲中每一乐句都重复一次，成双出现；有的标题以乐曲首句的谱字来定名，如《工尺上》《四合四》等；有的以乐曲的调式来定名，如《凡调》《小工调》；有的以乐曲的用途或演出形式来定名，如《抬花轿》《行街》《划船锣鼓》等；有的乐曲是集几个曲牌的材料组合而成的，如广东音乐中的《柳娘三醉》由《柳青娘》和《三醉》集合而成。因此，面对标名性标题，切忌望文生义。

**2. 标意性标题**

标意性标题是根据乐曲的内容，由民间艺人、文人学士或音乐家拟定的，因此，标意性标题反映了拟名者对乐曲内容的理解。标意性标题一般具有较强的概括性，以概括、凝练的文字提示乐曲内容、某种意境、某种情绪氛围或某个事件。欣赏者可凭借标意性标题的提示，结合乐曲的音乐形象唤起联想来理解乐曲。

# 模块二　中国经典器乐演奏作品赏析

艺术是永恒的。优秀的艺术作品展示了艺术家们精湛的技艺，传递着艺术家们真挚的

情感。它超越时空、跨越国界，拨动着人们的心弦。中国优秀的民族音乐，是中华民族的骄傲，是全国各族人民的宝贵财富。它犹如一朵瑰丽的鲜花，用它的芬芳沁透着人们的心灵，从而激发起我们对伟大祖国和人民的无比热爱和崇敬。在众多中国经典乐器作品中，盛行全国的器乐作品有《春江花月夜》《二泉映月》《十面埋伏》《中花六板》《夜深沉》《庆丰收》《百鸟朝凤》《赛龙夺锦》《流水》《江河水》《渔舟唱晚》《梅花三弄》等。下面重点介绍《春江花月夜》《二泉映月》和《十面埋伏》作品的艺术魅力，让我们一起来欣赏其艺术美，体会其所表现的思想感情，学习艺术家对艺术作品的展现方法。

## 一、《春江花月夜》作品赏析

### 1. 社会影响

《春江花月夜》作品早在 1875 年以前就流行于民间，原先并不是由多种民族乐器演奏的合奏曲，而是一首琵琶独奏曲，最初名叫《夕阳箫鼓》，1925 年左右被上海大同乐社改编为民族器乐合奏曲，并定名为《春江花月夜》。中华人民共和国成立后，《春江花月夜》又被改编成大型民族管弦曲。

《春江花月夜》作品是一支典雅优美的民族抒情乐曲，整个作品气韵优雅，刻画入微，既有继承，又有出新，于悠扬秀美中见气势，于优美抒情中见豪放，音乐丰满，起伏有致，富于形象，耐人寻味。曲调古色古香，柔婉动听，犹如一幅色彩斑斓的山水画卷，一首词情画意的唯美抒情诗章，深得中外听众赞赏，已成为中国古典民族音乐文化宝库中的经典作品之一，并出现在 2008 年北京奥运会开幕式上。

### 2. 曲意

《春江花月夜》是典型的多段体结构的中国传统乐曲。全曲共分十小段，每段均有不同标题：江楼钟鼓，月上东山，风回曲水，花影层叠，水深云际，渔歌唱晚，洄澜拍岸，桡鸣远濑，欸乃归舟，尾声。

《春江花月夜》作品从乐曲开始的引子里，描写了江边钟楼里响着钟鼓声，接着是主题部分，展示出整个和风宜人的月色。月亮慢慢地升起，阵阵晚风吹拂一江春水，两岸花影层叠，掩映在水波上，远处传来渔夫的歌声和摇桨声，滩头的激流翻滚着浪花向远方奔去，夜深了人们尽情地欣赏美好的春江夜色，驾着轻舟愉快地向归途划去。整个乐曲在舒缓明快的旋律中，把我们带入春天夜晚那个静谧甜美的天地。

第一段《江楼钟鼓》的曲意是：夕阳西照，宁静的江边，琵琶的乐音从江楼传来，由慢渐快，由弱渐强，鼓声隐隐，接着箫和筝依次奏出轻微的波音，忽然笛子富有穿透力的声音响起，带来一阵清风，江面荡起阵阵涟漪。随后，乐队齐奏出优美如歌的主题，声声相连、音音相随，曲调委婉动人，恬静柔美，在人们面前呈现出一幅斜阳余晖照江面时的秀丽景色。

第二段《月上东山》的曲意是：夜色朦胧，江清月白。该段乐曲节奏平稳、舒展，琵琶的演奏委婉、典雅，在平静的乐声中表现出月亮缓缓上升的动感。

第三段《风回曲水》的曲意是：江风吹拂，流水回荡。

第四段《花影层叠》的曲意是：风弄花影，纷乱层叠。此段与前面表现的恬静意境呈现鲜明对比，大有水中花影纷乱层叠之貌。

第五段《水深云际》的曲意是：水浸遥天云弄影。此段旋律和节奏具有跳动、活泼的

特点，并运用颤音和泛音奏出飘逸的音响，音区音色的对比使人联想起天水一色的意境。

第六段《渔歌唱晚》的曲意是：歌声飞至，渔人晚归。在宁静的江面上，笙吹奏着柔美的旋律，犹如悠扬的渔歌自远处飞来，而琵琶与笙的对奏，就像是渔人们在一唱一和，接着乐队合奏速度稍快，展现出声势浩大，渔民欢喜，满载而归的喜悦心情。

第七段《洄澜拍岸》的曲意是：渔舟竞归，江水激岸。此段音乐快速且热烈，大有群舟竞归激起洄澜击拍江岸的艺术情境。

第八段《桡鸣远濑》的曲意是：船桨划处，碧波旋转。

第九段《欸乃归舟》的曲意是：描绘小舟摇橹划桨的声态和动态，江面浪花飞溅，渔民群舟竞归的欢快。此段旋律是全曲的高潮，意境达到了顶峰。旋律作递升与递降的交替进行；速度慢起而渐快，力度由弱至强，层层递进，表现出桡声、浪花声、人声交织，激动人心的动态感，将音乐推向高潮，成功地表现了波澜起伏之貌。随后音乐在快速中戛然而止，继而回复到平静和轻柔之中，然后转入尾声。

第十段《尾声》的曲意是：归舟远去，一片幽静。尾声具有综合概括和结束全曲的作用，它以舒展徐缓的节奏，表现了轻舟在远处江面上渐渐地消失，人休渔息，春江夜空归于宁静的意境，也让人沉浸在对诗情画意的回忆中。

### 3. 美学特点

《春江花月夜》作品在结构上可以分为三个有机组成部分：第一段至第四段为第一部分，是主题的陈述和发展；第五段为插部，起对比作用；第六段至第十段是主题进一步的发展与结束。整个作品动静自如、远近结合、情景交融，从一个主题缓缓展开，层层推进，循环往复，向我们展示了春江花月夜的迷人景色和人们泛舟畅游的欢快心情，展示了一幅美丽生动、笔墨细腻、色彩淡雅、清丽秀美的中国山水画。

第一部分乐曲强调抒情优美的格调，旋律比较婉转细致。

第二部分乐曲的旋律和节奏比前后两部分紧凑，更具有跳动和活泼特性。

第三部分各段的旋律，较之第一部分各段，更加强调节奏性和同音反复，旋律比较单纯、刚健，显得更具活跃和激动的气氛，总的音乐基调仍然是抒情性的。

通过上面的分析可以看出，《春江花月夜》作品是由三个有机部分组成的多段体结构的大型乐曲。它的创作手法是以一个完整的主题为基础，运用各种变奏的手法展开的。其音乐表现手法特征有三点：第一是由静而动，由动而静；第二是由远而近，由近而远；第三是以景抒情，情寄于景。动与静、远与近以及景与情的结合，使整个乐曲富有层次，高潮突出，音乐所表达的情境，引人入胜。在音乐创新方面采用主题音调重复、变奏和衍生，并透过力度、速度、音区、奏法等手段，表现丰富多样的艺术情景。

另外，《春江花月夜》作品也是一部标意性标题的器乐作品，描绘的是一幅幅"江山如此多娇"的山水画。在同一主题下，乐曲的小标题用诗的语言解释音乐，引导人们产生联想，从不同的侧面表达了各个不同景物的艺术意境。同时，整个作品又充分运用各种音乐手段更准确地表现小标题所提示的音乐内容，因而使乐曲音乐形象鲜明生动，通俗易解，为广大群众所接受。如果从各段的小标题去理解作品，你会想象到这是"花影"，那是"云水"，此是"渔歌"，彼是"归舟"等。从对作品整体的欣赏角度来说，建议听众将作品整体联系起来并作为一首诗、一幅画来理解，这样会更好地理解整个作品所具有的诗情画意。

总之，《春江花月夜》作品的音乐构思非常巧妙精致，随着音乐主题的摇曳变化和起伏发展，乐曲所描绘的意境也逐渐地变换，时而幽静恬淡，时而热烈奔放，将大自然的美景和色彩一一展现在我们面前。整个作品旋律古朴和谐、雍容典雅、节奏平稳、音韵舒展、诗趣盎然，用含蓄多姿的现实与浪漫相结合手法表现了深远恢弘的意境，具有较强的艺术与唯美的感染力，有着浓郁的江南民间音乐风味，完美地表现了"夕阳西下，渔舟晚归""江山多娇，风景如画"的意境，抒发了人们对祖国锦绣河山的眷恋之情，是一首抒情优美的器乐作品，也是研究民族音乐的重点曲目之一。

### 4. 作品聆听与欣赏

在指导教师的引导下，第一步先聆听《春江花月夜》作品；第二步仔细辨析乐曲中有哪些乐器在演奏，其表现作用有哪些；第三步想象各段乐曲所表现的人文风光意境，相互交流与探讨。

## 二、《二泉映月》作品赏析

### 1. 社会影响

华彦钧（1893年—1950年），江苏无锡人，民间音乐家，小名阿炳，自幼随其父当道士，习音乐，后沦为街头流浪艺人，饱受苦难，因患眼疾而双目失明。华彦钧才艺出众，精益求精，并广泛吸取民间音乐的曲调，一生共创作和演奏了270多首民间乐曲，经常通过拉二胡、弹琵琶、说新闻的方式来表达自己的爱恨情仇，通过音乐揭露当时社会的黑暗。生前留下作品有琵琶曲《大浪淘沙》《昭君出塞》《龙船》等，二胡曲《二泉映月》《寒春风曲》《听松》等。其中《二泉映月》是华彦钧的代表作，是中国民间器乐创作曲目中的瑰宝，曾获"20世纪华人音乐经典作品奖"，也是中国民族音乐文化宝库中享誉海内外的优秀作品之一。

华彦钧的传世作品《二泉映月》是于20世纪50年代初由音乐家杨荫浏、曹安和教授根据华彦钧的演奏、录音、记谱进行整理而成的。《二泉映月》作品灌制成唱片后，一经发行便很快风靡全国。

《二泉映月》不但曲名优美，极富诗意，更重要的是它表达了作者发自内心的情感，是华彦钧生活的写照，是他情感宣泄的传世之作。华彦钧利用自己的创作天赋，把所见、所闻、所感、所想化作一段段扣人心弦、催人泪下的音符，使听众在旋律中产生共鸣。这首二胡曲被世人喜爱并引为经典，是华彦钧创作的成功，是他创作天赋的体现。《二泉映月》作品渗透着中国传统音乐的精髓，表现了作者对现实生活的深刻感受，情真意切、感人肺腑，充满艺术生命力。这首乐曲自始至终都流露出一位饱尝人间辛酸和痛苦的盲艺人的思绪情感，同时作品也展示了盲艺人独特的民间演奏技巧与风格，以及无与伦比的深邃意境，显示了中国二胡艺术的独特魅力，也拓宽了二胡艺术的表现力。

著名音乐家、20世纪50年代担任中国音乐学院院长的马思聪先生与著名大提琴家刘烈武先生在听了华彦钧演奏的二胡曲录音后，对华彦钧炉火纯青的二胡演奏技艺十分钦佩："他（华彦钧）的二胡弓弦长得像一望无际的火车铁轨，很难听出换弓的痕迹。"

影响最大、流传最为广泛的还是世界著名指挥家小泽征尔对《二泉映月》乐曲的评价："我应该跪下来听。"那是1978年，小泽征尔应邀担任中央乐团的首席指挥，席间他指挥演奏了勃拉姆斯的《第二交响曲》和弦乐合奏《二泉映月》（改编），当时，小泽征

尔并没有说什么。第二天，小泽征尔来到中央音乐学院专门聆听了该院17岁女生用二胡演奏的原曲《二泉映月》，顿生断肠之感，不禁潸然泪下，呢喃地说："如果我听了这次演奏，我昨天绝对不敢指挥这个曲目，因为我并没有理解这首音乐，因此，我没有资格指挥这个曲目，这种音乐只应跪下来听。"说着说着，小泽征尔真的跪下来。他还说："断肠之感这句话太合适了。"同年9月7日，日本《朝日新闻》刊登了发自北京的专文《小泽先生感动的泪》。从此，《二泉映月》漂洋过海，得到了世界乐坛的高度赞誉。

1985年美国评出了10首最受西方人欢迎的流行乐曲，《二泉映月》作品名列榜首。1991年，一位英国音乐家在美国的一场音乐会上听了《二泉映月》的录音后激动地对一位贝多芬的故乡人说："中国的贝多芬！中国的《命运》！"

**2. 结构分析**

《二泉映月》全曲包括引子、第一段、第二段、第三段、第四段、第五段、第六段和尾声共八个部分。

引子（1~2小节）以四拍组成的短小音调作为开端，以一个下行音阶式短句，发出了一声饱含辛酸的叹息。二胡以轻微的声音，低沉含蓄的音色，将听众引入到音乐所描写的意境中。对华彦钧来说，这一声长叹不是偶然发出来的，应该说他一生受尽了苦难，在57岁时有这样一个机会发出的叹息。这个叹息就是引子，虽然只有这么一句，但这个引子却是民间音乐作品中最精彩的引子之一。

第一段（3~22小节）有两个主题部分，其中3~10小节为主题的第一部分，11~22小节为主题的第二部分。第一主题的旋律在二胡的中低音区进行，低沉压抑，音域不宽，曲调线以平稳的级进为主，稍有起伏，表现了作者心潮起伏的郁闷之情；第二主题与第一主题对比鲜明，利用不断向上的旋律冲击和多变的节奏，表现了作者对旧社会的控诉，也体现了他不甘屈服的个性。

此后的五个段落是围绕着第一段的两个主题的五次变奏，通过句幅的扩充和减缩，并结合曲调音域的上升和下降，表达出音乐的渐次发展和推进。主题变奏随着旋律的发展时而深沉，时而激昂，时而悲壮，时而傲然，深刻地展示了作者的辛酸与痛苦、不平与怨愤。

尾声由扬到抑，音调婉转下行，进入低音区，好像无限的惆怅与感叹，声音更加柔和，节奏更加舒缓而趋于平静，给人以意犹未尽的感受。

**3. 演奏技巧分析**

总体来说，《二泉映月》是华彦钧二胡演奏技艺中最重要的部分，他的二胡演奏技艺细腻深刻、潇洒磅礴、苍劲有力、刚柔相济、感人至深；他的民间音乐修养广博，演奏技巧精湛高超，在当时无人能出其右。在演奏《二泉映月》作品时，他运用二胡的五个把位，并配合多种弓法的力度变化，在变奏中跌宕起伏，情景交融，将意境展现得无比深刻，具有很强的抒情性。

在弓法上，华彦钧以短弓见长，经常使用一字一弓，音量饱满，坚实有力，如切分弓、颤弓、顿弓、提弓、小抖弓、断弓等。他的连弓用得不多，但很有特点，他吸取了戏曲音乐中弦乐的运弓方法，由弱拍进入强拍，形成弓法上的切分进行和延留进行。凡是在较长的音进行时，他持弓的右手用力有轻有重，这样既保持了浑厚的音色，又有比较明亮的效果。

在指法上，华彦钧应用的是民间演奏中的定把滑音，在演奏时左手始终放在二胡的第二把位上，在第一、三把位上的旋律多采用滑音演奏，这种技巧既减少了频繁地换把次数，又能通过手指滑弦效果使旋律的进行更加浓郁连贯。其食指、中指滑音的应用，丰富了旋律的韵味，加深了二胡演奏的表现力。

全曲的演奏速度比较统一，但力度的变化却很大。华彦钧根据感情的需要随心所欲地运弓，运弓的强弱起伏并配合左手的按弦，通过指力的轻重造成音的顿挫，让人听起来感到连中有断，音断意不断，曲调显得更为生动、富有活力。

### 4. 美学特点

在众多的演奏形式中，人们对《二泉映月》的内涵把握也有着不同的见解。倾听《二泉映月》是畅快的，融入其中后，便真的感知到它的弥足珍贵，回味悠长。在这忧伤而又意境深邃的乐曲中，不仅流露出伤感怆然的情绪和昂扬愤慨之情，而且还寄托了作者对生活的热爱和憧憬。全曲主题时而沉静，时而躁动，使得整首乐曲时而深沉，时而激扬，同时随着音乐本身娓娓道来的陈述、引申和展开，使作者所要表达的情感得到更加充分的抒发，深刻地展示了作者一生的辛酸苦痛，不平与怨愤，同时也表达了他内心的一种豁达以及对生命的深刻体验。

著名二胡理论研究专家赵砚臣先生曾这样总结华彦钧的演奏风格："行弓沉涩凝重，力感横溢，滞意多，顿挫多，内在含忍，给人以抑郁感、倔强感，表现了一种含蓄而又艰涩苍劲的美。"

### 5. 作品聆听与欣赏

在指导教师的引导下，第一步先聆听《二泉映月》作品；第二步仔细辨析乐曲中的演奏技巧，其表现作用有哪些；第三步想象各段乐曲所表现的意境，相互交流与探讨。

## 三、《十面埋伏》作品赏析

### 1. 社会影响

《十面埋伏》作品流传甚广，是一首历史题材的大型琵琶曲，也是中国十大古曲之一。它反映的是刘邦与项羽的垓下决战。公元前202年，楚汉相争接近尾声，双方会战于垓下（今安徽灵璧县东南），30万汉军围住了10万楚军。汉军为瓦解楚军军心，采用汉军军师张良的"四面楚歌"之计，就叫汉军兵士们唱起了楚歌，楚兵大多离家已久，早已厌倦了连年征战，听到楚歌后楚军中就有人开始唱和，因此，楚军军心彻底动摇。在军心涣散、兵断粮绝的情况下，项羽一看大势已去，无计可施，只好与虞姬话别，他对虞姬唱道："力拔山兮气盖世，时不利兮骓不逝。骓不逝兮可奈何？虞兮虞兮奈若何！"虞姬则和道："汉兵已略地，四面楚歌声，大王意气尽，贱妾何聊生。"唱完便拔剑自刎而死。随后项羽夺路突围，逃到乌江边，面对滔滔的江水和蜂拥而至的汉军追兵，在走投无路之下，项羽仰天长叹道："此天亡我，非战之罪也。"于是拔剑自刎。

关于《十面埋伏》乐曲的创作年代迄今无一定论，资料显示可追溯至唐代。本曲现存乐谱最早见于1818年华秋萍编的《琵琶谱》（全称为《南北二派秘本琵琶真传》，又称《华秋萍琵琶谱》）。

《十面埋伏》作品是一首经典的琵琶古曲，具有较强的思想性和艺术性，是传统琵琶曲中的代表作品，也是中国音乐文化宝库中的一份珍贵遗产。至今在各种类型的音乐会

中，《十面埋伏》都是最受欢迎的琵琶曲之一。

现代版的《十面埋伏》作品是由著名琵琶演奏家刘德海创作的。刘德海13岁时开始学习二胡、笛子等乐器，师从著名琵琶演奏家、浦东派传人林石城先生。刘德海的演奏注重音色的纯净，以娴熟细腻的演奏技法表现乐曲，他根据琵琶演奏的特点，善于进行变奏展开，在演奏时还使用了煞弦、绞弦等特殊技法，使作品的意境表现得淋漓尽致。文曲表演细腻动人，武曲表演激情四溢，在舞台上具有强烈的艺术感染力，给听众留下了鲜明的印象。

刘德海将他创作的《十面埋伏》作品带到世界各地演奏，让世界各国了解了琵琶的魅力，让世界了解了源远流长的中国文化，同时也为世界文化交流做出了杰出的贡献。

### 2. 结构分析

琵琶曲《十面埋伏》采用了中国传统的大型套曲结构形式。现流行的全曲共有十三个小段落，每段冠以概括性很强的标题。这些标题是：一、列营；二、吹打；三、点将；四、排阵；五、走队；六、埋伏；七、鸡鸣山小战；八、九里山大战；九、项王败阵；十、乌江自刎；十一、众军奏凯；十二、诸将争功；十三、得胜回营。

全曲可分为三大部分。第一部分包括：列营、吹打、点将、排阵、走队；第二部分包括：埋伏、鸡鸣山小战、九里山大战；第三部分包括：项王败阵、乌江自刎、众军奏凯、诸将争功、得胜回营。

（1）第一部分。此部分共包括5个小段，描写汉军战前的演习，点将、列阵、大战前的准备，着重表现威武雄壮的汉军阵容。乐曲从战争的准备阶段开始（从列营到走队），音乐昂扬有力，伴有鼓声、号角声，节奏由慢渐快，以琵琶模拟战鼓声，浑厚雄壮；接着是一段吹打乐，全用轮指演奏模拟号角声；然后进行点将、排阵、走队等，营造出大战之前剑拔弩张的紧张气氛，这都是古代战争中必有的内容。

"列营"是全曲序引，音乐节奏比较自由而富于变化，表现部队出征前的金鼓战号齐鸣、众人呐喊的激昂场面。从模拟鼓声的手法开始，一幅战鼓雷鸣、刀光剑影的古代战争画面便展现在了听众面前，给人以震撼之感。乐曲采用"半拂轮"技巧，由慢及快、连续不断、铿锵有力的节奏犹如扣人心弦的战鼓声，立刻将听众带到了空旷的原野和安营扎寨的战争前奏中。其中的"轮"仅一带而过，着重强调的是"拂"。力点集中，手势自然，声音洪亮。在这一段乐曲中，用拍、弹面板模拟炮火的轰鸣声。"扫拂轮"中的"拂"也是一带而过，着力突出的是强烈的"扫"，随后的"轮"给人以威武壮烈之感。在演奏时，右手要放松，将力量全放下来、沉下去，这样才能呈现出战争场面的气势，使听众一下子紧张起来，屏住呼吸，进入壮烈的古代战场。

"吹打"是全曲中唯一的旋律性较强、抒情气息浓郁的段落。它运用了琵琶的长音轮指奏法，模拟了古代吹管乐器演奏的行进曲音调，音乐表现极像古代行军时笙管齐鸣的壮观场面，刻画了汉军浩浩荡荡、由远而近、阔步前进的形象。本段分三个层次：第一层次以"长轮"为主，第一拍要重点挑一下，速度不要太快，主要表现大将威风凛凛出营的场面；第二层次运用"勾轮"技法，右手放松，力量下放，速度比上一层次稍快，主要表现副将们出帐的画面；第三层次运用"拂轮"技巧，力度更强，速度又比上一层次稍快，主要表现士兵们出征的场景。

"点将"是"吹打"后半部分的变化重复，用接连不断的长轮指手法和"扣、抹、

弹、抹"的组合指法演奏十六分音符节奏，表现将士威武的气派。它是对"吹打"的补充，主要运用"凤点头"这一富有特色的演奏技巧，柔和而轻巧，把音符打碎成一拍四个音，这种同音反复的效果，使音乐连续不断地向前推进，表现了调兵遣将的情景。

"排阵"节奏性较强，主要以"摭分"及"摭分剔"的指法和稍快的速度来表现汉军精悍和威武的雄姿。

"走队"的乐曲与前几段乐曲有一定的对比，主要运用了中速"摭扫"的手法，力度由弱渐强，速度由慢渐快，重拍在后半拍，主要表现汉军整齐又有纪律地行进。在演奏时应注意"扫"这一技巧，要食指、中指、无名指、小指并齐，一起演奏，这样才能表现出汉军的气势。

(2) 第二部分。此部分是乐曲的主体部分，共包括3个小段，音乐多变，节奏急促，是整个乐曲最精彩和激烈的作战部分（从埋伏到九里山大战）。在演奏上连续运用了"弹、扫、轮、绞、滚、煞"等手法，表现楚汉军队短兵相接、刀光剑影的交战场面；表现了人仰马嘶声、兵刃相击声、马蹄声、呐喊声等；表现战场的激烈，惊天动地。中间一段琵琶长轮模拟箫声，隐约透出四面楚歌，暗示项羽兵败。

"埋伏"表现决战前夕夜晚，汉军在垓下（今安徽灵璧东南）设伏兵。音乐和意境都很有特色，一张一弛的节奏营造出一种紧张、恐怖的气氛，给人以夜幕笼罩下伏兵四起、神出鬼没地逼近楚军的阴森之感。以递升递降的旋律和句幅的递减、速度和力度的渐增，形象地表现了决战前夕楚军被围得水泄不通的情景。气象宁静而又紧张，为下两段乐曲做了铺垫。本段乐曲采用了由快及慢的处理方式，长音运用"长轮"奏法，节奏自由，但要表现出埋伏时悄悄进行的场景，声音必须轻中带紧且速度渐快，更好地渲染大战前所特有的寂静和紧张的氛围。

"鸡鸣山小战"乐曲运用了琵琶特有的"刹弦"技巧，形象地表现了楚汉两军短兵相接、刀枪相击的战争场面，气息急促的气氛。"刹弦"发出的声音带有金属般的质感，犹如刀枪剑戟互相撞击。另外，逐渐加快的速度和旋律使情绪更为紧张。

"九里山大战"是整个乐曲的高潮，描绘楚汉两军激战的生死搏杀场面，表现了汉军的勇猛进攻、势如破竹、不可抵挡的气势。在演奏中运用了多种琵琶手法描绘了千军万马声嘶力竭的呐喊和刀光剑影惊天动地的激战。琵琶对喧嚣激烈战斗音响模拟十分出色，使人仿佛身临其境，具有强烈的感染力。先用"划、排、弹、排"交替弹法，后用"并双弦""推拉"等技法，表现马蹄声、呐喊声交织起伏，震撼人心，并将音乐推向高潮。其中"并双弦""推拉"等技法所表现的千军万马、呼号震天，如雷如霆，惊心动魄，呐喊之声几近逼真程度。

总之，从"埋伏"至"九里山大战"乐曲以生动的音乐语言和独特的琵琶指法（如煞弦、绞弦、滚奏、拍、夹扫、扫轮、推挽、滑音等），将两军厮杀与呐喊的激烈场面展现给了听众。音乐很有层次感，"埋伏"为"九里山大战"做了准备，"埋伏"的紧张寂静气氛不仅烘托出"九里山大战"场面的喧嚣激烈，而且形成了鲜明的对比。"鸡鸣山小战"是"九里山大战"的前奏，特别是在"九里山大战""呐喊"前出现的"箫声"，使情绪突然变化，为"呐喊"的出现营造了更有声势的战斗气势。

(3) 第三部分。此部分是结局部分，包括最后5个小段落，前两段表现项羽失败后在乌江边自刎，低沉的音乐气氛与前面的高潮形成鲜明的对照。其中"乌江自刎"旋律

凄切悲壮，塑造了项羽慷慨悲歌的艺术形象。后三小段表现刘邦得胜回朝的情景。全曲气势恢宏，充斥着金戈铁马的肃杀之声。

"项王败阵"运用了"扫轮"演奏技巧，营造出汉军追逐、项王逃跑的场景。这段乐曲慢起渐快的同音旋律和马蹄音调表现了项王及其随从突围惊逃之状。全曲在追捕声中戛然而止，演奏效果非常好。

"乌江自刎"先是节奏零落的同音反复和节奏紧密的马蹄声交替，表现了突围落荒而走的项王和汉军紧追不舍的场面；然后是一段悲壮的旋律，表现项羽自刎；最后四弦一"划"后急"伏"（又称"煞住"），音乐戛然而止。

在《十面埋伏》作品的演奏中一般都删节去"众军奏凯"后三小段，目的是使乐曲情绪集中，避免冗长。有的《十面埋伏》作品演奏中也将整个第三部分省略。

**3. 美学特点**

《十面埋伏》作品是一首著名的大型琵琶曲，气势雄伟激昂，艺术形象鲜明。它结构完整，曲调辉煌，风格奇伟，形象生动，用音乐叙事的手法完美地表现了闻名古今的楚汉之战（汉刘邦和楚项羽在垓下的决战）。《十面埋伏》作品中的琵琶演奏手法在此曲中得到了淋漓尽致的发挥，那激动人心的旋律令听者无不热血沸腾、振奋不已。《十面埋伏》作品把古代琵琶表演艺术发挥到至高水平，创造了以单个乐器的独奏形式表现波澜壮阔的史诗场面。直到今天，《十面埋伏》依然是琵琶演奏艺术领域最具代表性的传统经典名作。

另外，《十面埋伏》作品也是一部表意性标题的器乐作品，通过音乐标题的设定，使得音乐叙事与音乐描绘更加生动真实。

总之，琵琶曲《十面埋伏》作品作为中国古代琵琶曲的杰作，有着独特的艺术表现特色，也具有极高的音乐演奏与音乐鉴赏价值。《十面埋伏》作品中综合了标题性、情感性和模拟性艺术手法，通过手指与心灵的密切配合将那段激烈悲壮的历史故事展现在世人面前，给人留下深刻印象，同时也激发了人的艺术想象力。《十面埋伏》作品极具表现力的曲调形式与节奏，在滋养人们精神心灵的同时，也引导人们对历史的反思。因此，我们应当认真领会琵琶曲《十面埋伏》的艺术价值，积极传承和弘扬中国琵琶曲艺术。

**4. 作品聆听与欣赏**

在指导教师的引导下，第一步先聆听《十面埋伏》作品；第二步仔细辨析乐曲中的演奏技巧，其表现作用有哪些；第三步想象各段乐曲所表现的意境，相互交流与探讨。

# 模块三　西洋乐器简介

## 一、西洋音乐发展史

总体来说，西洋音乐经历了五个发展阶段，即巴洛克时期、古典时期、浪漫时期、印象时期和现代时期。

**1. 第一阶段——巴洛克时期（17世纪初至18世纪中叶）**

巴洛克时期的音乐崇尚富丽堂皇、精雕细琢，注重精巧而华丽的装饰风格。音乐乐句非常不规则，旋律的自由性很大。作曲家往往抓住一个很小的乐句或旋律而大加发挥，因

此复调音乐盛行。所谓复调音乐，就是由两个以上各自独立而又有内在规律的旋律声部同时并行的音乐。高级的复调音乐可发展到九条旋律同时并行。正因如此，当时的音乐往往规模宏大壮观。例如，德国作曲家巴赫（J. S. Bach，1685—1750）的《圣诞节清唱剧》《农民康塔塔》和英国作曲家亨德尔（G. F. Handel，1685—1759）的清唱剧《弥赛亚》《水上音乐》等。

### 拓展知识

巴洛克（Baroque）此词源自西班牙语及葡萄牙语的"不圆的珍珠（barroco）"。作为形容词，此词有"俗丽凌乱"贬抑之意。欧洲人最初用这个词是指"离经叛道""不合常规"之意，原来对这些追求新形式的艺术家是贬义，后来成为一代艺术的代表，它在艺术形式上追求不规则形式、起伏的线条，表现情感热烈的天主教和君主宫廷室内奇异的装饰。

在欧洲文化史中，"巴洛克"惯指的时间是17世纪以及18世纪上半叶（约1600年—1750年，但年份并不是绝对的）的艺术风格，特别是建筑与音乐。巴洛克时期，上接文艺复兴（1452年—1600年），下接古典、浪漫时期。

**2. 第二阶段——古典时期（18世纪中叶至19世纪上叶）**

古典时期的音乐与巴洛克时期有所不同，音乐语言平易朴素、简单明了，主要强调结构形式严谨，在乐句和旋律方面讲究对称性，在曲体上讲究规整性。旋律和伴奏的分工清楚，各司其职，而不像复调音乐那样用几条旋律互相攻错。所以古典时期的音乐给人以强烈的和谐感。例如，奥地利作曲家海顿（F. Haydn，1732年—1809年）的清唱剧《创世纪》《军队交响曲》，奥地利作曲家莫扎特（W. A. Mozart，1756年—1791年）的《弦乐小夜曲》《巴黎交响曲》《土耳其进行曲》以及德国作曲家贝多芬（L. V. Beethoven，1770年—1827年）的《悲怆奏鸣曲》《英雄交响曲》《命运交响曲》《田园交响曲》等。

**3. 第三阶段——浪漫时期（19世纪上叶至19世纪末）**

浪漫时期的音乐既有巴洛克时期的乐句旋律不规则、自由性大的特点，又有古典时期的曲式结构规整、旋律和伴奏分工清楚简洁明了的风格，同时还融入了浪漫派所特有的半音旋律及和声。浪漫时期的音乐抒情性特别强，曲调连绵不断、自由舒展、欢快自如，节奏丰富多变，赋予音乐更鲜明的活力，能够引起听众强烈的情感共鸣。例如，奥地利作曲家舒伯特（F. Schubert，1797年—1828年）的声乐套曲《冬之旅》《小夜曲》《圣母颂》《魔王》，德国作曲家舒曼（R. Schumaun，1810年—1856年）的《莱茵交响曲》《森林景色》，匈牙利作曲家李斯特（F. Liszt，1811年—1886年）的钢琴曲《匈牙利狂想曲》，波兰作曲家肖邦（F. Chopin，1810年—1849年）的《波兰舞曲》，意大利作曲家威尔第（G. Verdi，1813年—1901年）的歌剧《茶花女》和《弄臣》，俄国作曲家柴可夫斯基（P. I. Tchaikovsky，1840年—1893年）的芭蕾舞剧《天鹅湖组曲》《胡桃夹子》和《睡美人》，意大利作曲家贾科莫·普契尼（Giacomo Puccini，1858年—1924年）的歌剧《蝴蝶夫人》和《波希米亚人》等。

**4. 第四阶段——印象时期（19 世纪末至 20 世纪上叶）**

印象时期的音乐风格非常鲜明，带有强烈的东方色彩。作曲家们大量运用了全音音阶、东方的五声音阶和平行五八度。印象时期的音乐注重描写事物的客观性，配器上力求精细，旋律特点不明显，但和声很丰富，和声也是最重要的表现手段。这样的音乐不像浪漫派音乐那样给人以情感上的直接沟通，而是通过丰富多彩的和声来营造一种气氛，使听众升华到一种虚幻的意境中。例如，法国作曲家克劳德·德彪西（C. Debussy，1862 年—1918 年）的交响诗《牧神午后前奏曲》《圣洁的少女》《大海》以及法国作曲家拉威尔（M. Ravel，1875 年—1937 年）的钢琴曲《戏水》等。

**5. 第五阶段——现代时期（20 世纪上叶至今）**

现代时期的音乐标新立异，多元纷呈，推崇不和谐音程、不规整节拍，甚至出现了无调性。这种乐派的风格更像是理智的写实派，给人以理性的满足。现代时期的代表作有苏联作曲家普罗科菲耶夫（S. Prokofiev，1891 年—1953 年）的《第三钢琴协奏曲》，萧斯塔可维奇（D. Shostakovich，1906 年—1975 年）的《第七交响曲》，英国作曲家本杰明·布里顿（Benjamin Britten，1913 年—1976 年）的《战争安魂曲》，以及美籍俄国作曲家斯特拉文斯基（Stravinsky，1882 年—1971 年）的《火鸟组曲》《士兵的故事》《春之祭》等。

## 二、西洋乐器的类型

西洋乐器主要是指 18 世纪以来，欧洲国家已经定型的乐器。常用的西洋乐器有木管乐器、铜管乐器、弦乐器、键盘乐器、打击乐器等。

**1. 木管乐器**

木管乐器包括短笛、长笛、竖笛、单簧管、双簧管、大管、英国管、萨克斯管、口琴、巴松管等。木管乐器大多通过空气振动来产生乐音，根据发声方式，木管乐器大致可分为唇鸣类（如短笛、长笛、竖笛等）和簧鸣类（如单簧管、双簧管、大管等）。木管乐器起源很早，是西洋乐器家族中音色最为丰富的一族，音色各异、特色鲜明。木管乐器在交响乐队中，不论是作为伴奏还是用于独奏，都有其特殊的韵味，是交响乐队的重要组成部分。在乐队中，木管乐器常用于表现大自然和乡村生活的情景，塑造各种惟妙惟肖的音乐形象。木管乐器的制作材料可以是木质，也可以是金属材料或动物骨质材料。

**2. 铜管乐器**

铜管乐器包括小号、短号、长号、大号、次中音号、小低音号、圆号、冲锋号等。铜管乐器的前身大多是军号和狩猎时用的号角。在早期的交响乐中使用铜管乐器的数量不多。在很长一段时期里，交响乐队中只用两只圆号，有时增加一只小号。到 19 世纪上半叶，铜管乐器才在交响乐队中被广泛使用。铜管乐器的发音方式与木管乐器不同，它们不是通过缩短管内的空气柱来改变音高，而是依靠演奏者唇部的气压变化与乐器本身接通"附加管"的方法来改变音高。所有铜管乐器都装有形状相似的圆柱形号嘴，管身都呈长圆锥形状。铜管乐器的音色特点是雄壮、辉煌、热烈，虽然音质各具特色，但宏大、宽广的音量为铜管乐器的共同特点，这是其他类别的乐器不具备的。

**3. 弦乐器**

弦乐器包括小提琴、中提琴、大提琴、低音提琴、竖琴、吉他、电吉他、低音吉他

等。弦乐器的发音方式是依靠机械力量使张紧的弦线振动发音，故发音音量受到一定限制。弦乐器通常用不同的弦演奏不同的音高，有时则须运用手指按弦来改变弦长，从而达到改变音高的目的。弦乐器从其发音方式上来说，主要分为弓拉弦鸣乐器（如提琴类）和弹拨弦鸣乐器（如吉他、竖琴等）。弦乐器是乐器家族内的一个重要分支，在古典音乐乃至现代轻音乐中，几乎所有的抒情旋律都由弦乐声部来演奏。弦乐器的共同特征是柔美、动听。弦乐器音色统一，有多层次的表现力，合奏时澎湃激昂，独奏时温柔婉约；又因为丰富多变的弓法（如颤、碎、拨、跳等）而具有灵动的色彩。

### 4. 键盘乐器

键盘乐器包括钢琴、管风琴、手风琴、电子琴、电钢琴、电子合成器等。在键盘乐器家族中，所有的乐器均有一个共同的特点，那就是键盘。但是它们的发声方式却有着微妙的不同，如钢琴是属于击弦打击乐器类，而管风琴则属于簧鸣乐器类，而电子合成器则利用了现代的电声科技等。键盘乐器相对于其他乐器家族而言，有其不可比拟的优势，那就是其宽广的音域和可以同时发出多个乐音的能力。正因如此，键盘乐器即使是作为独奏乐器，也具有丰富的和声效果和管弦乐的色彩。所以从古至今，键盘乐器备受作曲家们和音乐爱好者们的关注和喜爱。其中钢琴被誉为乐器之王。

### 5. 打击乐器

打击乐器包括定音鼓、木琴、钟琴、马林巴、锣、钹、小军鼓、大鼓、架子鼓、三角铁、沙槌、排钟、铃鼓、响板等。打击乐器是乐器家族中历史最为悠久的一族，其家族成员众多，特色各异。虽然它们的音色单纯，有些声音甚至不是乐音，但对于渲染乐曲气氛有着举足轻重的作用。通常打击乐器是通过对乐器的敲击、摩擦、摇晃等来发出声音的。需要说明的是：不要认为打击乐器仅能起加强乐曲力度、提示音乐节奏的作用，事实上，有相当多的打击乐器能作为旋律乐器使用。现代管弦乐队里还增加了很多非洲、亚洲音乐里的音色奇异的打击乐器，几乎无法完全罗列。

## 三、西洋传统乐器简介

在西洋传统乐器中，常见的传统乐器主要有萨克斯管、长笛、长号、圆号、小提琴、竖琴、吉他、钢琴、架子鼓、木琴等。

### 1. 萨克斯管

萨克斯管（见图4-13）是由比利时人阿道夫·萨克斯（Antoine-Joseph Sax，1814年—1894年）于1840年发明的。阿道夫是一位锐意创新的乐器制造者，擅长黑管和长笛演奏。他最初的设想是为管弦乐队设计一种低音乐器，既吹奏灵活又能适应室外演出。于是他将低音单簧管的吹嘴和奥菲克莱德号（已被淘汰，现多用大号替代）的管身结合在一起并加以改进，以自己名字命名了这种新型乐器。

萨克斯管发音的强弱幅度大，音色丰富迷人，在声音的力度上可与其他铜管乐媲美，也是其他木管乐器所不可及的，在音质上又有木管乐器的特点，并带有金属的明亮度。高音区介于单簧管和圆号间，中音区犹如人声和大提琴音色，低音区像大号和低音提琴。萨克斯管与长笛、单簧管一样，可演奏高难度的乐曲。同时，它与其他木管乐器相比，在演奏滑音、颤音、吐音、超吹等方面，又有它独到之处。

萨克斯管是采用金属（如铜、银、铝）制作的，外形呈抛物线形圆锥管体，具有与

单簧管类似的哨头和波姆体系音键系统。在演奏上采用单簧片吹奏，开闭音孔的构造与双簧管差不多，音域与双簧管相似。由于萨克斯管的结构是采用波姆式长笛按键科学原理设计的，因此，它的机械系统比较合理，机件运用灵活。

萨克斯管不但能出色地演奏古典音乐，而且更善于演奏爵士音乐、轻音乐，人们提到爵士乐时，第一个想到的乐器便是萨克斯管。爵士乐的最大特点是即兴演奏，在演奏中使强弱拍倒置，采取连续切分音的手法，使节奏变化无穷，音色上富有戏剧性，既激烈狂躁又安逸深沉，既滑稽又富于伤感。萨克斯管在音色上，在演奏滑音、颤音、吐音、超吹等方面，适应了爵士乐即兴演奏的最大特点的需要。因此，即兴演奏也成为萨克斯管演奏者所追求的演奏特点。

萨克斯管演奏（或协奏）的主要作品有《回家》《图画展览会》《阿莱城姑娘》《乔布》《家庭交响曲》《蓝色狂想曲》《一个美国人在巴黎》《狂想曲》《幻想曲》《萨克斯管协奏曲》等。另外，萨克斯管演奏中国民歌名曲也很好听，如《梁祝》《彩云追月》等。

### 2. 长笛

长笛（见图 4-14）是现代管弦乐和室内乐中主要的高音旋律乐器，属于木管乐器。其外形为一根开有数个音孔的圆柱形长管。据记载，长笛起源于欧洲，初名横笛。早期的长笛是用乔木科植物的茎制成的，竖着吹奏，后改用木料制作，横着吹奏。现代的长笛多使用金属材质，如黄铜、白铜、银合金等。传统木质长笛的音色特点是圆润、温暖、细腻，音量较小，而金属长笛的音色就比较明亮宽广。

图 4-13　萨克斯管

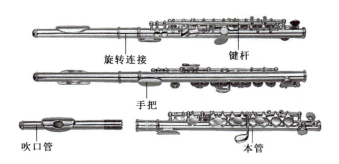

图 4-14　长笛

到了 18 世纪末 19 世纪初，随着工业的不断发展，金属材质的长笛问世。1847 年，德国著名的长笛改革者波姆经过多次试验，研制出了更符合科学原理的带有机械传动装置的长笛，在音准、音色、音量、音域以及表现力等方面，都比传统长笛有了革命性发展，极大地丰富了长笛的演奏技能，使长笛乐器标准化并流传至今。在海顿时期（1732 年—1809 年），长笛已成为交响乐队中的固定乐器。在交响乐队的配器中，长笛一般采用双管编制，在规模较大的乐队中，有采用三管编制的。在近现代的乐曲作品中，渐渐出现了四管编制。

长笛的发音原理较其他乐器特殊一些，是利用吹孔处产生连续性正负压的压力变化来激发气簧发声。简单来说，就是当对准吹口吹气时，由于气流在管内发生碰撞而发出声音，并由共鸣管产生共鸣。所以吹奏时的嘴形和吹气角度对音色有直接的影响。吹气角度

越小，吹奏越容易且高频音越多；吹气角度越大，吹奏越费力且低频音越多。吹气角度越小，音色较光辉亮丽，低音则因低频较少而缺少力度感，且高音容易失控而吹成泛音或是较尖锐或薄的音色。吹气角度大则音色有晦暗的感觉，低音音质较浑厚，但也容易有声音挥洒不开的感觉。

总之，长笛的音质柔美清澈，音域宽广，动感而好听，声音婉转而悠扬。中、高音区明朗、活泼，如清晨一缕阳光；低音区优美悦耳，婉约如冰澈的月光。长笛擅长花腔，演奏技巧华丽多样，在交响乐队中常担任主要旋律，是重要的独奏乐器，广泛应用于管乐队、管弦乐队和军乐队中。

长笛演奏（或协奏）的主要作品有：巴赫的《奏鸣曲》《勃兰登堡协奏曲》，贝多芬的《B大调奏鸣曲》，莫扎特的《协奏曲》，塔尔蒂尼的《魔鬼的颤音》，维瓦尔第的《长笛协奏曲》等。另外，长笛演奏中国民歌名曲也很好听，如贺绿汀的《幽思》《牧童短笛》《摇篮曲》，田保罗的小奏鸣曲《清晨》，黄虎威的《阳光灿烂照天山》等。

### 3. 长号

长号（见图4-15）又称拉管，是一种古老的铜管乐器，它通过滑管来改变号身的长度和基音的音高。考古学家发现它起源于公元前17年。因为它没有活塞装置，而是靠内外两副套管的伸缩来决定音高的，故又名"伸缩号""拉管"。这种乐器是由中世纪的萨克布（Sackbut，意为推拉）演变而来的。1495年亨利七世的私人乐队中就用了四支这样的乐器，到了他的儿子亨利八世时，扩充到了十支之多。在1520年左右，经孟赛尔（Menschel）的匠心改良，长号才达到了目前这样完善的状态。17至18世纪时，长号多用于教堂音乐和歌剧的超自然场面中。到19世纪，长号成为交响乐队中的固定乐器。长号也是军乐队的重要乐器，同时还大量用于爵士乐队，被称为"爵士乐之王"。长号是构造上唯一未经过技术完善、很少改进的铜管乐器。

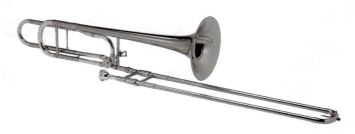

图4-15 长号

长号的音质特点：音色高亢辉煌、庄严壮丽且饱满，声音嘹亮而富有威力，弱奏时又温柔委婉。长号音色鲜明统一，在乐队中很少能被同化，甚至可以与整个乐队抗衡。长号能演奏半音音阶和独特的滑音，常演奏雄壮乐曲中的中低音声部。在军乐队中长号是用来演奏威武的中低音旋律的主要乐器。长号在管弦乐队中很少用于独奏。

长号演奏者左手握乐器，右手持伸缩管，拉出或缩入伸缩管可改变长号号管的长度，就可吹奏出不同调的泛音列。长号的伸缩管有7个把位，每伸长一个把位就降低半音。长号的种类很多，主要有中音长号、次中音长号和低音长号。巴赫、格鲁克、莫扎特和青年时代的贝多芬都曾用这三种长号谱写过长号三重奏曲。

长号演奏（或协奏）的主要作品有《交响小品》《野峰飞舞》《斯皮尔曲》《华尔兹》

《威尼斯》《波乃罗》《查尔达什》《浪漫曲》《苏格兰的蓝铃花》等。另外，长号演奏中国歌曲也很好听，如《冬季到台北来看雨》《相思河畔》《月亮之上》《天堂》《青藏高原》《菊花台》《马背上的长城》等。

### 4. 圆号

圆号（见图4-16）又称法国号，是唇振动气鸣乐器，属于铜管乐器。圆号由号嘴、管体和机械三部分组成。其中管体是磷铜制圆螺旋形；号嘴是漏斗状，喇叭口较大；机械部分使用回旋式活塞，通过按下活塞键使活塞回转接通旁路管以达到延长号管的作用。常见的圆号有三键圆号、四键圆号和五键圆号。古典的圆号音高为F调或降B调，有4个阀键（有直立式和旋转式两种），采用增加管子长度的办法降低圆号自然泛音的音高。阀键可使演奏者能够吹奏从低音B到高音F之间的所有半音。现代圆号最常用的是F调圆号，有许多演奏家使用双调圆号，这种圆号有一个由左手拇指控制的F附管的阀键，用以增加长度，使圆号从降B调转入较低音域的F调。圆号演奏者可将手插入喇叭口，这样既可减弱音量又可改变音色，形成阻塞音，也可使用梨形的弱音器，但不改变音高。

现代圆号是1650年前后由法国的猎人号角发展而来的，为了能在一个号上吹出各种调来，演奏家曾在号嘴下安装可插接的管，后来德国的汉佩尔改进了这种装置。17世纪欧洲进入管弦乐队时期，19世纪初直升式阀键由布吕默尔和施特尔策尔发明，并被众多制作家采用。大约在1900年新近发明的双调圆号替代了人们所喜欢的F调阀键圆号。

圆号的音色具有铜管乐器特色，声音柔和、丰满、温和高雅，并带有哀愁和诗意。圆号使用阻塞音和弱音器后音量减小，弱奏时音色温柔、暗淡，有远距离的效果，强奏时可发出粗犷破裂般的音质。圆号可与木管乐器、弦乐器的声音很好地融合，在铜管乐器和木管乐器之间起到媒介作用。圆号表现力丰富，是铜管乐器中音域最宽、应用最广的乐器，广泛用于交响乐队、军乐队中。在交响乐队中，通常使用4支圆号。

圆号演奏的主要作品有里姆斯基科萨科夫的五重奏、勃拉姆斯的三重奏以及海顿、莫扎特、欣德米特、施特劳斯创作的圆号协奏曲等。

### 5. 小提琴

小提琴（见图4-17）是一种弦乐器，共有四根弦，由多个零件组成。小提琴的发声原理是依靠弦和弓摩擦发声。小提琴的琴身（共鸣箱）是由具有弧度的面板、背板和侧板黏合而成的。面板常用云杉制作，质地较软；背板和侧板用枫木、红木制作，质地较硬。琴头、琴颈用整条枫木制作，指板用乌木制作。

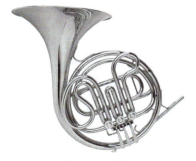

图4-16 圆号

图4-17 小提琴

最早的现代意义上的小提琴大约产生于 16 世纪中叶,那时遗存下来的许多小提琴珍品现保存在欧洲一些博物馆内。小提琴的起源可以追溯到 2000 多年前的古埃及乐器"里拉(Lyre)",15 世纪期间,意大利人对其进行了改革,并用马尾制成弓拉奏,定名为 Violin,即小提琴。后又经过多年演变,小提琴的形式与制作才基本固定下来。

小提琴大约在 20 世纪 20 年代传入中国,随着音乐教育的兴起,当时的部分中国人开始对外国音乐产生兴趣。从 20 世纪 20 年代开始,世界著名小提琴大师先后到中国演出,鼓舞了许多热爱音乐的青年人学习小提琴,并随之在北京、上海、广州、福建等地创立了音乐专科。另外,许多高水平的小提琴家来华工作期间,也培养了众多中国教师和演奏家,如马思聪、刘天华、冼星海和黎国荃等。从这一时期开始,中国也陆续出版和翻译了《小提琴演奏法》等一批著作,并有作曲家创作出许多经典的中国小提琴曲,如由上海音乐学院教授何占豪与陈刚合作的《梁祝》、陈刚所作的《苗岭的早晨》等。

小提琴音色优美,接近人声,音域宽广,表现力强,广泛流传于世界各国,是现代管弦乐队弦乐组中最主要的乐器。小提琴在西洋器乐中占有非常重要的地位,是现代交响乐队的支柱,也是具有高难度演奏技巧的独奏乐器。小提琴与钢琴、古典吉他并称为世界三大乐器。小提琴从诞生那天起,就一直为人们所宠爱。如果说钢琴是"乐器之王",那么小提琴就是乐器中的"王后"了。

小提琴独奏的主要作品有《回忆》《圣母颂》《云雀》《沉思》《爱之喜悦》《匈牙利狂欢节》《吉卜赛之歌》《引子与回旋随想曲》《魔鬼的颤音奏鸣曲》《梦幻曲》《梁山伯与祝英台》《D 大调卡农》《G 大调弦乐小夜曲》等。小提琴协奏的主要作品有《e 小调小提琴协奏曲》《D 大调小提琴协奏曲》等。

### 6. 竖琴

竖琴是一种大型拨弦乐器,也是世界上最古老的拨弦乐器之一,起源于古波斯(伊朗)、古埃及(见图 4-18)、古希腊、古罗马时期。早期的竖琴只具有按自然音阶排列的弦,所奏调有限。现代竖琴(见图 4-19)是由法国钢琴制造家 S. 埃拉尔于 1810 年设计出来的,有 47 条不同长度的弦,7 个踏板可改变弦音的高低,能奏出所有的调。

图 4-18　古埃及壁画中的竖琴

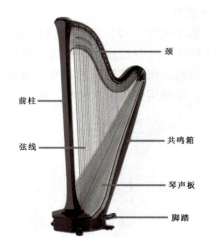

图 4-19　现代竖琴

竖琴由琴柱、挂弦板、共鸣箱、底座、琴弦、弦轴、变音传动机件装置和踏板等组

成。琴身采用木质结构；高音琴弦采用尼龙弦，中音琴弦采用肠衣弦，低音琴弦采用金属缠弦；变音传动机件采用曲形铜板制作。竖琴外形精致、优美，极富艺术气质。

竖琴用左右手的一至四指演奏，不用小指。乐谱中的高音声部由右手演奏，低音声部由左手演奏。竖琴早在18世纪时期就开始用于歌剧的乐队中，具有无与伦比的美妙音色。其音域宽广，余韵悠长，闻之令人心旷神怡。尤其在演奏琶音音阶时更有行云流水之境界，音量虽不算大，但柔如彩虹，诗意盎然，时而温存，时而神秘，清纯如珠玉般晶莹，是自然美景的集中体现。由于它丰富的内涵和美丽的音质，竖琴已经成为交响乐队以及歌舞剧中具有特殊色彩的乐器，主要担任的是和声伴奏和滑奏式的装饰句，经常可奏出画龙点睛之笔，令听众难以忘怀。在室内乐中，竖琴还是重要的独奏乐器。独奏时能奏出柔和优美的抒情段或华彩乐段，极具感染力。

竖琴伴奏的主要作品有莫扎特的《C大调长笛与竖琴协奏曲》，柏辽兹的《幻想交响曲》，约翰·施特劳斯的《春之声圆舞曲》《蓝色多瑙河圆舞曲》，柴可夫斯基的舞剧《天鹅湖》《胡桃夹子》《花之圆舞曲》，格利埃尔和欣德米特的《竖琴协奏曲》，马勒的《交响曲》，以及肖斯塔科维奇的《g小调第十一交响曲》等。

### 7. 吉他

吉他（见图4-20）又称为六弦琴，是一种弹拨乐器，通常有六条弦，形状与提琴相似。古典吉他的面板与背板都是平的，琴腰部一般无角而往里凹；琴颈宽长，指板上有弦枕并装有很多窄而稍向上凸起的金属制的横格，称为"品"，它把琴弦划分为许多半音。吉他是一种通过拨动上面的琴弦发出声音的有弦演奏乐器。弹奏时用一只手拨动琴弦，另一只手的手指抵在指板上，弹奏出来的声音会通过吉他的共鸣箱得到增强。

吉他的祖先可以追溯到公元前两三千年前古埃及的耐法尔、古巴比伦和古波斯的各种古弹拨乐器。考古学家找到的最古老的类似现代吉他的乐器，是公元前1400年前生活在小亚细亚和叙利亚北部的古赫梯人城门遗址上的"赫梯吉他"，它呈8字形，内弯的琴体有共鸣箱，这也是吉他与其他弹拨乐器的最显著特点。

吉他主要有两大类：一是历史悠久、以木制共鸣箱扩音的木吉他；二是20世纪发明的以电扩音器扩音的电吉他。木吉他通常用于古典音乐、民间音乐及流行音乐。电吉他则通常被用于摇滚音乐及流行音乐。电吉他的发明对西方流行文化及音乐有重要影响。

吉他音色优雅，简单易学，有着独特的音色和表现手法，既能表达委婉动人的喃喃细语，也能表达大气磅礴的豪迈气概。一把空心木吉他，拨动那六根金色的琴弦，就可以播撒青春的气息，弹奏出舒缓人心的音乐，表达出喜怒哀乐。吉他是当今流行音乐的主乐器之一，享有"乐器王子"的美誉。经常弹吉他还可以培养庄重优雅的气质，因此，吉他深受广大青年的喜爱。吉他音色优美，表现力丰富，既可以弹奏各个音乐时期的乐曲，又可以独奏、重奏、协奏以及伴奏。与钢琴相比，吉他唯一不足的是音量小，但对于生活在人口密集环境下的现代人来说，小音量的乐器在练习中不会扰民从而在练琴时间上可以有更多的选择。

吉他独奏（或协奏）的主要作品有《b小调练习曲》《伟大的独奏》《大奏鸣曲》《幻想曲》《吉他协奏曲》《阿尔汗布拉宫的回忆》《阿兰胡艾斯协奏曲》《西班牙印象》等。

**8. 钢琴**

钢琴（见图4-21）是西洋古典音乐中的一种键盘乐器，有"乐器之王"美称。钢琴音域范围几乎囊括了乐音体系中的全部乐音，是除了管风琴以外音域最广的乐器。钢琴普遍用于独奏、重奏、伴奏等演出，作曲和排练音乐十分方便。

图4-20　吉他　　　　　图4-21　钢琴

钢琴由88个琴键（52个白键，36个黑键）和金属弦音板组成。演奏者可通过按下键盘上的琴键，牵动钢琴里面包着绒毡的小木槌，继而敲击钢丝弦发出声音。

从键盘乐器发展的历史来说，现代钢琴是由以拨弦发音的大键琴与以撞弦发音的小键琴演进而成的。从16世纪末开始，大键琴和古钢琴这两种键盘乐器逐渐盛行起来，意大利人巴托罗密欧·克里斯多佛利（1655—1731）在1709年发明了钢琴。

钢琴音域宽广，音量宏大，音色变化丰富，可以表达各种不同的音乐情绪，或刚或柔，或急或缓；高音清脆，中音丰满，低音浑厚，可以模仿整个交响乐队的效果。

钢琴独奏（或协奏）的主要作品有拉赫玛尼诺夫的《意大利波尔卡》《升c小调前奏曲》，帕海贝尔的《卡农》，肖邦的《幻想即兴曲》《英雄波兰舞曲》《小狗圆舞曲》《夜曲》《黑键练习曲》《革命练习曲》，巴赫的《E大调前奏曲》《二部创意》《三部创意》，门德尔松的《春之歌》《婚礼进行曲》，舒伯特的《军队进行曲》《小夜曲》，贝多芬的《热情奏鸣曲》《月光奏鸣曲》《暴风雨奏鸣曲》《悲怆奏鸣曲》《黎明奏鸣曲》《献给爱丽丝》，柴可夫斯基的《四季套曲》《圣母颂》《小步舞曲》，莫扎特的《土耳其进行曲》，理查德·克莱德曼的《梦中的婚礼》《秋日私语》《命运》《水边的阿狄丽娜》等。

**9. 架子鼓**

架子鼓起源于美国，形成于20世纪40年代，是爵士乐队中十分重要的一种打击乐器。架子鼓是以鼓为主的组合性打击乐器，包含着各种不同类型、不同音色的手击乐器（如小鼓、嗵鼓、吊镲等）和脚击乐器（如大鼓、踩镲等）。架子鼓通常由一个脚踏的低音大鼓（又称"底鼓"）、一个军鼓、两个或两个以上嗵鼓、一个或两个吊镲、一个节奏镲和一个带踏板的踩镲等组成，如图4-22所示。在此基础上，可根据演奏的需要，随时增加附加打击乐器，如牛铃、木鱼、沙锤、三角铁、吊钟等，不管增设多少器件，都是由一人演奏。鼓手用鼓槌击打各部件使其发声。爵士乐中常用的鼓槌有木制的鼓棒、由钢丝制成的鼓刷、由一捆细木条捆成的束棒等。

在乐队中鼓手掌握着乐曲的速度和节奏，尤其是在爵士乐中，鼓手特别需要与其他乐

手保持良好的合作状态。另外，在爵士乐中，鼓音色的控制、力度的控制以及速度的控制都体现着鼓手的技巧。

架子鼓的出现，让音乐变得更加丰富饱满，一个好的鼓段编配，能够让音乐本身更具感染力，更加充满力量，再加上架子鼓本身可采用独奏的形式进行演奏，因此成为爵士乐中重要的打击乐器。

### 10. 木琴

木琴（见图4-23）是由长方形音条、琴架、共鸣筒、小槌等组成的。其中长方形音条用红木或其他硬质木料制作，这些木块按照一定的次序排列，演奏时以两个木制的小槌在长方形音条上敲击发声；琴架采用金属制作；共鸣筒是长短不同的圆形薄铝管，装在每个长方形音条的下方，作用相当于弦乐器的共鸣箱，使音条发出的声音增强和延长；小槌是一对勺形小木槌，多用红木制成，用来击打音条以发声。木琴的基本结构是以若干由长渐短的硬木音条并行排列在架子上构成的。

木琴的发声原理是：每一个木条的音调高低取于其长度与厚度，短且厚的音条会发出较高的声音；相反，长且薄的音条会发出较低的声音。每一个音条的两端各有两个节，亦即振动的静止点。为了控制木琴的尺寸不至于太大，调音方法主要是调节音条的厚度。

木琴是以双手持硬头小槌（或软头小槌）击奏发声。用硬头小槌击奏时，能发出清脆、余音短、穿透力很强的声音，很适合演奏各种形式的音阶、琶音、滑音、颤音、滚奏音、双音、跳进甚至远距离跳进的技巧性的乐句，具有丰富的表现力。另外，木琴能用很快的速度演奏，可自如地控制强弱变化。强奏时，木琴音色刚劲有力，弱奏时则柔美悦耳。木琴发音短促而清脆，多用来演奏轻快、活泼的乐曲，表达一种欢乐的气氛。木琴在乐队中常被运用于轻松、活泼、欢快、诙谐、幽默、怪诞的音乐段落中。但木琴需要其他乐器（如钢琴、管弦乐队等）的伴奏才能衬托出其独特的音色。

图4-22 架子鼓

图4-23 木琴

木琴起源甚早，相传非洲的一些国家、亚洲的爪哇与印度尼西亚在14世纪时就有木琴。在欧洲最早提到木琴是在16世纪。当时被称为木制敲击乐器。最初演奏者席地而坐，两腿向前直伸，木块横于腿上而进行敲击。此种木琴，称为腿上木琴。改良后的木琴是将木块置于半圆形的框架上，演奏者把它从颈部挂至腰际来敲击。这种木琴称为环状木琴。更进一步改进的木琴是：每一个木块的下方置一开口葫芦作共鸣器之用。此种木琴，可称为瓢式木琴。现代木琴就是根据瓢式木琴改进而成的，以木料或金属制的管子来代替葫芦作为共鸣器。

至 19 世纪，这种乐器已经常被巡回演出的演奏家们当独奏乐器使用。在 1830 年左右，俄国演奏家古西科夫以高度的技巧演奏木琴后，木琴逐渐被人们所赏识，并引起了如门德尔松、肖邦、李斯特那样的作曲家们的兴趣。此后，大多数 20 世纪的作曲家都使用过木琴，如在马勒的《第六交响曲》，斯特劳斯的《莎乐美》和肖斯塔科维奇的《第五交响曲》等作品中都运用到木琴。

**四、西洋管弦乐队简介**

管弦乐是指管弦乐器同时演奏的音乐，意思是"管弦交响"，所以管弦乐也就是交响乐。管弦乐的产生可追溯到 400 年前的巴洛克时期，发展到今天其涵盖面已极为广阔，如管弦组曲、交响曲、序曲、舞曲等都属于管弦乐的范围。西洋管弦乐队中的乐器大都起源于欧洲，早在 17 世纪管弦乐队就已经初具规模了，那时，一般用于演奏宫廷音乐。

管弦乐队是由不同西洋乐器演奏者混合编制成的，专门演奏交响乐曲和其他管弦乐曲。管弦乐队的组织规模范围较宽，从 20 人左右组成的小管弦乐队，到 120 多人组成的大交响乐队，都可组成管弦乐队。一般来说，西洋管弦乐队是由键盘乐器组、木管乐器组、弦乐器组、铜管乐器组、打击乐器组以及其他一些特性乐器组成的。人声大体上可分为女高音、女低音、男高音、男低音四个基本声部。

在键盘乐器组，有钢琴、古典钢琴、管风琴、手风琴、电子琴等；在木管乐器组，有长笛、双簧管、单簧管、大管；在弦乐器组，有小提琴、中提琴、大提琴、低音提琴；在铜管乐器组，有小号、圆号、长号、大号；在打击乐器组，有定音鼓、大鼓、小军鼓、钟管、木琴、钢片琴、电子鼓、爵士鼓、三角铁、铁片角、大镲、铃鼓、西班牙响板、沙槌、大锣等。

在管弦乐队中，弦乐器人数约占整个管弦乐队的 2/3 左右，他们集中在乐队的前面。而管乐器则集中在乐队的后面，因为管乐器色彩性比较强，发音具有穿透力。打击乐器集中在乐队的角落里，以防止打击乐的音色覆盖住整个乐队。

# 模块四　西洋经典器乐演奏作品赏析

经典音乐作品使人类的精神爆发出火花，它们历经岁月考验，久盛不衰，内涵深刻，发人深思，使人高尚，免于低俗，逐渐为众人所喜爱。西洋经典器乐作品讲求手法洗练，追求理性地表达情感。当人们听到巴赫、贝多芬、莫扎特、舒伯特的音乐时，带给人们的不仅仅是优美的旋律、充满意趣的乐思，还有最真挚的情感，或宁静、典雅，或震撼、鼓舞，或欢喜、快乐，或悲伤、惆怅。

在众多西洋经典器乐作品中，盛行全球的有《蓝色多瑙河圆舞曲》《春之声圆舞曲》《拉德斯基进行曲》《第五交响曲》《英雄》《圣母颂》《四季》《维也纳的森林》等。

下面重点介绍小约翰·施特劳斯的《春之声圆舞曲》、老约翰·施特劳斯的《拉德斯基进行曲》和贝多芬的《第五交响曲》作品的艺术魅力，让我们一起来欣赏其艺术美，体会其所表现的思想感情，学习艺术家对艺术作品的展现方法。

## 一、《春之声圆舞曲》作品赏析

### 1. 社会影响

圆舞曲是一种起源于奥地利民间的三拍子舞曲。《春之声圆舞曲》是小约翰·施特劳斯（1825—1899）的不朽名作，一直深受世界人民喜爱，经久不衰。《春之声圆舞曲》创作于 1883 年，当时作者已年近六旬，但此曲充满活力，处处散发着青春的气息。据说是小约翰·施特劳斯在钢琴上即兴创作出此曲的。因此，此曲最早的版本是钢琴曲，后经剧作家填词成为声乐圆舞曲，并由花腔女高音比安卡·比安琪演唱，这也是此曲的第一次演出。直到现在《春之声圆舞曲》仍然是许多花腔女高音十分喜爱的曲目。后来小约翰·施特劳斯又将《春之声圆舞曲》改编为管弦乐曲。

### 2. 美学特点

《春之声圆舞曲》作为一首圆舞曲，与作者创作的其他的圆舞曲迥然不同：它并不是典型的维也纳圆舞曲，也不是作为舞蹈伴奏音乐而创作的，它本身就是舞台上表演的音乐节目，具有纯粹的音乐表演性质。《春之声圆舞曲》节奏自由、充满变化；旋律生动且连贯，具有较强的欣赏性，很少用于伴舞，原谱中也没有注明各个段落；另外，此曲还带有回旋曲的特征。

《春之声圆舞曲》有一个多次再现、贯穿全曲的回旋曲主题，此主题在简短热情的引子之后呈现出来。华丽敏捷的旋律如春天的气息扑面而来，洋溢着青春活力，娓娓动听，充满生机。

### 3. 结构分析

《春之声圆舞曲》具有相当高的艺术性，曲中生动地描绘了大地回春、冰雪消融、一派生机的景象，宛如一幅色彩浓重的油画，永远保留住了大自然的春色。该曲没有序奏，而是在四小节充沛的引子之后贯穿全曲的第一主题（降 B 大调）随之出现，复杂而具有装饰色彩的旋律给听众一种春意盎然的感觉；紧接着第二主题（F 大调）进入，旋律趋于平和，但色彩依然生动；经过重复第一主题之后，优美的第三主题在竖琴的琶音伴奏之下缓缓进入，给人以春水荡漾般的舒畅感；第四主题运用大音程的跳动，显示出无穷无尽的活力；第五和第六主题略带一丝阴暗的色彩，仿佛是在描写春日里偶尔飘来的阴云；第七主题节奏自由，阴郁的气氛一扫而空，旋律又呈现出春天生机盎然的感觉；乐曲的结尾也较为简单，只是重复一遍第一主题之后，利用第一主题的旋律加以变奏，干净利落地结束全曲。

### 4. 作品聆听与欣赏

在指导教师的引导下，第一步先聆听《春之声圆舞曲》作品；第二步仔细辨析乐曲中有哪些西洋乐器在演奏，其表现作用有哪些；第三步想象各段乐曲所表现的人文风光意境，相互交流与探讨。

## 二、《拉德斯基进行曲》作品赏析

### 1. 社会影响

《拉德斯基进行曲》又译为《拉德茨斯基进行曲》，是奥地利作曲家老约翰·施特劳斯于 1848 年创作的管弦乐曲，是老约翰·施特劳斯的经典之作。这部作品不仅是老约翰·施特劳斯的佳作，也是世界的佳作、永恒的佳作。它那脍炙人口的旋律、铿锵有力

的节奏、百听不厌而独特的音乐感染力，征服了广大听众，成为世界上最为流传的进行曲之一。

进行曲是采用步伐节奏写成的乐曲，其特点是节奏清晰、强弱分明；节拍规整且常用4/4或2/4拍子；旋律多是雄壮有力、刚健豪迈。《拉德斯基进行曲》既有进行曲的节奏，又比较轻松诙谐。它没有太多军队战斗的进行曲风格特点，反而更接近幽默、欢乐的风格。大多数音乐会在结束时都喜欢用这首乐曲来结尾，特别是每年一度的维也纳新年音乐会，在结束时都会在金色大厅响起这首曲子，并成为一种传统。

### 2. 相关人物介绍及创作背景

老约翰·施特劳斯（1804年—1849年），奥地利著名作曲家，也是维也纳圆舞曲体裁的奠基人之一，被誉为"圆舞曲之父"。老约翰·施特劳斯一生共创作了150余首圆舞曲和大量的进行曲、波尔卡舞曲等，代表作是《拉德斯基进行曲》和《安娜波尔卡》等。其中《拉德斯基进行曲》是最为人们所喜爱的作品。老约翰·施特劳斯有三个儿子：小约翰·施特劳斯（大儿子）被誉为"圆舞曲之王"，其代表作有《蓝色多瑙河》《春之声圆舞曲》等；约瑟夫·施特劳斯（二儿子）；爱德华·施特劳斯（三儿子）。他们都是音乐家，被称为施特劳斯家族，每年维也纳新年音乐会都是以施特劳斯家族音乐为主。小约翰·施特劳斯是整个家族中成就最大、名望最高的一位，他为19世纪维也纳圆舞曲的流行做出了巨大的贡献。

拉德斯基，全名为约瑟夫·拉德斯基或冯·拉德茨（1766年—1858年），是波西米亚贵族和奥地利军事将领，民族英雄，其军事生涯逾70年。在拉德斯基的军事生涯中，他赢得了1849年3月23日著名的诺瓦拉战役的胜利，曾任奥地利陆军总参谋长、骑兵总司令。拉德斯基从1815年到1831年这16年中，担任骑兵总司令、奥地利陆军元帅，在此期间，他积极维护奥地利帝国殖民统治利益，后来又率领奥地利军队入侵意大利，残酷镇压了意大利人民起义。虽然拉德斯基是一个积极维护本国利益的爱国将领，但同时又是一个残酷镇压人民的暴君和侵略者及反动军阀。1849年3月23日，拉德斯基赢得了诺瓦拉战役的胜利，老约翰·施特劳斯为了庆贺拉德斯基在诺瓦拉战役中的胜利和凯旋，即兴创作了《拉德斯基进行曲》。当初，老约翰·施特劳斯视拉德斯基为民族英雄而赞颂，后来知道拉德斯基是一个暴君，不光是老约翰·施特劳斯的儿子们不愿意再演出这首乐曲，就连他自己也不愿意演奏这首乐曲。尽管如此，《拉德斯基进行曲》还是以他脍炙人口的旋律、铿锵有力的节奏、独特的音乐感染力和较强的剧场效果征服了广大听众，成为最流行的进行曲之一。

### 3. 美学特点

《拉德斯基进行曲》是用西洋大调式手法创作的。乐曲是D大调2拍子，为复三部作品，即"引子＋A＋B＋A"。引子部分是小军鼓和大军鼓合奏，就好像是阅兵之前、士兵身着威武的军装、昂首挺胸排成方队一样很自信地等待着检阅，又好像是部队骑着战马出征的情形；接着就是"××  ×××  ×"节奏音形，所有乐器都凌空而起，将人引入音乐的境界，这也仿佛让人们看见了一队步兵轻快地走过大街，接着乐曲进入A部分主题，由带装饰音的八分音符组成，富有弹性、轻松活泼、带有战马奔腾的节奏。它生动形象地描绘出拉德斯骑在战马上并指挥战斗的威武形象和凯旋形象；旋律热情而辉煌，主题反复演奏，使音乐流露出自豪和雄伟的感觉。紧接着乐曲进入B部分（从D大调转到A大调），这是一段沉

稳而柔和的音乐，整个音乐的力度有所减弱，增加了抒情色彩，而又富有吉普赛风格的曲调，节奏清晰流畅而富于跳跃感，仿佛是描绘了拉德斯基威武潇洒、自信得意、意气风发的神情，又宛如这位元帅正率兵出征、驭马疆场。最后乐曲进入 A 部分，又回到了主题，不但表现了拉德斯基凯旋的威武形象，同时也表达了他享受胜利的喜悦心情。

**4. 作品聆听与欣赏**

在指导教师的引导下，第一步先聆听《拉德斯基进行曲》作品；第二步仔细辨析乐曲中有哪些西洋乐器在演奏，其表现作用有哪些；第三步想象各段乐曲所表现的意境，相互交流与探讨。

### 三、《贝多芬第五交响曲》作品赏析

**1. 社会影响**

《贝多芬第五交响曲》又名《命运交响曲》，是德国作曲家贝多芬最为著名和最具代表性的作品之一，完成于 1804 年末至 1808 年初。此曲声望之高，演出次数之多，可谓"交响曲之冠"。

贝多芬在《贝多芬第五交响曲》的第一乐章的开头，写下一句引人深思的警语："命运在敲门"，从而将"命运"引用为本交响曲的标题。《贝多芬第五交响曲》中的"命运"主题贯穿全曲，使人感受到一种无可言喻的感动与震撼。贝多芬在创作此曲时，一共花了 4 年的时间进行推敲和酝酿，才得以完成。《贝多芬第五交响曲》体现了作者一生与命运搏斗的思想，"我要扼住命运的咽喉，它不能使我完全屈服"，这是一首英雄意志战胜宿命论、光明战胜黑暗的壮丽凯歌。恩格斯曾盛赞这部作品是最杰出的音乐作品。

贝多芬创作的《贝多芬第五交响曲》，构建在四音的"命运动机"之上，作为整个交响曲的核心，"命运动机"在各个乐章中反复出现，并加以变形，一系列惊心动魄的战斗场面在这个动机的衍生中展开，表达作曲家在战胜了个人情感挫折和生理疾病痛苦绝望情绪后的决心："我要同命运抗争，绝不能被它征服。"《贝多芬第五交响曲》延续了《英雄交响曲》中英雄的形象和革命战斗精神，将交响曲的戏剧性推向最高峰。

《贝多芬第五交响曲》无论在技巧还是情感上都给人们带来了巨大的冲击，对作曲家及音乐评论家也产生了很大的影响。受其影响的作曲家有勃拉姆斯、柴可夫斯基、布鲁克纳、马勒以及柏辽兹等。《贝多芬第五交响曲》与《贝多芬第三交响曲（英雄）》及《贝多芬第九交响曲（合唱）》都属于贝多芬作品中最具革新性的作品。

**2. 相关人物介绍及创作背景**

贝多芬开始构思创作《贝多芬第五交响曲》是在 1804 年，那时，他已写过"海利根遗书"，他的耳聋已完全失去治愈的希望。另外，他热恋的情人也因为门第原因离他而去，成了加伦堡伯爵夫人。一连串的精神打击使贝多芬处于死亡的边缘。但是，贝多芬并没有因此而选择死亡。他在一封信里写道："假使我什么都没有创作就离开这世界，这是不可想象的。"

贝多芬就是在一生中最痛苦的时期，展开了旺盛的创作，创作出了《降 E 大调第三交响曲（英雄）》和《c 小调第五交响曲（命运）》等世界名曲。

**3. 美学特点**

交响曲是大型管弦乐套曲，通常含四个乐章，其乐章结构与独奏的奏鸣曲相同。奏鸣曲式是指类似组曲的器乐合奏套曲。组曲是由几个具有相对独立性的器乐曲组成的乐曲。

套曲是一种由多乐章组合而成的大型器乐曲或声乐曲。

《贝多芬第五交响曲》共分四个乐章，全曲时长33分钟。

第一乐章是热情的快板，2/4拍子、奏鸣曲式。第一乐章展示了一幅斗争的场面，音乐象征着人民的力量如洪流般以排山倒海之势向黑暗势力发起猛烈的冲击。乐曲一开始出现的强有力的、富有动力性的四个音，也就是贝多芬称为"命运"敲门声的音型，就是主部主题。这一主题是向前冲击的音乐形象，推动着乐曲不断发展，也在以后的各乐章中不断出现、发展。这一主题激昂有力，具有一种勇往直前、不屈不挠的气势，展示了惊心动魄的斗争场面，表达了贝多芬内心充满愤慨和向封建势力挑战的坚强意志。当各种乐器进行轮回模仿，相继掀起一次比一次紧张的浪潮之后，圆号奏出了一个命运动机的变体，表达了一种必胜的信心。这是一个连接句，从前面紧张、威严的音乐场面中，引出了富于歌唱性的第二主题。这是一个抒情的旋律，温柔优美、明朗的音调与前面形成对比，抒发着人们对幸福生活的渴望与追求的情感。在这里，严峻的命运动机退居到低音声部并以伴随形式出现，使温柔的音乐里带有不安的色彩，推动音乐继续发展。乐曲最后在明朗的气氛中以果断、热烈的音响结束了呈现部。经过富于表现力的两小节休止后，随着命运动机的出现进入发展部，音乐又回到了不安的音调，艰苦激烈的斗争又开始了。这时的第一主题非常活跃，它无休止地反复，调性不断转换，力度不断加强，随后出现鲜明有力的号角般的第二主题。这两个主题用各种手法交替变化发展，如对比复调的手法、频繁的转调等，增加了音乐的不稳定因素，使音乐更加丰富。最后，命运的动机又闯了进来，并以最强的音响不断重复，形成了发展部的戏剧性高潮，音乐直接进入再现部。在再现部中，像呈现部那种斗争的场面再度出现。在第一主题与连接部之间，双簧管奏出了一段缓慢的哀鸣音调，第一主题的发展突然被打断。可是，激动不安的情绪又立即恢复，只是当第二主题出现时才稍为平静。然而，光明与黑暗的斗争并没有结束，在庞大的尾声中越来越激烈。这时，音乐发展的气势锐不可当，鲜明的力度对比，紧张的和声发展，形成全乐章的最高潮。乐章结束时，第一主题动机那强烈的音响，进一步刻画了勇于挑战的英雄性格，显示了人民战胜黑暗势力的坚强信心。

第二乐章是稍快的行板，3/8拍子，也是双主题变奏曲式（主题及其一系列变化反复，并按照统一的艺术构思而组成的乐曲）。第二乐章是一首优美的抒情诗，宏伟而又辉煌，同第一乐章形成了对比。它体现了人们的感情世界，战斗后的静思与对美好理想的憧憬互相交错，最后转化为坚定的决心。乐曲开始时，在低音提琴拨弦伴奏下，中提琴和大提琴奏出第一主题。它深沉、安详、优美，蕴藏着深厚的力量和对美好生活的向往。紧接着，单簧管和大管奏出了具有战斗号召性的第二主题。这个主题的音调与第一主题很接近，并与法国革命时期的歌曲有音调上的联系。这是进行曲风格的英雄主题，起初抒情而沉思，转入C大调由全乐队强奏后，成为一支雄伟的凯旋进行曲，充满着火热的朝气，鼓舞着人们勇往直前。以后音乐的发展是这两个主题交替出现的六次不同的变奏。这六次变奏，贝多芬运用不同的节奏音型、调性转换、乐器变换等各种手法，表现出英雄在激烈斗争后的沉思和战胜黑暗的坚定信念以及充满活力的激情。例如，第一变奏以第一主题连续的十六分音符把音乐变得起伏和激动不安。第二变奏以三十二分音符的连续出现，增强了动力性，表现出英雄战胜黑暗的坚定信念。最后一次变奏，像英雄的凯歌一般，具有豪迈的英雄气概和乐观情绪，第二乐章的尾声，对第一主题进行了简单的展开，表现出从深思中获得力量、对未来的胜利充满信心。

第三乐章 c 小调，快板，3/4 拍子，诙谐曲（节奏强烈、速度较快、轻松活泼的三拍子器乐曲或声乐曲）。第三乐章是用复三部曲式写成，在调性上，回到了动荡不安的情绪，像是艰苦的斗争还在继续，是通向第四乐章的过渡和转换。主部由两个对比性主题构成，第一个主题有两个因素：第一个因素由大提琴和低音提琴奏出急速向上的旋律，有一种向前推进的力量，但又显得有些迟疑；另一个因素是这个基础上的应句，由一连串和弦组成，沉着、抑制，又显出不安的情绪。这个主题陈述两次之后，圆号奏出一个非常活跃的、号角般的新主题，那熟悉的节奏使我们一下就能确认第一乐章的主题在这里以另一种形象出现了，它威严、稳健，具有进行曲的特征。两个不同气质的、尖锐对置的主题轮番出现，表现了动荡不安及艰苦斗争的场面，而且每一次出现都越来越尖锐、复杂，富于戏剧性的效果。中间部分以热烈的德奥民间舞曲为中心主题，由 c 小调转为明朗的 C 大调，音乐采用了复调赋格与主调和声的对比手法，情绪热烈而乐观，先由大提琴和低音提琴奏出，与前面的音乐形成对比，有一种不可遏制的力量，造成风起云涌之势，表现出人民的力量一浪高过一浪和越来越强的必胜信念。

第一部分的两个主题都用弱音奏出，进行再现和发展。定音鼓敲击的基本动机节奏型预示矛盾冲突在继续，这是在积蓄着准备最后冲刺的力量。接着，第一主题轻声出现，音乐自由向上伸展，乐队的音域不断扩大，力度由弱到强，调性色彩由暗到明，渐渐发展成为一种不可遏制的力量，响亮的和弦音导入光辉灿烂的最后乐章。

第四乐章是快板，4/4 拍子，奏鸣曲式。规模宏大的第四乐章充满光明和无比欢乐的情绪，是欢呼胜利的热烈场面。乐章呈现部的主部主题包含两个部分：第一部分以雄伟壮丽的凯旋进行曲开始，和弦饱满有力，旋律积极向前，由全乐队强奏；第二部分音乐的情绪与前部连贯，由圆号和木管乐器奏出，音色明亮而柔和，进行曲节奏，情绪喜悦富于歌唱性。在呈现部的结尾段中，出现了一段与呈现部相联系的新旋律。展开部是以第二主题广泛活跃的发展为基础，不断高涨的音乐，像是无边无际的人群，汇成了欢乐的海洋。在接近高潮时，"命运"音型又插了进来，但它已不再刚毅强劲，倒像是对过去斗争的回忆，与第一乐章遥相呼应。再现部基本上重复了呈现部的音乐，新的力量稍有增添。这个新主题，像一股巨浪从英雄心底流出，自信、豪迈而勇往直前。庞大的尾声，响起了 C 大调光辉灿烂的凯旋进行曲，具有排山倒海的气势，表现出人民经过斗争终于获得胜利的无比欢乐。

**4. 作品聆听与欣赏**

在指导教师的引导下，第一步先聆听《贝多芬第五交响曲》作品；第二步仔细辨析乐曲中有哪些西洋乐器在演奏，其表现作用有哪些；第三步想象各段乐曲所表现的意境，相互交流与探讨。

# 思考与探讨

**简 答 题**

1. 中国乐器演奏形式有哪些？
2. 中国乐器演奏的乐曲类型有哪些？

> 探讨与实践活动

1. 针对某一中国器乐作品，同学之间可分组进行交流与探讨，分别谈谈自己对器乐作品的认识和感觉。通过交流与探讨，谈谈你的器乐表现技巧和经验。

2. 针对某一西洋器乐作品，同学之间可分组进行交流与探讨，分别谈谈自己对器乐作品的认识和感觉。通过交流与探讨，谈谈你的器乐表现技巧和经验。

# 第五单元　舞蹈艺术欣赏

## 模块一　舞蹈基础知识

舞蹈起源于远古人类在求生存、求发展中的劳动生产（狩猎、农耕）、情爱、健身、战斗操练等活动，以及图腾崇拜、巫术、宗教祭祀和表现自身情感思想活动。舞蹈与诗歌、音乐一样，是人类历史上最早产生的艺术形式之一。

在中国西汉时期，《诗经》的《大序》中记载："情动于中而行于言，言之不足故嗟叹之；嗟叹之不足故咏歌之；咏歌之不足，不知手之舞之足之蹈之也。"这生动地说明了舞蹈是表现人们情感活动的产物。

### 一、舞蹈的分类

舞蹈的种类很多，按表现形式与目的进行分类，舞蹈可分为生活舞蹈与艺术舞蹈。

**1. 生活舞蹈**

生活舞蹈是人们为自己的生活需要而进行的舞蹈活动，其最大的特点就是功利性和实用性，能够体现出各个民族的风俗习惯、社会风貌、文化传统和民族性格特征等。生活舞蹈包括习俗舞蹈、宗教祭祀仪式舞蹈、社交舞蹈、广场舞蹈、自娱自乐舞蹈、体育舞蹈、教育舞蹈等。

（1）习俗舞蹈。它又可称为节庆、仪式舞蹈，是我国许多民族在婚配、丧葬、种植、收获及其他一些喜庆节日所举行的群众性舞蹈活动。在这些舞蹈活动中，表现了各个民族的风俗习惯、社会风貌、文化传统和民族性格特征。例如，广东的醒狮子舞、安徽的花鼓舞、彝族的阿细跳月等都是习俗舞蹈。

（2）宗教祭祀仪式舞蹈。其中宗教舞蹈是进行宗教和祭祀活动的舞蹈形式，主要用以祈求神灵庇佑、除灾去病、逢凶化吉、人畜兴旺、五谷丰登，或是答谢神灵的恩赐；祭祀舞蹈是祭祀先祖的一种礼仪性的舞蹈形式，人们用祭祀舞蹈表示对先祖的怀念或是祈求先祖和神佛对自己的保佑和赐福。

（3）社交舞蹈。它是人们进行社会交往、增进友谊、联络感情的舞蹈活动。一般多指在舞会中跳的各种交际舞。另外，我国许多少数民族在各种节日所进行的群众性的舞蹈活动，多是青年男女进行社会交往、自由选择配偶的社交活动，因此，也可以说是各民族的社交舞蹈。

（4）广场舞蹈。它又称排舞、广场舞。人们跳舞时，自动排成几排，有秩序地跳舞。广场舞蹈可以健身、娱乐，是一项很好的群众体育运动项目。广场舞蹈一般用于清晨或晚间锻炼，不受年龄、性别、职业、职务的限制，可以多人、集体跳，也可以单人跳，场地可以因陋就简。广场舞蹈在我国古代就有，历经几千年。早期的广场舞蹈主要是民族舞，其中以秧歌舞最为流行。在我国各个民族中，都有不同形式的广场舞蹈，是大众化的

舞蹈。

(5) 自娱自乐舞蹈。它是人们以自娱自乐为唯一目的的舞蹈活动。人们通过舞蹈来抒发和宣泄自己内在的情感，并获得审美愉悦的充分满足。例如，辽宁的高跷、舞厅的迪斯科等。

(6) 体育舞蹈。它是舞蹈和体育相结合，以艺术审美的方式锻炼身体，使身心全面健康发展的舞蹈。例如，各种国际标准交际舞、健身舞、韵律操、冰上舞蹈、水上舞蹈、街舞以及我国传统武术中的舞剑、舞刀等均属体育舞蹈。体育舞蹈具有教育性、锻炼性、竞技性、社交性、国际性、自娱性等特点。

(7) 教育舞蹈。它是指学校、幼儿园等进行审美教育的舞蹈活动以及开设的舞蹈课程，用来陶冶和美化人的思想感情、道德情操，增进身心健康。

**2. 艺术舞蹈**

艺术舞蹈主要是指在舞台上表演的各类舞蹈。它是由专业或业余舞蹈家，通过对社会生活的观察、体验、分析、集中、概括和想象，进行艺术的创造，从而创作出主题思想鲜明、情感丰富、形式完整，具有典型化的艺术形象，由少数人在舞台或广场表演给广大群众观赏的舞蹈作品。

艺术舞蹈种类繁多，根据艺术特点分类，可将艺术舞蹈分为三大类。

(1) 第一类是根据艺术舞蹈的不同风格特点来进行分类，主要有古典舞蹈、民间舞蹈、民族舞蹈、现代舞蹈、当代舞蹈（新创作舞蹈）和芭蕾舞。

1) 古典舞蹈。它是在民族民间舞蹈基础上，经过历代专业工作者提炼、整理、加工创造，并经过较长期艺术实践的检验流传下来的，被认为是具有一定典范意义和古典风格特点的舞蹈。世界上许多国家和民族都有各具独特风格的古典舞蹈。例如，中国古典舞、欧洲古典舞、印度古典舞等。欧洲古典舞蹈，一般泛指芭蕾舞。

中国古典舞主要是指中国古代典范性的舞蹈，如西周《六代舞蹈》、汉代《相和大曲》、唐代《霓裳羽衣舞》、宋元以后的戏曲舞蹈等。中国古典舞的内容大多表现的是对帝王将相的歌功颂德，炫耀太平盛世。舞蹈形式讲究排场，规模宏大，高贵华丽，富丽堂皇，服装与道具铺张奢侈。新中国成立后，舞蹈艺术家们又创作出了许多具有中国古典舞风格的优秀舞剧和舞蹈作品，如《宝莲灯》《小刀会》《金山鼓战》《丝路花雨》《踏歌》等。

2) 民间舞蹈。它是泛指产生并流传于民间、受民俗文化制约、即兴表演但风格相对稳定、以自娱为主要功能的舞蹈形式。不同地区、国家、民族的民间舞蹈，由于受自然环境、风俗习惯、生活方式、民族性格、文化传统、宗教信仰等因素影响，在表演技巧和风格上存在较大的差异。民间舞蹈具有朴实无华、形式多样、内容丰富、形象生动等特点，历来都是各国古典舞、宫廷舞和专业舞蹈创作不可或缺的素材来源。中国的民间舞蹈源远流长，十分丰富，一般又可分为汉族民间舞和少数民族民间舞两大类。

3) 民族舞蹈。它是指在一定的民族、时代和地域中逐步形成的舞蹈。民族舞蹈起源于人类社会的群体生活，是一个民族的标志，也是一个国家的灵魂。不同的民族舞蹈具有不同的艺术风格，具有其他艺术门类所不能替代的作用，能够反映不同民族的历史、文化、民俗及精神气质，能够帮助人们认识人类社会与民族文化之间的发展规律及关系。民族舞蹈是由广大人民群众在长期历史进程中集体创造，不断积累、发展而形成的，并在人民群众中广泛流传的一种舞蹈形式。民族舞蹈直接反映人民群众的思想感情、理想和

愿望。

4）现代舞蹈。它是19世纪末至20世纪初在欧美地区兴起的一种舞蹈流派。其主要美学观点是反对当时古典芭蕾舞的因循守旧、脱离现实生活和单纯追求技巧的形式主义倾向；主张摆脱古典芭蕾舞过于僵化的动作程式束缚，以合乎自然运动法则的舞蹈动作，自由地抒发人的真实情感，强调舞蹈艺术要反映现代社会生活。

> **拓展知识**
>
> ### 现代舞蹈
>
> 一提起现代舞蹈，很多人都会摇头，不是因为没看过、就是认为看不懂，我们如何认识和欣赏现代舞蹈？现代舞蹈应该被视为是一种艺术形式，只是它相对于其他舞蹈形式来说，更注重舞蹈艺术家内心的感觉而已，并通过形体充分展现出来。欣赏现代舞蹈不应该去强调是否能够完全看懂，是否在表达某种主题或者能否接受教育，而应该欣赏它通过形体所表达出来的美以及给人带来的那种瞬间的精神上的感受。在现代舞蹈的表现中最重要的是"灵魂和内心的表现，是身体的表现力"。现代舞蹈艺术家是通过现代舞蹈这种艺术形式与其他艺术不同的表达方法来传达内心的感受并给观众带来愉悦和美感。

5）当代舞蹈（新创作舞蹈）。它是不同于古典舞蹈、民族舞蹈、民间舞蹈和现代舞蹈风格的新的舞蹈，常常是根据表现内容和塑造人物的需要，不拘一格，借鉴和吸收各舞蹈流派的风格、表现手段和表现方法，兼收并蓄为我所用，从而创作出不同于已经形成的各种舞蹈风格的具有独特新风格的舞蹈。

6）芭蕾舞。它是一种经过宫廷职业舞蹈家提炼加工、高度程式化的剧场舞蹈。"芭蕾"这个词本是法语"ballet"的音译，意为"跳"或"跳舞"，其最初的意思只是以腿、脚为运动部位的动作总称。法国宫廷的舞蹈大师们为重建古希腊融诗歌、音乐和舞蹈于一体的戏剧理想，创造出了"芭蕾"这样一种融舞蹈动作、哑剧手势、面部表情、戏剧服装、音乐伴奏、文学台本、舞台灯光和布景等多种艺术成分于一体的综合性舞剧形式。芭蕾舞在西方剧场舞蹈艺术中占统治地位达300余年。

（2）第二类是根据艺术舞蹈表现形式的特点来进行分类，主要有独舞、双人舞、三人舞、群舞、组舞、歌舞、歌舞剧、舞剧等。

1）独舞。它是由一个人表演并完成一个主题的舞蹈，多用来直接抒发人物的思想感情和揭示人物的内心世界，如男子独舞《希望》《海浪》《残春》和女子独舞《雀之灵》《木兰归》《昭君出塞》《荞麦花开》等。

2）双人舞。它是由两个人表演共同完成一个主题的舞蹈。多用来直接抒发人物的思想感情的交流和展现人物的关系，如《飞天》《金色种子》《天鹅湖》中白天鹅奥杰塔与王子跳的双人舞等。

3）三人舞。它是由三个人合作表演完成一个主题的舞。根据三人舞的内容进行分类，三人舞可分为表现单一情绪的三人舞、表现一定情节的三人舞以及表现人物之间的戏剧矛盾冲突的三人舞。例如《牛背摇篮》《邵多丽》等。

4）群舞。凡四人及四人以上合作表演的舞蹈均可称为群舞。群舞多用来表现某种概

括的情结或塑造群体的形象。群舞通过舞蹈队形、画面的更迭变化和不同速度、不同力度、不同幅度的舞蹈动作、姿态、造型的发展，能够创造出深邃的诗情画意，具有较强的艺术感染力。例如《千手观音》《山野小曲》《鱼美人》中的《珊瑚舞》等。

5）组舞。它是由若干段舞蹈组成的比较大型的舞蹈作品。其中各个舞蹈有相对的独立性，但它们又都统一在共同的主题和完整的艺术构思之中。例如，《天鹅湖》第三幕中的意大利那不勒斯舞、西班牙斗牛舞、匈牙利舞、玛祖卡舞等。

6）歌舞。它是一种将歌唱和舞蹈相结合的艺术表演形式。其特点是载歌载舞，既长于抒情，又善于叙事，可表现人物复杂、细腻的思想感情和广泛的生活内容。

7）歌舞剧。它是一种以歌唱和舞蹈为主要艺术表现手段来展现戏剧性内容的综合性表演形式。中国古代的歌舞剧历史悠久，剧种繁多，主要有汉代的《东海黄公》、唐代的《兰陵王》、宋代的《队舞》等。现代歌舞剧是综合音乐、灯光、布景、道具等手段来表现一定戏剧内容的艺术品种，如由中国著名舞蹈艺术家杨丽萍导演的《云南映象》即为大型的原生态歌舞剧，这是一部面向世界各地游客的歌舞剧，常年在云南艺术剧院演出。

8）舞剧。它是以舞蹈为主要艺术表现手段，并综合了音乐、舞台美术（服装、布景、灯光、道具）等，表现一定戏剧内容的舞蹈作品。

（3）第三类是根据舞蹈反映生活的方法和塑造舞蹈形象的特点进行分类，主要有抒情性舞蹈、叙事性舞蹈、戏剧性舞蹈等。

1）抒情性舞蹈（或称情绪舞）。它是直接表现和抒发舞者感情的舞蹈。抒情舞蹈的艺术表现主要有以下几种方式。一是反映生活中感情强烈且单纯的时刻，如《丰收歌》《笑哈哈》等就是表现喜庆丰收的抒情性舞蹈。二是通过纯粹的舞蹈形式美来对应某种情感的表现，比较典型的有《红绸舞》和《花鼓舞》，二者分别通过红绸飞舞的线条和长鼓飞击的鼓点传达出喜悦、豪迈的情感。三是通过模拟某种自然物来"缘物寄情"，如《海浪》和《雀之灵》就是如此。前者通过海浪动态的模拟表现了勇往直前的精神，后者则在模拟孔雀的动态中表现了一种纯洁、高尚的情操。一般说来，抒情性舞蹈在表现手法上注重写意，舞段比较完整和流畅，群舞动作强调整齐划一。由于抒情性舞蹈的"舞性"较强，以至有"舞蹈长于抒情，拙于叙事"的说法。

2）叙事性舞蹈（或称情节性舞蹈）。它是指通过一定的事件叙述，来刻画人物性格，揭示性格冲突和发展，从而表现某种主题的舞蹈。与舞剧相比，叙事性舞蹈所叙之事一般比较单纯、简短，人物关系也比较简明，因而舞蹈本身的构成也比较简短。由于叙事性舞蹈是以动作语言来叙事，所以大多数叙事性舞蹈题材都选自小说、传说、故事等，舞蹈与生活中的动作有较多的联系，这样可以使观众更容易理解舞蹈所叙之事。在叙事性舞蹈中，要求舞蹈动作具有鲜明的性格特征，要求舞蹈不游离叙事的需要；必要时可辅以哑剧性动态和伴唱来使舞蹈情节明朗化。叙事性舞蹈与抒情性舞蹈相比，偏重于写实；由于叙事性舞蹈的内涵比抒情性舞蹈丰富，因此，往往能产生更强烈的社会反响。

3）戏剧性舞蹈（舞剧）。它是以舞蹈为主要艺术手段表现一定戏剧内容的舞蹈作品，是一种综合了舞蹈、戏剧、音乐、舞台美术的舞台表演艺术。戏剧性舞蹈是按照戏剧的艺术特性来创作的舞剧，即有完整的故事情节，通过戏剧性的矛盾冲突来塑造不同的人物性格。戏剧性舞蹈比较重视戏剧结构的逻辑贯穿，所以大多采用时空顺序式结构，既采用表现回忆、幻想或梦境，也可用明显的暗转场景变换的方法，使其与现实的时空有着明显的界分。从审美形式方面，戏剧性舞蹈主要有戏剧性舞剧、交响性舞剧和戏剧交响性相结合

的舞剧三种类型。

## 二、舞蹈的美学特征

### 1. 动作性

舞蹈的第一要素便是动作。脱离了人体动作,舞蹈便消失了。不同的舞蹈以富有韵律感和节奏性的动作,随音乐展开情节、塑造形象、传达感情,从而感动观众。

400多年前,法国上演了第一部宫廷芭蕾舞剧《皇后喜剧芭蕾》。1822年,意大利女舞蹈家玛丽·塔莉奥妮创出了立足尖芭蕾舞跳法。从此,芭蕾舞以其规范的动作程式、特有的高雅气质、脱俗的人文主义剧目,充分展示了人体美和人类非凡的艺术想象力。芭蕾舞带给欧美人的精神享受,绝不亚于绘画、雕塑及文学方面的成就。中国人很少看芭蕾,但是,看一次高水准芭蕾舞演出的人,一辈子也不会忘记芭蕾舞演员的动作。一位老人说:"我从未看过一场芭蕾舞表演,年轻时只在苏联电影里看到过几个芭蕾舞镜头,表现的是四小天鹅(见图5-1)。那轻盈优美的动作深深地刻在我的脑海中,从来没有因为岁月的流逝而淡化,现在回想起来愈发觉得清晰动人。"

图5-1　四小天鹅舞

舞蹈的动作源于生活,同时又是对生活中动作的美化和浓缩。舞蹈所表现的劳动场面,如播种、收获、挑担、采摘、骑马、放牧、摇船、撒网等,都反映了人类劳动和生活时的场面和操作过程,并按舞蹈创作的规律对其进行抽象加工。汉代的舞蹈家戚夫人善为翘袖折腰之舞;唐代的杨玉环擅长跳霓裳羽衣舞;唐代的谢阿蛮擅长跳凌波舞,表现龙女在波涛起伏的海面上翩翩起舞的情景。她们所塑造的美学形象,美就美在生动、典型、富有表现力。

另外,舞蹈动作的快慢、强弱、不同的造型与表情,带有鲜明的民族特点。例如,蒙古族舞蹈中多骑马扬鞭动作,傣族舞蹈中有模仿孔雀的动作,彝族舞蹈中多以小腿和脚部动作表现热烈奔放,朝鲜族舞蹈中男子以甩头表现健壮、活跃。

### 2. 技艺性

舞蹈作品中的舞蹈动作具有一定的技艺性,舞蹈演员要具备跳跃、旋转、翻腾、柔软、控制等高难度的技巧能力,但在舞蹈作品中表演高难度的技巧动作本身不是目的,而是一种表现人物思想感情、塑造人物性格和精神面貌的一种手段。如果在舞蹈作品中,以手段作为目的、演员高超的技艺不以反映生活、表现人物的思想感情为其存在的前提,或是不以舞蹈内容出发选取相应的舞蹈动作技巧,而是以展示演员所掌握的舞蹈技巧能力出发,那就会使舞蹈作品由于内容和形式的脱节而缺乏艺术的完整性,陷于失败,舞蹈演员

的技艺本身也就沦为了杂技性的技巧表演，而丧失了舞蹈艺术的基本品格。

### 3. 抒情性

所有的艺术都具有抒情性，舞蹈在此方面尤其突出。人有喜、怒、哀、乐需要表现，说话不足以表现时就唱歌，唱歌不足以表现时就手舞足蹈。庄稼丰收了，农民就围在一起跳起来，抒发心中的喜悦之情。例如，舞蹈中快速的奔腾与跳跃一般是表现欢乐与舒畅，缓慢的移动挥手通常表现忧郁与哀伤，轻柔的动作多表现深挚细腻的感情，激烈的动作一般表现愤怒与激动。这些动作都是舞者通过动作抒发其内心情感的。

### 4. 音乐性

舞与歌、舞与曲通常是不可分的。舞蹈表演大多需要跟随音乐展开。音乐指挥着舞者完成一个个动作，又为舞蹈烘托气氛。否则，舞蹈再优美也有干涩的感觉。音乐不仅使舞者激动，也深深感染着观众。舞蹈与音乐紧密结合在一起，才能给观众美好的视听享受。

《胡旋舞》是唐代时期的民间舞蹈，此舞以旋转为主，故名胡旋舞。白居易所作《胡旋女》一诗中，生动地描写了这个舞蹈的特色："胡旋女，胡旋女，心应弦，手应鼓。弦鼓一声双袖举，回雪飘摇转蓬舞。左旋右旋不知疲，千匝万周无已时。人间物类无可比，奔车轮缓旋风迟。"从诗中我们可以看出，胡旋女的舞蹈动作和姿态以及她的内心情感都和伴奏的音乐旋律、节奏紧密地结合在一起。她旋转时双袖举起，轻如雪花飘摇，又像蓬草迎风转舞。她的旋转，时而左，时而右，好像永不知疲劳。在千万个旋转动作中，都难以分辨出脸面和身体。旋转的速度，似乎都要超过飞奔的车轮和疾刮的旋风。

在中国20世纪80年代的《金孔雀》《丝路花雨》《黄河儿女情》等舞蹈的成功表演，同样与舞中优美的音乐有骨肉、鱼水般的关系。可以说，离开高水平的作曲与伴奏，这些舞蹈会黯然失色。

## 三、舞蹈的欣赏

舞蹈是以经过提炼、组织、美化了的人体动作为主要表现手段，表现人们的情感和思想，反映社会生活的一种艺术。从舞蹈作品诉诸于欣赏者的感觉特点来看，它是一种综合了听觉（时间性）、视觉（空间性）和文学（诗歌）的表演艺术。

人们在进行舞蹈欣赏审美过程中，首先必须具备一定的主观条件，也就是说要具有一定的舞蹈知识、舞蹈欣赏水平和认识能力，舞蹈欣赏活动才能正常和顺利地进行。正如马克思所说的那样："如果你想得到艺术的享受，你本身就必须是一个有艺术修养的人。"

舞蹈欣赏是人们观赏舞蹈演出时所产生的一种精神活动，是对舞蹈作品的感受、体验和理解的整个过程。因此，舞蹈欣赏本质上是一种认识活动，但它又不同于一般的认识活动，而是一种特殊的对舞蹈作品的认识活动。舞蹈欣赏是观众通过舞蹈作品中所塑造出的舞蹈形象，具体地认识它所反映的社会生活、人物的思想感情以及舞蹈作者对这种生活现象的审美评价。观众在欣赏舞蹈作品的过程中往往会联系自己的生活经历，引起情感上的共鸣，激发起记忆中的有关印象和经验，以及一系列的想象、联想等形象思维活动，来丰富和补充舞蹈作品中的舞蹈形象，使其更加完整、生动和鲜明，从而能在观赏舞蹈作品的过程中体会到更加宽广的生活内容和深刻的思想内涵。

舞蹈欣赏可从以下几个方面进行：

### 1. 欣赏舞蹈动作，领略形式美

人体动作是舞蹈的最基本元素和表现手段。人们欣赏舞蹈主要是来看表演者一个接一

个的动作。只有舞者的动作生动传神，模拟惟妙惟肖，夸张合情合理，才能使欣赏者与舞者产生共鸣，才能为舞者的表演心醉神迷。

现代舞派创始人、美国女舞蹈家邓肯（1878年—1927年）受古希腊艺术影响，特别是吸取古希腊雕塑精华，结合个人意趣，打破芭蕾舞过于死板的不足，强调与大地亲近、回归自然，创立了与古典芭蕾相对立的自由舞蹈，以动作自然、形式自由的特点赢得了全世界的赞誉。又如表演艺术大师卓别林虽然不是专业舞蹈演员，但他在电影中塑造的形象，一举一动、一招一式都有舞蹈性特点，收到了特有的幽默和滑稽效果。

中国舞蹈家戴爱莲的荷花舞、贾作光的蒙古族舞、赵青的藏族舞、杨丽萍的孔雀舞、刀美兰的傣族舞、陈爱莲的蛇舞、白淑湘的芭蕾舞、蔡国英的芭蕾白毛女、黄素嘉和李玉兰创作的丰收舞、王霞扮演的宋代女英雄梁红玉等，无不以传神的表情、迷人的手势、舒展的腰姿等赢得观众的掌声与喝彩。其中杨丽萍由于拥有"会说话的手臂"，被人们冠以"孔雀公主"的美誉。

**2. 欣赏舞蹈情节，领略情感美**

欣赏具有情节的舞蹈，不仅使人产生审美愉悦，而且能够使欣赏者领略舞蹈情节中人物的思想感情，接受不同程度的教育。例如，舞剧《红色娘子军》展现了旧时代青年女子吴琼花遭受恶霸迫害而奋起反抗的故事；舞剧《林黛玉》根据《红楼梦》改编而成，表现了一个弱女子冲破封建礼教为爱情献身的悲剧；舞剧《二泉映月》诉说了泉哥与月儿的爱情悲剧。通过欣赏这类舞蹈，人们的内心会受到震动，会批判与谴斥假、恶、丑，赞美与同情真、善、美。

**3. 欣赏舞蹈意境，领略综合美**

舞蹈具有综合艺术美特点。特别是大型舞剧与戏曲中的舞蹈表演，融合了文学、音乐、美术、编导、服装、道具、化装、灯光等多种艺术，仔细欣赏，我们可以从舞蹈中领略其综合艺术美。例如，大型音乐舞蹈史诗《东方红》，以载歌载舞的形式表现了中国人民不屈不挠、翻身求解放的斗争历史，其中许多精彩段落使观者难以忘记。

再如，芭蕾舞剧《天鹅湖》则更多地让我们领略到舞台表演艺术的多样美。蓝色的天空，清澈的湖水，成片的树木绿草，几只白天鹅在翩翩起舞，柔美的音乐在耳边响起，这一切是多么迷人、美丽。

# 模块二　中国舞蹈作品欣赏

## 一、中国舞蹈发展史

中国舞蹈艺术源远流长，可以说，中国有多少年的文明史，就有多少年的舞蹈史。中国舞蹈的历史可以追溯到中国古代宫廷舞蹈或更为遥远时代的民间舞蹈。从周代开始，到汉、两晋乃至唐代、五代，宫廷都设立了专门的乐舞机构，集中培养专业乐舞人员，并对流行于民间自娱性舞蹈和宗教舞蹈乃至外邦舞蹈进行了整理、研究、加工和发展，形成了宫廷舞蹈。对于中国舞蹈的历史而言，中华民族舞蹈发展轨迹的历史文物图像和文字史料连绵不断，有大量的记载和遗存。在中国舞蹈史书中系统地论述了从原始舞蹈"舞"的起源，到历代舞蹈的表演形式、舞目、功能、思想内容等，这在世界文化史上也是罕见

的。例如，距今五六千年前的新石器时代舞蹈纹陶盆（见图5-2）的出土，向我们展现了人们欢庆丰收的场面，也向世人展示了原始舞蹈整齐的队势及其群体性、自娱性的特点。中国舞蹈经过了多个阶段的发展和演变，逐渐形成了具有中国独特形态和神韵的东方舞蹈艺术。

中华人民共和国成立后，不同时期创作出许多舞蹈经典，如《宝莲灯》《小刀会》《春江花月夜》等。除了专业团体的演出外，民间舞蹈也丰富多彩。据不完全统计，我国民族民间舞蹈约有20000个，其中汉族约有15000多个，少数民族约有4000多个。

图5-2　舞蹈纹陶盆

## 二、中国舞蹈的节奏特点

中国舞蹈在节奏上的特点与中华民族的音乐特点是分不开的。中华民族音乐很少像西洋音乐那样强弱相同，有规律的匀速、脉动式的节奏，一般表现为弹性节奏和点线结合的特点。体现在节奏上多为附点（抻—赶），或切分（赶—抻），或是两头抻中间赶，或是两头赶中间抻，或是紧打慢做，或是慢打紧做等。

## 三、中国舞蹈的民族特点

中国舞蹈的民族特点主要体现在以下几个方面：

### 1. 旋转的特点

中国舞蹈除了有直体旋转之外，很大的特点是身体形态在"拧、倾、旋、转"的舞姿造型上的转，特别是"倾"的平衡重心上的转，是在上下身成子午相的基础上进行立体构图塑造形象的。所以动作显出婉转中的修长，急带腾空中的延续，以及旋转螺形的变化，如"反掖腿仰胸转""后退侧身转"等。另外，中国舞蹈在旋转中是以腰带动的，如"大掖步转""扫堂探海转"。

### 2. 翻身的特点

翻身是中国舞蹈得天独厚的民族技巧。它的种类样式之多、变化之精彩，是任何一个国家、任何一个民族都不可比拟的。翻身是以腰为轴，身体在水平线倾斜状态下的翻转。动作自始至终贯穿着拧、仰、俯和旁提的形态。

翻身这种技巧形式充分体现了中国舞蹈的审美特征和运动的特点，而且它与身法的结合也最紧密。因此，它的民族性很强。

翻身在空间运动中形象鲜明，如"探海翻身""蹁腿翻身"等大幅度的慢翻身，在空间的弧线运动连绵圆润，犹如波浪起伏；"点步翻身"敏捷快速，急如闪电；连续"串翻身"，像车轮滚滚，形象性很强。

翻身可以采用各种不同的速度和节奏，不同的连接、不同的性格产生不同的艺术感官效果，从而可以表现各种不同的感情和情调。如较慢的连绵不断的翻身，可表现一种缠绵悱恻的感觉；快速的翻身，可表现干净利索或轻快俏皮的感觉；急速有力的翻身，则可表现英武刚健的形象。

### 3. 弹跳的特点

中国舞蹈的弹跳，在用力的方法上要求轻、漂，要求运动过程中松紧结合，发力要集中，过程的速度要快，讲究"发力在根，用力在梢"，讲究"寸劲"。另外，中国舞蹈的

弹跳在民族特性上越来越明显，在难度上也越来越大。在跳的过程中呈现拧、倾、翻、闪、展、腾、挪等特点，在弹跳的表现上体现高低对比、起伏跌宕、对比鲜明、空中变方位等特点。

### 四、中国舞蹈的观赏特点

舞蹈是美的艺术，美在其中，乐在其中；舞蹈是情的艺术，情在其中，意在其中。我们在观赏舞蹈艺术作品时，要关注舞蹈的这些艺术特性，通过舞蹈表现的艺术形象、情感和意境，激发我们的心灵，触发着我们的想象，体会舞蹈的生活内容和深刻的思想内涵。

中国舞蹈形式多样、内容丰富、形象生动，其中民族舞蹈最具代表性，主要有蒙古族舞、傣族舞、维吾尔族舞、藏族舞、朝鲜族舞、回族舞、彝族舞、东北秧歌等。中国民族舞蹈的道具主要有：手绢、扇子、花绸、水袖、头上戴的帽子、面具、腰里绑的腰鼓、腰铃、脚踏的高跷，以及伞、灯、刀、剑、棍等。下面介绍部分中国民族舞蹈的风格特点。

#### 1. 蒙古族舞的风格特点

蒙古族善于骑马，性格开朗豁达，能歌善舞，善于用舞蹈淋漓尽致地表现牧人的生活和美好情感，有了高兴事就要跳舞。由于蒙古族长期骑着马生活和驰骋在辽阔的草原上，因此形成了特有的草原文化风格，蒙古族舞也有其独特的特点：节奏明快，热情奔放，舞步轻捷，舒展豪放，粗犷剽悍，质朴庄重。蒙古族舞的动作多是以肩部、臂部、腕部和腿部为主。例如，硬肩、软肩、圆肩、甩肩、碎抖肩、硬手、软手、压腕、弹腕、翻腕等动作，再加上绕圆、拧转、横摆扭、拧倾等四种主要动律。这些不同的形体动作融入了马、大雁和雄鹰等动物的动作，形成了蒙古族舞的独特风格。

蒙古族舞以琵琶、胡琴、筝等乐器伴奏弹唱和之。因受蒙古包场地以及手执灯碗的限制，蒙古族舞基本上以跪、坐、立等动作在原地起舞。舞者主要凭借手、腕、臂、肩的弹、挑、拉、揉和以腰为轴的前俯、后仰进行表演。

蒙古族舞（见图5-3）以抖肩、提压腕等来表现蒙古族姑娘欢快优美、热情开朗的性格。在蒙古族舞中，男子的舞姿造型以挺拔豪迈，步伐轻捷洒脱表现出蒙古族男子的剽悍英武，刚劲有力之美；双臂延伸动作象征蒙古族宽阔的胸怀、坦荡的性格；肩部呈现流动

图5-3 蒙古族舞

状态，而身体侧向一方，眼睛时而极目远眺，时而俯临前方，表现蒙古族男子明朗豁达而又坚毅的气质。

传统的蒙古族舞有"筷子舞""马刀舞""驯马舞""盅碗舞""挤奶舞""鹰舞""牧民的喜悦""祝福""鼓舞""安代舞""摔跤舞""牛斗虎舞"等。例如，久负盛名的"筷子舞"，它原先是鄂尔多斯的民间舞蹈，已有150多年的历史。筷子舞自娱性很强，由坐式表演逐步发展为边蹲、边站、边走、边巧妙自如地打击自己身体，变化不同画面的舞蹈形式，真切地抒发了牧民热爱生活、乐观欢快的性格和感情。

### 2. 傣族舞的风格特点

傣族是世界上最早的稻作民族之一,他们滨水而居,爱水、祈水,对水有着特殊的感情。傣族人自己解释,"傣"有两种含义:一种是英勇勤劳的意思;另一种是酷爱自由的人,含有和平的意思。傣族人民勤劳勇敢,温柔善良,具有水一样的性格。他们礼貌温和,外柔内刚,智慧聪明,幽默诙谐,温柔细腻。傣族舞也充分反映了这种丰富多彩的民族性格。

傣族舞是傣族古老的民间舞,也是傣族人民最喜爱的舞蹈。傣族舞有严格的程式和要求,也有固定的步法,甚至每个动作都有固定的鼓点伴奏。傣族表演性舞蹈有"孔雀舞""大象舞""鱼舞""蝴蝶舞""箥帽舞""象脚鼓舞""刀舞""拳舞"等。

傣族舞的动作大多婀娜多姿,节奏较为平缓,但外柔内刚、充满着内在的力量。傣族舞中既有潇洒轻盈的"箥帽舞",也有灵活、矫健、敏捷,且充满阳刚之气的"象脚鼓舞""刀舞""拳舞"等。在孔雀舞的表演中,时而节奏缓慢单一,动作舒展,感情内在含蓄,时而节奏快速多变,动作灵活跳跃,感情狂放豪爽。

傣族舞(见图 5-4)以特有的屈伸动律形成了手、脚、身体的"三道弯"和"一顺边"的独特造型,以及刚柔相济、动静配合等特有的表演风格,深受广大观众的喜爱。

"三道弯"是傣族舞富有雕塑美的基本特征:第一道弯从立起的脚掌至弯曲的膝部,第二道弯从膝部到胯部,第三道弯从胯部到倾斜的上身。手臂的动作也是"三道弯":第一道弯从指尖至手腕,第二道弯从手腕至肘,第三道弯从肘至肩。腿部的动作还是呈"三道弯":第一道弯从立起的脚掌至脚跟,第二道弯从脚跟至弯曲的膝,第三道弯从膝至胯。傣族舞的这种身、手、腿呈现的"三道弯"造型是与他们生活在亚热带地域,与姑娘着紧身上衣、长筒裙,与他们信仰小乘佛教,与他们视孔雀为圣鸟而极为喜爱等有关。我们可以从傣族舞中看出,服饰的特点、佛教的雕塑、孔雀的姿态与神情等。

图 5-4 傣族舞

"一顺边"是傣族舞的另一个基本特征。傣族舞的"一顺边"来源于傣族人民的劳动生活,如傣族姑娘的挑水、挑谷、扬场等劳动时的步态和形态;又如傣族人民在做农家活过程中,手拿特大的篾扇风筛选谷时,手、脚、身体一致,都顺着一个方向,因而在舞姿造型上不仅有"三道弯的特点",也具有"一顺边"之美。

傣族舞动律的基本特征是:傣族人民多数生活在亚热带地区,由于天气湿热,又是在"宁静的田园"中,人们不喜欢激烈的活动,所以傣族舞的动作较为平稳,仪态安详,跳跃动作较少,节奏大都为 2/4 拍连绵不断的节奏型,舞蹈律动多为腿保持半蹲状态,重拍向下,双膝在弯曲中屈伸、动作,以屈伸带动身体颤动和左右轻摆;脚多为脚后踢,踢起时快而有力,落地时轻而稳,这种律动不仅模拟孔雀行走时的步态,还颇像大象在森林中漫步,具有一股内在的含蓄和稳健的力量美。

### 3. 维吾尔族舞的风格特点

维吾尔族自古居住在中国的西北部,拥有历史悠久的文化艺术传统。维吾尔族舞继承古代鄂尔浑河流域和天山回鹘族的乐舞传统,又吸收古西域乐舞的精华,经长期的发展和

演变，形成了具有多种形式和特殊风格的舞蹈艺术，广泛流传在新疆维吾尔自治区各地。

维吾尔族舞（见图5-5）的主要特点是身体各部位的动作同眼神相互配合传情达意，从头、肩、腰、臂、肘、膝、脚都有动作，传神的眼神更具代表性。昂首、挺胸、直腰是体态的基本特征，给人一种高傲挺拔、外向的感觉。舞蹈过程中，通过动、静的结合和大、小动作的对比，以及"移颈""弹指头""绕腕"等装饰性动作的点缀，形成了维吾尔族舞热情、活泼、优美、豪放、稳重、细腻，步伐轻快灵巧的独特民族色彩。

图5-5　维吾尔族舞

另外，维吾尔族舞的特点还表现在：膝部连续性的微颤或变换动作前瞬间的微颤，使动作柔美，衔接自然；旋转快速、多姿和戛然而止。各种舞蹈形式的旋转，均各具特色，通常在舞蹈的高潮时作竞技性旋转；维吾尔族舞与民间音乐结合得十分紧密，音乐伴奏多用切分音、符点节奏，弱拍处常给以强奏的艺术处理，用以突出舞蹈的风韵和民族色彩。

维吾尔族舞蹈大致可分为自娱性舞蹈、礼俗性舞蹈和表演性舞蹈。自娱性和礼俗性舞蹈中也带有表演性和宗教因素。现流传于新疆各地的民间舞蹈主要形式有赛乃姆、多朗舞、萨玛舞、夏地亚纳、纳孜尔库姆、盘子舞、手鼓舞以及其他表演性舞蹈。新中国成立后，舞蹈工作者在各种维吾尔族民间舞蹈的基础上创作了许多优秀舞蹈节目，如手鼓舞《摘葡萄》、歌舞《喀什赛乃姆》、大型舞蹈《多朗麦西来甫》《拉克》《鼓舞》《天山女工》等，受到国内外好评。同时涌现出一批国内外知名的舞蹈演员与编导。

"赛乃姆"是一种自娱性舞蹈。只要是喜庆日子，男女老少都来跳舞，自由进场，即兴发挥，还可以和场外的人进行交流，邀请围观者进场一同跳舞，使人感到亲切，气氛融洽。人们在乐鼓声、伴唱声中翩翩起舞，直到尽兴。

还有一种非常有特点的舞蹈是多朗舞。多朗舞来自新疆塔里木盆地多朗地区。多朗舞具有结构严谨的舞蹈形式。开始跳舞以双人对舞为主。多少对不限，中途是不能退场的，一直跳到竞技开始，竞技是旋转，随着乐曲的不断变化，竞技的人逐渐减少，最后只剩下一个人，这时到了舞蹈的高潮，在众人的喝彩声中结束。舞蹈自始至终都在"多朗木卡姆"的音乐伴奏下进行，热烈而欢快，是维吾尔族人民非常喜爱的一种舞蹈。

**4. 藏族舞的风格特点**

藏族是个能歌善舞的民族，他们的歌曲旋律优美辽阔、婉转动听，民间舞蹈种类繁多、刚柔相济。藏族舞蹈源远流长，从总体上可划分为民间自娱性舞蹈和宗教舞蹈两大类。这两大类舞蹈都有各自丰富的文化内涵，具有优美和独特的舞蹈风格。较常见的藏族舞蹈有《弦子》《锅庄》《踢踏》等。

藏族舞蹈的特点是："颤""开""顺""左""绕"，它们是各类不同藏族舞的共同特点，或称为藏族舞蹈的五大元素，从而构成了藏族舞蹈区别于其他兄弟民族舞蹈的美学特征。藏族舞蹈的步伐十分丰富，从脚部动作上可概括为"蹭""拖""踏""蹉""点""掖""踹""刨""踢""吸""跨""扭"等12种基本步伐。藏族舞蹈的手势，可归纳为"拉""悠""甩""绕""推""升""扬"7种变化。

例如，《锅庄》舞蹈起源于古代藏民围绕篝火或室内锅台，进行自娱性的歌舞，如图5-6所示。舞蹈动作中包括对动物姿态的模拟、相互表示爱情等舞蹈语汇。《锅庄》舞蹈的风格和特色，因受农区和牧区不同地域与文化的影响，在形式、风格以及跳法上，都有着不尽相同的风格与特点。

图5-6 《锅庄》舞蹈

在农区，藏民们所跳的《锅庄》舞蹈，分为缓慢歌唱和急速作舞两部分，速度由慢至快。开始时，男女各分站半圆，互拉手或搭肩。在轮流伴唱中甩脚踏步绕圈行走。当歌曲结束时，大家齐声高呼"呀——呀"之后，立即在甩动长袖的同时，以快速的身前摆手、转胯、蹲步、转身等舞步进行舞蹈。当舞蹈进入高潮，还可加入呼号来激发人们的情绪，最后结束于无法再快的舞蹈节奏之中。

在牧区，《锅庄》舞蹈的形式与农区基本一致，但舞蹈动作多以胸前晃手跳跃、前顿步接左、右翻身和使用顺手顺脚舞姿为主，其余动态基本与农区相同。虽然牧区的《锅庄》舞蹈也很活泼、热烈，但却比不上农区的《锅庄》舞蹈豁达与豪放。

**5. 朝鲜族舞的风格特点**

朝鲜族历来以能歌善舞著称于世，被称为"歌舞的民族"。朝鲜族舞流传在吉林省延边朝鲜族自治州与黑龙江省、辽宁省等朝鲜族聚居区。朝鲜族人民十分喜爱白鹤，喜爱它洁白的颜色和轻盈静美的姿态，把白鹤看作吉祥纯洁的象征，以素白为民族服装的主色调，同样这种审美观也反映在歌舞艺术中，讲究"鹤步柳手"，即模仿鹤的步态起舞。在

节日或劳动之余，朝鲜族都喜欢用歌舞来表达自己的感情。通常家庭中遇有喜事时，便高歌欢舞，形成有趣的家庭歌舞晚会。

朝鲜族舞蹈优美典雅、细腻、潇洒、含蓄，动中有静，其舞姿或柔和悠长，如仙鹤展翅、柳枝拂水；或刚劲跌宕。朝鲜族舞蹈伴奏的音乐旋律优美，节奏多变。其主要形式有：喜庆丰收欢快的《农乐舞》、身挎长鼓抒情柔美的《长鼓舞》、代表朝鲜族民间舞蹈艺术精华的《僧舞》。此外，假面舞、剑舞、顶水舞、扇舞、鹤舞、绩麻舞等朝鲜族舞蹈也广为流传。

例如，朝鲜族舞蹈《长鼓舞》（见图5-7），历史悠久，在朝鲜族中广泛流传，在敦煌的北魏（386年—534年）壁画中，也有类似长鼓的击鼓舞乐图。长鼓舞源于《农乐舞》中的个人表演，最早以男性独舞为主，后来舞台上的即兴对唱表演对长鼓舞的发展起到了一定的影响，使长鼓舞有了男、女长鼓舞、双人长鼓舞及长鼓群舞等多种形式。朝鲜族长鼓为两面鼓，两端鼓面分别为高音和低音，舞者两手可击打出不同节奏的鼓点。现代长鼓舞有两种击打法：一为女舞者用鼓鞭（约一尺长的细竹鞭）兼用鼓槌（一端圆粗，长约一尺的木槌），开头只用鼓鞭按慢鞭拍子边击边舞，鼓槌插在长鼓上，舞至高潮时，方抽出鼓槌进行技巧表演；二为只用鼓鞭不用鼓槌，持鼓鞭随乐起舞。

图5-7 朝鲜族舞蹈《长鼓舞》

朝鲜族舞蹈具有"对称"特征。第一，从动作上看，朝鲜族舞蹈动作多是圆形的。手臂是圆形的，身体是圆形的，路线也是圆形运动，因此不管是静态造型还是动态运动轨迹都体现出这种完美的对称特征。例如，朝鲜族舞蹈中的典型动作"画圆手"，是由小臂带动经手腕到指尖的画圆动作。第二，从舞蹈形态角度看，朝鲜族舞蹈在形态上体现为"围""拧""含""曲""圆"，主要的动作部位在上肢，而上肢的基本形态主要体现在手臂、手位上。不论是折臂行，还是各种手位，也都具有上述的"对称"特征，在舞蹈中体现为一种整齐、沉静、稳重、和谐之美感。手臂的动作，基本上是采用甩手、围手、扛手、顶手等多种姿势，并且以转、跳等舞姿，巧妙地体现静中有动的美感，表现出快速与缓慢的交替美，点与线的曲线美和张弛相间的空间美。第三，从表演形式上，特别是气息运用上朝鲜族舞蹈也体现出"对称"关系。气息运用是朝鲜族舞蹈表演中一个非常重要的环节，它是动律与风韵、内在美与舞姿美的融合，都是通过特有的节奏形式，经由呼吸方法及气息运用达成的。每种节奏都有其特定的鼓点和鼓击方法，亦有与其特点相应的舞蹈动作，而且要求舞者的呼吸必须与节奏相吻合。

### 五、《孔雀舞》作品赏析

**1. 孔雀舞简介**

由于气候及自然条件关系，傣族地区孔雀较多，孔雀也是傣族地区最具代表性的动物之一。傣族人民很早就有饲养孔雀的习惯，而且傣族人民非常了解孔雀的生活习性，认为孔雀美丽、善良、智慧，是吉祥的象征，对它怀有崇敬的感情。傣族人民常把孔雀作为自

己民族精神的象征，并通过跳孔雀舞来表达自己的愿望和理想，歌颂美好的生活。

孔雀舞（见图5-8）是傣族舞蹈中最具代表性的舞蹈，具有比较固定的程式。例如，孔雀舞的开始，一般都表现孔雀飞出窝巢，灵敏地探视四周，当它发现周围没有任何威胁时，才安然地走下山坡，在草坪上翩翩起舞，然后拨开草丛、树枝寻找泉水（或者觅食）。当它找到水时，高兴地在水边照自己身上的影子、饮水、洗澡，潇洒地抖掉身上的水珠，展开它那光彩夺目的翅膀（开屏），与万物比美，自由幸福地飞翔，这就是孔雀舞固定的程式。

图5-8  孔雀舞

孔雀舞流行于整个傣族地区，以云南瑞丽和耿马县孟定地区的孔雀舞为代表，而且有不少以跳孔雀舞为生的职业艺人，他们模仿孔雀的动作，如孔雀飞跑下山、漫步森林、饮泉戏水、追逐嬉戏、拖翅、抖翅、展翅、登枝、歇枝、开屏、飞翔等动作，跳出丰富多彩的舞蹈动作和富于雕塑性的舞姿造型。

孔雀舞有独舞、双人舞、三人舞及歌舞剧等表演形式。表演孔雀舞时，舞者头戴宝塔形金冠及面具，身穿绘有孔雀图案的长裙子及道具，以象脚鼓、镲等乐器伴奏。孔雀舞手上的动作柔软一些，"三道弯"的造型线条柔和，常用拱肩、柔肩、拱胸等动作来加强其优美、内在的感觉，伴奏的鼓点较缓慢且轻盈。

### 2. 孔雀舞的美学特点

孔雀舞动作优美，轻盈敏捷，具有以下几个特点：

（1）跳孔雀舞时，膝部始终是柔韧起伏状态。这是傣族舞蹈的共同特点，也是孔雀舞的主要特点。在变化万千的动作中，膝部始终保持着韧性起伏状态，但这种起伏状态不是机械地起伏，而是随着内在和外在的感情变化而变化的。例如，腿立直时稍快，而下蹲时稍慢，这样可使孔雀舞显得非常优美典雅。

（2）孔雀舞的特点是通过手臂、手腕、手指柔软刚韧的运用而表现出来的，这三个部位的动作柔软而不松软，具有刚韧的内在力量。这样的动作韵律，将孔雀温顺、善良、稳重的性格表现得十分完美。

（3）孔雀舞的特点是通过小腿动作的快速、敏捷，眼睛的灵活运用而充分表现出来。

（4）孔雀舞是以表演者的身体各部位组成优美典雅的"三道弯"造型表现出来的。例如，提腕立掌手，勾脚旁披腿，弯曲的膝部、肘部，提起的腕部，送出的胯部，稍弯的腰部，微倒的头部等，这种别具一格的曲线形图案，再现了孔雀窈窕的体态。

# 模块三　西方舞蹈作品欣赏

舞蹈是以人体动作为语言的一种重要的艺术形式，是人类在社会历史发展过程中所创造的精神财富之一，史学家认为"舞蹈是艺术之母"。在欧洲最早出现的古希腊、古罗马文明在中世纪后期培育出了芭蕾舞艺术，古印度文明孕育了佛教舞蹈，古埃及文明孕育了伊斯兰（阿拉伯、波斯）舞蹈艺术。不同的地域、不同的国家、不同的民族，有着不同风格和特色的舞蹈艺术，异彩缤纷，映射出不同的舞蹈文化和艺术。

## 一、西方舞蹈发展方向

舞蹈是人类最早创造的无声的符号语言系统，在人之初的各种生活中，行使着传达、叙事、表意以及自我表现的种种功能，以求与自然界沟通，与神灵沟通，与他人沟通。

西方舞蹈艺术起源于古希腊、古罗马时期。当时的音乐、戏剧、诗歌和舞蹈紧密联系在一起，反映了当时人民的思想感情和社会生活。进入文艺复兴时期之后，西方舞蹈艺术正朝着芭蕾舞艺术、宫廷舞蹈艺术、民间民俗舞蹈艺术、现代舞艺术四个方向发展。

## 二、西方舞蹈的审美特点

首先，从文化心理来说，西方舞蹈受自己民族传统文化的影响，审美观会在其舞蹈中得以表现，如芭蕾舞以"挺、展、长、开、绷、直、立"为美，表现了西方人的信仰、气度、个性等文化心理内涵。所以说不同的文化心理和审美意象是西方舞蹈风格和艺术精神的主要原因。其次，从文化背景来说，西方艺术重视科学性观念，如芭蕾舞中则体现为对解剖学、几何学等的运用，这些学科在中世纪的兴起，使得西方舞蹈形成了特有的科学性风格，他们先后制定了芭蕾舞动作的一系列标准和规范性准则，舞台上和训练中追求的是接近自然真实完美的视觉效果。总之，西方舞蹈艺术重形式，重再现，追求更多的是自然的真实。

## 三、芭蕾舞简介

### 1. 芭蕾舞的发展史

芭蕾舞泛指以人体动作、姿态表现戏剧内容，推动情节发展，以及表现一定的情绪、意境、心理状态和行为的舞蹈表现形式。

芭蕾舞是欧洲古典舞蹈，是用音乐、舞蹈手法来表演戏剧情节的。芭蕾孕育于意大利文艺复兴时期，17世纪后半叶开始在法国宫廷中流行并兴盛于法国。1661年，法国国王路易十四下令在巴黎创办了世界第一所皇家舞蹈学校，确立了芭蕾舞的五个基本脚位和七个手位，使芭蕾舞有了一套完整的动作和体系。又于1669年授权在巴黎成立了歌剧院，从此结束了"宫廷芭蕾"的黄金时代。芭蕾舞进入剧场之后，先后经历了"喜剧芭蕾"和"歌唱芭蕾"阶段。

到了18世纪，芭蕾舞在法国日臻完美，逐渐职业化，并在不断革新中风靡世界。18世纪中叶，"情节舞"及相关的理论日趋完善，芭蕾舞才彻底改变了依附于戏剧和歌剧，仅仅在幕间表演插舞的地位，发展为用舞蹈和音乐推动剧情发展，具有严肃社会意义的剧场艺术形式。

19 世纪初是芭蕾舞发展史的又一个黄金时代，芭蕾舞在内容与题材、技巧与表演及演出形式等方面均有重大突破。脚尖舞技巧逐渐成为芭蕾舞女演员的主要表演手段，并积累了一套系统、科学的训练方法。同时，受浪漫主义文化思潮影响，欧洲各国芭蕾舞的发展更加注重民族精神和气质的表现，形成了意大利学派、法国学派、俄罗斯学派和丹麦学派等不同风格的芭蕾舞学派。

到 19 世纪末期，芭蕾舞在俄罗斯进入最繁荣时代，并产生俄罗斯学派。20 世纪以来，俄罗斯取代意大利和法国成为传统芭蕾舞发展的中心。

20 世纪又出现了现代芭蕾舞学派，并且在欧美各国的艺术舞台上，不同风格和不同流派的现代芭蕾逐渐显露出蓬勃的发展势头，从而为芭蕾艺术的发展注入了新的活力。现代芭蕾是以现代舞和古典舞蹈技术为主要表现手段，来表现故事内容或情节的舞蹈表现形式。

芭蕾舞在近 400 年的历史发展过程中，对世界各国影响很大，传布很广，至今已成为世界各国都在发展的一种艺术形式。芭蕾舞最重要的一个特征是女演员要穿上特制的足尖鞋立起脚尖起舞，故又称脚尖舞。芭蕾舞初入法国时，不让女子表演，需要女角时，由男子扮演，后来逐渐演变为女舞蹈演员成了主角。芭蕾舞风行欧美，给人一种高雅的感觉，其代表作品有《天鹅湖》《仙女》《胡桃夹子》等。19 世纪中叶以后，出现了大量优秀的芭蕾舞剧音乐，如柴可夫斯基的《天鹅湖》、斯特拉文斯基的《火鸟》等。

**2. 芭蕾舞的美学观点**

芭蕾舞在西方被称为舞蹈艺术皇冠上的明珠，在芭蕾舞的发展史上，主要有两种美学观点一直在起作用。一种观点认为，芭蕾是"纯粹的舞蹈""几个人在一起跳舞的几何图案组合"。这种观点完全着眼于芭蕾舞的形式美，几乎完全不考虑芭蕾舞的内容或情节，往往导致单纯追求技巧的高超、华丽。18 世纪中叶以前，这种观点在芭蕾舞创作中居统治地位。另一种观点强调芭蕾舞是"戏剧性舞蹈"，是"情节芭蕾"。上述两种观点至今仍在起作用，不少编导致力于创作戏剧性的或有情节的芭蕾舞作品，也有的编导热衷于无情节芭蕾舞，注重形式美，两类作品中的优秀剧目都是观众所欣赏的，并作为保留剧目经常上演。20 世纪以来，各种文艺思潮对芭蕾舞的创作影响越来越明显，出现了许多不同风格的芭蕾舞作品。

**3. 芭蕾舞的形式**

（1）舞台舞蹈形式，即欧洲古典芭蕾舞（见图 5-9）。这是在欧洲各地民间舞蹈的基础上，经过几个世纪不断加工、丰富、发展而形成的，具有严格规范和结构形式的欧洲传统舞蹈艺术。19 世纪以后，芭蕾舞技术上的一个重要特征是女演员要穿特制的足尖鞋，用脚趾尖端跳舞，所以也有人称之为脚尖舞。

（2）芭蕾舞剧形式。它最初专指以欧洲古典舞蹈为主要表现手段，综合音乐、戏剧、舞台美术、文学于一体，用以表现一个故事或一段情节的戏剧艺术，称为古典芭蕾舞剧。古典芭蕾舞剧有其特定的结构与形式，需要经由艺术总监、编舞、舞者、灯光音响、服装、布景、道具等专业的剧场工作人员密切配合，才能完整地将芭蕾舞剧呈现在观众面前。

（3）现代芭蕾舞（见图 5-10），即在现代编导创作的舞蹈作品中，有相当一部分没有故事内容，也没有情节，编导运用欧洲古典舞蹈或现代舞蹈，或使两者相结合，用以表现某种情绪、意境，或表现作者对某个音乐作品的理解等。

图 5-9　古典芭蕾舞

图 5-10　现代芭蕾舞

### 4. 芭蕾舞的结构形式

芭蕾舞有着复杂的结构形式和特定的技巧要求，一部芭蕾舞的独舞、双人舞、三人舞、四人舞、群舞等都有固定的形式结构。编导运用古典舞、民族舞蹈、民间舞蹈、现代舞等，按上述形式可以编出多幕芭蕾舞（分场或不分场，如《天鹅湖》）、独幕芭蕾舞（如《仙女们》）、芭蕾舞小品（如《天鹅之死》）等。芭蕾舞的这种结构形式在 19 世纪后期发展到高度规范化和程式化，以致影响和限制了芭蕾舞的发展。例如，双人舞是古典芭蕾舞的核心舞，大都用以表现男女主角恋情或正反两方对抗，姿态优美、感情内敛是其特点。一般分为"出场"和"慢板"，即由男女演员运用扶持和托举代表着表演的抒情性舞蹈，之后是"变奏"，即男女演员的独舞，展示人物的性格和内心，然后是男女演员穿插表演的"结尾"，最后以合舞结束。女子脚尖舞是芭蕾舞的灵魂，其独舞要求技巧娴熟，有轻盈如飞的跳跃和令人目眩的旋转，还有快感十足、装饰性极强的双脚打击，以烘托主要人物，渲染环境气氛等。到 20 世纪，在编导创作的大量芭蕾舞作品中，这些规范和程式已被大大突破，并不断出现新的探索和创造。

## 5. 芭蕾舞的艺术特征

芭蕾舞以轻盈飘逸、浪漫热情、表演细腻、技巧高超、情感真挚、充满朝气为理想风格。在表演技巧上强调"外开""伸展""绷直"。芭蕾舞的艺术特征是表现的虚拟性，即带有浓厚的神话色彩，神秘的、幻想的色彩，需要采用幻觉、梦境、意象化的手法进行表现。另外，芭蕾舞是通过表演者的肢体和造型来表达感情的，无论独舞还是双人舞、三人舞、四人舞、群舞等，都要求舞姿的完整性、动作的延续性。此外，音乐旋律的起伏大多表现情节色彩与人物心情。

## 6. 芭蕾舞的肢体语言

古典芭蕾舞技巧是一个严格的体系，为了达到平衡并使脚和舞姿显得优美，在18世纪芭蕾舞艺术家们逐渐创造了规范的芭蕾舞动作。古典芭蕾舞技巧包括脚的五种基本位置，三种基本舞姿（如阿拉贝斯、阿提秋和伊卡特），腿的伸展、击打、打开、屈伸、抬腿、踢腿和划圆圈等动作，还有各种舞姿的跳跃、旋转和转身，各种舞步和连接动作等。古典芭蕾舞的这些基本动作（或元素），就像字母一样，编导运用这些字母可编导出不同角色的个性、身份、情绪以及角色在剧情发展中的地位和作用。如果将上述动作按特定的结构和手法进行合理编排和组合，就能创造出富有感染力的舞蹈艺术形象。但在做上述动作时，臀部不得扭动，不然会被认为是失礼、不优雅。

（1）芭蕾脚部的五个基本位置。古典芭蕾舞脚部的五个基本位置如图5-11所示。

图5-11 脚部的基本位置

第一位：两脚跟紧靠在一直线上，脚尖向外180°，如图5-11a所示。

第二位：两脚跟相距一脚的长度，脚部向外扭开，两脚在一直线上，如图5-11b所示。

第三位：一脚位于另一脚之前，前脚跟紧贴后脚心，前脚盖住后脚的一半，如图5-11c所示。

第四位：两脚前后保持一脚的距离，两脚趾踵相对成两直线，腿向外转，如图5-11d所示。

第五位：两脚前后重叠，两脚趾踵互触，腿向外转，如图5-11e所示。

（2）芭蕾手部的基本位置。世界上各个流派的芭蕾舞在手位设置上是不完全相同的，这是因为各种芭蕾舞流派的表演风格是不同的。这里介绍俄罗斯流派的七个手位（见图5-12），因为俄罗斯流派的手位在延伸舒展性上和挺拔感觉上比较突出，并有助于稳定重心和收紧背部及立腰。

第一位：手自然下垂，胳膊肘和手腕处稍圆一些。手臂与手成椭圆形，放在身体的前面，手的中指相对，并留有一拳的距离。

第二位：手保持椭圆形，抬到横隔膜的高度（上半身的中部，腰以上、胸以下的位置）。但在动作过程中，要注意保持胳膊肘和手指这两个支撑点的稳定。

第三位：在二位的基础上继续上抬，手臂放在额头的前上方，不要过分向后摆。三位手就像是把头放在椭圆形的框子里。

第四位：左手不动，右手切回到二位，组成四位。它已是舞姿了。

第五位：左手不动，右手保持弯度成椭圆形。从手指尖开始慢慢向旁打开。在打开过程中，胳膊肘和手指

图5-12　手部的基本位置

两个支撑点要保持在一个水平面上。手要放在身体的前面一点，不要过分向后打开，起到一个延续双肩线条的作用。

第六位：右手不动，左手从三位手切回到二位，组成六位，形成舞姿。

第七位：右手不动，左手打开到旁平，双手对称地放在身体两旁，手心朝前（手掌45°朝下方）。

收势：双手从第七位划一个小半圈，向两边伸长后，手心朝下，胳膊肘先弯曲下垂，逐渐收回到一位。在我们的日常生活中也可练习上述七个手位，这样做可使我们的动作增加美感。

### 四、芭蕾舞剧《天鹅湖》作品赏析

**1. 社会影响**

《天鹅湖》是著名古典音乐家柴可夫斯基的交响乐作品，创作于1876年，也是柴可夫斯基所创作的第一部舞曲，取材于神话故事"天鹅湖"。其剧情是：公主奥杰塔在天鹅湖畔被恶魔变成了白天鹅。王子齐格费里德游天鹅湖时，见到了公主奥杰塔并深深地爱恋着她（见图5-13）。王子齐格费里德在挑选新娘之夜，恶魔让他的女儿黑天鹅伪装成公主奥杰塔以欺骗王子。王子齐格费里德差一点受骗，最终及时发现，奋击恶魔，并扑杀之。最终白天鹅恢复公主奥杰塔原形，与王子结合，以美满结局。《天鹅湖》的创作结合了俄罗斯的悲剧主义民族风格，用庄严梦幻的旋律展现了天鹅公主奥杰塔对理想爱情的追求。

柴可夫斯基是一位伟大的作曲家。他将芭蕾音乐提高到交响音乐水平，提高了舞剧音乐的表现力。在他的舞剧中，音乐是和作品内容与舞台动作紧密联系的重要组成部分。通过交响乐的展开和对人物性格的刻画，加深了作品的戏剧性。他在《天鹅湖》中，以富于浪漫色彩的抒情笔触，表现了诗一般的意境，刻画了主人公优美纯洁的性格和忠贞不渝

的爱情；并以磅礴的戏剧力量描绘了敌对势力的矛盾冲突。柴可夫斯基的《天鹅湖》至今仍是芭蕾音乐的典范作品。

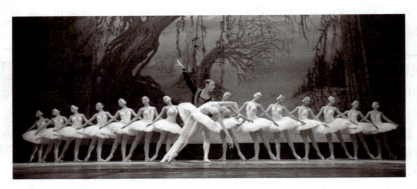

图 5-13　芭蕾舞剧《天鹅湖》剧照

**2. 剧情介绍**

（1）引子。在湖畔采花的公主奥杰塔被凶恶的魔王罗斯巴特施以恶毒的咒语变成了白天鹅。她只有在晚上才能变回人形。公主奥杰塔要想恢复原形，只有坚贞的爱情才能破除邪恶的魔法。

（2）第一幕。老国王去世，齐格费里德王子不久就要继承王位，因此必须举行婚礼。王子深恐失去自由，更不愿娶一位不为自己所爱的人为妻。王子在 21 岁生日之际，与朋友们在城堡的庭院中聚会，仆人班诺安排了生日宴会并尽力让王子快乐，不料王后突然驾到，她对这种大肆喧闹的宴会大为吃惊，提醒王子王宫还处于国丧期，王后说完离去，留下了沮丧的王子。班诺让两名交际花跳舞去取悦王子，乐起舞兴时，班诺也热情地起舞向未来的国王祝酒。舞终人散，一行天鹅结对从王子的头顶飞过，班诺建议王子试试新弩，他们朝天鹅飞去的方向猎捕追去。

（3）第二幕。王子和班诺来到了湖边，王子遣班诺去寻找天鹅。独自留下的他引起了魔王罗斯巴特的注意。突然一只天鹅靠近，王子惊奇地看到一只端庄高贵的天鹅慢慢变成了娇美的少女。美丽的少女向英俊的王子讲述了自己悲惨的身世。原来，她是一位名叫奥杰塔的公主，是可恶的魔王将她和伙伴变成了天鹅，她们只有在深夜才能恢复人形。唯有坚贞的爱情才能破除邪恶的魔法，让她们永远恢复人形。王子坚信奥杰塔公主就是他朝思暮想的心上人。

魔王在一边偷听被王子发现，王子欲射杀他，奥杰塔向王子求情不要杀死魔王，否则符咒将永远不能破除。奥杰塔警告王子如果他违背了爱的誓言，她将会永远做一只天鹅。黎明破晓，王子发誓要将她从苦难中解救出来，发誓将这永恒的爱牢记在心。天亮了，奥杰塔公主和她的同伴又变成天鹅回到了湖里。

（4）第三幕。待选王后的各国佳丽云集在城堡的舞厅中，王子必须从中挑选出一位未婚妻。各国公主们为了讨王子的欢心纷纷献舞，可是王子的思绪不在她们身上，拒绝做出选择。号声响起，宣告来了两位没有受到邀请的客人。他们是魔王罗斯巴特伪装的使臣和他的女儿奥吉莉娅。罗斯巴特将奥吉莉娅变成了奥杰塔，王子被貌似奥杰塔的不知身份的来访者迷住了，他深信舞池中的就是他那位天鹅公主。

正当王子和奥吉莉娅共舞时，奥杰塔在窗口出现，她祈求王子记起对她的誓言，但此时的王子已被魔王的符咒迷惑分神。王子在魔王的要求下举手对奥吉莉娅许下爱的誓言。魔王的阴谋得逞了，奥杰塔绝望地呼喊离去。顿时电闪雷鸣，舞厅里一片混乱不堪，王子绝望地醒悟过来，但为时已晚，他已对别人再次承诺了爱的誓言。受到欺骗的王子冲出去寻找真正的奥杰塔。

（5）第四幕。它有两种版本的结局，一是喜剧版结局，二是悲剧版结局。

1）喜剧版结局。伤心的奥杰塔公主回到天鹅湖畔伤心欲绝。魔王则制造了一场暴风雪阻止王子前去寻找奥杰塔公主。最终王子找到了奥杰塔，然而无限的真情和无尽的懊悔均无法改变背约的后果，符咒再也不能破解，王子和公主就要天各一方。魔王现出了狰狞的面目，将公主和姑娘们变成了天鹅漂流在湖面上。悲愤的王子和公主拥抱在一起，以不能爱就宁愿死的信念，双双跳进湖水泛滥的狂涛中。刹那间奇迹出现了，正义战胜了邪恶，坚贞的爱情战胜了万恶的妖魔，魔法破灭、魔窟坍塌、湖水退潮，天鹅姑娘们获得新生。

齐格费里德王子和奥杰塔公主沐浴在旭日的霞光中，美好的生活又开始了。

2）悲剧版结局。悲剧版结局有两种：一是王子与白天鹅双双投湖殉情，其他天鹅的魔法被解除，魔王死去；二是王子被恶魔的魔法害死，天鹅的魔法没有解除，天鹅被魔王带走。

### 3. 艺术价值

《天鹅湖》是世界上最著名的芭蕾舞剧之一，也是所有古典芭蕾舞团的保留剧目。为何《天鹅湖》有如此强大的艺术魅力与生命力呢？它是如何历经时代淬炼，并在观众心中留下无可取代的地位？这主要是有三个因素：

首先，《天鹅湖》拥有优美的旋律。《天鹅湖》音乐由伟大作曲家柴可夫斯基于1876年写成。他采用交响乐写作手法，构建了一个宏大的音乐场景，许多乐曲成为传世经典。在这部芭蕾舞曲中，有如泣如诉的管乐展示，表达了奥杰塔公主纯洁的内心世界；也有华丽明朗的舞曲，表现了齐格费里德王子的阳光和活力。

其次，《天鹅湖》以纯美无比的神话故事为题材。《天鹅湖》取材于神话故事"天鹅湖"，即恶魔将美丽的少女变成天鹅，但爱情和正义的力量最终战胜邪恶。

最后，《天鹅湖》有震撼的32个"挥鞭转"。《天鹅湖》第三幕中，黑天鹅奥吉莉娅在独舞变奏中，要一口气做32个被称作"挥鞭转"的单足立地旋转。这一绝技是由意大利芭蕾舞演员皮瑞娜·莱格纳尼于1892年独创，在圣彼得堡版演出中出现的。舞者以细腻的感觉、轻盈的舞姿、坚韧的耐力和完美的技巧，诠释了白天鹅和黑天鹅完全不同的心灵世界，这一绝技至今保留在《天鹅湖》中，成为衡量芭蕾舞演员和舞团实力的试金石。

总之，故事有了美好的音乐，变得更动人心弦；音乐有了美丽的故事，变得更耐人想象。《天鹅湖》是一部永恒的经典，即使一百年、一千年以后人们也许会忘记柴可夫斯基，但是《天鹅湖》这部作品给人们带来的心灵震撼是无法忘却的。

### 4. 作品聆听与欣赏

在指导教师的引导下，第一步先聆听和观看《天鹅湖》作品；第二步仔细辨析作品

中的舞蹈技巧和音乐表现手法；第三步想象各段舞蹈、音乐和布景所表现的意境，相互交流与探讨。

# 模块四　体育舞蹈欣赏

随着社会的快速发展，生活节奏的加快，健康观念的不断更新，体育舞蹈在人们的日常生活中越来越显示出它的艺术性和独特魅力。

## 一、体育舞蹈简介

体育舞蹈又称为国际标准交谊舞（简称国标舞），来源于各国的民间舞蹈，是在古老的民间舞的基础上发展演变而成的。体育舞蹈起源于11世纪，欧洲一些国家将一些民间舞加以提炼和规范，形成了流行于宫廷中的宫廷舞。但宫廷舞蹈简洁高雅，拘谨做作，失去了民间舞的风格，只在宫廷中盛行。法国大革命后，宫廷解体，宫廷舞也进入了平民社会，成为社会中人人可舞的社交舞。

1924年，英国皇家舞蹈教师协会对华尔兹、探戈等社交舞进行规范整理，从此人们将华尔兹、探戈等称为摩登舞。第二次世界大战后，英国皇家舞蹈教师协会又将拉丁舞进行规范并纳入国际标准舞范畴，列入正式比赛。至此，国际标准舞包含了摩登舞系列和拉丁舞系列两大类。由于国际标准舞兼有文化娱乐的内涵和体育竞技的双重特点，以及很强的表演观赏性和技艺性，因此，西方舞蹈界称它为体育舞蹈，很多国家将它纳入体育的竞技范畴，继而成立了各种体育舞蹈组织，并一致努力促进体育舞蹈事业的发展。

总体来说，体育舞蹈的发展过程经历了原始舞蹈、公众舞、民间舞、宫廷舞、社交舞、国际标准交际舞等发展阶段。体育舞蹈由社交舞转化而来，是体育与艺术高度结合的一项体育项目。体育舞蹈虽与交谊舞相似，但体育舞蹈对舞步、舞姿和跳法的要求非常严格，是一种男女为伴的步行式双人舞的竞赛项目。体育舞蹈的姿势都已经标准化、规范化，而且国际上还有统一的用语和术语。由于体育舞蹈具有较高的艺术性、技术性、表演性和竞技性，因此，每年在国际上都有不同地区、不同级别、不同规模的多种比赛，并于2008年将其列入北京奥运会的表演项目。

目前，体育舞蹈在中国已经非常流行，加上国家的重视，中国参加世界体育舞蹈比赛的选手越来越多，而且表演水平也越来越高。

## 二、体育舞蹈的分类

体育舞蹈可分为摩登舞（或称现代舞）和拉丁舞两大类，共10个舞种。摩登舞包括华尔兹、维也纳华尔兹、探戈、狐步舞、快步舞；拉丁舞包括伦巴舞、恰恰舞、桑巴舞、斗牛舞、牛仔舞。体育舞蹈的每个舞种均有各自的舞曲、舞步及风格，而且可根据各舞种的乐曲和动作要求，组编成各自的成套动作。摩登舞世锦赛于1950年正式举办，拉丁舞世锦赛于1960年正式推出，此后合并为体育舞蹈。

1964年以后，体育舞蹈又增加了新的表演比赛内容，那就是"集体舞"。集体舞通常是由8对选手组成，是不限舞步的按照一个主体的表演，表演过程中要和谐配合，要有出神入化的队形变化，要做到欢快的音乐和高超的技艺的完美统一。

## （一）摩登舞

摩登舞是体育舞蹈比赛中的一个项目群，参加比赛的男士要着燕尾服，打领结，女士要着过膝蓬松长裙，梳宴会正式发型。这个项目群中共包括华尔兹、维也纳华尔兹、探戈舞、狐步舞和快步舞五项。比赛时裁判对参赛各对运动员不打分，只确定优胜顺序，最终根据总排名前三名胜出。

摩登舞是由贴身、握抱的姿势开始的，表演时要沿着舞程线逆时针方向绕场行进。摩登舞的特点是步法规范严谨，上体和胯部保持相对稳定挺拔，表演过程中要完成各种前进、后退、横向、旋转、造型等舞步动作。摩登舞除了探戈外，其余舞种都源自欧洲大陆。摩登舞的音乐曲调大多抒情优美，旋律感强，其舞步飘逸流畅，舞蹈华美典雅，服饰雍容华贵，充分体现女性端庄、典雅、高贵和男性绅士风度。

### 1. 华尔兹

华尔兹（见图5-14）又称圆舞、慢三步，是一种3拍子的舞蹈，起源于奥地利民间，舞姿雍容华贵，舞步连绵起伏、复杂多变，旋转优雅柔美、温馨浪漫，再加上行云流水般的升降、倾斜、摆荡，被人们称作"舞中之后"。华尔兹的伴奏舞曲旋律优美抒情，悦耳流畅，节奏为3/4拍，每分钟28～30小节。每小节三拍为一组舞步，每拍一步，第一拍为重拍，三步一起伏循环。

图5-14　华尔兹

### 2. 维也纳华尔兹

维也纳华尔兹又称快三步、圆舞，是源于奥地利的一种农民舞蹈，由男女成对扶腰搭肩共同围成一个圆圈而舞，故被称为圆舞。维也纳华尔兹与华尔兹一样，既有典雅庄重、连绵起伏的风格，又有舞步轻快流畅、热烈奔放的特点。维也纳华尔兹的步法不多，需要不停地旋转，而且旋转速度比华尔兹快一倍。维也纳华尔兹的伴奏舞曲旋律流畅华丽，节奏轻松明快，为3/4拍节奏，每分钟56～60小节，每小节为三拍，第一拍为重拍。基本步伐是六拍走六步，二小节为一循环，第一小节为一次起伏。基本动作是左右快速旋转步，完成反身、倾斜、摆荡、升降等技巧。

### 3. 探戈舞

探戈舞（见图5-15）起源于阿根廷民间，20世纪传入欧洲上层社会，后由欧洲舞蹈家改编为国标探戈。但国标探戈与阿根廷探戈是两种不同舞蹈。探戈舞的舞步顿挫有力，干净利落，潇洒豪放；舞步沉稳，多为滑步；错落有致，动静皆宜，身体很少有起伏和旋转；舞者表情严肃，有左顾右盼的头部闪动动作。探戈舞有"舞中之王"的美称，其最大特点是：当舞者朝一个方向移动时，舞者的身体却朝着另一方向（即反身动作位）。探戈舞的伴奏舞曲采用2/4拍或4/4拍，每分钟30～34小节。舞曲节奏带有停顿并强调切分音，每小节二拍，第一拍为重拍。

图5-15　探戈舞

探戈舞步有快步和慢步，快步占半拍，慢步占一拍。基本节奏是慢、慢、快、快、慢。

**4. 狐步舞**

狐步舞也称为福克斯，20世纪起源于欧美，后流行于全球。据传狐步舞是模仿狐狸走路的习性而创作的。狐步舞的舞步流畅平滑，轻灵洒脱，步幅宽大，舞态优雅，从容飘逸，欢乐悠闲，似行云流水。狐步舞伴奏舞曲的节奏为4/4拍，每分钟28~30小节，每小节为四拍，第一拍为重拍，第三拍为次重拍。舞曲强弱适中，抒情流畅，跳起来畅快淋漓。基本步伐是四拍走三步，每四拍为一循环。分快、慢步，第一步为慢步，占二拍；第二、三步为快步，各占一拍。基本节奏为慢、快、快。以足踝、足底、掌趾的动作，完成身体升降起伏，注重反身、肩引导和倾斜技术。

**5. 快步舞**

快步舞起源于美国，20世纪流行于欧美和全球。快步舞的舞步轻盈跳跃，欢快活泼，跳跃感强，充满青春活力，是体育舞蹈中一种轻快欢乐的舞蹈，因此，深受人们的喜爱。快步舞伴奏舞曲明亮欢快，通常是4/4拍节奏的跳跃爵士舞曲，每分钟50~52小节。每小节四拍，第一拍为重拍，第三拍为次重拍。舞步分快步和慢步。快步占一拍，慢步通常占两拍。基本节奏是慢、慢、快、快、慢。舞步组合有跳步、荡腿、滑步等动作。

### （二）拉丁舞

拉丁舞的起源追溯起来相当复杂，它的每一个舞种都起源于不同的国家，有着不同的背景、历史和发展历程，不过其中绝大多数都来源于美洲。早在16世纪时，欧洲的征服者们为了得到充足的和廉价的劳动力将大批的非洲黑人进口到美洲大陆，到了17至18世纪，来自非洲、美洲和欧洲的文化已在美洲大陆上逐步融合。民间舞蹈作为中下层人民的主要娱乐方式，自然也充分体现出了这种文化的融合，而且随着后来欧洲宫廷舞蹈元素的流入，这些民间舞又有了进一步的规范、衍变和完善，成为三种文化的融合体。

拉丁舞有五个舞种：伦巴舞、恰恰舞、桑巴舞、斗牛舞、牛仔舞。拉丁舞的五种舞蹈各有风格，桑巴舞激情，恰恰舞活泼，伦巴舞婀娜，斗牛舞强劲，牛仔舞逗趣。

拉丁舞的特点是舞伴之间可贴身，可分离，并各自在固定范围内辐射式地变换方向和角度，展现舞姿。拉丁舞的舞步灵活多变，各舞种通过对胯部及身体摆动不同的技术要求，完成各种舞步，表现各种风格。拉丁舞的舞姿妩媚潇洒，婀娜多姿，生动活泼，热情奔放。其伴奏舞曲曲调缠绵浪漫，活泼热烈，节奏感强。拉丁舞的着装浪漫洒脱，男士着上短下长的紧身或宽松装，女士着紧身短裙，显露女性曲线美。

**1. 伦巴舞**

伦巴舞起源于古巴，是人们很喜欢的拉丁舞，享有"拉丁舞之魂"的美誉。学习拉丁舞的人，通常将伦巴作为入门的第一支舞来学习。因为古巴人习惯用头顶东西行走，以胯部向两侧的扭动来调节步伐、保持身体平衡。所以，伦巴舞的舞步就秉承了这一特点，以腰、膝的扭动为主，再融入现代情调，使得伦巴舞的舞步动作舒展优美，舞态柔美，缠绵妩媚，浪漫抒情。

伦巴舞的伴奏舞曲柔美、缠绵、委婉，充满浪漫情调，节奏为4/4拍，每分钟27~29小节，每小节四拍。舞曲旋律的特点是强拍落在每小节的第四拍上。舞步从第四拍起跳，由一个慢步和两个快步组成，即快、快、慢。每四拍走三步，两个快步是横步，跟着是一个慢步，这样就完成一个步法。慢步占二拍（即第四拍和下一小节的第一拍），快步

各占一拍（即第二拍和第三拍）。伦巴舞的每个舞步有两个动作，一个是迈步，另一个是重心的移动；一只脚踏在地上，重心保持在另一只脚上，在跨步时逐渐改变重心。在每一小节中，胯部摆动三次。胯部动作是由控制重心的一脚向另一脚移动而形成向两侧作"∞"形摆动。

### 2. 恰恰舞

恰恰舞起源于墨西哥、古巴等地，舞姿活泼有力，舞步和手臂动作配合紧凑，舞步花俏、利落、不拖泥带水，步频较快，跳起来活泼可爱，诙谐风趣，因此，在全世界广泛流行。恰恰舞虽与伦巴舞有很多相通的地方，但它更俏皮欢快，动作潇洒帅气而又充满活力，其风格与伦巴舞截然不同。恰恰舞的伴奏舞曲热情奔放，节奏感强，节奏为4/4拍，每分钟30～32小节。每小节四拍，强拍落在第一拍。四拍走五步，包括两个慢步和三个快步。第一步踏在第二拍，时间值占一拍；第二步占一拍；第三、四两步各占半拍；第五步占一拍，踏在舞曲的第一拍上。胯部每小节向两侧摆动六次。

### 3. 桑巴舞

桑巴舞起源于巴西，是巴西一年一度狂欢节的舞蹈，深受人们喜爱。桑巴舞动作快捷，流动性大，动律感强，舞态富有动感；舞步独特，由全脚掌踏地和半脚掌垫步交替完成，膝盖上下屈伸弹动，而全身前后摇摆；步法摇曳多变，风格热烈奔放，舞蹈过程中沿舞程线绕场行进，属"游走型"舞蹈。桑巴舞的伴奏舞曲欢快热烈，节奏为2/4拍或4/4拍，每分钟52～54小节。强拍落在每小节的第二拍或第四拍。每小节完成一个基本舞步。

### 4. 斗牛舞

斗牛舞（见图5-16）起源于法国，盛行于西班牙，是受西班牙斗牛场面的影响而创作的舞蹈。简言之，斗牛舞就是斗牛戏的一种诠释表现。男舞者的角色可比拟为斗牛士，气宇轩昂，刚劲威猛；女舞者则代表用以吸引公牛注意的红斗篷，英姿飒爽，柔美多变。斗牛舞也属于"游走型"舞蹈，其特点是舞步流动大，动静鲜明，力度感强，发力迅速，收步敏捷顿挫，沿着舞程线绕场行进。舞态豪放，强悍振奋，步伐活泼轻盈。舞姿挺拔，无胯部动作及过分膝盖屈伸，主要用踝关节和脚掌平踏地面完成舞步。斗牛舞的伴奏舞曲是澎湃激越、雄壮威武、鲜明有力的西班牙进行曲，这也是人们对它情有独钟的主要原因之一。舞曲的节奏是2/4拍，每分钟60～62小节。一拍一步，八拍一循环。

图5-16　斗牛舞

### 5. 牛仔舞

牛仔舞起源于美国，流行于美国南部，是由一种称为"吉特巴"的舞蹈发展而来的，牛仔舞剔除了"吉特巴"中较有难度的动作，增加了一些技巧。牛仔舞保持了美国西部牛仔刚健、浪漫、豪爽的风格。其特点是舞步敏捷、跳跃，丰富且多变，手脚关节放松，自由地舞蹈，身体自然晃动，步伐活泼轻盈，脚步轻松地踏着，且不断地与舞伴换位，以亢奋热烈的扭摆和迅速的连续旋转使人眼花缭乱，舞态风趣，舞姿轻松、热情、欢快。牛仔舞是一种节奏快、耗体力的舞。在比赛中牛仔舞之所以被安排在最后跳是因为选手们必

须让观众觉得，在跳了前四种舞之后他们仍不觉得累，还能接受新的挑战。牛仔舞的伴奏舞曲旋律欢快，强烈跳跃，节奏为4/4拍，每分钟42～44小节，六拍跳八步。由基本舞步踏步、并合步，结合跳跃、旋转等动作组合而成。要求脚掌踏地，腰和胯部作钟摆式摆动。

### 三、体育舞蹈欣赏与练习

在指导教师的引导下，第一步先观看各类体育舞蹈的视频；第二步仔细分析各类体育舞蹈的特点、动作和伴奏舞曲节奏；第三步根据自己的喜好，在辅导教师的指导下，练习相关舞蹈的基本动作，然后相互交流与探讨自己的体验。

## 思考与探讨

### 简答题

1. 舞蹈的美学特征有哪些？
2. 舞蹈赏析可从哪些方面进行？
3. 中国舞蹈的民族特点有哪些？
4. 芭蕾舞的美学观点有哪些？
5. 简述摩登舞和拉丁舞的各自特点。

### 探讨与实践活动

1. 针对某一中国舞蹈作品，同学之间可分组进行交流与探讨，分别谈谈自己对中国舞蹈作品的认识和感觉。
2. 针对某一外国舞蹈作品，同学之间可分组进行交流与探讨，分别谈谈自己对外国舞蹈作品的认识和感觉。
3. 你喜欢哪些体育舞蹈？说明你喜欢的理由，并与同学相互交流。

# 第六单元　影视艺术欣赏与戏剧艺术欣赏

## 模块一　影视艺术欣赏

在 21 世纪的今天，影视艺术已经成为人类社会生活中一种极为重要的传播媒介，同时也成为一种文化形式。目前，影视艺术越来越受到人们的重视，掌握必要的影视理论知识是提高欣赏与评论影视作品能力必不可少的。

### 一、影视艺术简介

影视艺术是时间艺术与空间艺术的复合体，它既像时间艺术那样，在延续时间中展示画面，构成完整的银幕形象，又像空间艺术那样，在画面空间上展开形象，使作品获得多手段、多方式的表现力。影视艺术包括电影、电视及两者所表达的艺术效果。电影是影视艺术的起源，电视是影视艺术的衍生物之一。自 19 世纪末第一部电影产生到今天，影视行业的发展已有一百多年的历史。

电影艺术作品中的时间无论是天文学的时间或形象的、蒙太奇的时间，总是在空间里，在一定的纪实性的或假定的环境里实现的，影片的结构便是一个空间—时间的范畴。法国电影理论家马塞尔·马尔丹曾说："在作为电影世界支架的空间—时间复合体中，只有时间才是电影故事的根本的、起决定作用的构件，空间始终是一种次要的、附属的参考范围。"但影视故事与一般的故事是不同的，它必须以造型的形式呈现出来，通过造型表现手段，如光影、色彩和线条所组成的构图、色调和影调来叙述故事，抒发情感，阐述哲理。因此，更确切地说，影视艺术应是一种时空综合艺术，是传统艺术资源与现代艺术技术充分交融的结果。

影视艺术是以摄影机或摄像机等科技产品为工具，通过摄录演员、动画的表演，以活动的画面为媒介，在银幕或屏幕上塑造形象，反映社会生活、矛盾冲突、自然风光的片段及商业广告等。与传统的艺术（如音乐、舞蹈、绘画、雕塑、建筑及戏剧）相比较，影视艺术是最年轻的，被称为"第七艺术"。

随着科技进步与时代的发展，影视艺术的制作技术取得了长足的发展。1929 年，电影从默片进入有声影片，结束了"哑巴"阶段，成为视觉与听觉相结合的艺术。1940 年，电影从黑白变为彩色。1950 年至 1969 年，出现了宽银幕、多银幕、立体、全景电影。1970 年以后，电影借鉴大量的科技手段，产生了新的艺术效果和视觉效果。例如，《泰坦尼克号》中男女主人公站在船头伸开双臂的场面，根本不是在海上拍的，而是船在摄影棚里，人站上去，配以吹风机吹风就完成了。随后用计算机在画面上补出海水背景。再如，美国科幻片《恐龙》，也是实地拍摄与计算机三维动画相结合的产

物。逼真的恐龙造型、细腻的恐龙面部表情、大胆的想象与构思、良好的色彩与音响，使观众耳目一新。

电视是电子技术的成果，比电影出现得晚。1930 年，英国播出了第一部电视片《花言巧语的人》。1936 年，伦敦亚历山大宫建起了世界上第一座电视台。此后，电视这位"小弟"当仁不让地穷追"哥哥"——电影，吸引了越来越多的观众。虽然电视不能替代电影，但其普及程度已远胜于电影。

## 二、影片的种类

电影的种类很多，按内容进行分类，可分为故事片、纪录片、戏曲片、音乐片、艺术片、科幻片、动画片等。

### 1. 故事片

故事片是运用影像和声音为手段进行叙事的电影作品。凡是由演员扮演角色，具有一定故事情节，表达一定主题思想的影片都可称为故事片。故事片有完整的故事情节，由演员扮角色，塑造人物形象，或惊险，或抒情，或幽默，或讽刺，如《上甘岭》（见图 6-1）、《甲午风云》《南昌起义》《三毛流浪记》等。故事片是人们看得最多的电影，也是观众最喜爱的影片之一。

图 6-1　电影《上甘岭》

### 2. 纪录片

纪录片是以真实生活为创作素材，以真人真事为表现对象，并对其进行艺术加工与展现，以展现真实为本质，并用真实引发人们思考的电影或电视艺术形式。纪录片的核心为讲究真实，不允许虚构。电影的诞生就始于纪录片的创作。1895 年法国路易·卢米埃尔拍摄的《工厂的大门》《火车进站》等实验性的电影，都属于纪录片性质。中国纪录片电影的拍摄始于 19 世纪末和 20 世纪初，第一部是 1905 年拍摄的《定军山》。最早的一些镜头，包括清朝末年的社会风貌、历史人物（如李鸿章）等，是由外国摄影师拍摄的。纪录片包括电影纪录片和电视纪录片。

纪录片按拍摄内容进行分类，可分为时事报道、文献资料、人物传记、自然风光、探

索与发现等影片，如《南京大屠杀》《圆明园》《伟大的孙中山》《毛泽东》《黄山奇观》《花豹家族》《舌尖上的中国》等。

在声画兼容的纪录片视听空间里，画面的主体性是现实的。但声音语言，特别是解说词的作用是不可低估的。它对纪录片画面中上下的穿缀、历史的阐释、背景的交代、情节的叙述、主题的升华、情感的抒发、意境的烘托和气氛的渲染，都起着至关重要的作用。

### 3. 戏曲片

戏曲片是中国民族戏曲与电影艺术结合的一个片种。戏曲片是一种特有片种，或者说，戏曲片是电影中唯一具有鲜明民族特色的电影类型。戏曲片有记录一出完整戏曲剧目的，也有记录著名戏曲演员表演片段和折子戏集锦的，如《群英会》《女驸马》《牛郎织女》（黄梅戏）、《花为媒》（评剧）、《窦娥冤》（楚剧）、《朝阳沟》（豫剧）、《七品芝麻官》《花木兰》等。有的戏曲片突破舞台框子，采用布景或实景，将吸取艺术表现手段与电影艺术表现手段结合起来，使之兼备二者之长，如《野猪林》（京剧）、《红楼梦》（越剧）。

1905 年，中国摄制的第一部影片《定军山》，实际上是京剧老生谭鑫培主演的同名京剧片段的记录。1954 年，新中国摄制的第一部彩色影片《梁山伯与祝英台》也是戏曲片。在美工及其他艺术处理上，戏曲片注意保持戏曲的特点和原剧的风格，以满足观众对传统戏曲的欣赏习惯与需要。

### 4. 音乐片

音乐片是指以音乐生活为题材或音乐在其中占有很大比重的影片。音乐片一般以音乐家、歌唱家和乐师的事迹为描写对象。例如《蓝色多瑙河》《沉入黎明》《离别曲》等。此外，印度式的歌舞片如《三傻大闹宝莱坞》也可看作音乐片的一种。音乐片最初是将百老汇的东西搬上银幕，后来则发展为具有特殊形式的影片，并在 20 世纪四五十年代走向了"最受欢迎的顶峰年代"。

音乐片中的音乐作为主要剧情的有机组成部分，直接由影片中的人物表现出来，绝大部分都是非阐释性的。音乐片不是那些将音乐作为外部的手段从情感上来支持情节的影片，相反，它是将音乐结合在叙事的关联之中，并且实际上是由叙事中的人物具体演出或直接反映的。音乐片将音乐与叙事结合起来，是以一种特殊的演出形式去体现的。另外，音乐片往往是在大型的交响乐队的伴奏下进行的。然而，人们却不会注意这个音响的背景是否真实可信，而是把它当成一种特有的美学形式接受下来。

### 5. 艺术片

艺术片是指凭借技巧、意愿、想象力、经验等综合因素，来创作隐含美学意义的影视作品。艺术片用于与他人分享美的或有深意的情感与意识，表达即有感知并将个人或群体的体验进行沉淀与展现。艺术片是艺术的一种表现形式，大多以幽默、讽刺、寓意深的叙事方式展现某种美感。艺术片的早期代表作品有《美国人的结婚》《克服胆小病》以及《广岛之恋》等。现代艺术片作品有美国影片《美国美人》、中国影片《孔雀》等。

艺术片注重艺术性，而非商业性。另外，艺术片大多是独立电影，并以特定观众为观影对象，而非大多数观众。因此，艺术片也被印上严肃、沉重、刻板的印象。

### 6. 科幻片

科幻片是以科幻元素作为题材，以建立在科学上的幻想性情景为背景，并在此基础上展开叙事的影视作品。科幻片是一类尝试以未知事物满足观众的电影，满足人类对未来的想象或是现实社会的冲突。它注重于真实科学、推理性科学或思辨科学以及经验性方法，并在一定的社会环境下将它们与魔法或宗教中的超验主义结合起来。一些科幻片是从科幻文学作品改编而成的。许多科幻片也会表现出对于政治或社会议题的关注，以及哲学方面的探讨。

另外，科幻片所采用的科学理论并不一定被主流科学界接受，如外星生命、外星球、超能力或时间旅行等。科幻片常常使用可能的未来世界作为故事背景，用宇宙飞船、机器人或其他超越时代的科技等元素彰显与现实之间的差异。随着科学技术的发展，有些科幻片中的事物正在走进现实，如纳米机器人就是其中的一例。

科幻片的经典作品有《异形》《月球之旅》《2001 太空漫游》《侏罗纪公园》《人猿星球》《少数派报告》《星球大战》《星际舰队》《黑客帝国》等。

### 7. 动画片

动画片是采用逐帧拍摄对象并连续播放而形成运动的影像技术。不论拍摄对象是什么，只要它的拍摄方式是采用逐帧拍摄方式，观看时连续播放形成了活动影像，就是动画片。动画片在中国又名美术片。

动画片是通过将人物的表情、动作、变化等分解后，画成许多动作瞬间的画幅，再用摄影机连续拍摄成一系列画面，给视觉造成连续变化的图画。它的基本原理与电影、电视一样，都是"视觉暂留"原理。动画片是通过大量密集和乏味的劳动逐步创作完成的，就算在电子计算机动画科技得到长足进步和发展的现在也是如此。

中国经典动画片有《大闹天宫》《小鲤鱼跳龙门》《小熊猫学木匠》《哪吒闹海》《猪八戒吃西瓜》《好猫咪咪》《天书奇谭》《九色鹿》《三个和尚》（见图6-2）等。外国经典动画片有《狮子王》《人猿泰山》《幽灵公主》等。

图6-2 动画片《三个和尚》

> 拓展知识

医学已证明，人类眼睛具有"视觉暂留"特性，就是说人的眼睛看到一幅画或一个物体后，在视网膜上1/24秒内不会消失。利用这一原理，在一幅画消失前播放出下一幅画，就会给人造成一种流畅的视觉变化效果。因此，电影采用了每秒24幅画面的速度来拍摄播放，电视采用了每秒25幅（PAL制）或30幅（NSTC制）画面的速度来拍摄播放，我国中央电视台的动画栏目采用PAL制。如果拍摄的影片或电视以每秒低于24幅画面的速度播放，就会出现停顿现象。

### 8. 其他类型的电影

电影按播放形式和拍摄手段的不同，还可分为普通影片、宽银幕影片、遮幅影片、全息影片、环幕影片、味觉电影、动感影片、单集剧、连续剧、系列剧等。味觉电影不仅让观众能从银幕上看到一片花海，而且还能使观众闻到花香，如印度故事片《纳格林格姆》能让观众闻到六种香味，这种电影主要是通过干冰机配合画面喷出香味。动感电影则可以视情节使观众坐的椅子摇晃起来。

电影艺术不管采用何种形式进行创新，都是为了以新形式和新体验吸引观众。在2000年，美国放映了四画面电影，银幕自始至终是四个画面，由不同的人物表现同一主题，与传统的一个画面相比，颇为新奇。

## 三、影视艺术基础知识

### 1. 画面景别

景别是指被摄主体在画面中呈现的范围。它是由摄影机从不同距离（包括镜头焦距的长短）进行拍摄而得到的。景别的产生是电影的一大进步，它由固定位置的摄影变成移动摄影，由单一的视点变成多种多样的视点。大至宏观世界，小至微观领域，都能尽收眼底，仿佛见其人，观其画，临其境，察其情，从中得到审美享受。同时，采用不同的景别，还能创造出各种心理效果。

（1）远景。远景是镜头离拍摄对象比较远、画面开阔、景深悠远的取景方法。远景一般用于拍摄自然风光、大的场面等，人物在远景中会变得很微小，给人一种或登高、或远眺，气势宏伟的感觉。

（2）全景。全景是摄影机摄取人物的全身或场景全貌的取景方法。它是塑造环境中的人和物的主要手段，人和物可以通过环境的衬托来展现自己。全景镜头在视觉上给观众造成的印象，与在剧场里观看舞台框内的演员演出十分相似。

（3）中景。中景是摄影机摄取人物膝盖以上部分或场景局部的取景方法。中景将人物从环境中划出来，要求观众既注意人物的形体动作，又盯着人物的表情。中景在一部影片中往往使用较多。

（4）近景。近景是摄影机摄取人物上半身或物体局部的取景方法。在近景中，人物的动作已很难看全，观众全力注意的是人物的表情。近景有时也摄取景物的某一部分。有时将摄取人物腰部以上的镜头称为中近景。近景最主要的特征是显示人物的脸，所以，它常用来表现人物在感情交流时的反应，如全神贯注、凝视、欣喜、悲伤、愤怒等。

（5）特写。拍摄人体肩部以上头像或物品的一个细部，通称为特写。特写是视距最近的镜头。特写（包括部分近景）的主要功能无非是选择和放大。特写的艺术表现力和美术学价值首先在于它可以直接反映人物内心的变化。

### 2. 运动镜头

摄影机在动动中拍摄的镜头，称为运动镜头，也称为移动镜头。它既可以使画面显得特别真实，又能使观众在与摄影机一同移动的时候，产生一种身临其境之感。运动镜头可以千变万化，常见的运动镜头有推镜头、拉镜头、摇镜头、移镜头、跟镜头。

（1）推镜头。推镜头是指拍摄对象基本不动，摄影机沿光轴方向由远而近向拍摄主体推进的连续画面。其作用是描写细节、突出主体，表达一个人的内心活动。其所要强调的人或物从整个环境中突出表现出来，赫然在目，十分清楚。推镜头能将观众慢慢带入故事情节之中，使观众渐渐进入一个"忘我境界"。

推镜头有快推、慢推之异，渐进和突进之别。一般而言，由弱到强，由远到近，循序渐进。

（2）拉镜头。拉镜头的方向正好和推镜头相反，摄影机向后退，由近景、特写拉成全景或远景，主体由大变小。拉镜头有时会创造出类似全景的效果，展现人在环境中的位置，给观众以情绪的感染和无穷的想象。

（3）摇镜头。摇镜头是指摄影机放在固定位置，运用三脚架上的活动底盘使机身上下、左右摇转拍摄而形成的镜头。随着科学技术的发展，摄影机摇的角度已从90°扩展到360°，甚至可以连续、快速地转动，大大地扩展了镜头的视野，表现更为丰富的内容，形成独特的艺术气氛。摇镜头可以表现环境、纵览场景全貌，还可表现两个拍摄对象之间的空间关系。

（4）移镜头。移镜头是指摄影机放在移动车或升降机上，对被摄体作跟随、横移或升降运动的摄影方法。摄影机沿水平方向移动称为横移镜头，在上下垂直移动中所拍摄的镜头称为升降镜头。无论镜头横向或垂直运动，都能打破画框四条边的局限，无限制地扩大空间，扩展视野，同时，又能使画面构图不断变化，从而克服了影视自身的弱点，增强画面的空间感和动态感以及影视反映生活的能力。横移镜头如同人们在生活中一边走一边往侧面看，或坐在交通工具上观看窗外的景致，不但看清了剧中人的行动，有时甚至有一种跟着剧中人一起行动的感觉。镜头的运动往往是不断变化的，以创造多种形式来造成空间的主体感和延伸性，来表现拍摄主体的各个部分，揭示主体的本质。

（5）跟镜头。跟镜头又称跟摄，是摄影机跟踪运动着的被摄对象进行拍摄的摄影方法。跟镜头始终跟随拍摄一个在行动中的表现对象，可连续且详尽地表现角色在行动中的动作和表情，既能突出运动中的主体，又能交代动体的运动方向、速度、体态及其与环境的关系，使动体的运动保持连贯，有利于展示人物在动态中的精神面貌。

总之，推镜头、拉镜头、摇镜头、移镜头、跟镜头各有各的长处，加在一起，其优势远远超过它们本身的总和。所以高明的导演，总是根据内容的需要，综合运用各种运动镜头。同时，十分讲究镜头的速度、节奏，以表达出编导的主观情绪。

### 3. 客观镜头和主观镜头

影视有客观镜头和主观镜头两种。凡是代表导演的眼睛，从导演角度（以中立的态度）来叙述和表现一切的镜头，统称为客观镜头。凡是代表剧中人的眼睛，直接目击、

观察大千世界中的人和事、景和物，或者表现人物的幻觉、梦幻、情绪等的镜头，称为主观镜头。

主观镜头是电影所特有的语汇，是基于影片中某个人物的视线和心理感受拍摄的电影画面，使我们的眼睛与剧中人的眼睛合二为一，于是双方的感情也就合二为一了。将镜头作为剧中人的眼睛，这是影视创作中常用的手法。它让观众从剧中人的视角，来体味其经历、感情和行为。使观众与剧中人合二为一。例如，用天旋地转、摇晃不定的画面，表现人物的头晕目眩或伤势严重；用光怪陆离、混沌不清的形象，反映人物的醉眼朦胧；借助主观镜头展现人物的幻觉、幻听、想象以表现人物的内心世界。

镜头的主客观地位是经常变化的，主观镜头只能穿插其中，运用得好，可锦上添花。如果一部影片从头到尾都是主观镜头，那就会适得其反了。

### 4. 空镜头

空镜头是指没有人物的镜头，人们习惯称其为景物镜头。评论家法马林说过"戏剧不能容忍自然景物，电影则必须要有自然景物。戏剧是表演，电影则是生活。"这里所说的"自然景物"就是电影里的空镜头，它常被用来比喻、象征、抒情、烘托气氛、借物写人等。空镜头能介绍整个故事发生的环境，一般较多地用在影片的开始。空镜头往往是触景生情，情景交融，以景物传递着浓烈的感情。隐喻性的空镜头常直接将抽象的概念用视觉形象生动地体现出来。空镜头让观众产生想象，使观众暂时离开影片剧情的叙述，让视觉的感受力集中去领略事件的情绪色彩，按照自己的信仰、情感和思想在艺术作品里重新发现它自己，而且能与所表现的对象产生共鸣。

### 5. 特技镜头

特技镜头是利用摄影机技术性能（包括洗印技术）来创造各种现实的与非现实的银幕画面的表现手段。特技镜头可以创造某种情绪色彩、情调、气氛，创造特定的心理效果。特技镜头主要包括慢镜头和快镜头。

（1）慢镜头。慢镜头是用高速摄影机拍摄而成的镜头。一般的镜头是 1 秒钟 24 格，而高速拍摄的镜头则是 1 秒钟 48 格或 96 格，摄影上又称为升格。当高速拍摄的镜头进行播放时，由于放映机的放映速度仍然是每秒钟 24 格，于是就产生了慢动作、慢运动。慢镜头可以创造意境，表达诗意或哲理；其次，慢镜头可以表现人物头脑中印象最深的东西，这些东西对他一生会产生巨大的影响。

（2）快镜头。快镜头是与慢镜头相反的，它是摄影机以低于 24 格/秒的频率进行拍摄，当以正常频率（24 格/秒）放映时，就产生了较实际放映过程快速的视觉效果，即所谓的"快动作镜头"。摄影上也将快镜头称为降格。快镜头中的人物动作像机器人似的毛手毛脚，常造成一种滑稽可笑的银幕效果；另外，快动作镜头也可创造急剧紧张的心理效果。

### 6. 蒙太奇

蒙太奇（montage）是影视特有的表现手段，该词原出自法语，意思是装配、构成。早期电影艺术家将蒙太奇作为"镜头组接"的代称，即按照一定的目的和程序剪辑、组接镜头的意思。蒙太奇的目的在于依照情节的发展、观众注意力和关心程度，把一个个镜头合乎逻辑地、有节奏地连接起来，使观众得到一个明确的、生动的印象或感受，从而使人正确地了解一件事的发生、发展、结局。因此，蒙太奇艺术又可简单地称为剪接艺术，

可以突破时空限制，深化主题思想，使观众在视听体验中与导演、演员引起共鸣。蒙太奇是电影艺术的基础。没有蒙太奇，就没有电影。蒙太奇包括场面、段落、声音和画面等方面的组合，具体的组接方法有对比式、平行式、象征式、隐喻式、复现式、交叉式、错觉式和声画式等。

例如，有A、B、C三个镜头。镜头A：一个人在笑；镜头B：一把手枪正指着他；镜头C：同一个人脸上露出惊恐的表情。

如果以不同的次序将它们连接起来，就会出现不同的内容与意义，也就会给观众留下不同的印象。

如果采用A→B→C次序连接三个镜头，就会使观众感到那个人是个懦夫、胆小鬼。然而，如果镜头不变，将上述3个镜头的顺序改变一下，按C→B→A的次序连接，则会得出与此相反的结论：开始这个人的脸上露出了惊恐的表情（是因为有一把手枪指着他）。可是，当他考虑了一下，觉得没有什么了不起时，于是，他笑了（在死神面前笑了）。因此，他给观众的印象是一个勇敢的人。

由此可以看出，改变一个场面中镜头的次序，而不用改变每个镜头本身，就完全改变了一个场面的意义，得出与之截然相反的结论和完全不同的效果。这种连贯起来的排列与组合，就是运用了电影艺术独特的蒙太奇手段，也就是我们所讲的影片的结构问题。从上面的案例我们可以看出，这种排列和组合的结构的重要性，它是把材料组织在一起表达影片的思想的重要手段。同时，由于排列组合的不同，也就产生了正、反、深、浅、强、弱等不同的艺术效果。

早期的影视是没有蒙太奇的。它们只是现实生活的原始记录，或者是舞台剧的简单照相，从不分什么镜头，一个场面用一个固定的全景镜头拍摄下来，再将各个场面机械地黏接在一起，没有任何艺术技巧可言，当然也没有什么蒙太奇。

蒙太奇的基本原理是：第一，人们对可见世界的观察，总是不断地改变空间范围和视角角度；第二，人类天性有喜爱将两个或两个以上的独立事物连成一个联想的习惯；第三，"不是两数之和，更像两数之积"。最先阐明这个原理的，是普多夫金及其老师库里肖夫的那个著名实验——库里肖夫效应。

库里肖夫从旧影片中选出著名演员莫兹尤辛的一个毫无表情的脸部大特写，在他前面分别接上三个不同的镜头——一盘汤、一口棺材、一个玩耍的小女孩。当将这些接好的片段分别放映给不知底细的观众看时，同一个莫兹尤辛的面部表情，在与一盘汤组接在一起时表现为"饥饿"，在与一口棺材组接在一起时表现为"悲哀"，在与一个玩耍的小女孩组接在一起时则表现为"慈爱"。

蒙太奇反映了人们观察、认识、概括生活的规律，又是导演解释剧本的一个重要手段，体现了导演对世界现象的认识。蒙太奇总体上可分为叙述性蒙太奇、表现性蒙太奇和声画蒙太奇。

叙述性蒙太奇主要在讲一个故事，镜头与镜头之间动作形象是连续的，注重于事件、动作过程的叙述。叙述性蒙太奇是构成一部影片不可缺少的方法，它能够表达情节的发展和动作的连贯，给人以明白流畅、知根知底、脉络清楚的艺术形象。在一部影片中，用得最多的是叙述性蒙太奇。特别是中国观众受传统欣赏习惯的影响，喜欢故事性强、情节波澜跌宕、叙述有头有尾、前后有序的影片。这类影片就具有叙述性蒙太奇特点。

表现性蒙太奇各镜头的形象往往从外部形式上不一定存在明显联系，主要是通过形象与形象、镜头与镜头之间的冲突和撞击，来激发一种新的情绪与思想，表达一种新的意象。表现性蒙太奇目的是造成一种瞬间的效果，或者是文学中的隐喻，让人感受电影那富有诗意与创造性的艺术魅力。

无论是叙述性蒙太奇还是表现性蒙太奇，它们的分类依据是视觉形象，因此它们又称为视觉蒙太奇。

从 20 世纪 20 年代末，声音元素加入后，形成了一套声画对列组合的原则，也构成了蒙太奇形象，称为声画蒙太奇。声画蒙太奇包括银幕上声音与声音的对列和组合、声音与画面的对列和组合两大部分。声画对列和组合的表现手法也称作声画对位。对位，原是音乐创作法中的一个术语，是变调音乐最主要的创作手段之一。它在横的关系上，不同的旋律在节奏、调性、音量、情感上都各具独立性；在纵的关系上，各声部之间在和声效果、整体内容的表达上又具有深刻的内在联系。形象和音响的对位虽然不能代表有声电影的全部意义，但它却是有声电影的一个重要表现手法。声音和画面都有自己的意义。导演出于一种特定的艺术目的，有意识地造成画面与音乐之间在情绪、气氛、格调、节奏甚至内容等方面的对立、差异，从而产生某种它们自身不存在的新的含义或潜台词，给观众以联想、思考，从而创造出独特的美感。正如赫拉克利特所说的："差异的东西相会合，从不同的因素产生最美的和谐。"

### 7. 长镜头

长镜头一般是指在一个统一的时空里不间断地展现一个完整的动作或事件的镜头。它至少包含两个要素，一是时间，二是空间。长镜头的长度比较长，一般最短为 15 米，最长可达 300 米，放映时间约在 30 秒~10 分钟之间。通过运用景深镜头或移动拍摄，达到对一个相对完整的生活片段的电影化概括。

长镜头理论形成于 20 世纪 50 年代，是一种与传统的蒙太奇理论相对立的电影美学流派，是一种与唯美主义、技术主义相对立的写实主义理论。该理论的创立者是法国的电影理论家巴赞。

长镜头和蒙太奇各有所长，也各有所短。长镜头理论着眼于影视具有不同于其他艺术的照相本性，强调其记实性；蒙太奇则认为影视同其他艺术一样，必须经过典型化的创造，才能成为艺术。它强调的是其表现性。

长镜头以表现动作的完整过程和时空的统一性见长，在未经渲染的质朴无华的现实生活中去挖掘，让观众有更多独立思考的机会，各以其情而自得。长镜头能再现空间的原貌，在展现宏伟的场面、广阔的环境等方面，有着蒙太奇所达不到的效果，长镜头还能渲染情绪和氛围。

### 8. 世界电影主要流派

电影同其他艺术门类相比是最年轻的艺术。在电影问世的前 20 年里，并未有什么流派产生。直到 20 世纪 20 年代出现于欧洲的先锋派电影，才第一次具有了电影流派的意义。电影流派是一种艺术现象，纵观世界电影史，具有较大影响的电影流派主要有：欧洲先锋派电影、苏联电影学派、美国好莱坞商业电影、意大利新现实主义电影、法国新浪潮电影以及近期现代主义流派等。

### 四、影视艺术的审美特征

影视艺术是一门年轻的综合性艺术，是近代科技与艺术结合的产物，是动态的再现形艺术，它的美就在于塑造鲜活的典型的艺术形象，在更广阔的范围内反映和再现生活的本质。

**1. 影视艺术的综合性**

影视艺术是各种艺术中综合性最强的一门艺术，这是因为拍一部影片（或电视剧）需要剧本、演员、导演、美工、音乐、服装、道具、摄像、灯光、烟火、多媒体技术等，涉及文学、绘画、表演、音乐、化妆等多种艺术。可以说，影视艺术几乎拥有其他艺术的所有表现手段。在它的肌体中有文学、戏剧、舞蹈、音乐、绘画、雕塑等各种因素。

影视艺术的综合性主要体现在两个方面：一是影视艺术是多种艺术的综合，它集各种艺术元素于一体。影视艺术汲取了各种艺术的表现特色，如汲取了绘画对光、影、色、线条、体积的独特处理方法，以及如何运用二维平面去创造三维空间的艺术方法；汲取了音乐的韵律美、节奏美和音乐独特的听觉艺术元素；将文学融入影视艺术中。二是影视艺术与科学技术的综合。影视艺术是各种艺术中科技含量最高的一门艺术，它综合了光学、声学、电子学、计算机科学的最新研究成果。例如，电影从无声片、有声片到现今的彩色片和立体电影等，都是与科学技术的发展分不开的。

**2. 影视艺术的视听融合性**

影视艺术是视觉与听觉为主的影像艺术。视觉、听觉以及视听融合性都是影视艺术的基本特性。对于传统艺术（如绘画艺术和音乐艺术）来说，绘画艺术是用画面来塑造形象，但缺少音响效果；音乐艺术是用声音来塑造形象，但又缺少了画面，也就是缺少了形象感。而影视艺术的出现，尤其是有声电影的出现，使艺术具有了音响与画面的高度融合。影视艺术不仅善于汲取绘画的特点，还要考虑画面的安排，关注画面美，同时还善于通过各种音响来构成节奏感与和谐美。音响和画面的高度融合性，使得形象更为真实，更为丰满，更具立体感。例如，《满城尽带黄金甲》中菊花台的画面外传来荡气回肠的《菊花台》音乐，构成了音响与画面相互渗透、情景交融的意境。

另外，影视艺术还可以通过镜头，将脸部表情、眼神和细节等放大来揭示人物的内心世界，这也是影视艺术的又一特征。影视艺术中人物的表情、眼神、细节，比其他艺术都更细致入微，更接近生活原貌，其表现力也更强。影视艺术可以用特写、大特写等镜头来表现，而其他艺术无法做到。因此，影视艺术善于借助物件作为细节，展现人物形象的思想感情。这种以物寄情的艺术手法，最能引起观众浓厚的兴趣。

**3. 影视艺术的造型性与运动性**

影视艺术是在电影银幕或电视屏幕上造型，依靠画面的运动使得影视形象"活"起来。因此，造型性与运动性的有机结合构成了影视艺术重要的美学特征之一。

绘画、雕塑、摄影等艺术所表现的是一瞬间的场面，即便是连环画、一组雕塑或摄影作品，其中的每一页或某一幅，都是静止不动的。而影视艺术所展现的画面是运动的，它以运动的画面、运动的人物造型来讲故事、抒发感情、表达思想。其他艺术在这一点上，无法与影视艺术相比。心理学研究表明，人对活动对象的注意力要强于对静止对象的感知。因此，电影从本质上讲是一门采取空间形式的时间艺术，对观众有较大的吸引力。

影视艺术的造型性包括美工、摄影（摄像）、导演总体构思中的造型，以及演员的外部造型等内容。这些内容在影视艺术中都是通过画面反映出来的，因此影视艺术的画面造型集中体现了影视艺术造型的美学特征。画面造型如同绘画、雕塑、摄影一样，既是传递信息的手段，又通过造型展现巨大的艺术感染力。另外，画面造型性可以通过色彩、光线、构图等来表现。例如，在朝鲜影片《卖花姑娘》中，双目失明的妹妹在得知母亲死去的消息后，从外面回来时连跌几跤，跌散了药包，最后跌倒在地，双手还在向前抓的一个动作，就将其对母亲的爱、失去母亲的悲痛表现得很有感染力和震撼力。

影视艺术的运动性与造型性是对立统一的辩证关系。运动性更多地关注画面与画面之间的联系；而造型性则更多地关注每一个画面本身。同时，运动性如果离开了造型性，就无法达到运动的目的，运动就会变得毫无意义；造型性又不能脱离运动，因为画面造型的叙事、抒情、传神、情节的发展等必须在运动中才能得以实现。

**4. 影视艺术的逼真性与假定性**

普多夫金说："电影是一种为逼真地再现历史与现实提供了最大可能的艺术。"我们看电影、电视时，如闻其声、如见其人、如临其境，常常为其真实性所打动。道具、服装、布景、环境等体现出直观的真实；对事情规律性的揭示体现出本质的真实；导演的思想融入演员的表演和场面组合，体现出主观的真实；观众根据个人的理解与体验，又产生再创造的真实。这几点真实，使影视具有强烈的逼真性。例如，美国影片《侏罗纪公园》虽属科幻片，观众明明知道恐龙已不复存在，但是，当看到主人公被恐龙追逐时，情绪体验的真实性将观众牢牢抓住，直到主人公转危为安，人们才松了口气。

假定性是影视艺术的又一突出特点。摄影棚里可以拍出人类探索宇宙空间，一块野地里可以拍出火山爆发，夏天可以拍出大雪纷飞，和平环境可以拍出枪林弹雨……这一切其实都是假的，但观众却乐意去看，如同进入真实境地。例如，卓别林塑造的流浪汉（见图6-3）、严顺开塑造的阿Q等，都是假定的，但影视艺术却使这些人物栩栩如生，为观众津津乐道。

图 6-3 卓别林塑造的流浪汉

影视艺术的逼真性与假定性同样是对立统一的辩证关系。影视艺术的逼真性是依靠其

假定性来艺术化地反映生活的本质，影视艺术的假定性又以逼真性为前提，这就构成了影视艺术独特的美学特征之一。

## 五、影、视的差异

电影与电视剧既有相同之处，也有一些区别，了解它们之间的差异，有助于我们提高对影视艺术的欣赏水平。

（1）电影的拍摄及制作过程比较复杂和严格，而电视剧的拍摄和制作过程则较为简单和自由。电视剧受电视屏幕尺寸的限制，拍摄角度相对单一，场面比较集中，多采用近景和特写镜头。另外，一般电视剧的制作周期短、投资小，通常制作完毕后即可播发。

（2）电影观赏的条件要求较高，而电视剧的观赏条件则随着电视的普及较为随意。

（3）电影对现实的反映相对慢些，而电视剧则反映较快，可以及时地反映社会关注的热点话题。

（4）因为电视剧语言生动活泼、口语化且具有雅俗共赏的特点，所以，电视剧比电影更具大众性和普及性。

## 六、如何欣赏影视艺术

在欣赏一部影视作品时，为了更好地欣赏影视艺术，理解其内涵，鉴别其优劣，我们可以从以下几点进行把握。

### 1. 要善于捕捉影视作品的思想光芒

一部精彩的影视作品一般都有自己特有的"思想光芒"。感染是认识上、感情上产生共鸣的一种反映。因此，在欣赏一部影片或电视剧的时候，要全神贯注地致力于捕捉那思想的光芒。也就是说，要紧紧抓住思想感情上一瞬间出现的微妙的共鸣点，去发现、提炼蕴藏在影视作品中的思想内涵或思维价值。影视作品靠形象进行思维，它所提供给人们的形象应该是能够给人们以不同程度的启迪。正是在这个基本点上，才能区别一部影视作品艺术质量的高低、优劣、雅俗、粗细，检验着创作者各方面的功力。凡是看过《牧马人》的观众，可能都会感到有一股极其强烈的内在感染力量迎面扑来。影片里并没有任何爱国主义的说教，但是那股浓郁的爱国主义感情却洋溢于影片中，使人们可以具体且亲切地感受出来，从心底激起共鸣。

### 2. 要善于把握影视作品的艺术特色

捕捉影视作品思想光芒的过程，同把握影视作品的艺术特色是很难分开的。当我们在看影视作品时，也常会有另一番感受：尽管影片的作者通过主人公之口，声嘶力竭、耳提面命地不断点示主题，或者说了许多看上去很富于哲理和诗意的"美"的语言，或者大恸、大喜、大悲，但观众却往往无动于衷，反映淡漠，甚至产生逆反心理。这种现象说明什么问题呢？说明影视作品特有的思想光芒是要靠影视特有的艺术表现手段，以及电影作品的艺术特色才能"反射"出来。一部谈不上有什么艺术质量的影视作品当然也就很难谈得上有什么思想光芒。因为一部影视作品的思维价值与艺术价值总是像水乳那样交融在一起而无法分开的。

对于一部精彩的影视作品，它的主题、所企图表达的思想与意念总是自然而然地流露出来的，有的强烈些，有的含蓄些，而绝不是靠说教和图解展现的。好的画面所产生的银幕和屏幕效果，将通过观众的眼睛直接作用于观众的心灵。那些艺术价值优异的影视作

品，如《牧马人》和《巴黎圣母院》等影片，就能有一股感染力促使观赏者运用综合的感觉去咀嚼、去回味、去联想，甚至去想象、去补充。

一部堪称佳作的影视作品还必须从视觉上为观众提供真正的栩栩如生的银幕形象。同其他文学形式一样，影视作品也是写人。不同的是，影视作品所塑造的人物形象，都是有目共睹的具体可见的视觉形象。回顾我们的观影生涯，在我们的脑海里一定活现了许多生动的银幕人物形象，如王成、董存瑞、聂耳、林则徐、三毛等。

由此可见，一部影视作品有没有塑造出闪耀着思想光芒的人物形象，是检验其质量高低的标准之一。此外，一部优秀的影视作品还应提供给观众十分清晰、真实而又浓郁的典型环境和时代气氛，使观众产生身临其境之感，这也是影视作品欣赏中不可忽视的艺术特色。

**3. 要善于审视影视作品的整体格调**

一部能称得上艺术精品的影视佳作，必须是真正的综合艺术。它拥有的多种艺术成分的基调、风格在作品中应该是完全和谐、协调统一的，从而互为映照、互相衬托。而且每部影视作品还应该像人物形象一样，有它自己鲜明、独特的个性。整体格调是个性产生的基础；个性则是整体格调的生动体现。整体观察、局部审视是影视欣赏中不可忽视的又一个重要方面。

**4. 要善于从内容上鉴赏**

首先，从内容上鉴赏影视作品是最一般、最普遍的方法，这与影视艺术与文学的密切联系有关，也与鉴赏者的知识储备有关。对于主要以故事情节为叙事框架和表情达意的影视作品，如果以文学的方式进入影视作品，则一定要抓住人物活动的有关事件，仔细领会该事件中表现了人物何种性格特点或思想境界。例如，我国影片《长恨歌》是一部很有影响力的影视作品，对于主人公王琦瑶这一形象，观众由于文化修养、审美趣味等积淀的不同，肯定会通过事件产生对她的不同看法，人物评价也存在差异，但观赏者都是通过事件去评价人物的，其进入作品的鉴赏方法是一致的。

其次，通过情节和人物的安排寻求导演的创作思想及作品主题。但是有的影视片，由于艺术家们创作心态的多元化、审美视角的多侧面化、创作手法的多样化，会导致影片的思想内涵的复杂化和主题指向的多元化。例如，谢晋导演的《清凉寺的钟声》是一部多蕴涵的影片，其主题相当丰富。它在表现人道主义精神的同时，又宣传了对生命的热爱，呼唤和平；还有深层民族情感和民族文化的交流等。对于类似这样的影视作品的鉴赏，虽然也可以通过情节、人物活动、细节等安排来分析，不过要仔细地琢磨体会导演的创作意图，特别注意其主题思想寓意的丰富性和复杂性。

**5. 要善于从形式上鉴赏**

形式鉴赏主要从视觉元素、听觉元素及综合元素的鉴赏入手。视觉元素的鉴赏主要指与美术密切相关的一些艺术元素，即画面上呈现的一切，它包括镜头、蒙太奇、服装、化妆、道具、场景、特技等。听觉元素鉴赏主要是指声音的鉴赏。影视作品中的声音包括音乐、音效和语言三部分。倘若合理、巧妙地设计音效，将对影视的造型表意有重要的作用。综合元素鉴赏是指综合运用各种元素来造型表意，它包括形式与内容的融合、艺术与科技的融合、各职能部门之间的融合等。

在影视形式上，导演总是根据影视剧的内容，调用各种技术手段，精心设计与组织实

施每个镜头的光线、颜色、画面构图处理以及摄影机的运动，同时在后期剪辑、音效设计中也充分体现了各自的艺术风格。

总之，对影视艺术欣赏者来说，掌握基本的常识是很有必要的。首先要清楚影视作品分类，从性质上分类，可分为正剧片、喜剧片、悲剧片和闹剧片等；从体裁上分类，可分为故事片、抒情片、惊险片、推理片、科幻片、动画片等；从题材上分类，可分为现代影视作品和历史影视作品。就影视作品创作部门而言，有编剧、导演、演员、摄影、录音、美工、化妆、服装、道具、剪辑、特技、洗印等；就每部影视作品的结构分析来说，有片头、结尾、铺垫、展开、高潮、悬念、渲染等；就演员的表演来说，有主、有次，有"正"、有"反"。因为影视作品是综合艺术，从文学结构到音乐语言、美术造型、直到音响效果，每一门都是一类学科。因此，宽泛地涉猎影视的这些相关领域，掌握影视艺术的基本知识，才能不断地提高欣赏影视艺术的水平，也有利于提升我们感悟影视艺术魅力的审美能力。其次，影视艺术的内涵是丰富的，影视鉴赏者只有具备相应较高的艺术修养和审美能力，调动造型思维、蒙太奇思维和想象力，才能深刻领悟影视作品的真正意蕴，从而获得多方面的艺术感受。

### 七、影视艺术欣赏与体验

在指导教师的引导下，第一步先观看某一影视作品；第二步仔细分析影视作品的类型、主题思想和艺术特色等；第三步根据自己的体验，相互交流与探讨自己的体验和认识。

# 模块二　戏剧艺术欣赏

### 一、戏剧简介

戏剧是由演员将某个故事或情境，以对话、歌唱或动作等方式表演出来的舞台艺术的总称。文学上的戏剧概念是指为戏剧表演所创作的脚本，即剧本。在西方"戏剧"一词专指话剧，与其他剧种相并列。

戏剧具有空间时间高度集中、矛盾冲突尖锐突出、任务语言个性鲜明等特点。戏剧有四个元素，即演员、故事（情境）、舞台（表演场地）和观众。演员是四个元素中最重要的元素，是角色的代言人，必须具备扮演能力。戏剧与其他艺术的最大不同之处是扮演，通过演员的扮演，剧本中的角色才能得以伸张，如果抛弃了演员的扮演，那么所演出的便不再是戏剧。

### 二、戏剧发展历史

戏剧的起源有多种假说，比较主流的看法有两种：一种是起源于原始宗教的巫术仪式；另一种是起源于劳动或庆祝丰收时的即兴歌舞表演，这种说法的主要依据是古希腊戏剧，它被认为是起源于酒神祭祀。

**1. 国外戏剧的发展历史**

世界戏剧艺术最早出现在距今约2400年前的爱琴海边的古希腊。当时剧团内除了主

要演员以外,还有一支合唱队,随时评论剧中发生的事情。有趣的是,伯利克里时期,为了鼓励人们去看戏,政府甚至会给观众发放"戏剧津贴"。这在弘扬和保护文化方面是很值得借鉴的。

古希腊戏剧中所有的角色都是由男子扮演的,这些演员都是专业的,社会地位很高。在同一部戏中,一个演员可以扮演几个角色,一个角色也可由几个演员扮演。由于演员和观众的距离非常远,所以演员必须频繁更换服装和面具来吸引观众的注意。演员们利用厚底的靴子以使自己显得高一些,有时还要戴上颜色艳丽的手套使观众能够辨认自己的手势。

最早的古希腊戏剧场很简陋:在一片夯实的硬土地上修些台阶,再加一个木板,便是一个"剧场"。到公元前4世纪,出现了一种新式剧场:它没有屋顶,呈半圆形,用石头建成,观众席呈阶梯状,且坡度较大,古希腊人称其为圆形剧场。其中埃皮道鲁斯剧场(见图6-4)是希腊古典建筑中最著名的露天剧场之一。这座古剧场是公元前4世纪由古希腊著名建筑师阿特戈斯和雕刻家波利克里道斯共同创造的杰作。它坐落在一座绿树环绕的山坡上,一排排大理石座位,依着环形的山势,依次升高,像一把巨大的展开的折扇。中心是歌坛,直径20.4米(m)。有34排座位,全场能容纳1.5万余名观众。

图6-4 古希腊埃皮道鲁斯剧场

公元前5世纪初,古希腊戏剧已经成熟,出现了三大悲剧作家:埃斯库罗斯、索福克勒斯和欧里庇得斯。埃斯库罗斯创作了《被缚的普罗米修斯》,其创作的人物形象有理想化性格,被誉为"悲剧之父";索福克勒斯创作了《俄狄浦斯王》,其作品以结构布局严谨见长;欧里庇得斯创作了《美狄亚》,其作品以心理刻画细腻闻名。

文艺复兴时期(14世纪至16世纪),西方戏剧家最杰出的代表是英国的威廉·莎士比亚。他一生创作了37个剧本,主要剧作有《哈姆莱特》《李尔王》《奥赛罗》《麦克白》等。另外,悲剧《罗密欧与朱丽叶》、喜剧《威尼斯商人》也较有影响力。由于威廉·莎士比亚的成就极高,后来便形成了"莎学"。17世纪法国古典喜剧的代表作家是莫里哀,他的《伪君子》与《悭吝人》揭露了宗教伪善和资产阶级对金钱的贪求。莫里哀一生创作了30余个剧本,总体上是反封建、反教会的,对欧洲戏剧产生了深远的影响。进入20世纪,西方的戏剧五彩纷呈,在继承传统的基础上大力创新,创作出了《秃头歌女》《等待戈多》等戏剧。

### 2. 中国戏剧的发展历史

中国戏剧虽然产生得比希腊、印度晚一些，但是早在汉代就有了百戏的记载。中国戏剧的表演形式多种多样，常见的包括话剧、戏曲、歌剧、音乐剧、舞剧、木偶戏等。需要说明的是：中国在与近代西方有文化接触前，没有西方意义上的"戏剧"（主要指话剧）。中国传统的戏剧是一种有剧情的，以歌舞演故事的，综合音乐、歌唱、舞蹈、武术和杂技等的综合性艺术形式，也就是戏曲。

戏曲是中国传统艺术之一，剧种繁多有趣，表演形式载歌载舞，有说有唱，有文有武，集"唱、做、念、打"于一体，在世界戏剧史上独树一帜。中国戏曲成熟于元代时期，当时称为元杂剧或元曲，其中以关汉卿的《窦娥冤》、王实甫的《西厢记》为代表作。明朝时期，戏曲达到鼎盛，传奇作家和剧本大量涌现，其中成就最大的是汤显祖，他的代表作是《牡丹亭》。同时各地方剧种广泛产生，开始流行以演折子戏为主的风尚。清乾隆年间，四大徽班进京，使京剧渐成为国剧。五四运动后，话剧迅速发展。例如，曹禺创作的《雷雨》《日出》《北京人》《原野》等话剧，成为中国现代戏剧的重要作品。抗日战争时期，话剧的创作与演出对宣传抗战、鼓舞人心起到了积极的作用。在新中国成立之初，话剧的创作与演出也为巩固新政权、宣传抗美援朝等做出了巨大贡献。目前，中国戏剧已经发展到360多个剧种，剧目更是难以数计，中国的戏曲与希腊悲剧和喜剧、印度梵剧并称为世界三大古老戏剧文化。

### 三、话剧艺术欣赏

#### 1. 话剧简介

话剧最早产生于古希腊，是指以对话和动作为主要表现手段的舞台戏剧，它包括剧本、导演、演员、舞台美术、灯光等。在欧洲，话剧也被称为戏剧。话剧原本是西方舶来品，于1907传入中国，兴起于五四运动后。话剧的英语名为"Drama"，最初中文译名曾用过"新剧""文明戏"等名称，后由著名戏曲家洪深取名为"话剧"。

话剧与传统舞台剧、戏曲不同，话剧主要是演员以叙述手段在台上无伴奏的情况下进行对白或独白，但有时可以使用少量的音乐、歌唱等。话剧是一门综合性艺术，剧本创作、导演、表演、舞美、灯光、评论缺一不可。中国的传统戏剧均不属于话剧，一些西方传统戏剧，如古希腊戏剧因为大量使用歌唱队，也不被认为是严格意义的话剧。现代西方舞台剧如果不注为音乐剧、歌剧的，一般都是话剧。

话剧以演员的语言和身体表演为核心，通过演员的造型、姿态、动作、对话、独白等展现剧情发展、揭示矛盾冲突、塑造人物性格、反映社会生活以及表达思想主题，给人们以感动和震撼，启发人们认识生活、感悟生命、传达思想感情。

#### 2. 话剧的美学特点

话剧是用最直接的方式与观众进行交流，借助经过锤炼、自然朴实、生动优美、富有个性和表现力的舞台对话，在特定的时间、空间内通过演员、观众、演员与演员之间的三角反馈完成戏剧内容。因此，话剧具有鲜明的舞台性、直观性、综合性和对话性的特点。

（1）舞台性。古今中外的话剧演出都是借助于舞台完成的，舞台有各种样式，其目的有两个：一是有利于演员表演剧情；二是有利于观众从各个角度欣赏。

（2）直观性。话剧首先是通过演员的姿态、动作、对话、独白等表演，直接作用于观众的视觉和听觉；再用化妆、服饰等手段进行人物造型，使观众能直接观赏到剧中人物形象的外貌特征。

（3）综合性。话剧是一门综合性艺术，剧本创作、导演、表演、舞美、灯光、评论等缺一不可。

（4）对话性。话剧区别于其他剧种的特点是通过大量的舞台对话展现剧情、塑造人物和表达主题的。其中有人物独白，有观众对话，在特定的时间、空间内完成戏剧内容。

### 3. 中国经典话剧

新中国成立后，话剧发展达到一个高潮，创作了诸如《龙须沟》《茶馆》《蔡文姬》《关汉卿》《万水千山》《马兰花》等优秀话剧。其中焦菊隐导演的《蔡文姬》《茶馆》（见图 6-5）显示了话剧的民族化追求。北京人艺的《茶馆》多次在欧、美、日等地演出，中央戏剧学院的《俄狄浦斯王》出访希腊，均获得很大成功，也是中国话剧走向世界的良好开端。

图 6-5　话剧《茶馆》

### 4. 经典话剧作品赏析与体验

在指导教师的引导下，第一步先观看某一话剧作品的视频；第二步仔细分析话剧中的人物语言、动作表情和人物细腻情感变化之间的关系，仔细分析话剧作品所反映的主题思想和艺术特色等；第三步根据自己的体验，相互交流与探讨自己的感悟和认识。

## 四、戏曲艺术欣赏

### 1. 戏曲简介

戏曲是由演员扮演角色抒情叙事的综合艺术，起源于原始歌舞，主要是由中国民间歌舞、说唱和滑稽戏三种不同艺术形式综合而成的，是一种历史悠久的综合性舞台艺术样式。元杂剧是成熟的中国古典戏曲。秦汉的乐舞、俳优、百戏，唐代参军戏，北宋杂剧，金院本戏，南宋戏文等为元杂剧的产生奠定了基础。元杂剧不仅是一种成熟的高级戏剧形态，还因其最富于时代特色，最具有艺术独创性，而被视为一代文学的主流。元杂剧最初以大都（今北京）为中心，流行于北方。南宋灭亡后，发展成为全国性的剧种。

戏曲融合了文学、音乐、舞蹈、美术、武术、杂技以及表演艺术，其特点是将众多艺术形式以一种标准聚合在一起，在共同具有的性质中体现其各自的个性。戏曲表演形式载歌载舞，有说有唱，有文有武，集"唱（歌唱）、念（对白或独白）、做（动作）、打（武打）"于一体，依一定的程式讲述故事情节。戏曲剧本一般是韵文与散文相结合，唱词多押韵，分"折"或"出"上演，现代戏剧分"幕"或"场"。

戏曲音乐是中国民族民间音乐的一种体裁，它是戏曲艺术中表现人物思想感情，刻画人物性格，烘托舞台气氛的重要艺术手段之一，也是区别不同剧种的重要标志。戏曲音乐来源于民歌、曲艺、舞蹈、器乐等多种音乐成分，是中国民族民间音乐的重要组成部分。

戏曲经过长期的发展演变，逐步形成了以京剧、越剧、黄梅戏、评剧、豫剧五大戏曲剧种为核心的中华戏曲百花苑。其中京剧是中国的国粹，也是戏曲艺术的代表。中国戏曲种类繁多，据不完全统计，中国各民族地区戏曲剧种约有360多种，传统剧目数以万计。其他比较著名的戏曲种类有昆曲、坠子戏、粤剧、淮剧、川剧、秦腔、沪剧、晋剧、汉剧、河北梆子、河南越调、河南坠子等。

**2. 戏曲的特点**

戏曲的特点以集古典戏曲艺术大成的京剧为例，一是男扮女（越剧中则常见为女扮男）；二是划分生（男子）、旦（女子）、净（性格特异的人物，俗称花脸）、末（生中次要角色或年纪较大的男性）、丑（滑稽人物）五大角色扮演（见图6-6）；三是有夸张性的化装艺术——脸谱；四是"行头（即戏曲服装和道具）"有基本固定的式样和规格；五是利用"程式"进行表演。

图6-6  戏曲角色

**3. 戏曲的美学特点**

中国戏曲的主要艺术特点是综合性、教化性、程式性、虚拟性。这些特点凝聚着中国传统文化的美学思想精髓，构成了独特的戏剧观，使中国戏曲在世界戏剧文化的大舞台上闪耀着它独特的艺术光辉。

（1）综合性。中国戏曲是一种高度综合的汉民族艺术。这种综合性不仅表现在它融汇了各个艺术门类（诸如舞蹈、杂技等），而且还体现在它精湛深厚的表演艺术上。其中，唱、念、做、打在演员身上的有机构成，便是戏曲综合性特征的最集中、最突出的体现。唱，指唱腔技法，讲究字正腔圆；念，即念白，是朗诵技法，要求严格，所谓"千斤话白四两唱"；做，指做功，是身段和表情技法；打，指表演中的武打动作，是在中国传统武术基础上形成的舞蹈化武术技巧组合。这四种表演技法有时相互衔接，有时相互交叉，构成方式视剧情需要而定，但都统一为综合整体，体现出和谐之美，充满着音乐精神

（节奏感）。另外，中国戏曲还要有剧本、音乐、布景、道具、服装、灯光等。可以说，中国戏曲是以唱、念、做、打的综合表演为中心的富有形式美的戏剧形式，是在文学（民间说唱）、音乐、舞蹈等各种艺术成分都充分发展、且又相互兼容的基础上，才形成了以对话、动作为表现特征的戏剧样式。

（2）教化性。中国戏曲剧目繁多，内容丰富。对于戏曲来说，上下几千年纵横数万里的人或事均可由戏曲来表演。而且大部分剧目都带有明显的教育意义，斥奸骂谗，惩恶扬善，劝人尽忠尽孝，宣扬爱国精神，具有鲜明的美化人伦、崇尚道德、移风易俗等作用。例如，戏曲《窦娥冤》揭露了贪官恶人对善良无辜的迫害；戏曲《赵氏孤儿》歌颂了勇于牺牲自我的正义行为；戏曲《穆桂英》赞扬了不让须眉的巾帼英雄；戏曲《西厢记》赞美了青年男女自由恋爱的纯真。

（3）程式性。戏曲表演的一切故事情节，几乎都是按定型的规范化形式进行的。戏曲角色的行当分生、旦、净、末、丑等。每一行当里又有详细的分类。例如，按性别、年龄、气质、性格的不同，生分为老生（如诸葛亮、黄忠）、小生（如张生、周瑜、贾宝玉）、武生（如赵云、武松）等；旦分为正旦（如秦香莲、苏三）、花旦（如崔莺莺、孙玉姣）、武旦（如穆桂英、扈三娘）、老旦（如佘太君、崔莺莺母亲）、彩旦（或称丑旦、丑婆子）；净分为大花净（正净）、二花净（副净，如鲁智深、张飞、李逵）、武二花（武净）、油花脸（毛净，如钟馗）；丑分为文丑和武丑。

为突出人物性格，戏曲脸谱（见图6-7）同样是程式性的。包公脸上的黑色象征公正无私、刚正勇敢。关公脸上的红色表示忠勇仁义、威武庄重。曹操脸上的白色代表强权专横、阴险奸诈。赵匡胤脸上一半红一半白，表示他大半生忠良正直，但晚节败落。

严颜　　关羽　　庞统　　曹操　　包拯　　韦陀　　宇文成都

图6-7　戏曲脸谱

演员表演离不开"四功五法"程式。"四功"即唱、念、做、打。"五法"即手法、眼法、身法、发法、步法。演员的手势、眼神、身体旋动、头发怎么甩、步子如何迈，都有一定的讲究，用来表现人物的喜、怒、哀、乐、忧、思、恐、伤、惊、惧等情感，因此，一招一式都不能乱来。武将出征前整理盔甲称为起霸；士兵或夫役行军或追逐称为跑龙套；剧中人夜间潜行或靠近路边疾走称为走边；模拟骑在马上奔腾的姿态称为趟马；剧中主要人物初上场摆个塑像姿势称为亮相。

另外，音乐的程式性也表现在文武场和唱腔上。文场多用京胡、月琴、三弦、笛子、唢呐等伴唱。武场多用鼓、铙、锣等打击乐器伴打。京剧唱腔主要是西皮、二黄。西皮高亢嘹亮，二黄奔放激越。唱要与念、做、打等配合，共同完成一段表演。

（4）虚拟性。虚拟是戏曲反映生活的基本手法。它是指以演员的表演，用一种变形的方式来比拟现实环境或对象，借以表现生活。戏曲舞台上的时空转换、道具布景、表演

动作等都是虚拟的。中国戏曲的虚拟性首先表现为对舞台时间和空间处理的灵活性方面，所谓"三五步行遍天下，六七人百万雄兵""顷刻间千秋事业，方丈地万里江山""眨眼间数年光阴，寸柱香千秋万代"就是此意。例如，《女起解》中苏三走几步便从洪洞县来到太原府；《红灯记》中前后几分钟，布景一换，李玉和已从自己家中来到日寇的牢房。

其次是在具体的舞台气氛调度和演员对某些生活动作的模拟方面，诸如刮风下雨、船行马步、穿针引线等，更集中、更鲜明地体现出了戏曲虚拟性的特色。例如，《打渔杀家》中萧恩父女做个摇桨的动作，仿佛舞台上真有船在水上行走摇晃。再如，幕后敲两下乐器，可以表示打雷；演员拿着马鞭，就能表示骑马；倒碗水，但壶里并没有水流出；端着空碗仰一下脖子，酒已下肚。所有这一切都是虚假的，但虚得有样，假中带真。观众看着与真的相同。

中国戏曲的虚拟性，既是戏曲舞台简陋、舞美技术落后的局限性带来的结果，也是追求神似、以形写神的民族传统美学思想积淀的产物。这是一种美的创造，它极大地解放了作家、舞台艺术家的创造力和观众的艺术想象力，从而使戏曲的审美价值获得了极大的提高。

**4. 怎样欣赏戏曲**

（1）了解历史。中国戏曲大多是历史剧，每个人物都与一定的事件相联系，如果不了解时代背景及相关的文化知识、风俗习惯，看戏时就会有摸不着头脑的感觉。因此，欣赏戏曲时，需要具备一些历史常识做基础，这样才能很好地欣赏戏曲的美感。

（2）略通文言。中国历史剧大多是用半文半白的语言进行表演的，对白与唱词中有些之乎者也，这就要求观众略通文言。听了半天不知道演员说的什么意思，戏恐怕是看不下去的。有人说："外国人连现代汉语都不懂，却有人说京剧好看，他那是什么意思？"有个记者曾采访一个不懂汉语却说京剧"太好了"的外国人，那外国人说："演员的服装好看。"看来他在观赏中国历史剧时，只是在看戏装。因此，国人懂点文言文，才能更好地欣赏中国历史剧的魅力。

（3）品味演员的表演。在了解一些戏曲常识的情况下，便可以坐在剧场品味演员的表演了。例如，同是旦角但各派却自有特色。京剧中梅（兰芳）派具有中和圆润的特点；程（砚秋）派具有凄凉哀怨的特点；荀（慧生）派具有缠绵清丽的特点；尚（小云）派具有刚劲嘹亮的特点。各派名家的表演各具特色，我们只有多欣赏才能有所鉴别。

（4）理解戏曲的主题。一出戏必有其中心思想，歌颂什么，批判什么，要用心体会。对于一些很有名的戏曲，不能听说该戏曲有名，就全盘接受，而应采取批判的态度，取其精华，弃其糟粕。只有眼明心亮，才能合理地吸收优秀思想。不加思考地欣赏，难免会产生人云亦云现象。

**5. 经典戏曲作品赏析与体验**

在指导教师的引导下，第一步先观看某一戏曲作品的视频；第二步仔细分析戏曲中的人物语言、动作、表情、唱腔、伴奏音乐和人物情绪变化之间的关系，仔细分析戏曲作品所反映的主题思想和艺术特色等；第三步根据自己的体验，相互交流与探讨自己的感悟和认识。

**五、歌剧艺术欣赏**

**1. 歌剧简介**

歌剧是主要或完全以歌唱和音乐来交代和表达剧情的戏剧（或者说是唱出来而不是

说出来的戏剧）。歌剧是将音乐（声乐与器乐）、戏剧（剧本与表演）、文学（诗歌）、舞蹈（民间舞与芭蕾舞）、舞台美术等融为一体的综合性艺术，通常由咏叹调、宣叙调、重唱、合唱、序曲、间奏曲、舞蹈场面等组成（有时也用说白和朗诵）。歌剧是一门西方舞台表演艺术，其起源最早可追溯到古希腊时期的悲剧，这种艺术形式是歌剧艺术产生的根源。早在古希腊的戏剧中，就有合唱队的伴唱，有些朗诵甚至也以歌唱的形式出现。但真正意义上的近代西洋歌剧在1597年前后出现于意大利的佛罗伦萨。在400多年的发展历程中，意大利歌剧始终显示着强大的生命力，它那与生俱来的率真性格和洋溢的激情，使歌剧博得了一代又一代人的喜爱。

歌剧的素材来源很广，有的来自民间传说和神话故事，也有创作者自己创作的脚本，还有的是借鉴文学名著。歌剧的演出与戏剧一样，都要凭借剧场的典型元素，如背景、戏服以及表演等。一般来说，歌剧与其他戏剧不同，歌剧演出时更看重歌唱和歌手的传统声乐技巧等音乐元素，是一种由音乐构成的戏剧作品。

音乐是歌剧的核心与灵魂，它使文学形象更生动，可以让更多复杂的情感在音符之间喷薄而出。在歌剧中，一切表现形式都必须服从于音乐。歌剧的音乐组成分为声乐和器乐两部分。其中声乐部分主要有咏叹调、宣叙调、重唱、合唱等；器乐部分除了重要的为声乐伴奏的大型管弦乐曲外，还有序曲、间奏曲和舞曲等，有些器乐曲是独立存在的，可在特殊场景中表现特殊的氛围；另外，为了使歌剧的舞台表现更加丰富，歌剧中往往还有一些精彩的舞蹈场面。

在歌剧的发展历程中，涌现出了许多著名的歌剧作曲家，如意大利的威尔第、普契尼、布索尼等；德国和奥地利的瓦格纳、理查德·施特劳斯、苟白克、贝尔格等；法国的古诺、比才、马斯奈、德布西、拉威尔；俄罗斯的柴可夫斯基等，他们从不同的侧面丰富和发展了歌剧艺术，将歌剧艺术推到了空前的高度。

世界经典歌剧有《浮士德》《乡村骑士》《卡门》《图兰朵》《阿依达》《茶花女》《弄臣》《奥赛罗》《蝴蝶夫人》《艺术家的生涯》《塞维利亚的理发师》《魔笛》《费加罗的婚礼》等。

## 拓展知识

《图兰朵》是意大利著名作曲家贾科莫·普契尼根据童话剧改编的三幕歌剧，是普契尼最伟大的作品之一，也是他一生中最后一部作品。《图兰朵》讲述了一个西方人想象中的中国传奇故事。《今夜无人入睡》是歌剧《图兰朵》中最著名的一首咏叹调，不仅热情明朗，而且极好地发挥了男高音的魅力，因此，歌唱家们都十分喜欢它，常在音乐会上将它作为压轴节目。

1. 《图兰朵》的创作背景

《图兰朵》的故事始见于17世纪的东方故事集《一千零一夜》。大约在1910年前后，普契尼的一位喜欢旅游的朋友给他带回来一首歌，这首歌便是中国民歌《茉莉花》。普契尼听到这首曲子后大为激动，他一遍又一遍听《茉莉花》，越听越喜欢。因此，他决定将这首曲子用于一部歌剧中。这首曲子既然来自古老的中国，那么用在一部与中国相关的歌剧中，是最相得益彰的。因此他想到了卡罗·哥兹的寓言剧《图兰朵》，那部寓言剧讲的

正是中国公主的故事，剧情与这首曲子也很合拍。

2. 《图兰朵》歌剧的故事情节

中国元朝公主图兰朵为了报祖先暗夜被掳走之仇，下令如果有个男人可以猜出她的三个谜语，她会嫁给他。如果男人猜错，便处死。三年下来，已经有多个没运气的男人丧生。流亡中国的鞑靼王子卡拉夫与父亲铁木尔和侍女柳儿在北京城重逢后，即看到猜谜失败遭处决的波斯王子和亲自监斩的图兰朵。卡拉夫被图兰多公主的美貌吸引，不顾父亲、柳儿和三位大臣的反对来应婚，并答对了所有问题。

但图兰朵拒绝认输，不愿嫁给卡拉夫。于是王子的父亲铁木尔出了一道谜题，只要公主在天亮前得知他的名字，卡拉夫不但不娶公主，还愿意被处死。为了得知王子的名字，图兰朵捉住了王子的父亲铁木尔和侍女柳儿，并对王子的父亲和柳儿严刑逼供，柳儿为保守秘密自尽。天亮时，图兰朵仍未猜出答案，但王子的强吻融化了她冰一般冷漠的心，王子也把真名告诉了公主。原来王子的名字叫"爱"。

3. 张艺谋版《图兰朵》

自1997年以来，导演张艺谋在意大利、中国、韩国以及欧洲多个国家执导演出《图兰朵》。用张艺谋的话说，这个关于中国的故事是一个西方艺术家臆想出来的。张艺谋看过的十几个《图兰朵》版本基本上都是"充满诡异、神秘和阴沉的冷调"。为此，张艺谋要让这个中国的故事"返祖归宗"，让《图兰朵》成为"娘家来的"正宗作品。张艺谋版《图兰朵》（见图6-8）的剧作特点是：

图6-8 张艺谋版《图兰朵》

（1）歌剧基调。舍弃以往西方人处理《图兰朵》时曾经用的青灰、阴暗色调，用华丽的色彩、宏大的场面表现一系列中国元素。全剧色彩强烈，热情明亮。

（2）服装和道具。除了宫殿布置富丽堂皇以及公主的服装华丽无比之外，全剧的服装和道具设计都极尽奢华，给大家呈现了一场色彩和视觉盛宴。

（3）人物设计。张艺谋别出心裁，他将刽子手设计成为一位身怀绝世武功的少年，有着阳光般灿烂的年龄，这与以往西方戏剧完全不同。

（4）剧情设计。在剧中，侍女柳儿自杀是一个亮点。张艺谋让侍女柳儿趁公主图兰朵不备，拔出公主图兰朵头上的簪，自刎身亡。

**2. 歌剧的声乐样式和体裁样式**

歌剧的声乐样式有咏叹调、宣叙调、重唱、合唱等；歌剧的体裁样式有正歌剧、喜歌剧、大歌剧、小歌剧、轻歌剧、音乐喜剧、室内歌剧、配乐剧等。歌剧以"幕"来分段，通常分为三至五幕。

（1）歌剧咏叹调。它是歌剧中主角们抒发感情的主要独唱段落，音乐很好听，结构较完整，能表现歌唱家的声乐技巧和抒发人物感情，是歌剧中最为重要的歌唱形式。

（2）歌剧宣叙调。它又称为朗诵调，是歌剧中用来对话和叙述剧情的、介于歌唱和朗诵之间的独唱段落。歌剧宣叙调是开展剧情的段落，故事往往就在宣叙调里进行，这时角色间有较多对话，这种段落不适宜歌唱，就用半说半唱的方式展现。歌剧宣叙调，节奏自由，曲调接近于朗诵，很像京剧里的韵白。

（3）歌剧重唱。重唱就是几个不同的角色按照角色各自特定的情绪和戏剧情节同时歌唱。歌剧重唱常出现在对话、叙事或激烈矛盾冲突之中。两个人同时歌唱的，称为二重唱。歌剧中有时会将持赞成和反对意见的角色，组织在一个作品里，这样就可能形成三重唱、四重唱、五重唱等。

（4）歌剧合唱。歌剧中的合唱主要是表现群体思想情绪的歌唱，根据剧情要求不同分为男声合唱、女声合唱、男女混声合唱或者童声合唱。歌剧中的合唱可由台上演员一起唱，也可由幕后合唱队伴唱。歌剧中的合唱能够起到调节气氛、刻画环境、表现群体性、突出主题等作用，还可以创造戏剧高潮，烘托出宏伟的、热烈的气氛，并与细腻的独唱形成对比效果。

**3. 歌剧的美学特点**

歌剧的主要特点是以歌唱和音乐的形式表达其内涵和情感，主要以美声唱法、西洋音乐和舞台表现感染观众。另外，歌剧演出时，是不用麦克风的，而音乐剧则一般需要用麦克风。

**4. 歌剧的发展趋势**

目前，歌剧艺术发展趋势是：第一，历史题材的剧目成为最成功的歌剧；第二，独唱成为歌剧的主要歌唱形式；第三，咏叹调与宣叙调实现了分离，而咏叹调日益受到作者的重视及观众的欢迎；第四，新的美声唱法在歌剧演唱中占据了绝对主导的地位；第五，剧情的发展趋向复杂化；第六，剧本的结构逐步严谨，舞台的布景装置基本实现了机械化，可进行升降活动，可以模拟海战、暴风雨、诸神、行进中的大象、狮子等。

**5. 经典歌剧作品赏析与体验**

在指导教师的引导下，第一步先观看某一歌剧作品的视频；第二步仔细分析歌剧中的人物语言、动作表情、唱法、伴奏音乐和人物情绪变化之间的关系，仔细分析歌剧作品所反映的主题思想和艺术特色等；第三步根据自己的体验，相互交流与探讨自己的感悟和认识。

**六、音乐剧**

**1. 音乐剧简介**

音乐剧又称为歌舞剧，是将音乐、歌曲、舞蹈和对白结合的一种戏剧表演形式。音乐剧是一种融戏剧、音乐、歌舞于一体，有完整的故事情节，富于幽默情趣和喜剧色彩，通过歌曲、台词、音乐、肢体动作等的紧密结合，将故事情节以及其中所蕴含的情感表现出

来的舞台表演艺术。

在音乐剧中，音乐贯穿始终，从序幕到幕间直至剧终谢幕，都需要有体现其整体性的音乐将它们完美地串联起来，一气呵成，使观众产生完美的整体感。另外，音乐也是音乐剧的灵魂，音乐剧中的音乐创作，不同于其他形式的舞台表演艺术，有它自身的特点和规则。每一部成功的音乐剧，必然有让观众难以忘怀的优美旋律，正是这些经典的旋律才使一部音乐剧成为传世经典。

虽然音乐剧与歌剧、舞剧、话剧等舞台表演形式有相似之处，但音乐剧的独特之处在于：它对歌曲、对白、肢体动作、表演等因素都给予同样的重视，演唱时载歌载舞、夹说白；音乐剧没有宣叙调和咏叹调的区分，歌唱的方法也不一定是美声唱法；音乐剧普遍比歌剧有更多的舞蹈成分。音乐剧的音乐通俗易懂，很受大众的喜爱，在全世界各地都有上演，但演出最频繁的地方是美国纽约市的百老汇和英国的伦敦西区。

音乐剧的起源可以追溯到19世纪的轻歌剧、喜剧和黑人剧。初期的音乐剧并没有固定剧本，甚至包含了杂技、马戏等元素。自从1927年《演艺船》开始着重文本之后，音乐剧开始踏入它的黄金时期。这时期的音乐剧多宣扬乐观思想，并经常以大团圆的喜剧结局。直至1960年摇滚乐和电视普及之前，音乐剧一直是最受美国人欢迎的娱乐和演艺形式。1980年以后，英国伦敦西区的音乐剧演出蓬勃发展，已经赶上美国纽约市的百老汇的盛况。后来出现法语音乐剧，如《悲惨世界》《星梦》《钟楼怪人》《罗密欧与茱丽叶》《小王子》等，德语音乐剧，如《伊丽莎白》《吸血鬼之舞》《丽贝卡》《鲁道夫》等，以及由其他各种不同语言写成的音乐剧。随着英国和美国的音乐剧经常在世界各地巡回演出，音乐剧也开始在日本、韩国、中国、新加坡等亚洲地区流行起来。

目前，世界经典音乐剧有《奥克拉荷马》《音乐之声》《西区故事》《悲惨世界》《猫》（见图6-9）《雨中曲》《快乐的少女》《狮子王》《歌剧魅影》《西贡小姐》等。

图6-9　音乐剧《猫》

> **拓展知识**

音乐剧《猫》是英国作曲家安德鲁·劳伊德·韦伯的杰作，是一部童话式的音乐剧，是根据英国诗人艾略特（1888年—1965年）的诗集《擅长装扮的老猫经》改编的，它展示了一个充满"人性"的猫的世界。安德鲁·劳伊德·韦伯具有扎实的古典音乐根基，

擅长于钢琴、小提琴等乐器演奏，对新潮流行音乐和音乐剧情有独钟。音乐剧《猫》于1981年5月在伦敦首演震动了美国纽约市的百老汇，成为迄今为止最著名的音乐剧之一，其中一曲《记忆》更是在全世界广为流传。音乐剧《猫》是在伦敦上演时间最长、在美国戏剧史上持续巡回演出时间最长的音乐剧。该剧创作精良，表演水平精湛，36位出场演员各有各的绝活，片中的老猫格里泽贝拉由大家熟悉的依莲娜·佩吉扮演，她被一些媒体称为英国音乐剧"第一夫人"。

音乐剧《猫》叙述的是每年在一个特殊的午夜，杰里科猫家族的全体成员都要聚在一起开一个"杰里科庆贺舞会"。会上，猫领袖老杜特罗内米将挑选一只猫，送它到九重天上获得新的生命。

一只只不同性格、不同外貌的猫相继出现，有年轻天真的白猫维克多利亚，有很风骚的兰塔塔格，以及邪恶的麦克维蒂。富于个性的杰里科家族的猫们一个个登场，它们开始载歌载舞，用歌曲和舞蹈来讲述自己的故事，展现了一场场精彩的表演，希望能够被选中成为具有另一生命的杰里科猫。但是，一只瘸腿的格里泽贝拉猫出现了，她艰难地上场，外表褴褛憔悴，饱受生活的摧残，大家都避开了她，她悲惨地唱起歌，一曲《回忆》向大家讲述过去的事情，令听者无不为之动容，平息了所有猫对她的敌意，唤起对她的深深同情和怜悯，于是猫家族接受了她的回归。最终，格里泽贝拉猫被选为去九重天获得新生的猫。在舞会即将结束时，老杜特罗内米一语惊人地告诉作为旁观者的人类："猫很像你们。"

这群五花八门、各不相同并被拟人化了的猫组成了猫的大千世界。在舞会上，它们各显身手，或歌、或舞、或嬉戏，上演了一出荡气回肠的"人间悲喜剧"，诉说着爱与宽容的主题。

### 2. 音乐剧的文本

音乐剧的文本由乐谱、句诗和剧本组成。音乐的部分称为乐谱，歌唱的字句称为句诗，对白的字句称为剧本。有时音乐剧也会沿用歌剧里面的称谓，将歌词和剧本统称为曲本。音乐剧的长度并没有固定标准，但大多数音乐剧的长度都介于两小时至三小时之间。通常分为两幕，间以中场休息。如果将歌曲的重复和背景音乐计算在内，一出完整的音乐剧通常包含20至30首曲。

### 3. 经典音乐剧作品赏析与体验

在指导教师的引导下，第一步先观看某一音乐剧作品的视频；第二步仔细分析音乐剧中的人物语言、动作表情、唱法、舞蹈、伴奏音乐和人物情绪变化之间的关系，仔细分析音乐剧作品所反映的主题思想和艺术特色等；第三步根据自己的体验，相互交流与探讨自己的感悟和认识。

## 七、舞剧

### 1. 舞剧简介

舞剧是一种以舞蹈作为主要表现手段，综合音乐、美术、文学等艺术形式，表现特定人物、事件和一定戏剧情节的舞台表演艺术。舞剧主要包括芭蕾舞剧、民族舞剧等。

舞剧艺术的核心是塑造鲜明生动的人物形象，舞剧编导要以人物性格特征的情感流动为依据，设计出符合人物行动的舞蹈语汇。而舞剧演员则需要将舞蹈技巧（外部技巧）

和表演技巧（内部技巧）完美地结合起来，创造出具有鲜明个性特色的人物形象。所以说能否塑造出舞蹈的人物形象，是评价一部舞剧是否成功的主要标准，也是检验舞剧编导功力的主要标准，这一点是舞剧表演与电影艺术表演主要区别之处。

舞剧中的舞蹈是舞剧的核心，优美的舞姿、和谐的韵律和高超的技巧起着表现主题、展现矛盾冲突和塑造人物性格的作用。舞剧中的舞蹈形式主要有独舞、双人舞、多人舞和群舞等。

舞剧中的音乐是舞剧的灵魂，优美的旋律、鲜明的节奏、斑斓的色彩、时代的特征和地域的风格，起着揭示剧情以及刻画角色内心情感的作用，对发展戏剧情节、揭示主题思想、塑造人物形象及其性格发挥着重要作用。音乐不但担任舞蹈的器乐伴奏，而且具有较强的独立性。正如人们曾说的：音乐是舞蹈的灵魂。舞剧音乐主要有序曲、舞曲、场景音乐、幕间曲、终曲等。

### 2. 舞剧的美学特点

舞剧是舞蹈艺术高度发展的产物，不仅具有舞蹈自身的抒情性和表现性，而且还具有叙事性。

（1）抒情性。在舞剧艺术中，舞蹈所表现的情感是整体的、全面的，是通过肢体语言将内在难以言表的情感外化的过程，可以说舞蹈在抒情性上比任何一种艺术形式都贴切。

（2）表现性。舞剧艺术的表现性不仅在于舞剧艺术用来表现社会现实，同时也反映了艺术创作主体对理想以及所有社会的体验和感受。

（3）叙事性。舞剧属于戏曲，具有戏曲所特有的展示故事情节的特点，但舞剧是通过舞蹈展示故事情节，这也是舞剧区别于其他戏曲艺术的主要美学特点。

### 3. 芭蕾舞剧

芭蕾舞剧是指以欧洲古典舞蹈为主要表现手段，综合音乐、舞蹈、哑剧、舞美、文学于一体，时空、视听统一的综合性舞台戏剧艺术。芭蕾舞剧中的舞蹈形式有独舞、双人舞、多人舞。独舞主要用于刻画人物性格和抒发内心情感；多人舞则用来渲染、烘托气氛，调剂色彩。双人舞在概念上不仅是两个人跳舞，而是形成一种特定的表演形式。古典芭蕾舞剧中，男女主人公的双人舞，常被处理为全剧的核心舞段，占据着重要的地位。双人舞通常分为慢板、变奏、结尾，是对芭蕾舞演员技艺的全面检验。

国外经典芭蕾舞剧主要有《天鹅湖》《唐吉诃德》《海侠》《睡美人》《吉赛尔》《斯巴达克斯》等；我国创作的经典芭蕾舞剧主要有《红色娘子军》《白毛女》《阿Q》《林黛玉》《雷雨》等。

### 4. 民族舞剧

民族舞剧又称为中国舞剧，是指运用中国民族舞蹈、戏剧、武术、哑剧等元素，反映社会生活的舞剧作品。民族舞剧强调主题明确、个性鲜明，注重故事情节的铺垫、矛盾冲突的展开和思想情感的抒发。民族舞剧于20世纪30年代初见端倪，在继承发展戏曲舞蹈与借鉴芭蕾舞剧的同时，逐渐形成了中华民族自身的舞剧特点。

自新中国成立以来，我国创作了许多民族舞剧，主要有《盗仙草》《碧莲池畔》《刘海戏金蟾》《宝莲灯》《鱼美人》《小刀会》《五朵红云》《蔓萝花》《蝶恋花》《狼牙山》《丝路花雨》《文成公主》《铜雀伎》《半屏山》《奔月》《凤鸣岐山》《木兰飘香》《召树

屯与楠木诺娜》《卓瓦桑姆》《珍珠湖》《灯花》《森吉德玛》《阿诗玛》《丝海箫音》《蘩漪》《悲鸣三部曲》《红高粱》《边城》《远山的花朵》《胭脂扣》《虎门魂》《阿姐鼓》《阿炳》《闪闪的红星》《妈勒访天边》《大梦敦煌》《野斑马》《星海·黄河》《青春祭》《瓷魂》《干将与莫邪》《红梅赞》《霸王别姬》《红楼梦》《风中少林》《风雨红棉》等。

> **拓展知识**

舞剧《丝路花雨》（见图 6-10）是甘肃敦煌艺术剧院 1979 年取材于敦煌莫高窟壁画艺术创作的大型民族舞剧。《丝路花雨》作品博采中国古典舞、敦煌舞、新疆舞及国外的印度舞、波斯舞、土耳其舞等舞蹈的特长，吸收了中国古曲、戏曲的韵味和调式特点，借鉴了伊朗等国音乐创作特色，具有鲜明的民族色彩和浓郁的古典风格以及异域风情，开始了古代乐舞文化的复兴，被称为"活的敦煌壁画，美的艺术享受""中国民族舞剧的典范"，有"20 世纪中国舞蹈经典剧"之称。舞剧《丝路花雨》曾先后在 20 多个国家和地区进行演出，深受各国观众好评。

图 6-10　舞剧《丝路花雨》

舞剧《丝路花雨》是六场历史舞剧，以中国唐朝极盛时期为背景，以举世闻名的丝绸之路和敦煌壁画为素材。歌颂了老画工神笔张和歌伎英娘父女俩的光辉艺术经历，描写了他们的悲欢离合，颂扬了中国和西域人民源远流长的友谊，再现了唐朝内政昌明，对外经济、文化交往频繁的盛况。

舞剧《丝路花雨》的剧情是：在丝绸之路上，各国商旅络绎不绝。突然狂风四起，老画工神笔张带着女儿英娘救起了昏倒在沙漠的波斯商人伊努思。但在途中，英娘被强盗劫去。数年后，在敦煌市场，神笔张找到了女儿，但英娘已沦为百戏班子的歌舞伎。伊努思为英娘赎身，父女团聚。莫高窟中，神笔张按照女儿的舞姿画出了代表作——反弹琵琶伎乐天。当时掌管贸易的市曹企图霸占英娘，英娘跟伊努思到波斯避难。英娘与波斯人们朝夕相处，互授技艺。后来伊努思奉命率商队使唐，英娘也相随回到祖国。此时，市曹唆使戏班拦劫商队。神笔张知道市曹的诡计后，点起烽火报警，救下了商队，但神笔张却献出了自己的生命。

**5. 经典舞剧作品赏析与体验**

在指导教师的引导下,第一步先观看某一舞剧作品的视频;第二步仔细分析舞剧中的舞蹈动作、人物表情、伴奏音乐,分析舞剧作品所反映的主题思想和艺术特色等;第三步根据自己的体验,相互分享与探讨自己的感悟和认识。

## 八、木偶戏

**1. 木偶戏简介**

木偶戏是用木偶来表演故事的戏剧,是由演员在幕后操纵木制玩偶进行表演的戏剧形式。木偶戏是中国传统艺术之一,在中国古代又称傀儡戏。表演时,演员在幕后一边操纵木偶,一边演唱,并配以音乐。2006年5月20日,木偶戏经国务院批准列入第一批国家级非物质文化遗产名录。

中国木偶戏是中国艺苑中一枝独秀的奇葩,其发展历史悠久,源远流长,品种繁多,技艺精湛,普遍的观点是"源于汉,兴于唐"。在三国时期就已有偶人进行杂技表演,隋代时期则开始用偶人表演故事。中国木偶戏的戏剧特征是:人以木偶为媒介,以歌舞演故事。

**2. 木偶戏的种类**

木偶戏根据木偶形体和操纵技术进行分类,可分为提线木偶、杖头木偶、布袋木偶、铁线木偶等。木偶艺术精美绝伦,令人叹为观止。除了木偶戏艺人的精彩表演外,完美的偶人造型艺术和操作装备也是吸引广大观众的一个重要方面。

(1) 提线木偶。提线木偶(见图6-11)造型较高,偶人多在2.2尺(1尺≈0.33米)左右。关键部位均缀以提线,最多可达三十多条,最少也有十余条,如进行特技表演还须根据需要增加若干辅助提线。木偶人表演各种舞蹈身段及武打技艺的水准,完全取决于艺人的操作技巧,这是提线木偶表演艺术水平高低的关键。

图6-11 提线木偶

(2) 杖头木偶。杖头木偶又称托棍木偶(见图6-12),其造型高于提线木偶,一般偶人高3尺左右,在木偶头部及双手部位各装操纵杆,头部为主杆,双手为侧杆,演员操纵时左手持主杆,右手持侧杆,举起木偶操纵其动作。杖头木偶遍布中国大江南北。

(3) 布袋木偶。布袋木偶(见图6-13)又称手套木偶、掌中木偶等,偶人造型最小,仅有7寸(1寸≈0.033米)左右,头部中空,颈下缝合布内袋连缀四肢,外着服装,演员的手掌伸入布袋内作为偶人躯干,食指入头颈撑起头部,中指、拇指操纵左右臂,偶人双脚可用另一手拨动,或任其自然摆动。布袋木偶靠艺人两手托举表演,操作技艺特别,不同于提线木偶和杖头木偶。布袋木偶在福建漳州、泉州最为盛行。

图6-12 杖头木偶

图6-13 布袋木偶

（4）铁线木偶。铁线木偶又称铁枝木偶或阳窗纸影戏，是一门古老的汉族传统艺术，演出时用木偶身上的铁丝完成操纵动作，这是铁线木偶的最大特点。铁线木偶的偶人头使用红泥塑成，晒干后烘烤定型，再涂上防水的颜料，按照不同的角色身份，画成各种人物的脸谱，演出时穿戴上不同的装束，就成为一个个活灵活现的戏曲人物。铁线木偶的偶人高1～1.5尺，桐木躯干，纸手木足；操纵杆俗称铁枝，一主二侧，铁丝竹柄。艺人们操纵偶人在透明的箱子里面表演，方法上与皮影戏大致相同，所以称为阳窗纸影戏。由于铁线木偶发源于潮州地区，因此，也有人称它为潮州木偶戏。

**3. 经典木偶戏**

目前，经典木偶戏剧目很多，主要有《八才子》《薛仁贵征东》《薛丁山征西》《岳家将》《杨家将》《花木兰》《双枪陆文龙》《刘备招亲》《刘金杀四门》《天女散花》《武松打虎》《孙悟空三打白骨精》《金鳞记》《大闹天宫》《猪八戒背媳妇》《狐狸的诡计》《嫦娥奔月》《白雪公主》《英雄小八路》《马兰花》等。

**4. 经典木偶戏作品赏析与体验**

在指导教师的引导下，第一步先观看某一木偶戏作品的视频；第二步仔细分析木偶戏中的操作方法、人物语言、动作、伴奏音乐和人物情绪变化之间的关系，仔细分析木偶戏作品所反映的主题思想和艺术特色等；第三步根据自己的体验，相互交流与探讨自己的感悟和认识。如果有条件，班级同学之间相互合作、分工，制作一出自己喜爱的木偶戏。

# 思考与探讨

## 简答题

1. 蒙太奇的目的有哪些？
2. 蒙太奇的基本原理是什么？
3. 影视艺术的审美特征有哪些？
4. 电影与电视剧有哪些差别？
5. 如何欣赏影视艺术？

6. 如何欣赏戏曲？
7. 歌剧的美学特点有哪些？

### 探讨与实践活动

1. 针对某一影视作品，同学之间可分组进行交流与探讨，分别谈谈自己对影视作品的认识和感觉。
2. 针对某一戏曲作品，同学之间可分组进行交流与探讨，分别谈谈自己对戏曲作品的认识和感觉。
3. 你喜欢哪些影视作品？说明你喜欢的理由，并与同学相互交流。
4. 你喜欢哪些戏曲作品？说明你喜欢的理由，并与同学相互交流。
5. 同学之间分组合作，试试创作一部微电影、微电视剧、小戏剧作品，并由班级同学参演。

# 第七单元　美术概述

## 模块一　美术基础知识

一、美术的含义

美术是泛指创作占有一定平面或空间，且具有可视性的艺术。美术包括绘画、雕塑、工艺、建筑、书法、篆刻、设计、新媒体和摄影等，一般特指其中的绘画。人们对于美术虽然并不陌生，但是，并非人人都能准确地把握它的内涵。这是因为，一方面美术本身处在发展演变的过程中，并不是永恒静止的，因此，人们的认识必须随之变化而深化；另一方面，我们自身的认识总是有局限性的，总是相对肤浅而带有一定的片面性。当我们使用"美术"这个概念时，我们已经下意识地把它确定在某一个范畴里，或者是将它作为一种活动和行为，一种文化的或精神性的活动，一种创作行为来看待；或者将它作为作品来看待；或者将它作为一种抽象的观念来看待。某一范畴的概念大都不适于其他两种范畴。这三种不同范畴里的美术的内涵，即美术的三种含义。

**1. 美术的第一种含义——作为一种活动和行为**

美术是人类的一种文化的或精神性的活动，是一种行为过程。这一过程包括诸多环节，其中有两个最重要的环节，即创作和欣赏。创作活动的主体是艺术家，美术作品在他们的头脑中萌发、滋长，从他们的手中诞生。他们对于艺术活动至关重要，以至于那些达到艺术巅峰的艺术大师常常被当成特定艺术的代名词。美术创作过程是伴随理性和情感交织的十分复杂的精神活动进行的。艺术家的思想、修养、学识、性情、理想等主观因素，可通过特定的技艺性劳动并以一定的物质材料体现出来。欣赏是使其艺术价值得到体现并发挥其功能的方式和途径。从美术家的创作到作品完成，再到作品被公众接受，就构成了最基本的美术活动。

上述以创作和欣赏为主的美术活动，是美术的第一种含义。也就是说，当我们说到"美术"时，是指一种区别于音乐演奏、舞蹈或戏剧演出的艺术活动，是指画家在作画、雕塑家在雕刻等的一种创作的行为过程。在日常生活中，有时听到"他从事美术工作"或"献身美术事业"的说法，都是将美术理解为一种精神生产、一种艺术活动和创作行为所言。

**2. 美术的第二种含义——作为作品**

在更多情况下，美术被理解为美术作品。美术作品是上述精神活动和创作过程的物化和结果，同时也是欣赏活动的开端、引导和依据。它沟通并贯连着两个作为主要环节的活动，是上述文化的精神性活动的定格，是其静态的体现。当每一周期性的美术活动结束以后，留下来的是永久性的美术作品。正因为美术作品诉诸一定的物质性的媒材，所以，从都市的高楼大厦到低矮的农家茅舍，从石窟到园林，从人们须臾不离的各种生活用品，再

到博物馆、美术馆、画廊的藏品和陈列，以及由作品所派生出来的那些随处可见的美术图片、画册，直到影视中的图像等，几乎每一时刻都包围着我们。物质性的美术作品确实成为我们生活中的有机组成部分。

**3. 美术的第三种含义——作为观念**

在学术研究领域，在哲学、历史、社会学等意识形态中，我们是以抽象的观念来使用"美术"的。当我们追究美术的基本特征和本质，考察其发生和未来发展的趋向，探索美术同政治、文化、经济、宗教、风俗的关系时，我们是就其审美本质、社会性和历史性着眼的，从而略去了"美术"具体的内容，这便是美术的第三种含义，美术只是一种抽象的观念。

## 二、美术的特征

美术的特征是指决定美术所以是美术而非其他艺术的那些特定性质的表征。美术的特征：物质性、可读性、文化性和独创性。

**1. 物质性**

物质性，即美术作品是由物质性的媒材创制并存在的，这些媒材是可视、可触摸的物质材料。物质性是美术作品的一个显而易见的特征。

绘画需用的纸、墨、画布、颜料，雕塑需用的石膏、大理石、青铜、木材，以及我们生活中的房屋、院落、街道、公园、日用器物等，无一不是可视并可以触摸的物质材料。美术家的种种奇妙构想、独特的审美感受、超凡的艺术才华以及炽烈的艺术激情，只有通过相应的物质材料才能表达出来。如果不给他们需要的媒材，美术家如同巧妇难为无米之炊，他们的艺术才能便无从发挥。

人类最早的美术作品大概是石头做成的。那些石刀、石斧、石球可以算是后来的所有美术作品的雏形。这些十分简陋的石制作品物化了原始艺术家萌芽状态的审美追求。后来他们选用的媒材不断增加，又选用了骨、角、牙、贝及玉石，并学会了加工和雕刻。他们学会了焙烧陶器并在其上绘制图形，又学会冶炼青铜并能铸造器物。接着使用的媒材又延伸至绢、纸、布、水质和油质的颜料、墨，以及砖瓦、水泥、钢材、塑料等。随着对每一种新媒材的使用，便会出现新的美术门类，或者产生新的艺术样式与审美追求。可以想象，正因为创新者一次次的试验和探索，又经过一代代人的实践和积累，才出现了这许多为今天美术家所惯用的媒材，同时，形成了相应的美术门类、审美样式和表现技巧。从这种意义上讲，一部美术史也就是一部人类不断开发并逐渐熟练地使用新的美术媒材的历史。

**2. 可读性**

可读性，就是可观赏，看了令人悦目赏心。有一个朴素而通俗的说法是"美术要美"，大致道出了美术的这一特征。但这里所说的"美"并不只限于"好看，甚至漂亮"。美术应该有看头，应该具有广义的美、审美意义的美。

美术的可读性包括具象美。写实性的绘画和雕塑能逼真地再现某一对象，比如中国宋代的《出水芙蓉图》（见图7-1），文艺复兴时期意大利画家拉斐尔的壁画《雅典学院》（见图7-2）等。有些作品会使人惊叹"像

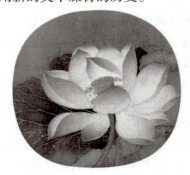

图7-1 宋代《出水芙蓉图》

真的一样！"这类美术作品向读者再现了所描绘的人物或景象，也显示出作者高超的造型技巧。那些主题性的美术作品多采取这种表现形式，优秀作品中的艺术形象具有感动观赏者的效果，这是美术的一种可读之美。

图7-2　拉斐尔《雅典学院》

有些美术作品看上去并不是很逼真，而是介乎于似与不似之间，但是却有一种耐看的趣味，例如唐三彩骆驼和马（见图7-3）、陕西民间手工布老虎（见图7-4）、塞尚的《有瓷杯的景物》（见图7-5）等，它们与上述那种完全写实的美术作品不同，它们只是保持了一定程度的具象性。这类作品不靠某种情节或情境来表达某种主题，但读者在这些所表现的具体对象之外，却能领略到一种趣味，感受到一种情绪，甚至读出更多的"画外之旨"，这也是美术的一种可读之美。

图7-3　唐三彩骆驼和马

图7-4　陕西民间手工布老虎　　图7-5　塞尚的《有瓷杯的景物》

### 3. 文化性

美术的文化性集中表现在三个方面：第一，美术作品都具有一定的文化内涵；第二，美术作品是对此前文化的继承；第三，美术作品必须在相应的文化背景下被解读。

任何一件美术作品都具有其特定的文化意蕴，如中国传统文人画多出自于那些具有很高学术修养的文人之手，作品普遍具有浓厚的文化含义，在那些梅、兰、竹、菊作品中，包含着人文观念和文化意蕴，体现了一代又一代文人书画家锤造的笔墨趣味，继承着中华民族所独有的诗、书、画、印结合的绘画形式。

西方美术也不例外，欧洲文艺复兴时期的油画吸收了解剖学、透视学的成果，得以繁盛，到19世纪，色彩学以及光学等自然科学的成就又被应用到写实主义和印象派的绘画中，突破性地改变了原来的表现方法乃至油画观念。西方近代科学成果对西方绘画所产生的重大影响，也可以看成是西方科学主义在美术中的反映。

任何一件美术作品都是艺术史链条上的一环，它们都是承前启后的，从一件作品中总能找出它所接受的此前文化传统中的因素。艺术家不是生而知之，也不是凭空臆想便能创作的。他首先要接受教育，继承前人的文化传统，因此，他所创造的作品中既有他对现实生活的感受，也有他从传统文化中所汲取的营养。

欣赏和理解美术作品需要欣赏者具备相应的文化背景。美术作品的内容和形式有时会与这种文化紧密地联系在一起。若不了解其文化背景，就可能看不懂甚至完全误读这件作品。西方中世纪时期，有很多涉及基督教的美术作品，这对于中国读者来说读起来就比较困难。藏传佛教的唐卡、纳西族的一些民间绘画，对一般人来说也不易赏识。这些都是因为不熟悉作品生成的文化背景所致。这种隔膜充分说明，美术是在一定的文化土壤上长出的花朵，只有依托于一定的文化才能成活，才能茁壮成长。

### 4. 独创性

美术独创性是指美术作品应该具有不同于其他作品的独特之处，应该比较充分地体现作者诸多的主观因素，因而具有鲜明的艺术个性。

一件美术作品要具有独特性，首先，这件作品应该是原创的，而不是模仿和抄袭的，当然，原创并不排除一定限度的借鉴和参考。只有在原创的基础上，美术作品才有可能产生自己的独特之处。所谓独创性，可能是表现在题材的选取上，也可能表现在构图和构思上，或者表现在艺术语言、手法或材料的使用及处理上。总之，只要在某一方面别出心裁，有所创新，形成不同于一般的个人特点，那么，这件作品就形成了其独创性。

独创性即艺术个性。艺术个性的形成源于艺术家主体因素的融入，唐代张璪所谓"外师造化，中得心源"就概括了美术作品创作的两个最基本的源头：一是生活，即从自然或社会中撷取素材，获得艺术母题、艺术形象的原型；二是艺术家的选材、提炼、加工，并融入他的情感、修养、知识等主体因素。

## 三、美术的分类

美术的分类方法很多，从不同的角度和标准进行分类，会有不同的分类方法。美术从创作动机与功能进行分类，可分为纯美术、实用美术和附饰美术。

### 1. 纯美术

纯美术是指主要或完全以审美为创作目的，并且主要或完全用作审美的美术。纯美术

的主要功能就是用于审美，基本没有实用功能，但还不能说它只有唯一的审美功能，因为它往往是以审美功能为主，同时兼有教化、自娱的功能或者宗教的意义。纯美术包括绘画、版画、雕塑、摄影、书法、篆刻。

（1）绘画。绘画是借用笔、墨、刀、颜料、纸、布等材料，运用线条、色彩和形体等艺术语言，通过构图、造型、色彩等艺术手段，在二维空间（即平面）里塑造出静态的视觉形象，以表达作者审美感受的艺术形式。绘画是最古老的艺术之一，通过构图、配色等手段，创造出可视的形象。根据表现对象的不同，绘画可分为人物画、风景画、静物画、动物画等；根据材料和技术上的不同，绘画可分为中国画、油画、水彩画、水粉画、壁画、素描、速写等；根据画面形式上的不同，绘画可分为连环画、单幅画、组画等；根据实用性的不同，绘画可分为宣传画、纪念画、装饰画、风俗画、漫画、年画、插画等。

（2）版画。当代版画的概念主要指由艺术家构思创作并且通过制版和印刷程序而产生的艺术作品，具体来说就是以刀或化学药品等在木、石、麻胶、铜、锌等版面上雕刻或蚀刻后印刷出来的图画，如图 7-6 所示。版画艺术在技术上一直伴随着印刷术的发明而发展。古代版画主要是指木刻，也有少数铜版刻和套色漏印。版画有木版、铜版、石版、麻胶版、腐蚀版等。绘画同版画的区别在于前者为涂绘而后者为版印。

图 7-6　版画作品

（3）雕塑。雕塑是用可雕刻和塑造的物质材料制作出具有实体形象、以表达思想感情的一种艺术形式。从制作工艺来分，雕塑可分为雕和塑。雕是从完整而坚固的坯体上将多余部分删削、挖凿掉，如石雕、木雕、玉雕等；塑是用具有黏结性的材料连接、构成为所需要的形体，如泥塑、陶塑等。雕塑有圆雕、浮雕、透雕等形式。雕塑和前两者的区别在于所用媒材和制作方法的不同以及三维和二维的差异。

虽然绘画、版画、雕塑在艺术构思和所用媒材上多有不同，但在审美理念和创作思想上是相同或非常相近的。

（4）摄影。摄影是创作者借助相机、感光材料等科技产品和手段，拍摄人物、景物等，以固定的影像画面反映自然、社会等内容的造型艺术，它也是一门新兴的纪实性造型艺术。可以说，摄影艺术依赖于摄影技术条件，而科学技术的发展则为摄影提供了丰富多彩的造型艺术手段和方法。

有时摄影也被称为照相，也就是通过物体所反射的光线使感光介质曝光的过程。有一句精辟的话说得好：摄影家的能力是将日常生活中稍纵即逝的平凡事物转化为不朽的视觉图像。

（5）书法。传统的书法、名帖、碑刻，最早多是作为文书、信札、碑文、题匾、楹联等形式出现的，它们具有实用性。经过许多年后，它们成为历史的遗存，原有的实用功能被忽视了，书法所使用的汉字的意义已经不再重要，我们所看重的只是书法形式传达的意象。书写汉字的广告、牌匾不过是对书法的"移用"。当今天提出书法以及相关的篆刻时，人们会毫无异议地将它们归入"纯美术"之列。

（6）篆刻。篆刻是书法（主要是篆书）和镌刻（包括凿、铸）结合来制作印章的艺术，是汉字特有的艺术形式，迄今已有3 700多年的历史。篆刻兴起于先秦，盛于汉，衰于晋，败于唐、宋，复兴于明，中兴于清。篆刻创作主要采用古文字，包括甲骨文、金文、战国文字、大篆以及小篆的几种变体。印章上的字为红色的，称为阳文或朱文（例如齐白石篆刻《白石》，见图7-7）。字为白色的称为阴文或白文（例如篆刻《百无一用》，见图7-8）。篆刻颇为讲究，用材多为昌化石（鸡血石）、寿山石、青田石等。篆刻前需要先在石头上写反字，字的顺序呈逆时针排列，印出后要从右边读起。

图7-7　齐白石篆刻《白石》　　　　图7-8　篆刻《百无一用》

### 2. 实用美术

实用美术需要兼具审美和实用双重功能，是为了美化生活用品和生活环境而创作的，所以同人们衣、食、住、行的日常生活保持着极为密切的关系。实用美术包括工艺美术、民间手工艺、工业设计和建筑艺术。"艺术与科学的结合"是实用美术创作的一种主导思想。

（1）工艺美术。它是指日常生活用品经过艺术化处理以后，使之具有强烈的审美价值的产品。我们一般将工艺美术分为实用工艺美术和陈设欣赏工艺美术两种。实用工艺美术是整个工艺美术的主体和基础，它包括衣、食、住、行、用的工艺品类，实用价值是这类工艺品的主要价值，审美价值是作为辅助价值存在的。这类工艺品包括经过装饰加工的茶餐具、灯具、木器家具、绣花制品、草竹编织品等。陈设欣赏工艺美术是指那些以摆设、观赏功能为主的工艺品，这类工艺品以审美为其首要价值，手工技艺性很强，实用价值已不明显或完全消失，如玉器、金银首饰、象牙雕刻、景泰蓝、漆器、壁挂、陶艺等。

（2）民间手工艺。它包括民间民族服饰、印染、草木编织、家具、舟车、民间玩具、祭祀用品等，它具有较强的地方色彩和民族特色，但有些部分与工艺美术有重叠。

（3）工业设计。它是随工业生产的发展而兴起的，以设计日用器具（如电器、塑料制品、机械、交通工具等）为主。它不仅同艺术构思有关，也与使用材料、技术、生产价格、市场需求、社会时尚等多种非艺术因素有关。

（4）建筑艺术。建筑是一种特定意义的造型艺术，通过对外部形体和内部空间的结构、造型等总体设计，达到居住舒适并且协调、美观的视觉效果。建筑通常包括住宅、殿堂、寺庙、桥梁、生产建筑及园林等。建筑的设计和建造更多地受到材料、科学技术的制约。

建筑艺术是指按照美的规律，运用建筑艺术独特的艺术语言，使建筑形象具有文化价值和审美价值，具有象征性和形式美，体现出民族性和时代感。以建筑的功能性特点为标准，建筑艺术可分为纪念性建筑、宫殿陵墓建筑、宗教建筑、住宅建筑、园林建筑、生产建筑等类型。从总体来说，建筑艺术与工艺美术一样，也是一种实用性与审美性相结合的艺术。建筑的本质是人类建造以供居住和活动的生活场所，所以，实用性是建筑的首要功能；只是随着人类实践的发展，科学技术的进步，建筑越来越具有审美价值。

### 3. 附饰美术

附饰美术是指那些为了美化他物并依附于他物而存在的美术门类。附饰美术包括壁画、装饰艺术、商业设计和环境艺术。

（1）壁画。它在美术史上曾经是一个很流行的门类，在寺庙、道观、墓室（见图7-9）等中，壁画是必不可少的。在汉唐的宫殿中也盛行壁画。但是需要说明的是有些壁画没有那么强的附属性，如敦煌莫高窟壁画，与其说壁画是为了美化洞窟，不如说洞窟是为了壁画而开凿的。所以这里仅指那些附属于一定建筑物的室内和室外的壁画。

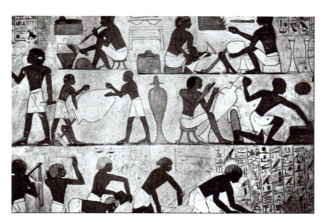

图7-9　古埃及墓室壁画

（2）装饰艺术。装饰艺术也称装潢艺术，通常包括书籍装帧、服饰设计和商品的包装。书籍装帧是对书籍、画作及相关的纸制印刷品从外到内的设计和美化。服饰设计是对服装的设计和美化。

（3）商业设计。它是商品包装的拓宽和发展。随着社会经济的繁荣，商品的多样丰富和市场的竞争，刺激了商业设计的发展。商业设计不仅限于对商品包装外观的美化和设计，也扩展到对厂家和产业的形象设计，同时它与前述工业设计保持着较为密切的关系。

（4）环境艺术。它是附属于建筑的一个门类。它包括对室内环境的安排和美化，以

及对庭院、园林、街道、小区等景观的规划和布置。从某种意义上说，壁画、环境雕塑、绿化、山石、水景等都是环境艺术的要素。在室内设计中，家具、灯具、门窗、饰品等也是一些必需的因素。所以，环境艺术同前述工艺及民间工艺的关系也很密切。

至此，我们发现，纯美术、实用美术、附饰美术三者相互联系、相互浸融，如图7-10所示。所谓附饰美术，一方面是对实用美术相应门类的装饰和美化，另一方面又是以绘画、雕塑以及书法、版画等纯美术为创作基础的。从一定意义上说，它是从纯美术向实用美术的趋近和过渡，是介于两者之间的。当然，这绝非是对两者简单的捆绑与拼贴，它因特定的附饰功能而具有自身特定的形态。

图7-10　美术分类示意图

### 四、美术的社会功能

美术的社会功能大致包括认识功能、教育功能和审美功能。

**1. 美术的认识功能**

美术的认识功能是通过美术作品认识不同时代、不同民族、不同文化、不同社会制度的人们的生活、历史、风俗、行为、器物、观念等，甚至认识包括我们自己在内的整个宇宙。例如，张择端的《清明上河图》，其美术的素材取自现实生活，现实生活中的素材本是分散的，艺术家将这些分散的素材集中起来，用自己的构思去丰富它，用自己的构图来提炼它，使现实生活的某个断面更加典型，呈现出来的画面、形象都以典型化的特点去打动欣赏者。反过来说，欣赏者在这些典型的作品中之所以能够被打动，是因为可以从中更清晰地认识到生活的本质。

**2. 美术的教育功能**

美术的教育功能是指美术作品的题材所表现出来的内容和主题对观众形成的思想和道德上的感染与影响。例如，詹建俊的《狼牙山五壮士》形象地再现了抗日战士英勇战斗、宁死不屈的革命英雄主义气概，无疑能激发起人们的爱国主义精神和热情。公益招贴画《维系生命的泉——粮食》以鲜明、醒目的形象突出揭示了"珍惜粮食"的含义，教育和提醒着人们注意养成勤俭、节约的品质和作风。通过形象的感染与激发效能，启发观赏者的意识与情意活动，从而达到提高思想、品德和情操的目的。

**3. 美术的审美功能**

美术的审美功能是培养人们对美的事物、美的形式的辨别力、敏感性和感受力。例如，《蒙娜丽莎》《虎座鸟形鼓架》等艺术品，当我们惊叹于达·芬奇是如何捕捉住蒙娜丽莎容貌与内心的迷人魅力时，当我们佩服于我国先民是以何等巧妙的智慧创造出那优美而又寄寓着美好愿望的凤鸟形象时，或者是置身于具有深刻文化内涵的建筑环境中时，就

会从这些美的创造中获取全身心的审美满足和巨大的精神力量。

总体来说，美术的社会功能就在于它可以帮助人们认识世界、普及教育、开拓文明、陶冶情操，可以全面提高人的精神素质，对社会主义精神文明和物质文明建设有着不可或缺的重要作用。这三方面的功能又是相互联系的，因为美术的认识作用和教育作用主要是依靠情感的引导和美的感染潜移默化地实现的，而培养美感和陶冶情操也起着认识和教育作用。

## 模块二　美术的欣赏

### 一、美术欣赏的主体条件

欣赏者应该具有一定的审美能力。美术是直观的艺术，是形象的艺术。尤其是具象性作品，对于一般人来说应该是容易欣赏的，但是，欣赏不等于"看看而已"，而是要在欣赏过程中能够"进入"作品，要产生共鸣，要有感悟和体验，有认识并获得审美愉悦。正像马克思所说："如果你想得到艺术的享受，你本身就必须是一个有艺术修养的人。"马克思还说："对于不辨音律的耳朵来说，最美的音乐也毫无意义。"从这一点上来说，欣赏者应该具备一定的审美敏感度，具备一定的艺术修养才适于欣赏活动。此外，有一些美术作品对于一般大众来说是有欣赏难度的。例如，抽象艺术，中国画大写意作品，书法中的狂草，西方的现代绘画和雕塑作品等，只有欣赏者具备相应的美术知识，培养起相应的艺术感觉和修养，才能够读懂其内涵。

生活阅历也是欣赏者需要具备的。生活阅历为艺术欣赏奠定了感受作品、理解作品、丰富作品以及与之共鸣的基础。王朝闻在《审美谈》中谈到生活经验对于欣赏者的重要性时说："对艺术的欣赏和艺术创作一样，都是以欣赏者和创作者的生活经验为基础的。这种经验可能有直接和间接的差别，而间接的经验之所以有可能丰富自己的生活知识，激起喜、恶、哀、乐、爱等情绪状态，直接经验对间接经验起着一种化他为我的积极作用。倘若根本没有相应的经验（包括情感经验），艺术作品无从产生；艺术对欣赏者来说，也不可能真正成为他的对象。"

影响和制约主体的欣赏趣味、兴趣、倾向、感受强度的还有生理、心理、年龄、性别以及文化背景等多种因素。男人多喜欢粗犷、雄壮的样式，女人偏爱于细腻的风格，这是性别与欣赏的关系。心境不同，对作品的感受也不同。"感时花溅泪，恨别鸟惊心。"这种对自然景象的心理反应也适于美术作品的欣赏。

欣赏主体只有具备了上述的基本条件后，才可能在欣赏过程中"进入"作品，并与作品进行交流，发挥主动性，从而进行再创造。

### 二、美术欣赏的过程

根据美术作品的自身特点，美术欣赏过程可归纳为：了解意义、品赏意味、参与创造、通观细察等四个主要的连续环节。

**1. 了解意义**

面对一件作品，首先感知的是它的形式。形式中的造型最先把作品的意义传递给观

众。例如，当欣赏者面对一件绘画（或雕塑）时，最先做出判断的是，作品所表现的"是什么""做什么"和"怎么样"。这是欣赏者对作品明确性的反应。因此，意义引导着欣赏者开始"进入"作品。例如，法国奥古斯特·罗丹（1840年—1917年）的雕塑《青铜时代》（见图7-11）创作于1876年至1877年，是一个直立的裸体男子，一手抚头，一手握拳，正舒展身体，左腿支撑全身，右腿稍稍弯曲，脚趾着地，做出就要迈步行走的姿态。这就是《青铜时代》造型留给我们的第一印象。

### 2. 品赏意味

品赏意味是侧重对作品各个局部较为深入细致地品味、观赏。对于没有具体形象的作品，第一印象很快闪过之后便直接开始了这一环节。观赏王羲之的《兰亭序》时，很快就会注意到书法中汉字的用笔、结体和章法。对于具象性作品，这是欣赏过程的第二个环节。欣赏者所品赏的，即是含有意义、意味以及意趣的综合意蕴，又是含有造型、形式感以及材质感的综合形式。进一步看罗丹的《青铜时代》，男子的表情、神态，似如梦初醒，正在舒展全身，解脱束缚，散发出身体内在力量的姿势，这些则偏重于意蕴方面。另外，对人体结构、肌肉的表现，物象的直立感，材料的青铜质感、色泽等则偏于形式方面。在进一步解读作品的同时，我们

图7-11　奥古斯特·罗丹《青铜时代》雕塑

不仅品赏了作品的造型、形式感及青铜雕塑特有的艺术魅力，而且还从中获得了审美愉悦。

### 3. 参与创造

在了解意义、品赏意味的基础上，欣赏活动进入第三个环节——参与创造。欣赏者的想象和情感被作品中的形象所激发，开始活跃起来。由作品中的形象引起相关的记忆、联想，从而使作品的形象更加丰富、具体，并与欣赏者的情感发生联系。情感投入作品，其实就是审美中的移情。移情的结果，是产生共鸣。这是欣赏者最积极主动参与的环节。对于《青铜时代》中的男子，欣赏者可能会由他联想到他所熟悉或亲近的男青年，还可能由标题的启引，想到是在一个鸿蒙时代，这个青年代表着文明的人类刚刚苏醒，即将进入文明智慧时期，或者是表现了人类从原始社会过渡到青铜时代，象征着"人类黎明"或"人类的觉醒"。当然，在欣赏过程中也可能由此产生别样的联想。在欣赏具象性作品时，除了对作品中具体形象的补充、丰富之外，还有可能对作品中人或景物的过去甚至未来等进行联想。对于没有具体形象的作品，欣赏者的联想活动也在积极地进行着。作品中虽然没有具体的形象，但是那些色彩和图形总会使欣赏者产生这样或那样的联想，产生较清晰或者不太清晰的想象。例如，狂草书法引起龙腾蛇走的意象，一幅绿色调的抽象画也可能产生树林或草地的联想。那些没有具体形象的作品给读者预留的想象空间更为广阔。在这个"参与创造"的阶段，欣赏者的想象、思维、情感等心理活动最为突出，主观性也表现得最强，因而，不同的欣赏者便会有不同的"再创造"结果，这就是为什么会出现

"一千个读者有一千个哈姆雷特"的缘故。

**4. 通观细察**

在经过一番对局部比较深入的品赏并且又经过"参与创作"之后，则开始从远视角对作品的整体进行感悟，以及对细部的更为深入的观察。通观，是欣赏者对作品的总体氛围、基调、形式、意境，乃至风格、格调的关注。细察，则是对作品中细微部分的辨察。

在通观细察环节中，欣赏者对作品全面和深入地观察和认识，所获得的是作品整体的艺术认知。对于表现了一定场景的具象作品来说，欣赏者获得的是情境、意境；对于不含场景的人物及肖像作品，欣赏者获得的是形、神；对于自然题材的作品，欣赏者获得的是意境或生气。随着欣赏者想象、情感的活跃，理性认识也发生作用，如毛泽东所说："只有理解了的东西才能更深刻地感觉它。"在感觉作品总体、全貌的过程中，也同时认识到作品所属风格、流派和格调。细察局部的思维活动较偏重于理性认识，尤其对于局部的刻画、表现方法、技巧以及材料效果的感受和认识，有时需要相关的专业知识。

欣赏过程中相互联系的四个主要环节，是一般欣赏美术作品时的大致情况。在实际欣赏的过程中也许不需要完全如此，不过作为对美术的欣赏，这四个环节是必不可少的。

## 三、美术欣赏的意义

美术既是一种个体行为产物，具有鲜明的个性特征，又是一种社会产物，反映当时当地的思想意识与风俗风貌。美术既是一种审美认识与创造，体现着社会和个人的审美追求和精神理想，又具有审美教育与实际应用功能，起着提升审美能力与生活品质的作用。美术欣赏过程是欣赏者进行审美享受的愉悦过程。美术的审美功能、教育功能及认识功能只有通过欣赏才能发挥和实现。

**1. 欣赏是一种审美享受**

在美术欣赏过程中，欣赏者从作品中能够获得心理满足和精神愉悦。欣赏美术作品时，似乎很容易，好像只需用眼睛看一看即可，其实并不只是简单地看一看。美术欣赏，需要有一个安静的环境、平和的心态和充足的时间，才能使欣赏者能够全神贯注，投入情感，深入作品，从而达到审美目的，并获得精神愉悦。

在欣赏过程中，审美主体将全部注意力投向审美对象即作品的意义、意味、意趣，也投向作品的造型、形式感和材质感，这些便会激活欣赏主体潜在的趣味结构，从而处于一种超功利的情感体验状态。即使作品所表现的是悲剧性的内容或者"丑"的形象，同样也会使欣赏主体获得精神的愉悦。

**2. 欣赏可提升审美能力**

通过学习美术知识和欣赏美术作品，可以掌握美的欣赏原理，提升欣赏能力，把握美术作品的形式美和内在美，准确领悟美术作品的创意和艺术特色，感知美术作品的精神内涵和美的真谛。

**3. 欣赏是美术作品实现社会功能的必经之路**

美术只有通过欣赏活动才能发挥其功能和作用。任何一件美术作品在被欣赏之前，它的意义和价值都是潜在的。不论作品的艺术性有多强，艺术水平有多高，只有经过欣赏才能得以显示，美术的价值才能体现，美术的社会功能才能发挥。美术作品通过欣赏的过程，显示了自身的审美功能、教育功能和认识功能，其中，审美功能是最基本的。欣赏者

通过视觉来感受美术作品的魅力，进而达到身心的愉快。

**4. 欣赏推动美术创作的发展**

美术创作从一定意义上说是为了欣赏者所创作，欣赏者对作品的反映也为创作者所关注。一般来说，为大众喜闻乐见的作品，大都是优秀的作品，反映作者成功地利用较好的艺术技巧表现了具有普遍意义和价值的内容。大众欣赏者对作者的反馈，必然会对作者产生影响，使作者更为清楚地认识到自己的艺术水平，以得到改进和提高。所以，欣赏也是推动美术发展的一种力量。

## 思考与探讨

### 简答题

1. 美术的三种含义是什么？
2. 美术欣赏的主体条件有哪些？
3. 美术欣赏的意义有哪些？

### 探讨与实践活动

1. 从身边找找看，哪些美术作品既有实用价值，又有审美意义。
2. 选一幅你最喜欢的美术作品，说一说你喜欢它的理由。

# 第八单元　中国画欣赏

## 模块一　中国画基础知识

### 一、中国画概述

#### 1. 中国画的发展历史

中国画历史悠久，远在 2000 多年前的战国时期就出现了画在丝织品上的绘画——帛画，这之前又有原始岩画（见图 8-1）和彩陶画。春秋战国最为著名的有《御龙图》帛画（见图 8-2），它是在丝织品上的绘画。这些早期绘画奠定了后世中国画以线为主要造型手段的基础。两汉和魏晋南北朝时期，随着域外文化的输入与本土文化所产生的撞击及融合，此时的绘画形成以宗教绘画为主的局面，描绘本土历史人物、取材文学作品亦占一定比例，山水画、花鸟画亦在此时萌芽。隋唐时期社会经济、文化高度繁荣，绘画也随之呈现出全面繁荣的局面。山水画、花鸟画已发展成熟，宗教画达到了顶峰，并出现了世俗化倾向；人物画以表现贵族生活为主，并出现了具有时代特征的人物造型。五代两宋又进一步成熟和更加繁荣，人物画已转入描绘世俗生活，宗教画渐趋衰退，山水画、花鸟画跃居画坛主流。而文人画的出现及其在后世的发展，极大地丰富了中国画的创作观念和表现方法。元、明、清三代水墨山水和写意花鸟得到突出发展，文人画和风俗画成为中国画的主流，随着社会经济的逐渐稳定，文化艺术领域空前繁荣，涌现出很多热爱生活、崇尚艺术的伟大画家，历代画家们创作出了许多名垂千古的画作。

图 8-1　贺兰山岩画（彩图见配套资源包）

图 8-2　《御龙图》帛画（彩图见配套资源包）

### 2. 中国画的特点

中国画在世界美术领域中自成体系，是具有极强民族特色的绘画艺术。中国画在观察认识、形象塑造和表现手法上，体现了中华民族传统的哲学观念和审美观，在对客观事物的观察认识中，采取以大观小、小中见大的方法，并在活动中去观察和认识客观事物，甚至可以直接参与到事物中去，而不是做局外观，或局限在某个固定点上。它渗透着人们的社会意识，从而使绘画具有"千载寂寥，披图可鉴"的认识作用，又起到"恶以诫世，善以示后"的教育作用。即使是山水、花鸟等纯自然的客观物象，在观察、认识和表现中，也自觉地与人的社会意识和审美情趣相联系，借景抒情，托物言志，体现了中国人"天人合一"的观念。

中国画的主要特点有以下几个。

（1）在工具材料上，中国画主要采用特制的毛笔、墨、宣纸和颜料来进行作画，追求"笔精墨妙"的艺术效果。所谓"笔"，是指勾、勒、擦、皴、点等笔法，古今画家通常熟练地使笔、运笔，产生笔力、笔意、笔趣，形成虚实变化、浓淡相依、顿挫回旋、巧拙适度、富于节律的造型底线，使中国画表现出变化无穷的意趣。中国传统画论中形容顾恺之的线如"春蚕吐丝"，形容尉迟乙僧的线如"屈铁盘丝"，形容吴道子的线为"吴带当风"，形容曹仲达的线为"曹衣出水"；所谓"墨"，是指运用烘、染、泼、积等墨法，用笔引发和水渗化，使墨色产生丰富而细微的千变万化，变化出浓、淡、干、湿、黑、白（纸的本色）不同层次的色彩感，古人谓之"五墨六彩"。

（2）中国画在创作上重视构思，讲求意在笔先和形象思维，注重艺术形象的主客观统一。造型上不拘于表面的形似，而讲求"妙在似与不似之间"和"不似之似"。其形象的塑造以能传达出物象的神态情韵和画家的主观情感为要旨。因而可以舍弃非本质的或与物象特征关联不大的部分，而对那些能体现出神情特征的部分，则可以采取夸张甚至变形的手法加以刻画。

（3）中国画在构图方法上不受焦点透视的束缚，多采用散点透视法（即可移动的远近法），使视野宽广辽阔、构图灵活自由，画中的物象可以随意列置，冲破了时间与空间的局限，将处于不同时空的物象，依照画家的主观感受和艺术创作的法则，重新布置，构造出一种画家心目中的时空境界。同时，在一幅画的构图中注重虚实对比，讲求"疏可走马""密不透风"，要虚中有实，实中有虚。例如，五代南唐画家顾闳中的不朽名作《韩熙载夜宴图》，就是以五段连续的画面来构成一幅长卷，韩熙载这个人物在不同画面中多次出现。又如北宋画家张择端的著名风俗画长卷《清明上河图》，更是以散点透视法将汴河两岸数十里的繁华景象描绘在一个完整的画面中，以全景方式展现了北宋都城汴京从城郊农村到城内街市的热闹情景。中国画在构图方式上的这一特点，植根于情景交融的美学追求和高度概括的表现手法。

（4）中国画将绘画与诗文、书法、篆刻四者有机地结合在一起，相互补充，形成了中国画独特的内容美和形式美，也形成中国画特有的诗、书、画、印交相辉映的特色。中国画，特别是其中的文人画，在创作中强调书画同源，注重画家本人的人品及素养。在具体绘画作品中讲求诗、书、画、印的有机结合，并且通过在画面上题写诗文跋语，表达画家对社会、人生及艺术的认识，既起到了深化主题的作用，又是画面的有机组成部分。现存的许多传统中国画都有题画诗或款书，将画意、诗情、书法融为一体。题画诗常是画家

本人或其他人所题之诗，大多出现在画幅的边角空白处，其内容或指明画意，或增加画趣，或抒发观感，或品论画艺，真是诗中有画、画中有诗，具有独特的艺术魅力。中国画中的款书，一般包括作画的时间、地点和画家的姓名、字号，以及标题、诗文、印章等，形成中国传统绘画特有的民族形式。

## 二、中国画的分类

中国画的分类方法很多，可以按画的内容进行分类，也可以按画的形式或颜色进行分类，或按画的技巧进行分类。

### 1. 按画的内容进行分类

中国画按画的内容进行分类，可分为人物画、山水画、花鸟画、界画等，见表8-1。自元代以后，人物画衰落，山水画、花鸟画兴盛。

表8-1　中国画按画的内容进行分类

| 序号 | 类别 | 说明 |
|---|---|---|
| 1 | 人物画 | 人物画以描绘人物为主，因绘画侧重不同，又可分为人物肖像画和人物故事、风俗画。据记载，人物画在春秋时期已经达到很高水准。从出土的战国楚墓帛画，可以看到当时人物画的成就。人物画一直是中国传统绘画中最主要的画科 |
| 2 | 山水画 | 山水画简称"山水"，是以描写山川自然景色为主题的绘画。在魏晋六朝时期逐渐发展，但仍多作为人物画的背景；至隋唐时期，已有不少独立的山水画作品；五代、北宋时期山水画日趋成熟，作者纷起，从此成为中国画中的一大画科。山水画主要有青绿、金碧、没骨、浅绛、水墨等形式，在艺术表现上讲求经营位置和表达意境 |
| 3 | 花鸟画 | 花鸟画以描绘花卉、竹石、鸟兽、虫鱼等为画面主体。四五千年以前的陶器上出现的简单鱼鸟图案，可以看作最早的花鸟画。据唐代张彦远《历代名画记》中记载，东晋和南朝时，画在绢帛上的花鸟画已经逐步形成独立的画科，并且出现一些专门的画家。五代、两宋期间，花鸟画更趋成熟 |
| 4 | 界画 | 界画是指以宫室、楼台、屋宇等建筑物为题材，而用界笔直尺画线的绘画，也称为"宫室"或"屋木" |

### 2. 按画的形式或颜色进行分类

中国画按画的形式或颜色进行分类，可分为水墨画、青绿画、金碧画、浅绛画等，见表8-2。

表8-2　中国画按画的形式或颜色进行分类

| 序号 | 类别 | 说明 |
|---|---|---|
| 1 | 水墨画 | 水墨画是指中国画中纯用水墨的画体。相传始于唐，成于五代，盛于宋元，明清及近代以来续有发展。"墨即是色"，墨的浓淡变化就是色的层次变化，以笔法为主导，充分发挥墨法的功能，取得"水晕墨章"、"如兼五彩"的艺术效果。水墨画在中国画史上占重要地位，唐张彦远《历代名画记》称其"运墨而五色具"。所谓"五色"，说法不一，或指焦、浓、重、淡、青，或指浓、淡、干、湿、黑，实际上都是指墨色的变化丰富 |
| 2 | 青绿画 | 青绿画是指以中国画颜料中的石青和石绿作为主色的画。若为山水画还有大青绿和小青绿之分。前者多勾廓，皴笔少，着色浓重；后者是在水墨淡彩的基础上薄施青绿 |

（续）

| 序号 | 类别 | 说　明 |
|---|---|---|
| 3 | 金碧画 | 金碧画是指中国画颜料中的泥金、石青和石绿，凡用这三种颜料作为主色的山水画，称为"金碧山水"，比"青绿山水"多泥金一色。泥金一般用于勾染山廓、石纹、坡脚、沙嘴、彩霞，以及宫室、楼阁等建筑物 |
| 4 | 浅绛画 | 浅绛画是在水墨勾勒被染的基础上，敷设以赭石为主色的淡彩山水画。元画家黄公望、王蒙等好作此种山水画，形成了一种风格 |

### 3. 按画的技巧进行分类

中国画按画的技巧进行分类，可分为粗笔画（泼墨）、工笔画、写意画、皴法画、白描画、没骨画、指头画等，见表8-3。

表8-3　中国画按画的技巧进行分类

| 序号 | 类别 | 说　明 |
|---|---|---|
| 1 | 泼墨画 | 泼墨是中国画的一种技法。相传唐人王洽每逢酒酣，便作泼墨画，后世泛指笔势豪放、墨如泼出的画法为"泼墨" |
| 2 | 工笔画 | 工笔画是以精谨细腻的笔法描绘景物的中国画表现方式，在中国画中属于工整细致一类的画法，与"写意"对称，如宋代的院体画、明代仇英的人物画等。工笔画的特点是：讲究细腻描绘，着重线条美，追求一枝一叶、一笔一画的真实 |
| 3 | 写意画 | 写意画法是指用单纯而概括的笔墨来表现对象的精神意态，是不求形似而求神似的画法。写意画通过简练和夸张的笔墨画出物象的形神，以表达作者的意境。心灵感受、笔随意走，视为意笔。写意画不重视线条，但重视意象，与工笔画的精细背道而驰，但在生动性方面则胜于工笔画 |
| 4 | 皴法画 | 皴法是中国画用笔的一种技法，用以表现山石和树皮的纹理。山石的皴法主要有披麻皴、雨点皴、卷云皴、解索皴、牛毛皴、荷叶皴、折带皴、括铁皴、大小劈皴等；表现树身表皮的则有鳞皴、绳皴、横皴等，都是以各自的形状而命名的。这些皴法是古代画家在艺术实践中，根据各种山石的不同质地结构和树木表皮状态，加以概括而创造出来的表现形式，随着中国画的不断革新演进，此类表现技法还在继续发展 |
| 5 | 白描画 | 白描是中国画技法名，源于古代的"白画"，是用墨线勾描物象，不着颜色，也可略施淡墨渲染，它多用于人物和花卉画 |
| 6 | 没骨画 | 没骨画法是不用墨线勾勒、直接以色彩绘画物象的画法。五代后蜀黄筌画花勾勒较细，着色后几乎不见笔迹，故有"没骨花枝"之称。北宋徐崇嗣效学黄筌，所作花卉只用彩色画成，称为"没骨图"，后人称这种画法为"没骨法"。另有用青、绿、朱赭等色染出丘壑树石的山水画，称为"没骨山水" |
| 7 | 指头画 | 指头画简称"指画"，中国画的一种特殊画法，是用指头、指甲和手掌蘸水墨或颜色在纸绢上作画。清朝的高其佩擅此画法，其后孙高秉还著有《指头画说》。高其佩说："吾画以吾手，甲骨掌背俱；手落尚无物，物成手却无。"说明他作画运用了手的各个部分，指甲、指头、手掌、手背。分析起来，画小的人物花鸟以及细线等，可能用指甲，可正用，也可侧用，一般画大幅如荷叶、山石，可用泼墨法，手背手掌正反可以抚摸成画；画柳条流水可以小指、无名指甲肉并用；点苔可用一指或数指蘸墨直下。总体来说，要立意在先，胸有成竹，然后心手相应得其自然，浑然天成，不现手画的痕迹，方称上乘，所以说"物成手却无"。自此以后，作指画的人虽不少，但多数是偶然性的指墨游戏。现代已故名画家潘天寿的指画成就最高 |

### 三、中国画的形式

中国画的形式多姿多彩，有横、直、方、圆和扁形，也有大小长短等区别。中国画的常见形式见表8-4。

表8-4 中国画的常见形式

| 序号 | 类别 | 说明 |
| --- | --- | --- |
| 1 | 中堂 | 中国旧式房屋，天花板高大，所以客厅中间墙壁适宜挂上一幅巨大字画，故称为"中堂" |
| 2 | 条幅 | 成一长条形的字画称为条幅，对联亦由两张条幅配成。条幅可横可直，横者与匾额相类似。无论书法或国画，可以设计为一个条幅或四个甚至多个条幅，常见的有春夏秋冬条幅，各绘四季花鸟或山水，四幅为一组。至于较长诗文，如不用中堂写成，亦可分裱为条幅，颇为美观 |
| 3 | 横批 | 横批也称为横幅，长条形，横着作画装裱而成，可独立悬挂房间 |
| 4 | 小品 | 小品是指较细的字画。可横可直，装裱之后，适宜悬挂较细墙壁或房间，十分精致 |
| 5 | 镜框 | 将字画用木框或金属装框，上压玻璃或胶片，就成为镜框。现代胶片（或玻璃）有不反光及体轻的优点，不会影响人对画面的欣赏，所以很受欢迎 |
| 6 | 卷轴 | 卷轴是中国画的特色，将字画装裱成条幅，下加圆木作轴，将字画卷在轴外，以便收藏 |
| 7 | 扇面 | 将折扇或圆扇的扇面上题字作画取来装裱，可成扇面。由于圆形或扇形的形式美丽，所以有人将画剪成扇形才作画，然后装裱，别具风格 |
| 8 | 册页 | 将字画装订成册，称为册页。近代有文具店装裱册页成本，以供人即席挥毫。册页可以折叠画面各成方形，而与下列长卷有不同之处 |
| 9 | 长卷 | 将画裱成长轴一卷，称为长卷，多是横看。而画面连续不断，较册页逐张出现不同 |
| 10 | 斗方 | 将小品装裱成一平方尺（1平方尺≈0.11平方米）左右的字画，称为斗方。可压镜，可平裱 |
| 11 | 屏风 | 单一幅可摆于桌上者为镜屏，用框镶座，立于八仙桌上，是传统装饰之一。至于屏风，有单幅或摺幅，可配字画，坐立地屏风之用 |

### 四、中国画的装裱

中国画的装裱是一项重要工作，对于中国画创作者以及中国画收藏者来说都是要了解以及清楚的地方，装裱的成功与否直接与其保存的时间与方式有很重要的联系，并且装裱的样式起到一种对艺术品极好的烘托作用。

一幅完整的中国画，需要使其更为美观，以及便于保存、流传和收藏，是离不开装裱的。因为中国画大多是画在易破碎的宣纸上或绢类物品上。装裱也称为"装潢"、"装池"、"裱背"，是中国特有的一种保护和美化书画以及碑帖的技术，就像西方的油画，完成之后也要装进精美的画框，使其能够达到更高的艺术美感。

### 五、中国画的载体

中国画可绘制在绢、纸、帛、扇、陶瓷、碗碟以及镜屏等物之上，中国画常见的载体见表8-5。

表 8-5　中国画常见的载体

| 序号 | 类别 | 说明 |
| --- | --- | --- |
| 1 | 绢本 | 将字画绘制在绢、绫或者丝织物上，称为绢本。古画卷绢虽多，但易被虫蛀，亦被折损，反而纸本更易保存。绢本看起来较名贵，但底色不及纸本洁白。由于绢本绘画前准备工夫较多，故不及纸本通行 |
| 2 | 纸本 | 中国字画用纸大致可以分为两种，一种是容易受水的生宣，生宣加了矾水就不易受水，是熟宣 |
| 3 | 折扇 | 古人扇画多较细小，以便携带。但现代人多用巨型扇画做室内装饰物，所以较古人更为实用 |
| 4 | 圆扇 | 圆扇多呈圆形或椭圆形，面积不大。但也有绢本、纸本之分。古代宫廷用的大扇或者掌扇，大至高与人齐，但如今已很少见 |
| 5 | 陶瓷 | 花瓶、杯、碟等陶瓷，亦有字画制作，所用颜料及制法不同，但字画原理及欣赏不变 |
| 6 | 器皿 | 除瓷器外，如日历、灯罩、鼻烟壶甚至现代领带及衣物等，亦有以字画做装饰，而且十分流行，别具一格。西方盛行的圣诞卡等，用中国字画做图案很普遍 |

## 六、中国画的绘画工具

中国画的绘画工具和材料主要有毛笔、墨、纸、砚、颜料以及其他工具。

### 1. 毛笔

毛笔以其笔锋的长短可分为长锋笔、中锋笔和短锋笔，其性能各异。长锋笔容易画出婀娜多姿的线条，短锋笔落纸易于凝重厚实，中锋笔则兼短锋笔和长峰笔之优点，画山水画时用中锋为宜。根据笔锋的大小不同，可将毛笔再分为小、中、大等型号。

### 2. 墨

常用制墨原料有油烟、松烟两种，制成的墨称为油烟墨和松烟墨。油烟墨为桐油烟制成，墨色黑且有光泽，能显出墨色浓淡的细致变化，宜用于画山水画；松烟墨黑而无光，多用于画翎毛及人物的毛发，山水画不宜用松烟墨。

### 3. 纸

中国画在唐宋时代多用绢，到了元代以后才大量使用纸作画。中国画用的纸与其他画种不同，它是以青檀树做主要原料制作的宣纸，宣纸产于安徽泾县，古属宣州，故称宣纸。

### 4. 砚

中国最有名的砚是歙砚和端砚。歙砚产于安徽歙县，端砚产于广东高要县（现肇庆市高要区，所辖区域有调整）。对于一般的书画，选择各地产的砚台都可以。选择砚台主要择其石料质地细腻、湿润，易于发墨，不吸水。砚台使用后要及时清洗干净，保持清洁，切忌曝晒、火烤。

### 5. 颜料

中国绘画艺术发展到唐代，以重彩设色为主流，自从宋代水墨画盛行以来，在文人追求淡雅的趋势下，色彩的运用出现逐渐衰退的倾向。传统中国画颜料依其制色原料进行分类，可分为矿物颜料、植物颜料、金属颜料、动物颜料、人工颜料等。其中矿物颜料是从矿石中磨炼出来的，其色彩厚重，覆盖性强，常用的矿物颜料有：石绿、石青、朱京

（或称辰京）、朱膘（或称朱标）、赭石（或称士朱）、白粉等；常用的植物性颜料有：花青、藤黄、胭脂等。

### 6. 其他工具

除了上述的笔、墨、纸绢、砚、颜料，还需准备相关的工具，如调色（储色）工具、贮水盂、薄毯、胶和矾、乳钵等。此外，挂笔的笔架、压纸的镇纸、裁纸的裁刀、起稿的炭条、吸水的棉质废布（或废纸）以及浸印用的印泥、印章等皆可酌情备置。

## 七、中国画的欣赏

初看中国画时，不仅要欣赏画面，而且还要看画工、书法、印章、装裱、功力、布局、诗句、印文等是否精美。

### 1. 画工

画家的绘画作品可表现出画家的画工。通过对某一绘画作品的画面形象，我们可看出绘画作品的画工，同时我们在评价绘画作品好与坏时，影响最大的方面往往也是画工。

### 2. 书法

中国画与西方绘画不同之处，其中一项就是书法。中国画的画面上常伴有诗句，而诗句是画的灵魂，有时候一句题诗如画龙点睛，使画面生色不少，而画中的书法，对画面的影响很大。书法不精的画家，大多不敢题字。

### 3. 印章

印章有画家的印玺、题字者私章、闲章、收藏印章、欣赏印章、鉴证印章等。画面上的常见印章有各方面的用途。各种印章的雕工、印文内容、印章位置，都在评介之列。尤其古画，往往有皇帝、名家、藏家及鉴赏家的印鉴，可对画的真伪提供佐证依据。

### 4. 装裱

中国画装裱独具一格，常见有纸裱和绫裱两大类。纸裱较粗，绫裱较精。裱边的颜色、宽窄、衬边、接驳、裱工等都十分讲究。

### 5. 功力

从事书画修养越久的人，他表现出的功力，越是初学者无法掌握的。尤其是书法，优秀画家的书法多苍劲有力、雄浑生姿；另外，在中国画方面，其线条、设计、意境亦表现出作者的功力。所以人生经验丰富的绘画艺术家，其作品往往较年轻画家有不同表现，这就是功力。

### 6. 布局

布局似乎是画面的设计，其实是作者胸怀中的天地，可从画面的布局中表现出来。中国画与西方绘画不同的地方甚多，最明显之处就是"留白"，中国画传统上不加底色，于是留白比较多，而疏、密、聚、散称为留白的布局。在留白之处，有人以书法、诗词、印章等来补白。亦有让其空白，故从布局可见作者独到之处。

### 7. 诗句

字画中的诗词，往往代表主人的心声。一句好诗能表现作者的内涵和修养，一句好诗，亦能起到画龙点睛的作用。例如，明代画家张宏所作的《村径柴门图》，画家自题："村径绕山松叶暗，柴门流水稻花香。"描绘松林环抱、崇山拱卫的庭院山庄，高大葱郁的苍松分为两组，如同两把打开的折扇，掩护着山坳中的村落。村前稻田临水，田园丰

美,正有辛弃疾"稻花香里说丰年,听取蛙声一片"的词意。

**8. 印文**

无论字或画,常有"压角"的闲章出现。所谓闲章就是画面或书法留白的角落。而印上的文字,有时影响字画甚大。从印文中也可看到作者心态,或当时的环境。好的印文,配以好的雕刻刀法,盖在字画上,可使作品更添光彩。

### 八、中国画欣赏技巧

**1. 观赏绘画作品的线条、色彩、造型、构图是否优美和有神韵**

齐白石画的虾,徐悲鸿画的马,冯大中画的虎,我们看到的第一感觉是"如同活的"。为什么?因为他们所画的动物形象优美,有神韵。

齐白石画的虾灵巧十足,画面中的青虾分出了浓淡虚实、疏密层次、参差聚散且错落有致,做到了雅淡清新、生动可人。在齐白石笔下,"虾"这个极平凡的小动物就变成了极不平凡的珍贵艺术品。

徐悲鸿的马不配鞍子,自由奔放,给人以积极向上的力量,其多幅骏马图深为广大人民群众所喜爱。

冯大中笔下的虎形成了虎文化,那一只只出入于春山晓雾与旷野晨霜中的老虎,充盈着勇武雄强之变,荡漾着母子亲情。有血有肉的老虎,具有非凡的风度与活力,表现出一种宏观气象,蕴含着保护大自然的强烈意识,真是虎虎有生气。

**2. 了解绘画作品的时代背景和文化知识,正确理解画家的思想、追求及意趣**

对于绘画形象来说,即使是文化水平不高的人也能欣赏,但是"外行看热闹,内行看门道"。要对一幅画作有较深的理解,必须具备一定的历史知识、文化修养及相关技能。北宋张择端的《清明上河图》,有人以为画的是清明时节一条河上的人与事。其实,这里的"清明"是指政治清明,国泰民安;"上河"是"京城的河",具体指汴河;仔细看画面人物穿着和景象并不像春天,倒有些初秋的意思。全画描绘了宋代开封汴河两岸的繁华与世俗。

**3. 多看原作,反复体会,不断提高自身修养及对绘画的鉴赏能力**

对于绘画作品来说,一般的观看仅仅是欣赏,要看出个子丑寅卯,辨别真伪、知其好坏,才能说是鉴赏。有人一年不看一次画展,要提高鉴赏力恐怕不行。所以,多看和多阅读一些相关书籍,多思考与琢磨,多在绘画展览期间去观赏原作,这样自己的鉴赏能力和艺术修养才会逐步提高。

# 模块二 中国画作品欣赏

### 一、人物画欣赏

人物画是中国绘画中的一大画科。中国绘画各科之中,人物画出现得最早,大概是因为人物画与人自身的关系最为密切,表现人的思想感情最为直接。唐代张彦道《历代名画记》里引陆机语云"存形莫善于画",引曹植语云"存鉴戒者图画也",存形与存乎鉴戒之画正是人物画。在绘画的"怡情"与"自娱"功能开发之前,人物画科的兴盛也必

然早于山水、花鸟画科。

人物画起自何时,现已无从考证。根据古代典籍记载,绘画起于黄帝,黄帝能画人物。《鱼龙河图》云:"黄帝遂画蚩尤形象,以威天下。"此说近乎神化,未可置信。从考古发掘来看,新石器时代,在原始人的岩画、彩陶中已有人的图形。原始的岩画,基本上都以表现人的宗教观念和宗教活动为主,也有一些表现人的生产生活,如西藏阿里的岩画。美术史的著述一般都把青海大通上孙家寨出土的手拉手的彩陶纹饰,视作中国最早的人物画,它表现了人的活动,也反映了美术作品中对人的关注。

**1.《步辇图》作品欣赏**

**作者简介**:阎立本,唐初著名的人物画家,唐代雍州万年(今陕西西安)人,曾任将作大臣、工部尚书、右相与中书令,擅画人物、马车、台阁、肖像、书法,尤擅作历史人物与肖像画,有"右相驰誉丹青"之美誉。流传作品有《步辇图》《历代帝王图》《职贡图》《萧翼赚兰亭图》等,分别藏于海内外公私博物馆中。

**作品简介**:《步辇图》(见图8-3)现藏于故宫博物院。《步辇图》描绘了唐贞观十四年(640年)吐蕃王松赞干布派使臣禄东赞到长安请求与唐文成公主和亲,受到唐太宗李世民接见的情景,反映了汉藏友谊源远流长。作品以细致精湛的手法,表现了不同人物的地位、身份和民族的不同特征,对人物神情性格的刻画尤为成功。作品设色典雅绚丽,线条流畅圆劲,构图错落富有变化,为唐代绘画的代表性作品,具有珍贵的历史和艺术价值,被后世认为是古代的经典之作。

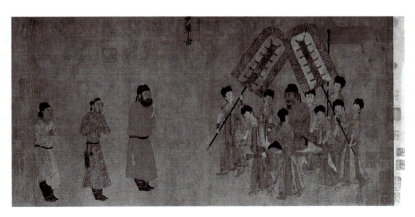

图8-3 《步辇图》局部(彩图见配套资源包)

**欣赏提示**:在《步辇图》中,坐在辇上的唐太宗李世民体形明显大于周围九名宫女的体形,这种有违客观规律的绘画手法,主观上突出、神化了帝王的形象,表现画家的敬畏心态,符合传统中国绘画中早期人物画的发展规律。九名宫女的面目神情、身体形态各不相同,显示出画家追求在服饰一致、动作机械的众多人物中创造出多变性。侍官及禄东赞等三人虽动作形态较一致,但神态各不相同。红衣侍官身体微倾,神态平和,禄东赞及随从身体亦前倾,双手合握于胸前,谦恭而略显紧张。三人虽同为一种站姿,但神态各异,心情不一,且吐蕃使者体形被画成小于侍官及唐太宗李世民,体现了画家身为万国来朝的大唐臣民的优越感。画家根据不同的题材运用不同的笔墨技法,说明画家具有敏锐的观察力和深厚的绘画功力。

### 2.《捣练图》作品欣赏

**作者简介**：张萱，唐代画家，京兆（长安）人，擅画人物，尤长于描绘贵族妇女、婴儿、鞍马，名冠当时。据宋代《宣和画谱》记载，他的作品尚有47卷，如《宫中七夕乞巧图》《长门怨词》《赏雪图》《唐后行从图》等，都属于贵族妇女生活的描写。可惜真迹都没有流传下来，存世的只有《捣练图》与《虢国夫人游春图》两件摹本，传为宋徽宗临摹的手笔，且尚能保持原作的风格特点。

**作品简介**：《捣练图》（见图8-4）藏于美国波士顿美术馆。描绘宫廷妇女从事捣练、织线、缝制、熨练的全过程。画中人物动作凝神自然、细节刻画生动，使人看出扯绢时用力地微微后退后仰，表现出作者的观察入微。其线条工细遒劲，设色富丽，其"丰肥体"的人物造型，表现出唐代仕女画的典型风格。

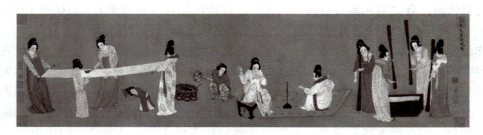

图8-4 《捣练图》（彩图见配套资源包）

**欣赏提示**：《捣练图》卷是一幅工笔重色画，表现贵族妇女捣练缝衣的工作场面。"练"是一种丝织品，刚刚织成时质地坚硬，必须经过沸煮、漂白，再用杵捣，才能变得柔软洁白。这幅长卷上共刻画了12个人物形象，按劳动工序分成捣练、织线、熨烫三组场面。第一组描绘4个人以木杵捣练的情景；第二组画中有两个人，一人坐在地毯上理线，一人坐于凳上缝纫，组成了织线的情景；第三组是几人熨烫的场景，还有一个年少的女孩，淘气地从布底下窜来窜去。画家采用"散点透视法"进行构图，将整个捣练的劳动场面分三部分呈现在读者面前。同时，他不单纯图解劳动的程序步骤，而是注重对劳动场面中流露情绪的细小动作的描绘，以求得更好地展示出笔下人物的性格和心理活动。例如，捣练中的挽袖，缝衣时灵巧的理线，扯练时微微着力的后退，几个小孩的穿插，一女孩在扇火时以袖遮面及另一女孩出神地观看熨练等，使画面中的人物与场景真实生动，充满生活情趣。人物造型丰腴健美，神态生动。衣纹的线条细腻、匀整、圆转柔韧、富于弹性，表现出丝织衣服很强的质感。设色用重彩渲染，华丽明快，艳而不俗，给人以美感。这幅画在艺术处理上，统一、和谐、完整，显露了画家极高的艺术修养。

### 3.《韩熙载夜宴图》作品欣赏

**作者简介**：顾闳中，五代南唐画家，约生活在910年至980年之间。元宗、后主时任画院待诏。工画人物，用笔圆劲，间以方笔转折，设色浓丽，善于描摹神情意态，是目识心记的写生高手。

**作品简介**：《韩熙载夜宴图》（见图8-5）真实地描绘了在政治上郁郁不得志的韩熙载纵情声色的夜生活，成功地刻画了韩熙载的复杂心境。该画构图严谨，人物造型秀逸生动，线条遒劲流畅，用笔圆劲，色彩明丽典雅，在技巧和风格上比较完整地体现了五代时

期人物画的风貌,堪称中国画史上的名作。

图8-5 《韩熙载夜宴图》

**欣赏提示**:《韩熙载夜宴图》高28.7厘米(cm),长335.5厘米(cm)。绢本设色,该图为手卷形式,以韩熙载为中心,全图分"听乐"、"观舞"、"休息"、"清吹"及"宴散"五段。各段独立成章,又能连成整体。第一段写韩熙载和宾客们宴饮,听教坊副使李家明的妹妹弹琵琶。第二段写王屋山舞"六么",韩熙载亲自击鼓。第三段写客人散后,主人和诸女伎休息盥洗。第四段写韩熙载更便衣乘凉,听诸女伎奏管乐。第五段写一部分亲近客人和诸女伎调笑。前两段最传神,主宾或静听或默视,集中注意力于弹琴者的手上和歌舞者的身上。击鼓打板的都按节拍演奏,似乎还有声韵传出画外。由于顾闳中观察细微,将韩熙载夜宴达旦的情景描绘得淋漓尽致,五个场景,四十多个人物音容笑貌无一不活脱绢上。画面中乐曲悠扬,舞姿曼妙,觥筹交错,笑语喧哗,更突出了韩熙载心事重重,郁悒无聊的精神状态,每段中出现的韩熙载,面部角度、服饰、动作表情各有不同,但有一点相同,脸上没有笑意,总是深沉、忧郁的。将一个才气高逸,但神态抑郁,既置身于声色之中,又韬光养晦,矛盾复杂的内心世界刻画得入木三分。这幅作品与一般宴乐图比较,具有一定的思想深度。实际上,它不仅仅是一张描写韩熙载私生活的图画,更重要的是它反映了那个特定时代的风貌,揭示统治阶级内部矛盾,也从一个侧面,十分生动地反映了当时统治阶级的骄奢淫逸。在艺术处理上,他采取了传统的构图方式,打破时间概念,将不同时间中进行的活动组织在同一画面上。全画组织连贯流畅,画幅情节复杂,人物众多,却安排得宾主有序,繁简得当。在场景之间,画家非常巧妙地运用屏风、几案、管弦乐品、床榻之类的器物,使之既有相互连接性,又有彼此分离感;既独立成画,又是一幅画卷。

### 4.《九方皋》作品欣赏

**作者简介**:徐悲鸿(1895年—1953年),现代画家、美术教育家,江苏宜兴人。少年时代刻苦学习中国绘画和书法。后留学法国,学习素描和油画,曾临摹欧洲文艺复兴及其以后诸位大师的真迹,历时八年之久,废寝忘食,筚路蓝缕,苦心孤诣地探索绘画的奥秘。

**作品简介**:《九方皋》(见图8-6)极其生动地塑造了一位朴实、智慧的劳动者九方皋的形象。画中人物和马匹都采用的是饱满宏大、庄严稳定的构图,笔墨上也表现出了徐悲鸿高超的技巧,其中在九方皋身上的用笔特点突出,而在骏马身上则用墨更为彰显,一张一弛,极具特色,特别是在九方皋的眼睛以及骏马的眼睛的表达上,更是传神。

图8-6 《九方皋》(彩图见配套资源包)

**欣赏提示**：九方皋的故事出自《列子》，说的是相马专家伯乐老了，秦穆公要他举荐一个接班人，伯乐就推荐了九方皋。九方皋奉命寻求千里马，在一片沙丘找到了一匹黑色雄马。但他向穆公复命时却说成是黄色雌马。穆公埋怨伯乐找错了人，说是连雌雄黄黑都分不清的人，怎能相好马呢。伯乐却说九方皋相马是"得其精而忘其粗，在其内而忘其外"，注意的是千里马的精神，至于性别、颜色是同千里马没关系的。秦穆公牵马一试，果然是一匹千里马。这故事本来的寓意是说看问题要重视内在实质，而徐悲鸿却赋予新的含义，鞭挞当时的国民党政府不重视人才的昏庸统治。

画面中心的九方皋，精神矍铄，气宇轩昂，两眼闪耀着智慧的光彩。他面对着一匹良马，内心充满喜悦而又不露声色，刻画出这位老人阅历丰富与性格沉着豁达。而骏马则是昂首奋蹄，奔腾呼啸，似乎因遇到这位难得的知己而欣喜若狂。这匹马的造型英俊健壮，神采飞扬，眼睛炯炯闪光，具有"传神阿堵"之妙。

《九方皋》在技法上融汇中西，清新活泼。以画马来说，采用大写意画法，泼墨与勾勒互用，中锋焦墨勾出马头、马身，粗笔扫出马鬃、马尾，大块泼墨写出颈、胸、腿脚。笔飞墨舞，水墨交融，而马的精神与气势都从娴熟的笔墨技法中活脱脱地表现出来。徐悲鸿画马显然将西方绘画艺术关于光的分析法与中国画的水墨渲染法结合起来，墨色层次分明，立体感很强，而在马头鼻梁上常加一笔白粉，等于高光，增强了黑白对比，使马更有神采。画中人物用细线勾勒，浅色渲染。线条挺劲圆润，转折顿挫富有韵律，具有书法艺术的形式美。他的画线突破了传统人物画"十八描"之类的陈规，变化极其丰富。尤其对人体裸露部分的描绘，线条准确有力，根据各部分骨骼、肌肉的特点，或长或短，或直或曲，或粗或细，或浓或淡，完全从实际对象出发，没有任何程式与虚饰。这种线条既不同于传统的人物线描，也不同于西方绘画艺术的素描速写，是一种新颖独特的表现方法。

## 二、山水画欣赏

中国山水画简称"山水"，是以山川自然景观为主要描写对象的中国画。中国山水画形成于魏晋南北朝时期，但尚未从人物画中完全分离。隋唐时期开始独立，五代、北宋时期趋于成熟，成为中国画的重要画科。中国山水画是中国人情思中最为厚重的沉淀，游山玩水的大陆文化意识，以山为德、水为性的内在修为意识，咫尺天涯的视错觉意识，一直成为中国山水画演绎的中轴主线。从中国山水画中，我们可以集中体味中国画的意境、格

调、气韵和色调。再没有哪一个画科像山水画那样能给中国人以更多的情感。

### 1. 《江帆楼阁图》作品欣赏

**作者简介**：李思训（651年—716年），字建，唐宗室，工书法，尤擅画山水树石，笔力遒劲，格调细密，好写"湍濑潺湲、云霞缥缈"之景，金碧辉映为一家法，鸟兽草木皆穷其态，还常用神仙故事来点缀幽曲的岩岭。

**作品简介**：《江帆楼阁图》（见图8-7）现藏于台湾，绢本，大青绿设色。作者融汇了山水丘壑和人物动态，阐明唐代山水画已着意于生活与自然之交织、辉映，一派明媚春光景象。

**欣赏提示**：《江帆楼阁图》图左为山，山上树木翁郁，气象森森。山下房屋数间，掩映于松树丛中，幽深恬静。岸边道路宽阔，游人不绝。纵目远眺，则江天浩渺，风帆溯流，令人心旷神怡。这幅画，山石勾勒用笔挺劲、优美而有曲折变化，表现出坚硬的质感。这正符合张彦远对他"画山水树石，笔格遒劲"的评价。而且画山已有皴法，能表现出阴阳向背，增强了立体感。树木画法和赋彩设色，都更为工细巧整、绚丽多姿，表现出青绿山水画法已达到成熟的地步。所以，前人在评论唐代山水之变时，有"始于吴，成于二李"的说法。

### 2. 《溪山行旅图》作品欣赏

**作者简介**：范宽（生卒年不详），字中立，宋代杰出画家，华原（今陕西省铜川市耀州区）人，善画山水，所画山水峰峦浑厚、峻拔逼人，人称"得山之骨"。范宽重视写生，常居南山、太华山之间，早晚观察云烟惨淡、风月阴霁的景色。宋人论他的作品气魄雄伟、境界浩莽。范宽的传世作品不多，以《溪山行旅图》《雪景寒林图》最为精粹。

**作品简介**：《溪山行旅图》（见图8-8）是绢本浅设色画，高206.3厘米（cm），长103.3厘米（cm），现藏于台北"故宫博物院"。

图8-7 《江帆楼阁图》（彩图见配套资源包）　　图8-8 《溪山行旅图》（彩图见配套资源包）

**欣赏提示**：《溪山行旅图》构图层次分明，主次和谐，前后递进，浓淡了然，以墨骨取胜。站在《溪山行旅图》前，只见一面巨大的绝壁冲天而起，巍然挺立，一线瀑布从峭壁深处飞泻直下，幻化成轻烟薄雾，溪声在山谷间回荡；高山下，巨石坚凝，杂树丰茂；绿荫里，萧萧寺观，隐约可见；乱石中，有涓涓流泉淌过。小丘与岩石间一群驼队正匆匆赶路，啼声敲破了空谷岑寂，令人仿佛也随着这清脆的声音走进画面，投入到崇山峻岭的怀抱中，听凭那林间的风吹去尘世的喧嚣，那溪涧的清流涤尽心灵的杂念。景物的描写极为雄壮逼真。全幅山石以密如雨点的墨痕和锯齿般的岩石皴纹，刻画出山石浑厚苍劲之感，让人感受到恢弘博大而又逼真动人的气象。左侧的半壁山峰，令人感到山外有山、画外有画。丰茂的树丛，潺潺的流水，兼程的商旅，似乎是那山川蓬勃生命的象征。这一切都是那么自然，那么匠心独运。山石以"雨点皴"积攒而成，轮廓坚劲韧练，塑造出一座气魄雄浑的大山。

### 3.《富春山居图》作品欣赏

**作者简介**：黄公望（1269年—1354年），字子久，号一峰，又号大痴道人、井西老人，江浙行省常熟县人（也有说是富阳人）。本姓陆，名坚。自幼聪敏勤学，长大后博览群书，经、史、九流之学无不通晓。工书法，通音律，能作散曲。年轻时在浙西廉访使署充当书吏，因经办田粮征收事被诬下狱。出狱后，改号"大痴"，从此不问政事，浪迹江湖。其后信奉全真教，成为清修道士，卖卜云游于杭州、松江等地。

**作品简介**：《富春山居图》（见图8-9）高33厘米（cm），长636.9厘米（cm），前段珍藏于浙江省博物馆，后段藏于台北故宫博物院。

图8-9 《富春山居图》（彩图见配套资源包）

**欣赏提示**：《富春山居图》描写富春江一带初秋的景色。画面上峰峦起伏，丘壑连绵，透迤变化，幽深莫测，近松挺健，远树含烟，参差俯仰，疏密有致。村舍、亭台、小桥渔舟以及景点人物穿插散落其间，更增添了平淡天真的意趣。洲渚岸边，波光粼粼，溪谷深处，飞泉飘落，山间树梢，薄雾迷离，使画面静中有动，更富神韵。作者以巧妙的构思，将富春江两岸极其丰富的景物有机地连在一起，达到段段有景、步步可观的艺术效果，使观画者应接不暇，为之神往。在湿笔披麻皴中，融入干笔皴擦，并兼用米点皴，表

现出富春江两岸山峦坡岸地质松软与草木丛生的特色。《富春山居图》笔墨极其洗练，创造了一种雅洁淡逸的风格，也将山水画技法推到一个新的高度。

### 三、花鸟画欣赏

在中国画中，凡以花卉、禽鸟、鱼虫等为描绘对象的画，称为花鸟画。花鸟画的画法中有"工笔花鸟画""写意花鸟画""兼工带写花鸟画"三种。工笔花鸟画即用浓、淡墨勾勒对象，再深浅分层次着色；写意花鸟画即用简练概括的手法绘写对象；介于工笔花鸟画和写意花鸟画之间的称为兼工带写花鸟画，其形态逼真。在魏晋南北朝之前，花鸟画作为中国艺术的表现对象，一直是以图案纹饰的方式出现在陶器、铜器之上。那时的花草、禽鸟和一些动物具有神秘的意义，有着复杂的社会蕴意。人类早期对花鸟的关注是孕育花鸟画的温床。史书记载，魏晋南北朝时期已有不少独立的花鸟画作品，其中有顾恺之的《凫雁水鸟图》、史道硕的《鹅图》、陆探微的《半鹅图》、顾景秀的《蝉雀图》、袁倩的《苍梧图》、丁光的《蝉雀图》、萧绎的《鹿图》等，说明这一时期的花鸟画已经有了一定的规模。虽然现在看不到这些原作，但是通过其他人物画的背景可以了解到当时的花鸟画已具有相当高的水平，如顾恺之《洛神赋图》中的飞鸟等。这一时期的花鸟画较多的是画一些禽鸟和动物，因为它们往往与神话有一定的联系，有的甚至是神话中的主角，如为王母捣药的玉兔、太阳中的金乌、月宫中的蟾蜍，以及代表四个方位的青龙、白虎、朱雀、玄武等。一般说花鸟画在唐代独立成科，现在所能见到的韩干的《照夜白》、韩滉的《五牛图》以及传为戴嵩的《斗牛图》等，都表明了这一题材所具有的较高的艺术水准。花鸟画发展到明代的陈淳和徐渭，以水墨写意的画法开辟了花鸟画发展的又一条途径。在这条道路上，清初又有了八大山人、石涛，继续将这一路写意的风格推向了一个历史的高峰。

**1. 《珍禽图》作品欣赏**

**作者简介：**黄荃（903年—965年），字要叔，四川成都人。西蜀宫廷画家，先后供职前蜀、后蜀，入北宋画院。早以工画得名，擅花鸟，所画禽鸟造型美观，骨肉兼备，形象丰满，赋色浓丽，勾勒精细，几乎不见笔迹，似轻色染成，谓之"写生法"。与江南徐熙并称"黄徐"，形成五代、宋初花鸟画两大主要流派。黄荃多画宫中异卉珍禽，徐熙多写汀花水鸟，故有"黄家富贵，徐熙野逸"之谚，据《梦溪笔谈》说："诸黄画花，妙在赋色，用笔极精细，几不见墨迹，但以五彩布成，谓之写生。"对后世花鸟画影响极大。又因黄荃其子居宝、居寀，弟惟亮等作画格调富丽，遂成为北宋初翰林图画院优劣取舍的标准，被称为"院体"。画迹有《桃花雏雀图》《海棠鹁鸽图》等349件，著录于《宣和画谱》。

**作品简介：**《珍禽图》（见图8-10）绢本，设色，高41.5厘米（cm），长70.8厘米（cm），现藏于故宫博物院。

**欣赏提示：**《珍禽图》是黄荃画给儿子居寀作示范的写生画稿。所画各种雀鸟、昆虫、乌龟，均先以淡墨勾线，随即染墨着色，线条大半已被墨与色掩盖。这种画法无意于突出线条笔法，而是以表现形体的质感为目的，画得形象准确，栩栩如生。蜜蜂和蝉的翅翼具有透明感，小虫的触须细而有弹性，麻雀展翅欲飞的动态，都描绘得极为精细。鸟类造型都十分丰满，也简洁地体现了"黄画"的"富贵"气，这正是形式与内容的统一。故《益州名画记》引用欧阳炯的评论说："有气韵而无形似，则质胜于文；有形似而无气韵，则华而不

实。荃之所作，可谓兼之。"说明黄荃的禽鸟形象，达到了形神兼备的造诣。

图 8-10 《珍禽图》（彩图见配套资源包）

### 2.《墨葡萄》作品欣赏

**作者简介**：徐渭（1521 年—1593 年），字文长，号天池山人、青藤道士，山阴（今浙江绍兴）人，是一位具有进步思想的杰出画家、文学家、戏剧家。徐渭自幼聪慧，文思敏捷，且胸有大志，参加过嘉靖年间东南沿海的抗倭斗争并反对权奸严嵩，一生遭遇十分坎坷，可谓"落魄人间"，最后入狱七八年。徐渭获释后，贫病交加，以卖诗、文、画糊口，潦倒一生。他中年学画，继承梁楷减笔和林良、沈周等写意花卉的画法，故擅长画水墨花卉，用笔放纵，画残菊败荷，水墨淋漓，古拙淡雅，别有风致。兼绘山水，纵横不拘绳墨。徐渭画人物亦生动，其笔法更趋奔放、简练，干笔、湿笔、破笔兼用，风格清新，恣情汪洋，自成一家，形成"青藤画派"。徐渭尤以书法自重，自称"吾书第一、诗二、文三、画四"。袁宏道等称赞他的书法"笔意奔放如其诗，苍劲中姿媚跃出"。徐渭画的《黄甲图》峭拔劲挺，生动地表现了螃蟹爬行、秋荷凋零的深秋气氛。徐渭作品流传至今的较多，著作有《四声猿》《南词叙录》《徐文长佚稿》《徐文长全集》等。徐渭的传世著名作品有《墨葡萄》轴、《山水人物花鸟》册、《牡丹蕉石图》轴以及晚年所作《墨花》九段卷等。

**作品简介**：《墨葡萄》（见图 8-11）纸本，墨笔，高 116.4 厘米（cm），长 64.3 厘米（cm），现藏于故宫博物院。

**欣赏提示**：《墨葡萄》画了一树折枝葡萄，从右至左斜偃着横过画面，藤条错落低垂，枝叶纷披离乱而富有气势。枝条上悬挂着一串串水灵灵的葡萄，晶莹圆润，在晚风中飘荡，充满无限生机。在画幅上

图 8-11 《墨葡萄》
（彩图见配套资源包）

段空白处题诗曰:"半生落魄已成翁,独立书斋啸晚风。笔底明珠无出卖,闲抛闲掷野藤中。"款式欹斜跌宕,与所画葡萄相映成趣,而款志的内容则充满抑郁不平的愤懑之情,点出了这幅画的主题、表现了这幅画的寓意。这幅画形象简练,格局奇特,行笔泼辣豪放,用墨淋漓痛快,具有极高的艺术价值。更重要的是,画家的艺术修养与绘画技巧所表现的不是无聊的笔墨游戏,而是充实的具有社会意义的内容。这种内容和形式的完美结合,正是中国文学艺术的优良传统。那画面上动荡不安的线条,柔中见刚,遒劲有力,它们虽然似乎不胜重负,枝枝下偃,但如钢丝铁线,具有挣扎向上弹起的意向。这些线条正体现了画家不安的心境,倔强不屈、不附不阿的个性。那一团团泼墨叶片,狂肆浑脱,墨彩斑驳,透露出一股冷逸惨淡的气息,倾泻了画家悲愤痛苦的感情。而重重叶片之下,一串串葡萄却是晶莹欲滴,十分惹人喜爱,与狂乱的枝叶形成鲜明对比。所谓"笔底明珠无出卖,闲抛闲掷野藤中",当然是画家怀才不遇、处境凄凉的自况了。《墨葡萄》不仅是徐渭生平不幸的写照,也是他控诉黑暗社会的宣言。

**3.《牡丹图》作品欣赏**

**作者简介**:吴昌硕(1844年—1927年),名俊卿,字昌硕,浙江安吉人,是晚清著名画家、书法家、篆刻家,为"后海派"的代表,是杭州西泠印社首任社长。吴昌硕与虚谷、蒲华、任伯年齐名为"清末海派四杰",在书法、绘画、篆刻等方面表现出色,最擅长写意花卉,将书法、篆刻的行笔、运刀及章法、体势融入绘画,形成了富有金石味的独特画风,喜以或浓或淡的墨色和用篆书笔法画成,显得刚劲有力。

**作品简介**:《牡丹图》(见图8-12)纸本设色,高106.5厘米(cm),长56厘米(cm),创作于1926年,私人收藏。

**欣赏提示**:《牡丹图》作品中上缀行草书法,片言只字,卷气盎然。牡丹象征"雍容安定,富贵寿极,国色天香",亦寓意着泱泱大国之风范。画中牡丹花用浓艳的西洋红点拓,"莽泼胭脂",将颜色堆得很厚,似乎触手可及,既增加了花朵的立体感,又避免了画牡丹易流于轻薄娇艳的缺点。叶用饱含水分的淡墨点出,浓墨勾筋,写出了叶片肥厚多汁的质感。红花墨叶,相映成趣,艳而不娇,丽而不俗,腴润苍浑,灿烂沉着,表现出"国色天香"的本质美。画中之所以要缀一丛白牡丹,作者一是考虑到画面布局,色彩对比;另一方面也是对白牡丹的偏爱,这在作者曾作画题朱井南"天公深费养花心,雪儿更比红儿好"句中可见端倪。

**4.《墨虾》作品欣赏**

**作者简介**:齐白石(1864年—1957年),湖南湘潭人,原名纯芝,字渭青,号兰亭,后改齐璜。他的故乡有个小镇名白石铺,因此以白石为号,别号借山吟馆主者、寄萍老人、杏子坞老民等,是近现代中国绘画大师,世界文化名人。齐白石早年曾为木工,后以卖画为生,57岁后定居北京,擅画花鸟、虫鱼、山水、人物,笔墨雄浑滋润,色彩浓艳明快,造型简练生动,意境淳厚朴实。所作鱼虾虫蟹,意趣横生。齐白石书工篆隶,取法于秦汉碑版,行书饶古拙之趣,篆刻自成一家,善写诗文。曾任中央美术学院名誉教授、中国美术家协会主席等职。代表作有《蛙声十里出山泉》《墨虾》等,著有《白石诗草》《白石老人自述》等。

**作品简介**:《墨虾》(见图8-13)画于1942年,水墨画,立轴,高70厘米(cm),长34.5厘米(cm),现为黄达聪先生珍藏。

图 8-12 《牡丹图》（彩图见配套资源包）　　图 8-13 《墨虾》（彩图见配套资源包）

**欣赏提示**：《墨虾》画面单绘虾六只，其余背景尽数省略，虾的数目虽多，却穿插有致，丝毫不显杂乱，显出其构图的高明之处。作者利用水墨的浓淡变化，不仅使画面具有丰富的层次感，也生动地再现了每只虾的结构及其各异的姿态，精准而不烦琐。体现出了作者运用笔墨的技巧和能力；画作简洁而有神韵，虾头上有三笔，有墨色的深浅浓淡，水分的渗透干湿，而又表现出一种动感，左右一对浓墨眼睛，脑袋中间用一点焦墨，左右二笔淡墨，而眼睛也由原来的小黑点变成横点儿，这样更好地表现了虾的神情。虾的腰部，一笔一节，连续数笔，形成了虾腰节奏的由粗渐细。用笔的变化，使虾的腰部呈现各种异态，有躬腰向前的，有直腰游荡的，也有弯腰爬行的。虾的尾部也有三笔，既有弹力，也有透明感。虾的一对前爪，由细而粗，数节之间直到两鳌，形似钳子，有开有合。虾的触须用数条淡墨线画出，看似容易，实则极难：画得活，则虾之生命自出；画僵了，也就失去了生命。虾须的线条似柔实刚，似断实连，直中有曲，乱中有序，纸上之虾似在水中嬉戏游动，触须也像似动非动。

# 思考与探讨

## 填空题

章有画家的印玺、题字者_____章、_____章、收藏印章、欣赏印章、鉴证印章等。

### 简答题

1. 中国画的特点有哪些?
2. 试比较人物画、山水画、花鸟画、界画的不同,说出它们各自的特点。
3. 中国画欣赏技巧有哪些?

### 探讨与实践活动

1. 同学之间相互合作收集中国工笔画与写意画,分析它们之间的区别。
2. 用手机拍摄一幅你最喜欢的中国画作品,与同学们进行交流,说一说你喜欢它的理由。

# 第九单元　油画欣赏

## 模块一　油画基础知识

### 一、油画概述

油画又称西洋画，起源于欧洲，是西方传统绘画的代表，也是西洋画的主要画种，对世界绘画的发展产生了极大的影响。油画因使用油质颜料而得名。油画作品是用油质颜料在布、木板或厚纸板上面绘制的。油画的特点是色彩丰富，具有强烈的色调层次、光线、质感和空间感，能够充分表现物体的质感，能真实生动地描绘事物，具有很强的艺术表现力。此外，油画颜料有较强的覆盖力，易于修改，为画家提供了艺术创作的便利条件。

### 二、西洋画的发展史

#### 1. 原始时代

西方人最早的美术作品产生于旧石器时代晚期，即距今约3万到1万多年之间。最杰出的原始绘画作品，发现于法国南部和西班牙北部地区的几十处洞窟中，其中最著名的是法国的拉斯科洞窟壁画和西班牙的阿尔塔米拉洞窟壁画。其所绘形象皆为动物，这些被绘制在原始洞窟岩壁上的最古老的图画，手法写实，气势恢弘，形象生动，栩栩如生，堪称自然主义杰作。

#### 2. 奴隶社会时代

进入奴隶社会，古希腊的自由民主创造了具有民主思想的建筑、雕刻和绘画作品，其留存于世的不少健美而优雅的雕塑形象，如《掷铁饼者》《米洛斯的维纳斯》等，具有无穷的魅力。

在古罗马时期，罗马人继承古希腊的传统，绘画艺术已经具有很高的水准，但罗马人的美术更倾向于名利和实用的影响，特别注重表现逼真、写实。例如，曾被维苏威火山灰掩埋达1700多年的庞贝壁画，给我们展示了古罗马绘画的独特面貌。

#### 3. 封建社会时代

自476年开始，欧洲历史进入封建中世纪（476年—15世纪）的漫长时期，处于古典文明的结束与复兴时期之间。中世纪期间，基督教占主要地位，于是绘画也为之服务，绘画内容多表现宗教，作为神庙和教堂的装饰与宣传宗教的壁画，形成了新的特色。欧洲中世纪美术反映出了东方文化（如埃及、西亚等）、希腊文化、罗马文化及蛮族文化的融合，不注重客观世界的真实描写，而是强调所谓的精神世界表现。

#### 4. 欧洲文艺复兴时期

欧洲文艺复兴发生在14世纪—16世纪，发源于意大利并遍及整个欧洲，这是一场对基督教文化的反省、反思运动，是古典艺术的再生，它提倡探索个人与世界的意义和价值，倡导人文主义精神的体现。进入文艺复兴时期，不仅画的题材、内容更加丰富，而且

风格也呈现多样性，活泼、健康、旺盛的人文精神，冲击着刻板、冷漠、阴郁的宗教灵魂，鲜明的人性形象取代了神秘的宗教形象。

　　文艺复兴时期，绘画以坚持现实主义和体现人文主义思想为宗旨，在追溯古希腊、古罗马艺术精神的旗帜下，创造了最符合现实人性的崭新艺术。作为文艺复兴中心的意大利，受惠于这场文化运动，产生了很多名垂千古的艺术大师，如文艺复兴三杰达·芬奇、米开朗基罗和拉斐尔，他们的绘画作品展现出雄伟的气势，为西方艺术创作奠定了永恒的基础。达·芬奇既是艺术家又是科学家，其杰作《最后的晚餐》《蒙娜丽莎》等皆被誉为世界名画之首。米开朗基罗则在雕刻、绘画和建筑各方面都留下了最能代表文艺复兴鼎盛期艺术水平的作品，他塑造的人物形象，雄伟健壮，气势恢宏，如《创世纪》。拉斐尔则以其塑造的秀美典雅的圣母形象最为成功，如他绘制的《西斯廷圣母》（见图9-1），其中的圣母像被誉为美和善的化身，充分地体现了人文主义理想。

图9-1　拉斐尔的《西斯廷圣母》
（彩图见配套资源包）

　　16世纪末，在意大利诞生了学院派画派，学院派画派是美术史上十分重要的艺术流派，17世纪、18世纪在英、法、俄等国流行。学院派画派崇尚古典主义美学，追求形式的完美和内容的典雅，重视规范，包括题材的规范、技巧的规范和艺术语言的规范，其绘画题材多取材于历史、神话等古典题材或者取材于人物和自然。学院派画派强调绘画人员应在美术学院经历循序渐进的学习和严格的训练，强调继承性，在美术界具有相当的势力和影响。学院派画派重临摹，创新少，而且作品中画家的个人感情融入少。尽管如此，学院派画派艺术家们在美术史上的巨大贡献是绝对值得赞扬的。学院派画派的代表有卡拉奇、列尼、布朗、布格罗、大卫、拉斐尔、安格尔等。

**5. 17世纪时期**

　　17世纪在欧洲出现了巴洛克艺术，它发源于意大利，后风靡全欧洲。"巴洛克"一词原意有不整齐、扭动、怪诞的意思。巴洛克艺术风格体现在绘画、雕塑和建筑等多个门类中。巴洛克绘画风格一反文艺复兴时期的稳定与对称，追求激情和运动感的表现，追求繁复夸饰、富丽堂皇、气势宏伟的艺术境界，强调华丽绚烂的装饰性。在画面里使用弧线与对角线进行戏剧性构图，将色彩和光作为造型的手段，加上充满动势的视觉引导，使画面产生统一协调如舞台布景的效果，极富表现力。佛兰德斯（大约是现在的法国北部省到比利时大半）的鲁本斯是巴洛克绘画的代表人物，他热情奔放、绚丽多彩的绘画特点对西洋绘画产生持久的影响。同时代的现实主义大师，如荷兰的伦勃朗、西班牙的委拉斯贵支等，也在一定程度上具有巴洛克特色。

　　17世纪，在法国还诞生了古典主义画派。古典一词源于拉丁文，有"典范"之意。古典主义画派强调理性、形式和类型的表现，忽视艺术家的灵性、感性与情趣的表达。古典主义画派的美学原则是用古希腊、古罗马的艺术理想与规范来表现现实的道德观念，以典型的历史事件表现当代的思想主题，也就是借古喻今。古典主义画派的特点是：提倡典

雅崇高的题材、庄重单纯的形式，强调理性而轻视情感，强调素描与严谨的外表，贬低色彩与笔触的表现，追求构图的均衡、对称与完整，努力使作品产生一种古代的静穆而严峻的美。古典主义画派技法精湛，刻画深入，绘画强调精确的素描技术和微妙的明暗色调，并注重使形象造型呈现出雕塑般的简练和概括，追求一种宏大的构图方式和庄重、辉煌的风格与气魄。古典主义画派代表画家有普桑（其作品见图9-2）、洛兰、乌埃、勒布伦等。

### 6. 18 世纪时期

18世纪洛克克风格在法国兴起，随后波及欧洲其他国家。"洛克克"原意是指贝壳的形状。洛克克绘画的特点是追求烦琐、华丽、纤细、轻快和精致，其代表画家有法国的瓦托、布歇（其作品见图9-3）和弗拉戈纳尔等。

图9-2　普桑的《富塞翁的葬礼》
（彩图见配套资源包）

图9-3　布歇的《蓬巴杜夫人》
（彩图见配套资源包）

随着1789年法国资产阶级大革命的到来，进步的画家们又一次重振了古希腊、古罗马的英雄主义精神，开展了一场新古典主义艺术运动，因此，洛克克风格被新古典主义画派所取代。新古典主义画派将古典艺术视为典范，经常采用历史题材，将古典元素用在当代，赋予新的美学意义；绘画注重造型的对称、构图的和谐、素描的精确和明暗色调的微妙，色彩趋向冷调；强调理性，忽视感情、个性的表达，崇尚简朴、庄重典雅的风格，体现肃穆、严谨、庄重的美。新古典主义画派代表画家是法国的大卫和安格尔。

### 7. 19 世纪时期

19世纪初叶，随着新古典主义的衰落兴起了浪漫主义画派。浪漫主义画派与新古典主义画派正好相反，它摒弃了新古典主义画派艺术形式上的教条式理性，主张发挥艺术家的想象力和创造力，强调艺术是内在情感的表现与理性的追求，提出了"为艺术而艺术"的主张。浪漫主义画派在绘画时，题材取自生活、中世纪传说和经典文学名著等，大多是惊心动魄和充满戏剧性的场面，其绘画风格更加自由大胆，表现激烈的情感冲突，个性化的描绘、饱满充实的色度、强烈的明暗对比和流畅激动的笔触，激发了人类创造力的最大潜能，揭开了现代艺术的序幕。浪漫主义画派的代表人物有法国的籍里柯、德拉克罗瓦等，其中籍里柯的《梅杜萨之筏》（见图9-4）被视为浪漫主义绘画的开山之作，而这一运动的主将却是德拉克罗瓦，其绘画色彩强烈，用笔奔放，富有运动感，充满热烈激情，代表作有《希奥岛的屠杀》和《自由引导人民》等。

籍里柯的《梅杜萨之筏》作品创作于 1819 年，现藏于巴黎卢浮宫。《梅杜萨之筏》从画面的构图、光线、色彩、动态，到人物的动态表情以及丰富的想象力，都是无与伦比的。画家以金字塔形的构图，把事件展开在筏上幸存者发现天边船影时的刹那景象，刻画了遇难者的饥渴煎熬、痛苦呻吟等各种情状，画面充满了令人窒息的悲剧气氛，开创了浪漫主义先河。《梅杜萨之筏》打破了古典主义构图中的水平与垂直、光线的柔和与均匀，使画面产生了一种激情，这也是浪漫主义绘画的重要元素，注重感情的宣泄与表达。

图 9-4　籍里柯的《梅杜萨之筏》
（彩图见配套资源包）

19 世纪，一种重现实、重科学、重客观、重批判，主张绘画要表现真实与自然生活的写实绘画风格逐步建立，艺术家们追求用艺术揭示生活与自然的本质，绘画的题材大都表现大自然、劳动者、普通人的生活。写实主义画派又称为"现实主义画派"，它主张用忠实于对象的手法去表现正常的视觉形象，反映生活的本质。从技巧、技法上讲，现实主义画派是写实主义；从意识形态和观念上讲，现实主义画派是现实主义。无论是面对真实存在的物体，还是想象出来的对象，绘画者总是在描述一个真实存在的物质而不是抽象的符号，这样的创作被统称为写实。遵循写实的创作原则和方法，就称为写实主义。与写实主义相对的概念是抽象主义。我们接触的绝大部分绘画作品，都是写实主义，尽管有很多造型很夸张或者变形，甚至无法分辨所表达的对象，如毕加索的《亚维侬的妓女》，但它仍被称为写实主义作品。而真正抽象的绘画作品并不多见，康定斯基和蒙德里安是现代抽象主义的代表。

19 世纪中期是写实主义绘画蓬勃兴旺时期，随着资本主义的迅速发展，社会矛盾逐渐加深，敏感的艺术家开始关注现实社会，并如实地再现和揭示社会矛盾与社会不公。法国画家库尔贝是写实主义画派的倡导者和创始人，他在 1885 年讲："像我所见到的那样，如实地表现我这个时代的风俗、思想和它的面貌。一句话，创造艺术就是我的目的。"库尔贝的代表作《奥南的葬礼》（见图 9-5）堪称绘画中的"人间喜剧"，而《石工》则深刻揭示了社会的矛盾，表现了画家对劳动人民的同情。勤劳朴实的农民画家米勒，以真挚的感情，歌颂了辛勤劳作的农民，其代表作有《拾穗》等。政治讽刺画家杜米埃创作了大量思想深刻而形象夸张的石版画和油画。德国女版画家柯勒惠支以社会民主主义思想和鲜明的个人风格创作了反映工人运动和农民革命的系列铜版画和石版画。俄国的批判现实主义塑造出了列宾、苏里科夫等杰出画家。

19 世纪后期在法国形成了印象主义画派，此流派画家以创新的姿态出现，主张到室外进行绘画，努力捕捉大自然中的事物、色彩、光线、气氛等，探索自然界中光与色的瞬间变化，打破了传统观念上固有色的概念，注重在绘画中表现光的效果，如树是蓝绿色、阴影是黑色，将周围的环境色对固有色的影响进行了客观的绘制，强调个人印象的表现，形体和色彩带有更多的主观因素，反对当时已经陈腐的古典学院派的艺术观念和法则。印象主义画派代表画家有马奈、莫奈、雷诺阿、德加、修拉、毕沙罗、西斯莱等。

图 9-5　库尔贝的《奥南的葬礼》（彩图见配套资源包）

继印象派之后还出现了新印象主义画派和后印象主义画派。新印象主义画派又称为"点彩派"，是继印象派之后在法国出现的美术流派。19 世纪 80 年代后期，一群受到印象主义强烈影响的画家掀起了一场技法革新，他们不用轮廓线划分形象，而是用点状的小笔触，通过合乎科学的光色规律的并置，让无数小色点在观者视觉中混合，从而构成色点组成的形象，因此，被一些艺术评论家称为"点彩派"。新印象主义画派的代表画家有乔治·修拉（其作品见图 9-6）、保罗·西涅克、卡米尔·毕沙罗等。

图 9-6　乔治·修拉的《大碗岛的星期日下午》
（彩图见配套资源包）

后印象主义画家强调表现自我感受，注重色彩的对比和事物的内在结构，其代表画家有梵·高、高更、塞尚等。后印象主义画派对现代西方绘画艺术产生了深远的影响。实际上，后印象派与印象派在艺术主张上并不相同甚至完全相反，后印象派以前的西方油画，都是线条不显著的。例如，梵·高的绘画着力于表现自己强烈的情感，色彩明亮，线条奔放；高更的绘画多具有象征性的寓意、装饰性的线条和色彩，如《塔希提的妇女》；塞尚毕生追求表现形式，对运用色彩、造型都有新的创造，他的绘画追求几何性的形体结构，因而被尊称为"现代艺术之父"，其绘画源泉是自然、人和他生活在其中的现实世界的事物，而不是昔日的故事和神话，如《苹果和橘子》。

## 8. 20 世纪时期至今

20 世纪以来，现代绘画艺术呈现出流派迭起、千姿百态的局面，此时期出现了众多现代主义思潮，在艺术理论与观念上与传统绘画"分道扬镳"。现代主义画像强调主观情感的抒发，强调艺术的纯粹性及绘画语言自身的价值。他们排斥功利性，对描述性和再现性的因素也不以为然。他们认为最重要的是组织画面结构，表达内在情感，营造神秘梦境。其主要流派有野兽主义、立体主义、表现主义、未来主义、达达主义、超现实主义、抽象表现主义、波普艺术、照相写实主义画派（或称超写实主义画派）等。

1905 年诞生了以马蒂斯为代表的野兽主义画派。野兽派画家热衷于运用鲜艳、浓重的色彩，以夸张的造型、粗犷的线条表达内在激情，强调形的单纯化和平面化，追求画面的装饰性。

1908 年崛起了立体主义画派，其特点是继承了塞尚的造型法则，注重将自然物象分解成几何块面，并缩减为基本的元素和许多块面，通过分解物象，以及并置、连接不同块面、获得明晰的画面结构，从而从根本上挣脱传统绘画的视觉规律和空间概念。立体主义画派的画面视点已不再是一个方位，而是对事物进行全方位的表现，使物体还原成几何形体，其创始人是西班牙画家毕加索和法国画家布拉克。

随着德国 1905 年桥社和 1909 年蓝骑士社的先后成立，表现主义作为一种重要流派登上画坛。表现主义画派是指艺术中强调表现艺术家的主观感情和自我感受，而导致对客观形态的夸张、变形乃至怪诞处理的一种思潮。表现主义画派，流行于北欧诸国，此流派画家注重表现画家的主观精神和内在情感，强调以色彩及形式要素进行"自我表现"。表现主义更加追求主观情感意念的表现，将形象的客观真实性降低到无足轻重的地步。表现主义画家所关心的是内在情感及内在精神的表达，认为艺术不是客观的再现而是心灵的表现。表现主义以夸张变形的绘画语言，使作品成为精神性的、情感的符号。表现主义画派的先驱代表画家有荷兰人梵·高、法国人劳特累克、奥地利人克里姆特、瑞士人霍德勒和挪威人蒙克，他们通过一些情爱的和悲剧性的题材表现自己的主观认识。

1909 年在意大利出现了未来主义画派，此画派的画家热衷于利用立体主义分解物体的方法表现活动的物体和运动的感觉。未来主义画派以抽象的形式，运用色彩、线条表现运动速度、力量及其组合与分隔。未来派画家们所追求的是隐喻式的主题和不同视象的同时并存。未来主义画派表现的是"速度"和"进行"，是现代生活的"动荡"感觉。未来主义画派的代表画家是意大利人巴拉，其作品特点是用色和形为基础的抽象符号，表现运动、速度和力量，其代表作品有《拴着皮带的狗》《雨燕的飞行》《悲观与乐观》等。

抽象主义画派大约于 1910 年前后产生。抽象主义画派完全抛弃了具体现象，追求的是纯粹的色彩线条的抽象组合，以其非具象的体积和团块，构建那种远离人们的日常视觉、与自然物象几乎毫无瓜葛的三度空间的形体结构，其代表画家有俄国人康定斯基（其作品见图 9-7）和荷兰人蒙德里安，而两人又分别代表着抒情抽象和几何抽象两个方向。

《构成第七号》是康定斯基在 1913 年创作的，可以称之为一支音乐狂想曲。通过这幅画可以感受到康定斯基构图的技巧，因为画面中有着无数的重叠和变化的布置，但每一个形体都有着自己的法则，每一个法则又在这个整体中发挥着强大的冲击力，虽然画面的色块和线条给人随意布置的感觉，但其中却有一种情感秩序使画面本身充满着律动感，又如同一部伟大的交响乐。在画面中较为突出的是，画面中央出现的黑色的点和线，像旋风

一样牵动着整个画面的色彩，具有强烈的倾向性。看这幅作品时我们似乎可以感受到一首大型的交响乐曲，而且正在演奏不同节奏的音符。

图 9-7　康定斯基的《构成第七号》（彩图见配套资源包）

第一次世界大战期间产生了达达主义画派，此流派画家不仅反对战争、反对权威、反对传统，而且否定艺术自身，否定一切。随着达达主义运动消退，在此基础上出现了超现实主义画派，此流派画家以柏格森的直觉主义、弗洛伊德的精神分析学和梦幻心理学为理论基础，力图展现无意识和潜意识世界，其绘画往往将具体的细节描写与虚构的意境结合在一起，表现梦境和幻觉的景象。超现实主义代表画家有恩斯特、马格利特、夏卡尔、达利、米罗等。

第二次世界大战后在美国产生的以波洛克、德库宁为代表的抽象表现主义绘画，综合了抽象主义、表现主义的特点，强调画家行动的自由性和自动性。

20 世纪 50 年代初萌发于英国、50 年代中期鼎盛于美国的波普艺术，继承了达达主义精神，作品中大量利用废弃物、商品招贴、电影广告和各种报刊图片做拼贴组合，故又有新达达主义的称号。其代表人物有美国画家约翰斯、劳生柏、沃霍尔等。

20 世纪 70 年代兴起了的照相写实主义画派（或称超写实主义画派）。照相写实主义画派的主要特征是利用摄影成果，进行客观的复制和逼真的描绘，其代表画家有克洛斯、佩尔斯坦等。它几乎完全以照片作为参照，在画布上客观且清晰地加以再现。照相写实主义是将生活以一种照片式的形式搬上画面，如克洛斯的《约翰像》。此画派绘制作品要先拍成照片或幻灯片，再将它以比真人大十倍的比例精细地放大到画布上，更细腻、更逼真地表现出对象的细节，如脸上的每一丝肌理和每根汗毛等。

### 三、中国油画的发展史

油画艺术发展成为中国绘画的组成部分，经历了漫长的学习、吸收和成长过程。总体来说，中国油画的发展经历了以下几个阶段。

**1. 中国油画的早期发展阶段**

距今 400 多年前，意大利天主教士利玛窦等人来华传教，将欧洲油画作品带进中国。明万历二十九年（1601 年）利玛窦向明神宗朱翊钧所献礼品中就有天主像、圣母像等油画作

品。这种精细逼真的绘画使中国画家感到惊异，但并未给予较高的艺术评价，也没有中国画家追随这种画法。到清朝初年，有许多擅长油画的欧洲传教士来华，并在宫廷供职。其中较著名的有意大利人郎世宁、潘廷章，法国人王致诚等。他们是中国宫廷内第一批外籍画师，曾受命绘制过多幅油画肖像。乾隆帝弘历曾命宫中选少年奴仆，随洋人学泰西画法（油画技法）。现存满族画家五德的纸本油彩山水画，便是这一时期中国画家的油画作品。

鸦片战争后，中外交往比较频繁，西方的宗教绘画和商业性绘画更多地进入中国，西方绘画对中国绘画的影响也较以前显著。但真正掌握西方绘画技法的中国画家直到19世纪末才开始出现。同治年间，欧洲传教士在上海土山湾设立孤儿院，向收养的孤儿传授各种技艺，其中的图画馆传授西方绘画技术。孤儿长大离院就将油画技法带到了社会。清末民初活跃于上海的周湘、张聿光、徐咏青等人，都出自土山湾孤儿院图画馆。与此同时，一些中国文人到了欧洲各国，亲眼看到西欧画家的精心杰构。薛福成的《巴黎观油画记》被广为传诵，康有为的《意大利游记》对意大利文艺复兴绘画给予极高的评价。中国知识界通过他们优美的诗文，初次了解到与中国传统绘画完全不同的另一种绘画。

### 2. 中国油画的近代发展阶段

中国油画在近代的发展历史已有100多年了，它跟随中国社会经历了风风雨雨，并逐渐融入中国民族的血液。辛亥革命、五四运动、抗日战争、解放战争、改革开放，这些促进或阻挠社会变革的历史事件都给予油画以洗礼，使油画得到考验与锻炼。

在19世纪末至1937年期间，油画传入中国后立即参与了社会的文化启蒙，并作为外来的艺术形式，给人以耳目一新的感觉，在提供新的美感的同时推动了中国社会的进步。1902年，清廷颁行学堂章程，采行日本制度。1905年，科举制度废止，南京两江师范学堂、保定北洋师范学堂都设图画手工科，开油画课，聘请外籍教师任教。1909年，周湘在上海先后办起中西美术学校及布景画传习所，传授西洋绘画技法。丁悚、乌始光、刘海粟、张眉荪等人曾在此学画。这是中国学习西方美术教育的开端。同时，许多没有机会接受训练又缺少油画材料的学画者，往往从摹绘油画印刷品入手，并使用各种代用颜料、油料，绘制基本上是中国传统风格的油画作品。直到出洋学画的青年陆续回国，这种局面才有所改变。

在1938年至1949年期间，由于处于抗日战争与解放战争时期，因为战争环境和物质条件的限制，油画艺术得不到发展，处于逆境之中，但仍然保持着向上发展的生机。1949年中华人民共和国成立，国家的统一和民族的振兴使油画获得发展的有利时机。

在1949年至1965年期间，油画艺术得到了很大的发展，艺术家们创造出不少优秀的作品，如《开国大典》（董希文）、《毛主席在井冈山》（罗工柳）、《东渡黄河》（艾中信）、《西藏及长征路线写生组画》（董希文）、《刘少奇与安源矿工》（侯一民）、《决战前夕》（高虹）、《出击之前》（何孔德）、《延安火炬》（蔡亮）、《狱中斗争》（林岗）、《狼牙山五壮士》（詹建俊）、《三千里江山》（柳青）等。

1966年至1976年，这一时期是油画发展的重要阶段之一，虽然油画创作受到了一些影响，但还是产生了一批优秀作品。

1977年至今的时期是中国油画获得新生的新时期，安定平和的政治环境、自由的艺术氛围，使艺术家能安心地从事艺术创作；广阔的国际艺术交流，使艺术家能更多地了解

当代世界的艺术信息；经济的蓬勃发展和人民生活的明显改善，给艺术家以鼓舞和前进的动力。新时期的中国油画的历程也是很不平静的，在前进中有曲折、有起伏，遇到了不少新问题，尤其是受到了西方前卫艺术激进主义的冲击和商业化大潮的影响。但从艺术创作的势头来说，新时期油画艺术的发展是朝气蓬勃的，创作的成果也是丰硕的，如《红烛颂》（闻立鹏）、《高原的歌》（詹建俊）、《春华秋实》（朱乃正）、《塔吉克新娘》（勒尚谊）、《父亲》（罗中立）、《西藏组画》（陈丹青）等。

### 四、油画的流派

油画的流派分为两大类：第一类是以客观再现为主的油画派；第二类是以主观表现为主的油画派。在以客观再现为主的油画派中，有文艺复兴后出现的巴洛克、洛可可、古典主义、学院主义、浪漫主义、写实主义、照相写实主义（超写实主义）、印象主义等，它们都是以再现自然为基础，表现画家不同的思想与目的。如果说以客观再现为主的油画派是画家在忠实地再现自然，只是对其进行了发挥的添加的话，那么，以主观表现为主的油画派，即后印象主义、野兽派、立体主义、未来主义、抽象主义、超现实主义等，它们不再是对客观对象的真实描绘，而是根据画家的主观意图进行自由创作的，此类油画派大多出现在20世纪及以后期间。

### 五、中国画与西洋画的主要差别

东西方文化不同，故艺术的表现形式也是不同的。通常东方艺术重主观，西方艺术重客观；东方艺术表现为诗，西方艺术表现为剧。因此，在绘画上，中国画重神韵，西洋画重形似。西方绘画很强调对色彩的运用，典型的有拉斐尔的《雅典学院》，这也是西方绘画与中国绘画最本质的区别。中国画与西洋画两者比较起来，具有以下几个不同之处。

（1）中国画盛用线条，西洋画线条不显著。线条大都不是物象所原有的，是画家用以代表两个物象境界的。例如，中国画中，描一条蛋形线表示人的脸孔，其实人脸孔的周围并无此线，此线是脸与背景的界线。又如画一曲尺形线表示人的鼻头，其实鼻头上也并无此线，此线是鼻与脸的界线。又如山水、花卉等，实物上都没有线，而画家盛用线条。山水中的线条又名为"皴法（皴法：中国画技法之一，用以表现山石和树皮的纹理）"。西洋画则不然，它是团块艺术，只有各物的界，界上并不描线。所以西洋画很像实物，而中国画不像实物，一望而知其为画。在中国，书画同源，作画同写字一样，随意挥洒，披露胸怀。19世纪末，西方人看见中国画中线条的飞舞，非常赞慕，便模仿起来即成为"后期印象派"，但后期印象派以前的西洋画都是线条不显著的。

（2）中国画不注重透视法，西洋画极注重透视法。透视法，就是在平面上表现立体物。西洋画力求肖似真物，故非常讲究透视法。试看传统西洋画中的市街、房屋、家具、器物等，强调透视、质感、比例等，追求写实与立体感，形体都很正确，竟同真物一样。如果是描走廊的光景，竟可在数寸（1寸＝0.033米）的地方量出数丈（1丈＝3.33米）的距离来。如果是描正面的（站在铁路中央眺望）铁路，竟可在数寸的地方量出数里（1里＝500米）的距离来。中国画就不然，不喜欢画市街、房屋、家具、器物等立体感很明显的东西，而喜欢画云、山、树、瀑布等远望如天然平面物的东西。偶然描房屋器物，亦不讲究透视法，多用夸张手法，笔简而意丰。例如，中国画的手卷，山水连绵数

丈，好像是火车中所见的。中国画的立幅，山水重重叠叠，好像是飞机中所看见的。

（3）中国画不讲解剖学，西洋人物画很重视解剖学（解剖学就是对人体骨骼筋肉的表现形状的研究）。西洋人画人物画时，必先研究解剖学。生理解剖学研究人体各部分的构造与作用，艺术解剖学则专讲表现形状。西洋画家必须学习生理解剖学，因为西洋画注重写实，必须描得同真的人体一样。但中国人物画家从来不需要这种学问。中国人画人物，目的只是表现人物的姿态特点，却不讲人物各部分的尺寸与比例。故中国画中的男子，相貌奇古，身首不称；女子则蛾眉樱唇，削肩细腰。中国画为了追求印象的强烈，故扩张人物的特点，使男子增雄伟，女子增纤丽，而充分表现其性格。因此，中国画不用写实法而用象征法，即不求形似，而求神似。

（4）中国画不重背景，西洋画很重背景。中国画不重背景，如画梅花时，一支悬挂空中，四周都是白纸；画人物时，一个人悬挂空中，好像驾云一般。因此，中国画的画纸，留出空白余地较多（俗称留白）。西洋画则不然，凡物必有背景，如画物时，其背景为桌子；画人物时，其背景为室内或野外。因此，西洋画的画面全部填涂，不留空白。中国画与西洋画的这点差别，也是由于写实与传神的不同而产生的。西洋画重写实，故必描背景。中国画重传神，故删除琐碎而特写其主题，以求印象的鲜明。

（5）中国画的题材以自然为主，西洋画的题材以人物为主。中国画在汉代以前也以人物为主要题材。但到了唐代，山水画即独立，一直延续到今日，成为中国画的主要画科。西洋画自古希腊时代起，一直以人物为主要题材，中世纪的宗教画大都以群众为题材，如《最后的审判》《死之胜利》等，一幅画中人物不计其数。直到19世纪，才开始有独立的风景画。风景画独立之后，人物画仍为西洋画的主要题材。

（6）中国画是用毛笔蘸墨汁或颜料，将形象画在宣纸或绢上；西洋画是用油画笔蘸上油彩，将形象画在亚麻布或其他材料上。

（7）中国画是诗、书、画、印一体的艺术，画面上可有作者写的诗（或他人的诗），注明时间、地点，加盖印章。西洋油的画面是主体，上面不会写诗，更看不见作者的印，有时签名都在背面。

（8）从传统的画面上可以看出，中国画家更像天马行空的哲学艺术家，西洋画家有些像精研细究的科学艺术家。

# 模块二　油画作品欣赏

### 1.《蒙娜丽莎》作品欣赏

**作者简介**：达·芬奇（1452年—1519年），意大利文艺复兴时期著名的艺术大师、科学家。他生于佛罗伦萨郊区的芬奇镇，卒于法国，15岁到佛罗伦萨学艺，1472年入画家行会，15世纪70年代中期个人风格已趋成熟。《最后的晚餐》《蒙娜丽莎》是他在这个时期创作的最有名的代表作。

**作品简介**：《蒙娜丽莎》（见图9-8）高77厘米（cm），长53厘米（cm），现藏法国卢浮宫。《蒙娜丽莎》是一幅享有盛誉的肖像画杰作，它代表了达·芬奇的最高艺术成就，成功地塑造了资本主义上升时期一位城市有产阶级的妇女形象。

**欣赏提示**：《蒙娜丽莎》是一幅世界著名的肖像画，这幅油画花了达·芬奇4年的时间。画中人物坐姿优雅，笑容微妙，背景山水幽深茫茫。画家力图使人物的丰富内心情感和美丽的外形达到巧妙的结合，对于人像面容中眼角唇边等表露情感的关键部位，也特别着重掌握精确与含蓄的辩证关系，达到神韵之境，从而使蒙娜丽莎的微笑具有一种神秘莫测的千古奇韵。那如梦似的妩媚微笑，被不少美术史家称为"神秘的微笑"。在构图上，达·芬奇改变了以往画肖像画时采用侧面半身或截至胸部的习惯，代之以正面的胸像构图，透视点略微上升，使构图呈金字塔形，蒙娜丽莎就显得更加端庄、稳重。另外，蒙娜丽莎的一双手柔嫩、精确、丰满，展示了她的温柔，以及身份和阶级地位，显示出达·芬奇的精湛画技和他观察自然的敏锐感觉。

达·芬奇创作的《蒙娜丽莎》继承了希腊古典主义庄重、典雅、均衡、稳定和富有理想化的风格，为后来的艺术更进一步走向现实，走向客观，走向更深层、更内在、更微妙的表现树立了楷模。

图9-8　达·芬奇的《蒙娜丽莎》
（彩图见配套资源包）

**2.《女占卜者》作品欣赏**

**作者简介**：卡拉瓦乔（1573年—1610年），意大利现实主义画派最主要的代表人物，曾师从米兰画家培德查诺学画，继承了意大利北部现实主义民俗画的传统，并受到威尼斯画派的影响。1593年到1610年间活跃于罗马、那不勒斯、马耳他和西西里。卡拉瓦乔早期重要作品有《抱水果篮的孩子》《酒神巴库斯》《逃亡埃及途中》《弹曼陀铃的姑娘》《女占卜者》等，这些作品都有着浓郁的生活气息。1590年，他为圣路易的热德法兰切日教堂画了著名的祭坛画《使徒马太和天使》。1605年至1606年间，他又完成了另一幅出色的祭坛画《基督下葬》。卡拉瓦乔的一生，从生活到艺术，都是一个叛逆者和革新者。他把目光对准下层，专门画那些被侮辱、被损害者的形象，对自己所处的社会抱有批判和怀疑的态度，而这种怀疑与批判被一些人看成是叛逆的表现，所以人们将他当成"不合群的人"。最后，卡拉瓦乔，这位推开17世纪艺术大门的人在流浪中悲惨地结束了一生，死时年仅37岁。

**作品简介**：《女占卜者》（见图9-9）创作于1588年至1590年，布面油画，高99厘米（cm），长131厘米（cm），现藏于巴黎卢浮宫美术馆。

**欣赏提示**：《女占卜者》油画中，年轻人戴着手套的手放在腰间，未戴手套的手伸向女郎，女郎拉着他的手，并在他的手上改运。这两位人物的半身像非常写实。画家卡拉瓦乔的这幅作品像是在宣示：只有"自然"才是画家的范本。画中的吉普赛女子眼睛乌黑明亮，充满了智慧和诡秘，这诡秘的眼神是因为洞察到了骑士的内心，还是看透了他的命运？是真的要给骑士好好看看手相，还是要悄悄地撸走他的戒指？骑士的目光与女郎相对，他很轻蔑地看着占卜者，好像在说：看你胡诌些什么？这幅作品画面单纯，布局简洁，强烈的明暗对比，使人物呼之欲出。

**3.《自由引导人民》作品欣赏**

**作者简介**：德拉克罗瓦（1798年—1863年）是19世纪上半叶最重要的浪漫派画家，

第九单元　油画欣赏

175

他以富于激情和动感的构图与色彩挑战了保守的学院派传统，受到青年一代画家的普遍尊敬。在他的画面上，除了飞腾的笔触与跳跃的色块，我们还可以感受到一个欧洲人在描绘一个骁勇善战的东方民族时所流露出的力量和兴奋。

**作品简介：**《自由引导人民》（见图9-10）是德拉克罗瓦1830年创作的油画作品，高260厘米（cm），长325厘米（cm），现藏于巴黎卢浮宫，是德拉克罗瓦最具有浪漫主义色彩的作品之一。

图9-9　卡拉瓦乔的《女占卜者》
（彩图见配套资源包）

图9-10　德拉克罗瓦的《自由引导人民》
（彩图见配套资源包）

**欣赏提示：**《自由引导人民》取材于1830年法国的七月革命事件。1830年7月26日，国王查理十世取消议会，巴黎市民纷纷起义。为推翻波旁王朝，1830年7月27—29日起义人员与保皇党展开了战斗，并占领了王宫，在历史上称为"光荣的三天"。画家德拉克罗瓦目击了这一悲壮激烈的战斗场面，决心为之画一幅画作为永久的纪念。画面上是硝烟弥漫的战场，在画面正中有一个半裸的自由女神，她头戴法国大革命时期流行的红色弗里吉亚帽，一只手拿着上了刺刀的长枪，另一只手高举三色旗，她正转身号召人们向封建专制冲锋。她好像在高喊：公民们，为了自由，前进！在女神的左侧，一个少年挥着手枪，奋勇前进。在女神的右侧，是身穿黑衣头戴高筒帽的大学生，他紧握步枪，在他的身后是两个高举战刀的工人。在前景的瓦砾堆上是保皇军的尸体，还有一个受伤的青年，他仰望着女神手中的三色旗。远处是晨雾中的巴黎圣母院，仔细去看在塔楼上有一面共和国的旗帜在飘扬。画面上只有寥寥数人，但给人的感觉是看到了千军万马，听到了喊声震天、枪炮齐鸣，这正是浪漫主义的艺术感染力。这幅画气势磅礴，画面结构紧凑，用笔奔放，有着强烈的感染力。1831年5月1日在巴黎展出引起轰动，德国诗人海涅为此画写了赞美诗。1831年此画被法国政府收购，在卢森堡宫展出了数月，后因时局变化还给了画家本人。1848年法国二月革命爆发，在法国人民要求下此画重新在卢森堡宫展出，同年6月巴黎工人起义，此画又被政府摘下，理由是具有煽动性。直到1874年才被送入卢浮宫。

### 4.《拾穗者》作品欣赏

**作者简介：**米勒（1814年—1875年）出生于法国诺曼底省格鲁契村的一个农民家庭，虽兄妹多，但和睦，自幼参加田间劳动，淳厚朴实是他天生的秉性，勤劳清贫成了他生活的习惯。米勒23岁到巴黎，拜画家德拉罗什为师，但由于师生关系不和谐而离开，后来到巴黎卢浮宫向米开朗基罗、普桑、曼特尼亚作品学习。1849年，米勒迁到巴黎附

近的枫丹白露,后又迁到巴比松村定居。以《簸谷者》为起点,米勒开始了他那伟大的农村风俗画的创作。此后27年米勒坚持边劳动边作画,上午下地干农活,下午在家作画,生活贫困,常有"断炊之虞"。他的绘画主要反映农民生活,满怀对受苦农民的无限深情,以深厚朴实的绘画语言去歌颂农民那种真挚、勤劳、朴实、善良的美德,反映他们生活的不幸与顽强的生命力,对这不合理的社会予以揭示与控诉。米勒是一位典型的批判现实主义画家,一生画了80多幅作品,主要作品有《播种者》《拾穗者》《牧羊女》《晚钟》《小鸟的捕食》等。

**作品简介:**《拾穗者》(见图 9-11)绘于 1857 年,高 83.5 厘米(cm),长 111 厘米(cm),收藏于巴黎的奥塞美术馆。

图 9-11 米勒的《拾穗者》(彩图见配套资源包)

**欣赏提示:**《拾穗者》没有表现任何戏剧性的场面,只是秋季收获后,人们从地里拣拾剩余麦穗的情景。画面的主体不过是三个弯腰拾麦穗的农妇而已,背景中是忙碌的人群和高高堆起的麦垛。这三人与远处的人群形成对比,她们穿着粗布衣衫和笨重的木鞋,体态健硕,谈不上美丽,更不能说优雅,只是谦卑地躬下身子,在大地里寻找零散、剩余的粮食。然而,这幅内容朴实的画作却给观众带来一种不同寻常的庄严感。米勒一般采用横的构图,让纪念碑一般的人物出现在前景的原野上。三个主体人物分别戴着红色、蓝色、黄色的帽子,衣服也以此为主色调,牢牢吸引住观众的视线。她们的动作富于连贯性,沉着有序,布置在画面左侧的光源照射在人物身上,使她们显得愈发结实而有忍耐力。或许长时间的弯腰劳作已经使她们感到很累了,可她们仍在坚持。尽管脸部被隐去了,而她们的动作和躯体更加富于表情——忍耐、谦卑、忠诚。米勒以凝重质朴、造型简约的概括力,来极富表现力地塑造平凡人。他表现的是人和大地的亲密关系,是史诗所不能达到的质朴平凡。从这三个穿着粗布衣衫和沉重木鞋的农妇身上感到一种深沉的宗教情感,在生存面前,人类虔诚地低下他们的头。虽然远处飞翔的鸟儿依旧烘托出田园诗般的意境,但人类凝重的身躯似乎预示着生存的重压。正是这种宗教般的感情使《拾穗者》超越了一般的田园美景的歌颂,而成为一幅人与土地、与生存息息相关的真正伟大的作品。

**5.《向日葵》作品欣赏**

**作者简介:**文森特·梵·高(1853 年—1890 年),出生于荷兰赞德特镇一个牧师家

庭，早年做过职员和商行经纪人，还当过矿区的传教士。梵·高充满幻想、爱走极端，在生活中屡遭挫折和失败，最后投身于绘画，决心"在绘画中与自己苦斗"。梵·高早期画风是写实，并受到荷兰传统绘画及法国写实主义画派的影响。1886年，梵·高来到巴黎，结识印象派和新印象派画家，并接触到日本浮世绘的作品。视野的扩展使梵·高画风剧变，他的画开始由早期的沉闷、昏暗变得简洁、明亮和色彩强烈。而当梵·高1888年来到法国南部小镇阿尔的时候，则已经摆脱印象派及新印象派的影响，走到了与之背道而驰的境地。1890年7月，梵·高在精神错乱中开枪自杀，年仅37岁。梵·高是19世纪伟大的艺术巨匠。

**作品简介：**《向日葵》（见图9-12）是梵·高作于1888年的油画作品，高95厘米（cm），长73厘米（cm），现藏于伦敦泰特画廊。梵·高表现向日葵的手法别出心裁，他采用简化的手法描绘物象，使画面富于平面感和装饰的意味。画面以黄色和橙色为主色调。

**欣赏提示：**《向日葵》是梵·高重要代表作之一，这不是一幅传统的描绘自然花卉的景物装饰画，而是一幅表现太阳的画，是一首赞美阳光和旺盛生命力的欢乐颂歌。画中，那一朵朵葵花在阳光下怒放，仿佛背景上迸发出燃烧的火焰，正如梵·高自己所说："这是爱的强光！"梵·高在表现向日葵时采用了描绘物象的手法，使画面富于平面感和装饰的意味。画面以黄色和橙色为主调，绿色和蓝色的细腻笔触勾勒出花瓣和花茎。籽粒上的浓重色点具有醒目的效果。大胆恣肆、坚实有力的笔触，以不同的走势，在明亮、灿烂的底色上找寻不同的结构与色调，把朵朵向日葵表现得光彩夺目、动人心弦。这些简单地插在花瓶里

图9-12 梵·高的《向日葵》
（彩图见配套资源包）

的向日葵，呈现出的是令人心弦震荡的灿烂辉煌。梵·高以重涂的笔触施色，好似雕塑般在浮雕上拍了一块黏土。黄色和棕色调的色彩以及技法都表现出充满希望和阳光的美丽世界。

### 6.《伏尔加河上的纤夫》作品欣赏

**作者简介：** 伊里亚·叶菲莫维奇·列宾（1844年—1930年），俄国人，19世纪后期到20世纪上半期最伟大的批判现实主义画家，巡回展览画派重要代表人物。他以其无比丰富的创作和卓越的表现技巧，将俄国现实主义绘画艺术发展到高峰。列宾出生于俄国丘古耶夫，在彼得堡美术学院学习。在1873年至1876年期间，先后旅行意大利及法国，研究欧洲古典及近代美术。列宾回国后勤奋作画，创作了大量的历史画、风俗画和肖像画，表现了人民的贫穷苦难及对美好生活的渴望。1878年，列宾参加巡回展览美术协会，其代表作品有《伏尔加河上的纤夫》《宣传者被捕》《意外归来》《查波罗什人复信土耳其苏丹》及《托尔斯泰》等。

**作品简介：**《伏尔加河上的纤夫》（见图9-13）作于1870年至1873年，高131.5厘米（cm），长281厘米（cm），收藏于圣彼得堡俄罗斯国立美术馆。

**欣赏提示：**《伏尔加河上的纤夫》中列宾画了11个饱经风霜的劳动者，他们在炎热的河畔沙滩上艰难地拉着纤绳。纤夫们有着不同的经历和个性，他们生活在社会的最底

层，但这是一支在苦难中练成坚韧不拔、互相依存的队伍。背景运用的颜色昏暗迷蒙，空间空旷奇特，给人以惆怅、孤苦、无助之感，切实深入到纤夫的心灵深处，亦是画家心境的真实写照，这对画旨的体现、情感的烘托起到了极大的作用。因此，本画的构图、线条、笔力等绘画技巧都是相当成功的。画中的纤夫共有 11 个人，约略分成三组。每一个形象都被列宾仔细推敲过，并画过人物写生。他们的年龄、经历、性格、体力以及他们的精神气质各不相同。画家将这些性格进行了高度的典型化处理，又都统一在主题之中。全画以淡绿、淡紫、暗棕等色调来描绘上半部的空白，使这条伏尔加河流显得更为惨淡。

图 9-13 伊里亚·叶菲莫维奇·列宾的《伏尔加河上的纤夫》（彩图见配套资源包）

### 7.《舞蹈》作品欣赏

**作者简介**：马蒂斯（1869 年—1954 年），西方野兽主义艺术风格的创始人和领导者。马蒂斯出生于法国北部的勒·卡图镇，从小受到良好的教育，21 岁开始学画，曾进入巴黎高等美术学院莫罗画室学习。马蒂斯受到了莫罗的色彩、高更的造型等多方面的影响，创造了独具特色的野兽派风格，为西方现代艺术的发展揭开了序幕。马蒂斯的代表作有《舞蹈》《音乐》《生命的欢乐》《带铃鼓的宫女》等。

**作品简介**：《舞蹈》（见图 9-14）创作于 1910 年，布面油画，高 260 厘米（cm），长 391 厘米（cm），收藏于俄罗斯圣彼得堡历史遗产博物馆。

图 9-14 马蒂斯的《舞蹈》（彩图见配套资源包）

**欣赏提示**：《舞蹈》是马蒂斯艺术成熟期的作品。画面描绘了五个携手绕圈疯狂舞蹈的女性人体，画面朴实而具有幻想深度，没有具体的情节，也没有令人眼花缭乱的背景和烦恼沮丧的内容，只是一种欢快、和谐、轻松，洋溢着无尽力量的狂舞场面。仿佛让人回到了远古洪荒时代，人们带着原始的狂野和质朴，在燃烧的篝火旁，在节日、祭祀的场合，手拉手踏着节拍，无拘无束，尽情地宣泄着生命的激情和活力。

表现舞蹈的绘画很多，可是没有哪幅画像这幅画这样明快、简约。蓝色的天空、绿色的大地是所有的背景，体格健壮手拉手的女人，雄劲有力的舞姿……删繁就简，让人感受到一种特别的精神深度和生命的力量。画面上形态各异的人物姿态，富有节奏的韵律，手拉手循环舞蹈的造型，充满了流动的动感，张扬着生命的能量。在奔放、热烈的氛围中，有一种平衡的内在和谐，让人感受到一种肃穆、纯洁的精神陶冶。这也是画家一直追求的艺术效果，正如马蒂斯自己说的那样："我所梦寐以求的是一种均衡、纯洁而宁静的艺术，它能避免烦恼或令人沮丧的题材。这种艺术对每个人的心灵均给以安息和抚慰，犹如一张舒适的安乐椅，在身体疲乏的时候坐下来休息。"在这幅画中就达到了这种艺术效果。

### 8.《亚威农少女》作品欣赏

**作者简介**：毕加索是西班牙画家、雕塑家，法国共产党党员，也是现代艺术的创始人，西方现代派绘画的主要代表。毕加索于1907年创作的《亚威农少女》是第一张被认为有立体主义倾向的作品，是一幅具有里程碑意义的著名杰作。它不仅标志着毕加索个人艺术历程中的重大转折，而且也是西方现代艺术史上的一次革命性突破，引发了立体主义运动的诞生。这幅画在以后的十几年中竟使法国的立体主义绘画得到空前的发展，甚至还波及芭蕾舞、舞台设计、文学、音乐等其他领域。《亚威农少女》开创了法国立体主义的新局面，毕加索与勃拉克也成了这一画派的风云人物。

**作品简介**：《亚威农少女》（见图9-15）是布面油画，高244厘米（cm），长234厘米（cm），收藏于纽约现代艺术博物馆。

**欣赏提示**：在《亚威农少女》作品中，画家将5个人物不同侧面的部位，都凝聚在单一的一个平面中，将不同角度的人物进行了结构上的组合，看上

图9-15　毕加索的《亚威农少女》
（彩图见配套资源包）

去，就好像他将5个人的身体先分解成了单纯的几何形体和灵活多变、层次分明的色块，然后在画布上重新进行了组合，形成了人体、空间、背景一切要表达的东西，就像将零碎的砖块构筑成一个建筑物一样。女人正面的胸脯变成了侧面的扭曲，正面的脸上会出现侧面的鼻子，甚至一张脸上的五官全都错了位置，呈现出拉长或延展的状态。画面上呈现单一的平面性，没有一点立体透视的感觉。所有的背景和人物形象都通过色彩完成，色彩运用夸张且怪诞，对比突出而又有节制，给人极强的视觉冲击力。毕加索也借鉴和吸收了一些非洲神秘主义的艺术元素，比如画面上两个极端扭曲的脸，扭曲变形的部位，红、黑、

白色彩的对比，看上去狰狞可怕，充斥着神秘的恐怖主义色彩。

#### 9.《呐喊》作品欣赏

**作者简介**：爱德华·蒙克（1863年—1944年），挪威画家，20世纪表现主义艺术的先驱。

**作品简介**：《呐喊》（见图9-16）创作于1893年，高90.8厘米（cm），长73.7厘米（cm），收藏于挪威奥斯陆国家画廊。

**欣赏提示**：《呐喊》画面的主体是在血红色映衬下一个极其痛苦的表情，红色的背景源于1883年印尼喀拉喀托火山爆发，火山灰将天空染红了。爱德华·蒙克画了一套组画，题材范围广泛，以讴歌"生命、爱情和死亡"为基本主题，采用象征和隐喻的手法，揭示了人类"世纪末"的忧虑与恐惧。《呐喊》是这套组画中最为强烈和最富刺激性的一幅，也是他重要代表作品之一。在这幅画上，爱德华·蒙克以极度夸张的笔法，描绘了一个变了形的尖叫的人物形象，将人类极端的孤独和苦闷，以及那种在无垠宇宙面前的恐惧之情，表现得淋漓尽致。

图9-16 爱德华·蒙克的《呐喊》
（彩图见配套资源包）

在《呐喊》画面上，没有任何具体物象暗示出引发这一尖叫的恐怖。画面中央的形象使人毛骨悚然。他似乎正从我们身边走过，将要转向那伸向远处的栏杆。他捂着耳朵，几乎听不见那两个远去的行人的脚步声，也看不见远方的两只小船和教堂的尖塔；否则，那紧紧缠绕他的孤独，或许能稍稍地得以削减。这一完全与现实隔离了的孤独者，似已被他自己内心深处极度的恐惧彻底征服。这一形象被高度地夸张了，那变形和扭曲的尖叫面孔，完全是漫画式的。那圆睁的双眼和凹陷的脸颊，使人想到了与死亡相联系的骷髅。这简直就是一个尖叫的鬼魂。

在《呐喊》画面上，爱德华·蒙克所用的色彩与自然保持着一定程度的关联。虽然蓝色的水、棕色的地、绿色的树以及红色的天，都被夸张得富于表现性，但并没有失去其色彩大致的真实性。全画的色彩是郁闷的：浓重的血红色悬浮在地平线上方，给人以不祥的预感。它与海面阴暗处的紫色相冲突，这一紫色因伸向远处而愈加显得阴沉。同样的紫色，重复出现在孤独者的衣服上，而他的手和头部则留在了苍白、惨淡的棕灰色中。

#### 10.《田横五百士》作品欣赏

**作者简介**：徐悲鸿（1895年—1953年），中国现代画家、绘画教育家，江苏宜兴人，曾留学法国，几次去苏联、意大利、法国、德国等展览中国画。抗日战争时，徐悲鸿屡在国外举办画展，将所得画款救济祖国难民，并参加民主运动，历任北京大学等校教授。中华人民共和国成立后，任中央绘画学院院长等职。1952年病中曾将自己的作品寄给抗美援朝的战士，又将自己一生的创作和全部珍藏捐献给国家。

**作品简介**：《田横五百士》（见图9-17）创作于1928年至1930年，布面油画，高197厘米（cm），长349厘米（cm），现藏于北京徐悲鸿纪念馆。

**欣赏提示**：《田横五百士》取材于《史记·田儋列传》中的故事。田横是秦代末年齐

国的旧王族,继田儋之后为齐王。汉高祖刘邦消灭群雄后,田横和他的五百壮士逃亡到一个小岛上(今称田横岛),刘邦听说田横得人心,恐日后有患,所以派使者去说服田横,赦免他的罪,召他回来,欲封其王或侯,否则威胁将要诛灭他们。但田横在走到"尸乡"时,终因不肯屈服于刘邦的淫威而自杀。岛上五百壮士得知后也随其后自杀,表现了田横与他的子民"威武不屈"的"高节",这也是千百年来中华民族许多仁人志士所拥有的、当民族处于外忧内患之危难之际表现出来的"高节"。因此,《田横五百士》的创作有其历史性内容。徐悲鸿创作《田横五百士》时,正值中国政局动荡,日寇开始在中国横行,徐悲鸿意在通过田横的故事,歌颂宁死不屈的精神。

图9-17　徐悲鸿的《田横五百士》(彩图见配套资源包)

《田横五百士》画面选取了田横与五百壮士诀别的场面,着重刻画了不屈的激情,表现出"富贵不能淫、威武不能屈"的鲜明主题。画中田横身着红袍,挺胸昂首,面容肃穆地拱手向岛上的壮士们告别,他的眼睛里闪着凝重、坚毅、自信和视死如归的光芒。壮士中白发老者沉默低首,垂髫者掩面而泣,忧伤无限;远处更多的勇士在表示愤怒和反对他的离去。一瘸腿老者,右手拄杖,左手微伸,嘴角嗫嚅,眼神中流露出依依不舍的神情,似在向田横做最后的劝说。执剑的壮士,双手似乎要将剑身攫折,无助和悲戚的目光射向画面之外,他们仿佛已感觉到这已是最后的诀别。在田横身侧画面的右下角,一个少妇和一个老妪身拥着一个幼童昂首注视着田横。

《田横五百士》是以历史为题材的绘画,徐悲鸿运用其在欧学习的经验,以光影素描为基础,利用解剖学、透视学的方法,通过大量的写生而后完成了创作。采用古典主义的方式将画面处理成"舞台式"构图,将人物安排在几乎相同的基点之上,运用颜色的突出变化来隐喻画面情节的起伏。借助人物姿态的变化来体现静态中的运动感。人物的形体,严格按照科学解剖的方法加以描写。1932年9月,徐悲鸿与颜文梁在南京举行联合画展,参展作品中有《田横五百士》,这幅油画作品一经展出,就吸引了诸多美术界、文化界人士的目光。徐悲鸿将西欧古典传统的构图法与中国历史人物相融合,在构图中最大限度地利用了空间,使得整个画面充实、均衡、雄浑有力。更为重要的是,画面中寓意着中华民族灾难深重之时威武不能屈的精神,在20世纪30年代的中国深具现实意义。

# 思考与探讨

**简 答 题**

1. 巴洛克绘画风格有哪些？
2. 古典主义画派的特点有哪些？
3. 立体主义画派的特点有哪些？
4. 中国画与西洋画的主要差别有哪些？

**探讨与实践活动**

1. 收集一些西方油画与中国油画作品，相互进行交流与探讨，谈谈西方油画与中国油画的异同。
2. 用手机拍摄几幅你最喜欢的油画作品，与同学们进行交流，谈谈它们的艺术风格、作者的生平以及与历史文化之间的关系。说一说你喜欢的理由。

# 第十单元　书法欣赏

## 模块一　书法基础知识

### 一、中国书法概述

中国书法是指汉字的书写艺术，即用毛笔书写中国汉字的一种艺术形式。中国书法艺术是随着汉字的出现而产生并发展的。汉字的方块形状和象形特点，给中国书法艺术的产生和发展提供了基础。在漫长的历史发展过程中，中华民族的先辈们在书写应用汉字过程中，逐步使汉字装饰化和艺术化，这就产生了世界上独一无二的、富有生命力的中国书法艺术。中国书法被誉为：无言的诗，无形的舞，无图的画，无声的乐。

汉字是历史上最古老的文字之一，也是当今世界上延续至今仍为全球华人广泛使用的文字。远在公元前14世纪，它已经是相当发达的文字体系了。在地球上，只有几种文字比汉字早，最出名的是在另外两个古老的文化策源地上诞生的古埃及的象形文字（距今4100多年）和两河流域的楔形文字（距今5500多年）。象形文字和楔形文字早在公元前3000年左右就已经很发达了，它们记录了古埃及帝国、古苏美尔王朝、古巴比伦王朝、古波斯王朝等历史故事。不过这两种古老的文字，早在公元前后已经被埋在滚滚黄沙和断垣残壁之下了，是近代考古学家的考古发掘才使它们重见天日的，它们都是躺在历史博物馆里的文字，是文字的化石。

中国书法是在汉字产生后逐渐形成的。汉字是中国书法的基础，没有汉字，就谈不上书法艺术。由于汉字是一种线条文字，而线条结构是可以体现构图美和形式美的。因此，汉字除了可以记录中华文化遗产之外，还可以成为一种高级的艺术品——中国书法。中国书法艺术的第一批作品不是文字，而是一些刻画符号——象形文字或图画文字。汉字的刻画符号，首先出现在陶器上。最初的刻画符号只表示一个大概的混沌的概念，没有确切的含义。中国历代都出过书法名家人物，如汉代蔡邕的八分书，晋代王羲之的行草，唐朝张旭的狂草。另外，在中国书法与绘画齐名，不分轩轾。虽然其他民族的文字也讲究书法的工拙，却没有哪个民族将书法列为艺术品。

> **拓展知识**

象形文字又称表意文字，是来自于图画的文字，是一种最原始的造字方法，图画性质减弱，象征性质增强。因为有些实体事物和抽象事物是画不出来的，因此，象形文字的局限性很大。古埃及的象形文字、赫梯象形文、苏美尔文、古印度文以及中国的甲骨文，都是独立地从原始社会最简单的图画和花纹产生出来的。约5000年前，古埃及人发明了象形文字。这种文字写起来既慢又很难看懂。随着时光的流逝，最终连埃及人自己也忘记了

如何释义。后来经过法国人的译解，才辨认出这种文字。中国纳西族所采用的东巴文和水族的水书，是现存世上唯一仍在使用的象形文字系统。中国的象形文字是华夏民族智慧的结晶，是老祖宗们从原始的描摹事物的记录方式的一种传承，也是最形象，演变至今保存最完好的一种汉字字体。一般而言，象形文字是指纯粹利用图形来做文字使用，而这些文字又与所代表的东西，在形状上很相像，如图 10-1 所示。

## 二、汉字的演变

汉字是以象形文字为基础，用一种独创的方法将音形义结合起来，成为一种丰富多彩的文字体系。汉字源于图画，是由原始的图画演变而成的，其似画非画，似字非字，我们称为图画文字。图画文字经过 3000 多年的逐渐演变形成了象形文字，象形文字再经陶文、甲骨文、金文、大篆、小篆、隶书、草书、楷书、行书等几个阶段发展到今天的汉字。

### 1. 陶文

1984 年，在山西临汾西南 22 千米（km）的陶寺遗址灰坑中，考古学家发现了一件破损的陶制扁壶，上有类似毛笔书写的"文""尧"二字。陶制扁壶距今约为 4600 年至 4000 年，大体相当于中国古史传说中的尧舜禹时期，它的横空出世，将中国文字向上追溯了千年以上，成为比甲骨文还要早的文字，如图 10-2 所示。

图 10-1　象形字图解

图 10-2　陶寺遗址扁壶

### 2. 甲骨文

甲骨文又称卜辞、契文，是中国殷商时期用于祭祀占卜记事而刻或写在龟甲和兽骨上的象形文字。甲骨文的发现纯属偶然，目前已发现的甲骨文单字约为 3500 字左右，能够识别出的单字约为 1500 个。甲骨文在书体方面的特点是：直线居多，有图画性，大小不一，活泼自由，质朴古雅；字画平直、瘦劲、两头稍尖、偶有波折、点画结构富于变化，字体大小笔画长短虽不同，但安排疏密有致，严谨均匀，如图 10-3 所示。甲骨文是比较成熟的象形文字，它以象形、假借、形声为主要造字方法，对所描绘的事物进行了高度的抽象和概括，它与图画已经有了本质的区别。甲骨文的造字方法为之后的汉字结构的确立奠定了基础。

### 3. 金文

金文（见图 10-4）是指铸在或刻在青铜器上的铭文。由于"钟"和"鼎"是商周时期青铜器的代表，因此，"钟鼎"也就成了青铜器的代名词，金文因而也被称为"钟鼎文"。金文从商代后期开始流行，到周代达到顶峰，直至秦汉仍在使用。金文主要用于记

录当时的祀典、赐命、诏书、征战、围猎、盟约等活动或事件，反映了当时的社会生活。目前，共发现金文文字 3722 个，被识别出 2420 个。从目前发现的金文文字来看，周朝的金文文字居多，其字形特点是：字体丰满粗壮，屈曲圆转，布局均匀，纵有行，横有距，笔画由方变圆，但字体结构尚无重大突破。金文与甲骨文基本上属同一体系，但比甲骨文方正整齐，已开始出现线条化趋势。

图 10-3　甲骨文

图 10-4　金文

### 4. 大篆

大篆是对后来的小篆而言的。大篆是西周晚期普遍采用的字体，根据不同的书写媒介，大篆有金文和籀文之别。西周后期，汉字发展演变为大篆，大篆的发展结果形成了两个特点：一是线条化，早期粗细不匀的线条变得均匀柔和了，它们随实物画出的线条十分简练生动；二是规范化，字形结构趋向整齐，逐渐离开了图画的原形，奠定了方块字的基础。

大篆的真迹一般认为是石鼓文（见图 10-5），石鼓文也称为籀文，是最早的刻石文字。石鼓文偏旁部首的写法和位置固定，笔画（布）与笔画间的空白（白）均匀，具有遒劲凝重的风格，其字体结构整齐，笔画匀圆，并有横竖行笔，形体趋于方正。大篆（石鼓文）的线条比金文均匀，无明显的粗细不均的现象，形体结构比金文工整，开始摆脱象形字的拘束，为方块汉字打下了基础。

### 5. 小篆

小篆又名秦篆，为秦朝丞相李斯等人所创。小篆又称玉筋篆，取其

图 10-5　石鼓文

具有笔致遒健之意。秦始皇统一华夏后，其疆域广而国事多，文书日繁，甚感原有文字繁杂，不便应用；加之，原有秦、楚、齐、燕、赵、魏、韩七国，书不同文，写法各异，亦亟待统一。因此，秦始皇命臣工创新文字，废弃各国文字中不与秦一致的地方，以当时秦国流行的简易字小篆代替了繁难复杂的大篆，并令李斯等人作书示范，将原文字中使用比较混乱的偏旁写法统一起来，形体固定下来，使文字走向了整齐划一的规范化道路。小篆的主要特点是：字形定型化、符号化增强，构形系统完善，结构方正整齐，笔画婉转均匀，线条如铁丝弯起来，如图 10-6 所示。

小篆较之大篆，形体笔画均已省简，而字数日增，这是应时代的要求所致。从金文到大篆，从大篆到小篆的文字变革，在中国文字史上具有划时代的意义，占有重要地位。

图10-6　小篆鼻祖李斯《峰山刻石》

### 6. 隶书

秦朝在推行小篆的同时，也推行隶书。小篆的书体虽较大篆简化了许多，但书写仍显繁杂，不便应用，从而产生了用一种称为秦篆且更简便易写的书体来代替篆书的客观要求，于是便产生了隶书。在中国文字发展史上，隶书有古隶（秦隶）、今隶（汉隶）之分，古隶又称为"佐书"，辅佐之意，是隶书未作为官方标准字体时的书体，也是早期的隶书。这时的隶书，是用篆书的笔法写隶书，篆书的特点仍然存在于隶书中，如图10-7所示。

今隶（见图10-8）是相对古隶而言的，主要是指汉隶，是汉代官方的主要书体，是隶书的成熟期。今隶书写比篆书简化，且为扁平字形，它完全打破了篆书屈曲回环的形体结构，将圆匀的线条截断，化圆为方，变弧线为直线，在转角处变圆为方折，字体由细长化为扁平、方正，笔画增加了波磔，出现了波势与挑法，有所谓的"一波三折，蚕头燕尾"的鲜明特点。一字中有一主要横画的尾部要挑起，但一字之中不能有两笔如此，称为"雁不双飞"。横画起头是圆笔，称"蚕头"，挑起的部分为"雁尾"，合称"蚕头雁尾"。或内紧外松，或内松外紧，或折中于两者间，舒展雍容，潇洒大度。

图10-7　古隶（秦隶）　　　　图10-8　今隶（汉隶）

书体由篆书到隶书，称为隶变。这一变化打破了六书的传统，结束了古文字象形的面貌，走上了方块字的轨道，从而奠定了楷书的基础。这是汉字书体上一个非同寻常的转折点，成为古文字向今文字发展的分水岭。

### 7. 草书

两汉时期，隶书开始作为官方的正式字体。为了方便日常书写，又兴起了另一种字体——草书。草书，又称"急就"，是指快速写出的较为草率的字，但草书不大好认。

草书分为章草和今草两大类。

（1）章草。章草是伴随着隶书的盛行产生的一种草书。晋代卫恒在《四体书势》中说："汉兴而有章草书。"相传是汉元帝时黄门令史游创制的，现存有他的"急就章"，取其"章"字，称为章草。章草的特点是：字字独立、大小均匀、上下之间不相连笔，章法布局取直行纵势，点画带波磔，特别是捺的末笔全属隶法。整体而言，章草尚存隶书特点，如图10-9所示。

（2）今草。章草发展到后期，字与字开始相连，逐渐形成今草。所谓今草，也称"小草"，是一种在继承章草的基础上，进一步省减了章草的点画波磔，更加自由的草体（见图10-10）。后汉书法家张芝善书章草，但也是今草的创造者，且成就很大，后世视其为今草的鼻祖。晋代的王羲之、王献之，博采众长，增减古法，刻意创新，创造了秀美流利的今草，将草书推向新的高峰。唐朝的张旭、怀素、孙过庭，宋朝的黄庭坚，明朝的王铎、傅山，现代的毛泽东、林散之等是今草的"大家"。

图10-9　章草　　　　　　　　图10-10　今草

草书是线条的舞蹈，是书法中的纯艺术，是作者个人的创意之作，每个书法家都在创作中融入了自己的情趣、追求，形成了各自的风格。今草的书写形式发展到后期便是大草（或狂草）。就草书的特点而言，草书将楷书的部首简化成书写的符号，突破了汉字的方块结构，笔意奔放，点画之间牵连、省略。

## 8. 楷书

楷书（见图10-11）也被称为真书、正书。楷书产生于汉末，并一直沿用至今。楷书是由隶书发展而来的，它取隶书方正之体势，改变了隶书的笔势。书法从秦朝历经汉朝而到三国，这个过程实际上也是一个从秦朝以篆书为主的书写到汉代以隶书为主的书写过程。发展到钟繇时，他开启了一种新的书写方式——真书（楷书）。这种书体经过了汉代的酝酿，魏晋时代的创造，至唐代趋于成熟，各种流派的楷书书法家分别确立了不同的笔体面貌，出现了唐楷鼎盛时期，其代表书法家有欧阳询、虞世南、褚遂良、李邕、颜真卿、柳公权（其笔迹见图10-12）六大家。西晋时期，中原书法与北方少数民族的艺术相结合，产生了一种雄强有力的北魏书，借着礼佛造像、刻墓志铭等风气大量盛行，形成了唐楷和魏碑两大体系。

楷书较之其他书体具有字形方正、笔画平直、结构严谨、字体端庄、便于书写等特点，具有较高的适应性。楷书笔画间不能连带，一笔一画，端端正正，如一人端庄地站立

在那儿，具有体势美、形态美、性格美。所以，自创始以来便通行全国，被视为官方的标准字体，也是人们初习汉字、训练书法基本功最适宜的字体。

### 9. 行书

行书是楷书的快写形式，是介乎楷书和草书之间的一种字体，即通常所说的连笔字。随着社会的进步和文化的发展，亟待有一种极容易辨认又便于书写的字体来满足人们日常用字的需要。东汉中后期即汉顺帝、汉桓帝时期，在章草的影响下，由快写隶书又演化出一种新的"俗体"。这种"俗体"打破了正规隶书的严谨、平整，却又不像章草那样过分地简省和笔画过多连缀，用笔也比较活泼、随意、自由，在行文的行列之中，字的大小、长扁、正斜也可以自由穿插，因而它是一种易识、易写、非常便于日常使用的字体，这便是初级阶段的行书。行书这种字体一经萌生，便显示出其强大的生命力，不仅自身得以很快地发展，同时还促进了楷书和草书（今草）的形成和发展。经过一百多年的广泛使用和无数文人、书法家的改造、整理、美化，直到魏晋时代方臻成熟，成为一种非楷非草、独具特点的字体。晋代王羲之、王献之父子的行书，历来被公认为是成熟行书的典范。王羲之的《兰亭序》，被奉为"天下第一行书"，唐代颜真卿的《祭侄文郎稿》为"第二行书"。从魏晋开始，楷书便逐渐取代隶书而成为社会的正式字体，行书则作为楷书的辅助，作为社会生活中最常用的字体一直沿用至今。

行书既不像楷书那么工整，也不像草书那么奔放。如果楷书像人坐着，草书像人在跑，那么，行书就像是人在快步行走。因为行书比楷书随便些，所以行书可以写得快些，又不像草书潦草得让人看不懂，所以行书实用、方便，最受人们喜爱。行书的用笔特点是：多露锋，少藏锋；点画间每以游丝相连；兼用方笔和圆笔；点画的形态变化多，如图 10-13 所示。当楷法多于草法时，则被称为"行楷"；当草法多于楷法时，则被称为"行草"。

图 10-11　楷书

图 10-12　柳公权的《玄秘塔碑》（局部）

图 10-13　行书

### 10. 简化字

简化字是指 1950 年以后中华人民共和国政府对传统汉字进行简化之后所产生的新字体。简化字在现今中国大陆地区成为通用的规范汉字。那些没有被简化的传统汉字被称为繁体字。同一个汉字，简化字比繁体字笔画要少。

## 三、书法的工具与材料

中国书法之所以能成为一门独特艺术，同其使用的工具和材料密切相关，离开了这些

工具和材料便难以表达书法艺术的韵味。书法创作所使用的基本工具和材料是：笔、墨、纸、砚，它们称为"文房四宝"，如图 10-14 所示。"夫工欲善其事，必先利其器"，良好的工具和材料有助于创作的发挥，能使书写者达到得心应手的境界。

### 四、书法作品的构成

书法作品的构成是书法作品的表现形式，主要包括作品的品式和组成两部分内容。

#### 1. 书法作品的品式

书法作品的品式主要有中堂、对联、条幅、长卷、斗方、扇面、尺牍、匾额榜书等形式。

（1）中堂。中堂是一种悬挂在厅堂正中的书法品式。中堂一般是篇幅较大、较为庄重的书法作品，如图 10-15 所示。

图 10-14　文房四宝

图 10-15　中堂

（2）对联。对联又称为楹联或对子。对联是由上联和下联两部分所组成的书法作品。对联主要布置在门前两侧的楹柱上、门旁两侧的门框上或中堂的两侧。

（3）条幅。条幅又称为条山和挑山，是窄而狭长的书法品式，如图 10-16 所示。条幅既可单条悬挂，也可多条悬挂。以四幅、六幅形式出现的竖式条幅被称为四屏条、六屏条。

图 10-16　条幅

（4）长卷。长卷一般是指长至数米乃至百米的横幅书法作品，如图 10-17 所示。长卷作品文字较多，书写所用的时间也较长。

（5）斗方。斗方是指方形或趋于方形的书法作品。斗方较为小巧，具有很强的观赏性。

图 10-17 长卷

（6）扇面。扇面是指依据扇子的形状进行书写创作的书法品式。扇面有聚头折扇和团扇两种主要形式。扇面面积较小，书写多用小字。扇面给人以小巧优雅的感觉。

（7）尺牍。牍是古人在书写时用的木简。在纸出现以前，书信都被写在一尺长的木简上，所以被称为尺牍。纸普遍使用后，尺牍便成为书信的代名词。尺牍是私人之间的书信往来，所以书写的随意性很大。

（8）匾额榜书。匾额是中国建筑中悬挂于门的上方或屋檐下的装饰物，它主要反映了建筑物的名称和性质。榜书是指写在匾额上的大字，古时也被称为"署书"或"擘窠书"。榜书一般字数较少，字径很大。

**2. 书法作品的组成**

一幅完整的书法作品通常由正文、题款和印章三个主要部分构成。

（1）正文。书法作品的正文一般是指作品所要表达的主要内容。因为中国古时书写汉字的顺序是从右向左竖排进行书写的，所以书法作品正文的书写顺序也是从右向左竖排进行书写。

（2）题款。除正文外，书法作品中说明性的文字被称为题款。题款主要分上款和下款两种，题款字径一般小于正文。如果是赠人的作品，上款一般题写受赠人的姓名，如"某某先生指正""某某女士雅属"等，也可不提上款。下款一般题写书写者本人的姓名、创作年月、创作地点等，下款可以根据位置和空间的大小安排内容和字数。

（3）印章。印章是中国古代社会个体成员身份的凭证，后来它除了具有证明身份的作用外，还逐渐发展成为一种艺术形式，常在书法、绘画作品中起到证明作者身份和修饰的作用，成为书画作品构成不可缺少的一部分。在书法作品中，依据作用的不同，印章大致可以分为布局印、姓名印和收藏印。

布局印又被称为"闲章"，押盖闲章的目的是增强书法作品的形式美。闲章的形式、大小和内容较为随意，诗文、成语或书写者的艺术主张、生肖属相、格言或宅室名号等都可以作为闲章的内容；姓名印通常为书写者的姓名字号；收藏印主要是指收藏家在书法作品上的印章，其作用是表明书法作品为谁所拥有。

**五、书法的基本流派**

中国书法可分为碑与帖两大基本流派。碑是石刻，是前人为了纪念国家和地方大事或某个人的生平事迹，将文章刻在石板上，树立起来以志留念的。碑包括碑碣、埋葬在坟墓里的墓志铭以及依山而凿的摩崖等。帖最早是指帛书，后来泛指一般笔札。像王羲之、颜真卿（其帖文见图10-18）等大家书写的作品刻的帖，称为法帖；而平时所说的帖，是指字帖，其意指范本。但帖还有一个所指是与碑相对的，即专指墨迹而不指拓本。从大的范

围说，拓本也是临摹的范本，也称为帖，而从特指的角度看，只有墨迹手书才称为帖，拓本往往以碑称之。为了区别起见，通常称范本的帖为字帖，与碑相对的帖为墨迹或手帖。碑与帖的书法艺术价值是相同的。优秀的碑与帖都是后人学习书法时临习的极好范本。

图10-18　颜真卿《湖州帖》（宋仿本）

## 六、书法的美学特点

### 1. 形式美

鲁迅先生认为，中国的文字有三美，即意美、音美、形美。书法艺术更看重形式美。一幅书法作品最先引起人们注意的就是它的形态，无论哪一家、哪一派、哪一体，都是按照自己的美学趣味来构造美的形态的。欣赏者首先应该具备辨识、感受各种书体形体美的能力。例如，甲骨文尚直，笔法刚健沉着；钟鼎文婉转，字形参差错落；篆书遒曲，体修长而端庄；隶书圆平，体扁平而灵动；楷书方正端雅；行书流畅自然；草书奔放飞动。同一书体中又有流派的区别，如同是行书，苏轼的行书取横式，结体宽博，米芾戏喻其体似"蛤蟆"；黄庭坚取纵势，结体中宫紧结，外边笔画放展。

### 2. 点画美

书法以用笔为上，美的形态只有以富有力度、质感的点画才能得到完美的表现，线条的美是通过用笔的方圆、提按、顿挫、使转、曲直、断续来表现的。欣赏者须体会各种线条的表达效果。例如，直线的平衡、刚硬、严肃、质朴；曲线的柔韧、舒缓、轻快、含蓄；粗糙的线条苍劲、古拙、豪放、雄浑；光洁的细线优美、和谐；蛇形线妩媚、生动。有成就的书法家都注意选择相应的点画线来表现自己的书法形象，表达自己的艺术情感。

### 3. 墨色美

不同的墨色变化形成不同的墨趣，暗示出丰富的意味，或苍老，或幽静，或深远，或通达，或稳重。墨色上的丰富变化是作者内心情感变化的一种外观形式，它只有同整幅书法作品的抒情节奏相统一才具意义，欣赏者也只有结合书法作品的整体结构，才能体会到墨色美的真正内涵。

### 4. 布白美

在视觉上，一幅书法作品是黑白两个部分构成的，即墨色的线条将一整幅白色空间切割成大小不一、形状各异的小块。欣赏者要领略书法作品的韵味和美感，辨清流派和风格，就必须与创作者一样，将墨迹和留白视为有机的整体。欣赏书法作品时，先以墨迹为观照对象，看笔迹线条的轻重缓急安排是否得当，整幅书法作品是否做到气贯神随。再以

余白为观照对象，看白色的空间是否被切割得韵致生动。最后将两者相对照，看墨迹的节奏与余白的节律是否协调默契、相辅相成。

**5. 律动美**

书法的律动美主要是指用笔应讲究徐疾有致、轻重缓急，不能只是一样的快慢、一样的轻重，要在有变化的节奏与旋律中运笔而书。书法作品的笔墨运行轨迹及其所呈现出来的动态势向，是人的心理活动的艺术表象化。运动既是生命存在的形式，自然也是书法艺术的要点之一。一幅书法作品，或舒缓，或激荡，或凝重，或圆畅，都有着特定的律动美。

**6. 风格美**

风格即个性。在书法中能体现出个性是很不容易的。只有少数书法家才能在书法中显示出个人精神、修养、气质和风度，但这非一时之功可取得。

## 七、书法作品欣赏方法

首先，我们在欣赏书法作品前，心里要明确书法作品欣赏的审美标准，这是正确进行书法作品欣赏的基础；其次，要掌握书法作品欣赏的方法，这是进行书法作品欣赏的关键所在。书法作品欣赏同其他艺术欣赏一致，需要遵循人类认识活动的一般规律。由于书法艺术的特殊性，又使书法作品欣赏在方法上表现出独特性。一般来说，我们可以从以下几个方面进行鉴赏。

**1. 书法作品从整体到局部，再由局部到整体**

在欣赏书法作品时，应首先统观全局，对其表现手法和艺术风格有一个大概的印象。进而注意用笔、结字、章法、墨韵等局部是否法意兼备，生动活泼。局部欣赏完毕后，再统观全局，校正首次观赏获得的"大概印象"，重新从理性的高度予以把握。注意艺术表现手法与艺术风格是否协调一致，作品何处精彩、何处尚有不足，从宏观和微观充分地进行赏析。

**2. 将静止的形象还原为运动的过程，展开联想**

书法作品作为创作结果是相对静止不动的。欣赏书法作品时，应随作者的创作过程，采用"移动视线"的方法，依作品的前后（语言、时间）顺序，想象作者创作过程中用笔的节奏、力度以及作者感情的不同变化，将静止的形象还原为运动的过程。也就是说，摹拟作者的创作过程，正确把握作者的创作意图、情感变化等。

**3. 从书法形象到具体形象，展开联想，正确领会作品意境**

在书法作品欣赏过程中，应充分展开联想，将书法形象与现实生活中相类似的事物进行比较，使书法形象具体化。再由与书法形象相类似事物的审美特征，进一步联想到书法作品的审美价值，从而领会书法作品的意境。例如，欣赏颜真卿楷书时，可将其书法形象与"荆卿按剑，樊哙拥盾，金刚眈目，力士挥拳"等具体形象类比联想，从而可以得出体格强健、有阳刚之气、富于英雄本色、庄严不可侵犯的特征，由此联想到颜真卿楷书端庄雄伟的艺术风格。

**4. 了解书法作品的创作背景，正确把握书法作品的情调**

任何一件书法作品都是某种文化、历史的积淀，都是特定历史文化背景下的产物。因而，了解书法作品的创作背景（包括创作环境），弄清书法作品中所蕴含的独特的文化气

息和作者的人格修养、审美情趣、创作心境、创作目的等，对于正确领会作者的创作意图，正确把握书法作品的情调大有裨益。

总之，在书法作品欣赏过程中，受个性心理的影响，欣赏的方法没有一个固定的模式。以上所述仅是书法作品欣赏的一种方法，欣赏过程中可以将几种方法交替使用。另外，欣赏过程中还必须综合运用各种书法技能、技巧和书法理论知识，极大限度地挖掘自己的审美评价能力，尽力按作者的创作意图体味书法作品的意境。掌握了正确的欣赏方法后，多欣赏书法作品，是提高欣赏能力的重要途径。

# 模块二　书法作品欣赏

## 一、《兰亭序》书法作品欣赏

### 1. 作者简介

王羲之（303 年—361 年，或 321 年—379 年），字逸少，号澹斋，汉族，祖籍琅琊临沂（今属山东），后迁会稽（今浙江绍兴），晚年隐居剡县金庭，历任秘书郎、宁远将军、江州刺史。后为会稽内史，领右将军，人称"王右军""王会稽"，是东晋伟大的书法家。王羲之代表作品有：楷书《黄庭经》《乐毅论》，草书《十七帖》，行书《姨母帖》《快雪时晴帖》《丧乱帖》《兰亭序》等。其中，《兰亭序》为历代书家所敬仰，被誉作"天下第一行书"。王羲之兼善隶、草、楷、行各体，精研体势，心摹手追，广采众长，备精诸体，冶于一炉，摆脱了汉魏笔风，自成一家，影响深远。王羲之书法平和自然，笔势委婉含蓄，遒美健秀，后人誉为"书圣"。

### 2.《兰亭序》作品简介

东晋穆帝永和九年（353 年）三月初三，身为会稽内史的王羲之，邀请东土名士谢安、孙绰、郗昙、许询等 41 人，在山阴县（今浙江绍兴）的兰亭，举行"修禊"盛会，曲水流觞，饮酒赋诗。王羲之乘兴为诗写序，即是著名的《兰亭序》（见图 10-19）。此帖以行书书写，是王羲之生平杰作，自南朝以来，被后人称为"天下第一行书"。后来酷爱书法的唐太宗李世民得到《兰亭序》真迹，命朝中大臣冯承素等人勾摹，令褚遂良、虞世南等著名书法家临写。如今《兰亭序》真迹已逝，此三人临摹的《兰亭序》现收藏于故宫博物院。《兰亭序》有 324 字，每一字都被王羲之创造出一个生命的形象，有筋骨血肉完足的丰躯，且拥有各自的秉性、精神、风仪：或坐，或卧，或行，或走，或舞，或歌，虽尺幅之内，群贤毕至，众相毕现。唐太宗赞叹它"点曳之工，裁成之妙"。宋代黄庭坚称赞说："《兰亭序》草，王右军平生得意书也，反复观之，略无一字一笔，不可人意。"明代董其昌在《画禅室随笔》中写道："右军《兰亭序》，章法古今第一，其字皆映带而生，或小或大，随手所如，皆入法则，所以为神品也。"

### 3.《兰亭序》欣赏提示

（1）创作背景。晋代玄学盛行，崇尚老庄哲学。玄学讲求顺应自然，"不滞于物"。所以魏晋的名士大多好山乐水，"放浪形骸"，徜徉自得。王羲之也不例外，并且还把这种玄远的风度，自觉或不自觉地融入自己的书法之中。王羲之的《兰亭诗》写道："仰视

碧天际,俯瞰渌水滨。寥阒无涯观,寓目理自陈。大哉造化工,万殊莫不均。群籁虽参差,适我无非新。"当代美学家宗白华评析此诗道:真能代表晋人这纯净的胸襟和深厚的感觉所启示的宇宙观。由于老庄玄风的影响,加上晋代氏族优裕的生活条件,当时社会的审美情趣已经逐步从古朴转向妩媚。王羲之也越来越不满意当时书法用笔滞重、结体稚拙的局面,在他中晚年的时候,开始尝试变革书风。《兰亭序》就是这种变革的典型代表。

图 10-19　王羲之《兰亭序》

(2) 创作情景。晋穆帝永和九年(353年)农历三月初三,"初渡浙江有终焉之志"的王羲之,曾在会稽山阴的兰亭(今绍兴城外的兰渚山下),与名流高士谢安、孙绰等41人举行风雅集会。与会者临流赋诗,各抒怀抱,抄录成集,大家公推此次聚会的召集人,德高望重的王羲之写一序文,记录这次雅集,即《兰亭序》。

(3) 艺术特色。《兰亭序》表现了王羲之书法艺术的最高境界,作者的气度、风韵、襟怀、情愫等在这件书法作品中都得到了充分表现。

1) 点画妍媚清健,姿态丰繁。《兰亭序》点画品类丰富,线条孤曲优美,行笔变化多端。具体表现在:点势顾盼传神,勾挑俏丽隽美,撇捺孤曲畅健,横竖气韵流动,丝牵精巧妥帖,转折圆劲俊秀;加之笔画形态的俯仰、疾涩、向背、起伏、撑柱、擒纵等,变化有致,映带成趣,可谓藏露并用,方圆兼蓄,壮纤结合,劲媚双举。线形、线质意趣横生,造型千姿百态。

2) 用笔出神入化,细腻精湛。《兰亭序》用笔提按入微,折转自如,心手合一。起笔善于凌空取势,结笔多取轻顿提收,或者回带挑锋收笔,干脆利落;中间行笔以中锋为主,疾涩相宜,圆劲骨清,意浓神闲,脉络贯通,并兼施侧锋取妍。

3) 结构隽雅潇洒,灵动多变。《兰亭序》平正中寓欹侧,对称中见揖让,均稀中求对比,同字中演多体。王羲之行书的框架体态,基本恪守"处中居正"的结字原则,通过变体移位、敛展驰张、刚柔互济、疏密开合、虚实变化、似欹反正来发挥艺术效果,达到灵动变换、涵容典雅的目标。

4) 章法随机巧布,和谐自然。《兰亭序》行款疏朗明快,旨趣调畅,神闲意浓,气韵贯通。纵式有行,墨迹并非停留在单一垂直线上,而是取左移右挪、摇曳摆动的风姿;横虽无列,但彼此不拥挤,却在左顾右盼、避犯就和、揖让为邻。全篇灵动,给人隽雅酣畅的艺术感受。

《兰亭序》书文并美,表现了晋人特有的超然玄远的深情与风采,这种深情与风采为晋人所独有,为后人称羡与景仰。

## 二、《黄州寒食诗》书法作品欣赏

### 1. 作者简介

苏轼（1036年—1101年），字子瞻，自号东坡居士，四川眉山人，北宋著名文学家、书画家，与其父亲苏洵、弟弟苏辙号称"三苏"，同列"唐宋散文八大家"。苏轼与宋代著名书法家黄庭坚、米芾、蔡襄并称"宋四家"，其代表作品有《治平帖》《黄州寒食诗》《洞庭春色赋》《前赤壁赋》《与谢民师论文帖》《天际乌云诗》等。

### 2. 《黄州寒食诗》作品简介

《黄州寒食诗》（见图10-20）是一幅将人的心境、诗的意味、书法的形式和谐统一为一体的不可多得的书法珍品。真情实感自然流露，书卷之气溢于行间，"出新意于法度之中，寄妙理于豪放之外"。通篇书写随着伤感情绪的激增，字体前小后大，笔姿从细到粗，墨色始淡终浓，节奏缓起渐快，直到后一首诗，越写越奔放，如滔滔江河，不可抑制，作者贬谪黄州后的抑郁失意之情和全部伤感、哀愁，泻于毫端。《黄州寒食诗》以宋人惯用的手卷形式写出，刚柔相济，以柔寓刚，外韧内强，纤拙适中，寓忧患之意于点画使转之中，沉郁又不失旷达。气势连贯，整体感很强。给人以巨大的情感和视觉冲击力。无怪乎亲眼见过苏东坡此帖的苏门四学士之一，宋代另一大书家黄庭坚眼睛一亮，拍案叫绝，他说："东坡此诗似李太白，犹恐太白有未到处。此书兼颜鲁公杨少师李西台笔意，试使东坡复为之，未必及此，它日东坡或见此书，应笑我于无佛处称尊也。"后人甚至称其为"天下第三行书"。

图10-20　苏轼的《黄州寒食诗》

### 3. 《黄州寒食诗》创作背景

《黄州寒食诗》是苏轼由寒食节降雨伤情吟出的。当时，苏轼因宋朝最大的文字狱"乌台诗案"受新党排斥，贬谪黄州团练副使，空怀拳拳之心，得不到精忠报国的机会，在精神上感到寂寞，郁郁不得志，生活上穷愁潦倒。在被贬黄州第三年的寒食节，他怀着惆怅孤独的心情有感而发，写下《黄州寒食诗》。

### 4. 《黄州寒食诗》欣赏提示

（1）用笔。正、侧锋兼用，以侧锋较多。笔画饱满、劲健，势险韵足。粗笔处如绵裹铁，抑扬顿挫，沉着痛快，于丰腴中内含筋骨，如"不、屋、哭、是、春、人、深"等字；细笔处劲健挺拔，干净利落，纵逸豪放，摇曳多姿，如"纸、我、年、雨、水、衔"等字。线条形态同工异曲，参差向背，潇洒不羁，变化多端，稳健中富有动感，谨严中又不拘一格。如"病、棠、州、花、容"的点画，或如高峰坠石，凌空而落，极有

力度；或姿态各异，生动有致；或左右顾盼，互相呼应，均不雷同，不重复。例如，"春、年、汗、江、三"等字的横画，大部分向左上倾斜，写法各异，笔笔不同，画画有别；"不、雨、纸、偷"等字的竖画，或垂露，或似针，或凝重，或飘逸，或长或短，完全随书写者的情绪波动；"我、深、势、寒、里、见、有"等字的勾画，或舒平，或劲健，或陡峭，或省简含蓄，或方向各异，随字赋形，天真烂漫。

　　在笔法上，明显能看到苏轼的字侧锋较多，他在下笔时并非下笔立直，而笔锋是略向左侧倾斜。正是他的笔锋的这种侧重性，才使得《黄州寒食诗》力透纸背，姿态横生，气势纵横。从字体、字形、笔法方面就能看出苏轼将每一个字每一笔画都融入了自己的情感，从某种角度也可以说，他写的不是字，是情感。

　　（2）结体。结字亦奇，或大或小，或疏或密，有轻有重，变化万千。字形多呈横扁，取势左低右高，略向左倾侧，如"雨、萧、云、病、州、月、闻、暗、惜、卧、江、欲"等字，在横扁取势的同时，也有少数取竖势的字，跃然穿插其间，如"年、中、苇、纸"等字，尖笔长竖、锐不可当，在整幅字中起着调节字距、行距的作用。全篇中字形大小悬殊，反差强烈，却错落有致，各具姿态，和谐自然，十分协调，如"已、去、白、雨、死、穷、破、灶、途"等字，这显然是书写者感情起伏强弱所导致的变化，无丝毫夸张、做作之态。字的疏密对比也独具匠心，与众不同。一般要求笔画少的字写得粗些，以密为好，笔画多的字写得细一些，以求其疏朗清楚。《黄州寒食诗》的字却反其道而行之。笔画多的字却写得粗重，如"燕、里、穷、夜、屋"等字；笔画少的字写得细轻，如"不、又、力、少、水"等字，造成疏者更疏、密者更密的强烈对比度，使通篇节奏跌宕抑扬，沉着酣畅。《黄州寒食诗》结字的另一特点，是奇正相生，如"不、夜、泥、真、食"等字相对端正，"黄、春、惜、煮、是"等字则造型倚侧，一奇一正，变化相生，显示出书者高超的书写艺术。

　　（3）章法。《黄州寒食诗》虽字字间断，但在笔意上却字字相连，气势贯穿，浑然一体；同时大小错落，疏密有致，不拘形迹，显得疏朗多姿，自然豪逸，汪洋恣肆，极见意境和性情。通篇起伏跌宕，迅疾而稳健，痛快淋漓，一气呵成。诗句心境情感的变化，寓于点画线条的变化中。在开篇之时，行文工整，书写平缓，字体端正；到了中间部分，字体变大，笔画变粗，笔势急促，行文紧凑；到了结尾，又逐渐回归开篇的平缓、端正。短短的几行字，显示了苏轼情感变化的特点。特别是在中间高潮部分，感情犹如洪水扑来，一发不可收拾，到后面又逐渐重归平整，也可以看出苏轼的文学造诣之高。

　　《黄州寒食诗》在整体布局方面，前后文行距比较开阔，中间部分与《兰亭序》相比行间距还是比较开阔的。如此布局，使得全文暗含浑厚、宏大的气势。这对于仕途失意的苏轼来说，就是当时他内心最真实的写照，也反映了他沉怨、郁愤的复杂心情。

# 思考与探讨

**简答题**

1. 大篆的发展结果形成了哪两个特点？

2. 小篆的主要特点是什么?
3. 书法欣赏应从哪几方面进行?
4. 书法的美学特点有哪些?

### 探讨与实践活动

1. 用手机拍摄几幅自己喜欢的书法作品,与同学进行交流与探讨,谈谈其艺术特点。
2. 根据自己的喜好,每人创作几幅书法作品,然后在班里进行展示和交流。

# 第十一单元　雕塑欣赏

## 模块一　雕塑基础知识

雕塑是指为美化城市或用于纪念意义而雕刻塑造具有一定寓意、象征或象形的观赏物和纪念物。雕塑是造型艺术的一种，又称雕刻，是雕、刻、塑三种创制方法的总称，是用各种可塑材料（如石膏、树脂、黏土等）或可雕、可刻的硬质材料（如木材、石头、金属、玉块、玛瑙、铝、玻璃钢、砂岩、铜等），创造出具有一定空间的可视、可触的艺术形象，借以反映社会生活，表达艺术家的审美感受、审美情感、审美理想的艺术。雕与刻是通过减少可雕性材料来创造艺术形象，塑则通过堆或增加可塑性材料来创造艺术形象。

### 一、雕塑的种类

#### 1. 按雕塑的基本形式分类

按雕塑的基本形式分类，雕塑包括圆雕、浮雕、透雕。

（1）圆雕。圆雕又称立体雕，是指非压缩的，不附着在任何背景上，可以多方位、多角度欣赏的三维立体雕塑，如秦兵马俑、大卫像、拉奥孔（见图11-1）等。圆雕要求雕刻者从前、后、左、右、上、中、下全方位进行雕刻，观赏者可以从不同角度看到物体的各个侧面。圆雕的内容与题材丰富多彩，可以是人物、动物或静物；圆雕不依赖背景，可独立摆放。

图11-1　古希腊雕塑《拉奥孔》

（2）浮雕。浮雕是雕塑与绘画结合的产物，是用压缩的办法来处理对象，靠透视等因素来表现三维空间，并只供一面或两面观看，如人民英雄纪念碑上的几组浮雕（见图11-2）。浮雕是图像造型浮突于材料表面（与沉雕正好相反），是半立体型雕刻品。根据图像造型脱石深浅程度的不同，浮雕又可分为浅浮雕和高浮雕。浅浮雕是单层次雕像，内容比较单一；高浮雕是多层次造像，内容较为繁复。浮雕的雕刻技艺和表现体裁与圆雕基本相同。

图11-2　人民英雄纪念碑浮雕（解放全中国）

（3）透雕。透雕又称为镂空雕，是在浮雕的基础上，镂空其背景部分的雕塑。透雕大体有两种：一是在浮雕的基础上，镂空其背景部分，有的为单面雕（见图11-3），有的为双面雕。通常将有边框的透雕称为镂空花板。二是介于圆雕和浮雕之间的一种雕塑形式，也称为凹雕、镂空雕。镂空雕也属于透雕的一种。

图11-3　明朝黄花梨螭龙捧寿纹透雕

## 2. 按雕塑的功能分类

按雕塑的功能分类，雕塑大致可分为纪念性雕塑、主题性雕塑、装饰性雕塑、功能性雕塑以及陈列性雕塑。

（1）纪念性雕塑。它是以历史上或现实生活中的人或事件为主题，也可以是某种共同观念的永久纪念，用来纪念重要的人物和重大历史事件，如刘胡兰像。纪念性雕塑通常

多在户外，有时也可在室内。

（2）主题性雕塑。它是某个特定地点、环境、建筑的主题说明，并与环境有机地结合，点明主题，甚至升华主题，使观众明显地感到这一环境特性的雕塑。主题性雕塑具有纪念、教育、美化、说明等意义，它揭示了城市建筑和建筑环境的主题。例如，在敦煌有一座标志性雕塑《反弹琵琶》，取材于敦煌壁画反弹琵琶伎乐飞天像，展示了古时"丝绸之路"特有的风采和神韵，也显示了该城市拥有世界闻名的莫高窟名胜的特色。主题性雕塑紧扣城市的环境和历史，可以看到一座城市的身世、精神、个性和追求。

（3）装饰性雕塑。它是城市雕塑中数量比较多的一个雕塑类型，这一类雕塑比较轻松、欢快，可带给人美的享受，也被称为雕塑小品。装饰性雕塑的主要目的是美化生活空间，它可以小到一个生活用具，大到街头雕塑，其所表现的内容很广，表现形式也多姿多彩。装饰性雕塑可创造一种舒适而美丽的环境，可净化人们的心灵，陶冶人们的情操，培养人们对美好事物的追求。我们平时所说的园林小品大多是装饰性雕塑。

（4）功能性雕塑。它是一种实用雕塑，是将艺术与使用功能相结合的一种雕塑，这类雕塑可以设置在私人空间（如台灯座），也可以设置在公共空间（如游乐场）。它在美化环境的同时，也丰富了我们的环境，启迪了我们的思维，让我们在生活的细节中真真切切地感受到美。功能性雕塑的主要目的是实用，如公园的垃圾箱、大型儿童游乐器具等。

（5）陈列性雕塑。它又称架上雕塑，是供展览、参观的雕塑，如法国卢浮宫内的古希腊雕像维纳斯、法国罗丹的杰作思想者像等。通常陈列性雕塑的尺寸不大，它可以表现作者自己的想法和感受、风格和个性，甚至是某种新理论、新想法，其创作形式多，内容题材广。

## 二、雕塑方法

雕塑方法很多，有木雕、石雕、牙雕、根雕、玉雕、漆雕、贝雕、冰雕、泥塑、面塑、陶瓷雕塑等。

### 1. 木雕

木雕是雕塑的一种，在中国常被称为"民间工艺"。木雕可以分为立体圆雕、根雕、浮雕三大类。木雕是从木工中分离出来的一个工种，在中国的工种分类中为"精细木工"。木雕一般选用质地细密坚韧、不易变形的树种，如楠木、紫檀、樟木、柏木、银杏、沉香、红木、龙眼等。

### 2. 石雕

石雕一般采用大理石、花岗石、惠安石、青田石、寿山石、贵翠石等做材料。花岗石、大理石适宜雕刻大型雕像；青田石、寿山石的颜色丰富，适合于小型石雕。石雕的制作方法多种多样，根据石料性质和雕刻者的习惯，大致可分为两种：一是传统的方法，构思、构图、造型以及打石雕刻都是由个人独自完成。大型雕刻要在石料上画好水平线和垂直线，打格子取料，用简易测量定位的方法进行雕刻；二是采用新的工艺，即先做好泥塑，翻成石膏像，然后将石膏像（模特儿）作为依据，依靠点形仪，再刻成石雕像。

### 3. 牙雕

牙雕一般以象牙作为雕刻原材料。象牙与一般的牙齿不同，其表面没有珐琅质覆盖，非常怕酸，强酸可以将它腐蚀，弱酸亦可使其软化。如将象牙放在醋酸中浸泡，就可使之变软，再用刀或其他工具，即可进行雕刻加工。目前，大象是保护动物，禁止狩猎获取象牙。

**4. 根雕**

根雕是以树根（包括树身、树瘤、竹根等）的自生形态以及畸变形态为艺术创作对象，通过构思立意、艺术加工及工艺处理，创作出人物、动物、器物等艺术形象作品。根雕艺术是发现自然美而又显示创造性加工的造型艺术，所谓"三分人工，七分天成"，就是说在根雕创作中，大部分应利用根材的天然形态来表现艺术形象，少部分进行人工处理修饰，因此，根雕又被称为"根的艺术"或"根艺"。

**5. 玉雕**

玉雕总称玉器，有悠久的历史。中国在新石器时期已有玉佩出现，商朝的琢玉技艺就比较成熟了。玉雕材料有白玉、碧玉、青玉、墨玉、翡翠、水晶、玛瑙、黄玉、独玉、岫玉等几十种。因为玉本身性质细致、坚硬而温润，或白如凝脂，或碧绿苍翠，色泽光洁而可爱，适合于制作名贵的装饰品。

**6. 漆雕**

漆雕是中国传统工艺美术品，也称为剔红，是一种在堆起的平面漆胎上剔刻花纹的技法。漆雕工艺流程包括制漆、制胎、打磨、做里、退光等，其工艺流程极其复杂，用时很长，因此，大型漆雕极其昂贵，在古代也一直是皇室贵胄的陈设品。漆雕技艺始于唐代，元、明时期传入北京，经漆雕艺人们的辛苦钻研，漆雕技艺逐渐完美成熟。目前，漆器已成为具有北京特色的工艺美术品，北京漆雕与湖南湘绣、江西景德镇瓷器齐名，被誉为"中国工艺美术三长"。

**7. 贝雕**

贝壳的种类很多，是大自然鬼斧神工之作，色彩和纹理也很美丽，有的贝壳还是很妙的反光体。贝雕是选用有色贝壳，巧用其天然色泽和纹理、形状，经剪取、车磨、抛光、堆砌、粘贴等工序精心雕琢成平贴、半浮雕、镶嵌、立体等多种形式和规格的工艺品。贝雕是海的绮丽与传统文化智慧的结晶，它具有贝壳的自然美、雕塑的技法美和国画的格调美。

**8. 冰雕**

冰雕是一种以冰为主要材料来雕刻的艺术形式。同其他材料的雕塑一样，冰雕也分圆雕、浮雕和透雕三种。冰雕塑与其他材质的雕塑一样，讲究工具使用、表面处理、刀痕刻迹，但由于冰雕材质无色、透明，具有折射光线的作用，故冰雕刻出的形象立体感不强，形象不够鲜明，为了弥补这一缺陷，造型时采用石雕和木雕手法，强调体面关系，突出形体基本特征，力求轮廓鲜明，在此基础上，精雕细刻，或者实行两面雕刻，使线条互相相交，雕痕纵横交错，在光线反射作用下，尤显玲珑剔透，从而取得远视、近观俱佳的观赏效果。

**9. 泥塑**

泥塑是用黏土塑制成各种形象的一种民间手工艺。泥塑在民间俗称"彩塑""泥玩"，它发源于宝鸡市凤翔县，流行于陕西、天津、江苏、河南等地。2006 年，泥塑入选中国非物质文化遗产。

**10. 面塑**

面塑俗称面花、礼馍、花糕、捏面人，它以糯米面为主料，调成不同色彩，用手和简

单工具，塑造各种栩栩如生的形象。

**11. 陶瓷雕塑**

陶瓷雕塑是陶瓷装饰的一种，它历史悠久，大约始于秦、汉，盛于明、清时期的德化窑、石湾窑和景德镇窑等。陶瓷雕塑一般是指具有独立性的立体陶瓷雕塑制品，需经模印、镶嵌及手工镂、捏、堆塑、雕刻等成型过程并经高温烧制。

## 三、雕塑工具

雕塑工具是雕刻家从事雕塑创作的助手和伴侣，雕塑的基本工具有：雕塑刀、石雕凿、石雕锤、木雕刀（见图11-4）、弓把、比例弓把、点型仪等。

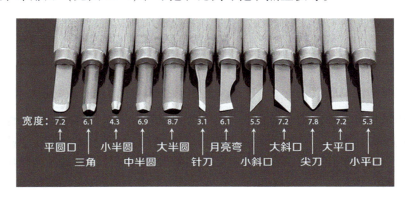

图11-4　木雕刀

## 四、雕塑的美学特征

**1. 立体性**

与其他造型艺术相比，雕塑最大的美学特征是立体性，它给人以空间感和体积感。绘画是平面的，靠线条和色彩造型，而雕塑的凸凹展现出三维空间，其材料的质感也给人强烈的视觉冲击。

**2. 可触性**

欣赏音乐依赖听觉，欣赏绘画要靠视觉。但雕塑却不仅可以看，而且还能触摸，这是音乐和绘画所不可比的。想象一下，触摸一尊千年前的石狮子，你的手指便同历史接通了，这是多么美妙的感觉。法国雕塑家罗丹曾说："抚摸这座雕像（维纳斯）的时候，几乎觉得是温暖的。"

**3. 环境性**

雕塑作品的摆放需要相应的环境，脱离了特定的环境，则有损于其审美效果。雅典娜是古希腊智慧女神与战神，其雕像应放在大海边。面对茫茫大海，头上是蓝天白云，脚下是海滩边的石头，这样的环境才能体现出雕像的意义。同样，岳飞墓前的石像生（石雕人物、动物像），只能放在墓前，若置于室内就与环境不协调了。

## 五、如何欣赏雕塑品

虽然雕塑作品具有艺术的共同特点，但雕塑作品又有其独特的特点。因此，第一，

欣赏雕塑作品时，不要用欣赏其他艺术的眼光去看雕塑作品，只有用雕塑艺术的规律和特点去欣赏，才能认识雕塑作品的艺术性、感觉雕塑作品的美感和意境；第二，雕塑作品通常是立体的，要从各个角度去看，要在各种不同的光线照耀下去看，每个侧面，每一光照的变化，都构成一个意境，一幅画面，具有不同的欣赏美感；第三，雕塑作品的题材及灵感是创作起点，它决定作品的形式和艺术处理。但最主要的是作者所要集中表现的思想、感情。为了突出主题，作者对于自然形象要有所夸张、精简和概括，以加强形式感。所以，我们在欣赏雕塑作品时，可从雕塑作品的形式、主题、思想和情感等方面体会雕塑作品的美感与意境。

# 模块二　雕塑作品欣赏

## 一、中国雕塑作品欣赏

中国雕塑是指具有中国特色且原创于中国的雕塑艺术品，是中国文化的重要组成部分。中国古代雕塑艺术的主要内容是陵墓雕塑（包括地上的纪念性石刻与墓室随葬俑）、宗教雕塑、民俗性雕塑及其他内容的雕塑。中国雕塑的出现与发展是人类物质文明、精神文明向前发展的必然结果。

### 1. 击鼓说唱俑欣赏

**作者简介**：击鼓说唱俑（见图11-5）的作者不详。

**作品简介**：1957年，击鼓说唱俑出土于四川成都天回山东汉崖墓，俑高55厘米（cm），以泥质灰陶制成，俑身上原有彩绘，现已脱落。此俑现藏于中国国家博物馆。

**欣赏提示**：击鼓说唱俑是中国古代表演滑稽戏的俳优造型，形象诙谐、幽默，以写实主义的手法刻画出一位正在进行说唱表演的艺人形象，反映出东汉时期雕塑艺术的成就，具有很高的艺术价值。击鼓说唱俑上戴帻，额前有花饰，袒胸露腹，着裤赤足，蹲坐在地面上，右腿扬起，左臂下挟有一圆形扁鼓，右手执鼓槌作敲击状。击鼓说唱俑的嘴部张开，开怀大笑，仿佛正进行到说唱表演中的精彩之处，其面部的幽默表情被刻画得极为生动传神，使观者产生极大的共鸣。

图11-5　击鼓说唱俑

### 2. 人民英雄纪念碑欣赏

**作者简介**：人民英雄纪念碑（见图11-6）是新中国成立后首个国家级公共艺术工程，也是中国历史上最大的纪念碑，是郑振铎、吴作人、梁思成、刘开渠等一大批当时中国最优秀的文史专家、建筑家、艺术家的思想和技艺的结晶。

**作品简介**：人民英雄纪念碑位于北京天安门广场中心，在天安门南约463米（m），正阳门北约440米（m）的南北中轴线上，是中华人民共和国政府为纪念中国近现代史上

的革命烈士而修建的纪念碑。

1949年9月30日，中国人民政治协商会议第一届全体会议决定，为了纪念在人民解放战争和人民革命中牺牲的人民英雄，在首都北京建立人民英雄纪念碑。1949年9月30日人民英雄纪念碑奠基，1952年8月1日人民英雄纪念碑开工，1958年4月22日人民英雄纪念碑建成，1958年5月1日人民英雄纪念碑揭幕，1961年人民英雄纪念碑被中华人民共和国国务院公布为第一批全国重点保护文物之一。

图11-6　人民英雄纪念碑

人民英雄纪念碑通高37.94米（m），正面（北面）碑心是一整块石材，长14.7米（m）、宽2.9米（m）、厚1米（m）、重60.23吨（t），镌刻着毛泽东同志1955年6月9日所题写的"人民英雄永垂不朽"八个金箔大字。背面碑心由7块石材构成，内容为毛泽东起草、周恩来书写的150字小楷字体碑文。

**欣赏提示：** 人民英雄纪念碑由17000块花岗石和汉白玉砌成，在广场中与天安门、正阳门形成一个和谐的、完整的建筑群。人民英雄纪念碑呈方形，建筑面积为3000平方米（$m^2$），分台座、须弥座和碑身三部分。台座分两层，四周环绕汉白玉栏杆，四面均有台阶；下层座为海棠花形，东西宽50.44米（m），南北长61.54米（m）；上层座呈方形，台座上是大小两层须弥座，上层小须弥座四周镌刻由牡丹、荷花、菊花、垂幔等组成的8个花环；下层须弥座束腰部分四面镶嵌8幅巨大的汉白玉浮雕，分别以"虎门销烟""金田起义""武昌起义""五四运动""五卅运动""八一南昌起义""抗日敌后游击战""胜利渡长江"为主题，在"胜利渡长江"的浮雕两侧，另有两幅以"支援前线""欢迎中国人民解放军"为题的装饰性浮雕，浮雕高2米（m），总长40.68米（m），浮雕镌刻着170多个人物形象，生动而概括地表现出中国人民100多年来，特别是在中国共产党领导下28年来反帝反封建的伟大革命斗争史实。碑身东西两侧上部，刻着以红星、

松柏和旗帜组成的装饰花纹，象征着先烈们的革命精神万年长存。小碑座的四周，雕刻着以牡丹花、荷花、菊花等组成的 8 个大花圈，这些花朵象征着品质高贵、纯洁，表示全国人民对英雄们的永远怀念和敬仰。碑顶是民族传统的建筑形式，是上有卷云下有重幔的小庑殿顶。整个纪念碑庄严宏伟，造型使人们感到既有民族风格，又有鲜明的新时代精神。

## 二、外国雕塑作品欣赏

外国雕塑，尤其是西方雕塑，其表现手法和表现内容均与中国传统雕塑不同，特别是人像或者是人体雕塑，受古希腊和古罗马哲学、文化、艺术的影响，雕塑艺术家对于人体有更大的表现自由。西方雕塑史上有三个代表性的高峰时期：一是强烈地表现"美"与"和谐"的古希腊时期，其艺术表现是强烈的写实主义和装饰性风格；二是具有强烈英雄主义色彩的文艺复兴时期，其艺术表现是"力"和"伟大的超人"，其代表人物是米开朗基罗；三是继承了传统的风格，又开启了现代雕塑大门的 19 世纪末 20 世纪初时期，其艺术表现是深切和真挚感情，其代表人物是罗丹。

### 1.《掷铁饼者》雕塑作品欣赏

**作者简介**：米隆，古希腊雕刻家，生于公元前 492 年，艺术活动于公元前 472 年到公元前 440 年间。他对古希腊雕塑艺术的发展起到了巨大的推动作用，是他首先赋予了雕像以生动的表现力，也是从他开始，古希腊的雕塑艺术进入了一个全新的时期，并一步步走向成熟。米隆善于运用超群的雕刻技巧表现运动中的人体，尤其是对激烈动势中的竞技者的人体均衡与静止的处理有独到之处，反映迅速变化的运动感，往往能突破时空的局限，抓住雕像动作的关键瞬间，扩大了形象的时空表现力，这些艺术特征在他的《掷铁饼者》（见图 11-7）作品中表现得尤为突出。米隆雕塑作品的典型代表主要有《掷铁饼者》和《雅典娜和玛息阿》等。

**作品简介**：《掷铁饼者》的原作为青铜雕塑，创作于约公元前 450 年，现存作品是大理石雕复制品，高约 152 厘米（cm），罗马国立博物馆、梵蒂冈博物馆、特尔梅博物馆均有收藏。

**欣赏提示**：《掷铁饼者》取材于希腊的现实生活中的体育竞技活动，刻画的是一名强健男子在掷铁饼过程中最具有表现力的瞬间。雕塑选择的是铁饼摆回到身后最高点、即将抛出的一刹那，有着强烈的"引而不发"的吸引力。虽然是一件静止的雕塑，但艺术家把握住了从一种

图 11-7 米隆的《掷铁饼者》

状态转换到另一种状态的关键环节，达到了使观众心理上获得"运动感"的效果，成为后世艺术创作的典范。

作者米隆在《掷铁饼者》作品中创造了一个出色的充满活力的运动员形象。尤见作者匠心的是，他出色地概括了掷铁饼这一运动的整个连续的过程，表现了一种动态的美。掷铁饼者张开的双臂像拉满的弓，使人产生一种发射的联想。铁饼和人头这两个圆形，左

右呼应；紧贴地面的右腿如同一个轴心，使曲折的身体保持稳定。整个雕塑给人的印象是：健美、雄壮、和谐，洋溢着青春的活力。

《掷铁饼者》的强烈动感与雕像的稳定感结合得非常好。雕像的重心落在右腿上，因此右腿成了使整个雕像身体自由屈伸和旋转的轴心，同时又保持了雕像的稳定性。掷铁饼者张开的双臂像一张拉满弦的弓，带动了身体的弯曲，呈现出不稳定状态，但高举的铁饼又把人体全部的运动统一了起来，使人们又体会到了暂时的平衡。

《掷铁饼者》整尊雕像充满了连贯的运动感和节奏感，突破了艺术上时间和空间的局限性，传递了运动的意念，将人体的和谐、健美和青春的力量表达得淋漓尽致。它体现了古希腊的艺术家们不仅在艺术技巧上，同时也在艺术思想和表现力上有了一个质的飞跃。《掷铁饼者》雕像被认为是"空间中凝固的永恒"，直到今天仍然是代表体育运动的最佳标志。另外，米隆的这尊雕像解决了雕塑的一个支点的重心问题，为后来的雕塑家创作各种运动姿态雕像树立了榜样。

### 2.《大卫》雕塑作品欣赏

**作者简介**：米开朗基罗·博那罗蒂（1475年—1564年），意大利文艺复兴时期伟大的绘画家、雕塑家、建筑师和诗人，文艺复兴时期雕塑艺术最高峰的代表，与拉斐尔和达·芬奇并称为文艺复兴后三杰。

**作品简介**：《大卫》雕像（见图11-8）创作于16世纪初，像高3.96米（m），连基座高5.5米（m），用整块大理石雕刻而成，重量达5.46吨（t）。《大卫》是文艺复兴雕塑巨匠米开朗基罗的代表作，被视为西方美术史上最优秀的男性人体雕像之一。大卫是以色列联合王国的第二任国王，在以色列所有古代的国王中，他被描述为最正义的国王，并且是一位优秀战士、音乐家和诗人。

**欣赏提示**：米开朗基罗生活在意大利社会动荡的年代，颠沛流离的生活使他对所生活的时代产生了怀疑。痛苦失望之余，他在艺术创作中倾注着自己的思想，同时也在寻找着自己的理想，并创造了一系列如巨人般体格雄伟、坚强勇猛的英雄形象，《大卫》就是这种思想最杰出的代表。大卫是圣经中的少年英雄，曾经杀死侵

图11-8 米开朗基罗的《大卫》

略犹太人的非利士巨人歌利亚，保卫了祖国的城市和人民。米开朗基罗没有沿用前人表现大卫战胜敌人后将敌人头颅踩在脚下的场景，而是选择了大卫迎接战斗时的状态。在这件作品中，大卫是一个肌肉发达、体格匀称的青年壮士形象。他充满自信地站立着，英姿飒爽，左手抓住投石带，右手下垂，头向左侧转动着，面容英俊，炯炯有神的双眼凝视着远方，仿佛正在向地平线的远处搜索着敌人，随时准备投入一场新的战斗。大卫体格雄伟健美，神态勇敢坚强，身体、脸部和肌肉紧张而饱满，体现着外在的和内在的理想化男性美。这位少年英雄怒目直视着前方，表情中充满了全神贯注的紧张情绪和坚强的意志，身体中积蓄的伟大力量似乎随时可以爆发出来。雕像是用整块石料雕刻而成，为使雕像在基

座上显得更加雄伟壮观，艺术家有意放大了人物的头部和两个胳膊，使得大卫在观众的视角中显得愈加挺拔有力。

### 3. 《门考拉夫妇立像》雕塑作品欣赏

**作者简介**：作者已经无从考证。

**作品简介**：《门考拉夫妇立像》（见图11-9）是闪绿色粘板岩雕刻，高约142厘米（cm），约创作于公元前2600年，现收藏于美国波士顿博物馆。这是埃及古王国第四王朝时期的一尊双人立像，也是当时帝王立像中最典型的代表。雕像刻画的是埃及古王国第四王朝第五个法老门考拉和他的王妃。

图11-9　《门考拉夫妇立像》

**欣赏提示**：埃及古王国时期的帝王雕像作品，无论是坐像还是立像，都严格遵循着"正面律"的程式化造型，《门考拉夫妇立像》也不例外。国王夫妇并肩而立，两人身高几乎相等，左脚都向前迈出一步，但这种步伐只是模式化的，丝毫没有前进的意思。人物的重心落在两腿中间，给人以安定稳固的感觉。法老本人两臂垂直，双手握拳，表示他是埃及力量的中心；王妃则左手弯曲放在法老的左臂上，右臂围绕在法老的腰间，姿态僵直呆板。法老夫妇的头都微微向上仰起，神态拘谨而威严，冷若冰霜的表情中似乎还带有一丝微笑。这些人物表情和姿态都是古埃及帝王夫妇像的典型模式，体现了"王权神授"的威严。更值得注意的是，雕像对男女的身体作了不同的处理，反映出作者准确运用人体解剖结构的能力和对造型进行高度艺术概括的创作倾向。同时，王妃那薄而紧身的长衣，表现出女性柔软起伏的曲线和优美的体形，也体现了当时艺术家们高超的雕刻技巧。

埃及雕刻具有明显的程式化造型：固定的姿态、装束和色彩，类似立体绘画的浮雕，头部呈侧面像，眼睛为正面向，肩胸上半身为正面，两腿双足同样呈侧面。国王、贵族的雕像尺寸大而基本向右，仆从则不受程式约束，姿态随意，接近于生活中的形象。在埃及雕像造型的特征中，程式化的标准是正面律法则。

人头部的正侧面轮廓一般比较清晰明确，高高隆起的鼻子和凸凹起伏的下巴、脖子、眉弓、额头，最能完整地体现人的面部轮廓；眼睛为正面，是因为正面的眼睛最形象、最典型，能更多地占取画面中面部的空间，也更加醒目和完美；而人的肩膀则是正面最典型的部位，古埃及绘画用正面的肩膀表现人物，使人物形成身体轻转的动态效果，从而使人物形象更富于变化，同时也能使双臂的动作更清晰和完整；腰部以下转为侧面，使形象再次产生优美的体态转动；脚为侧面可以表现完整而典型的脚部特征。以上固定的表现手法，是古埃及绘画正面律的总体特征。这种特征在历时几千年的古埃及绘画中代代相传，没有大的变化。

尽管埃及雕像按照"正面律"塑造，然而人物的容貌却十分写实，这种在同一作品中复合两种不同的表现方法的做法，正是埃及美术的重要特征。这种写实造型当然也源于埃及人的一种信仰，容貌具有某个人物生前的肖像特征，也是便于灵魂找到可栖的所在。

不过这种肖像性又非流露情感的生动表情,而是这个人永不变化的稳定表情,因此形象给人以冷漠感。埃及雕塑作品的形式具有多样性,有石板浮雕、木板浮雕、彩陶塑、着色石雕人像、着色肖像雕刻等。

### 4. 《思想者》雕塑作品欣赏

**作者简介**:罗丹(1840年—1917年)是法国著名的雕塑家。他在很大程度上以纹理和造型表现他的作品,倾注以巨大的心理影响力,被认为是19世纪和20世纪初最伟大的现实主义雕塑艺术家。罗丹的主要作品,如《思想者》《加莱义民》《地狱之门》,启发人思考,使人看到雕像身体内蕴藏的力量,深受世界人民喜爱。罗丹曾言:"对于我们的眼睛不是缺少美,而是缺少发现美。"这句话已成为广为流传的名言。

**作品简介**:雕塑《思想者》为青铜像(见图11-10),创作于1880年至1900年,底座为大理石材料,尺寸为180cm×98cm×145cm,现藏于巴黎博物馆。1880年制作的石膏模型为68.5cm×40cm×50cm,现收藏于巴黎罗丹美术馆。

罗丹在设计《地狱之门》铜饰浮雕的总体构图时,花了很大的心血塑造了这一尊后来成为他个人艺术的里程碑的圆雕《思想者》。《思想者》原定是被放在未完成的《地狱之门》的门顶上的,后来雕像《思想者》独立出来,并放大3倍。最初罗丹给雕像《思想者》命名为《诗人》,意在象征着但丁对于地狱中种种罪恶幽灵的思考。

为了这个形象,罗丹倾注了巨大的艺术力量。不妨用罗丹自己的几句话来解释,他说:"一个人的形象和姿态必然显露出他心中的情感,形体表达内在精神。对于懂得这样看法的人,裸体是最具有丰富意义的。"

图11-10 罗丹的《思想者》

**欣赏提示**:《思想者》被称为《地狱之门》的诗人,象征着诗人但丁本人。罗丹将这位诗人塑造成了一个身强体壮的成年男子。这个男子弯着腰,屈着膝,右手托着下颌。他那深沉的目光以及拳头触及嘴唇的姿态,表现出一种极度痛苦的心情。他渴望沉入"绝对"的冥想,努力把那强壮的身体抽缩、弯压成一团。他的肌肉非常紧张,不但在全神贯注地思考,而且沉浸在苦恼之中。他注视着下面所演的悲剧,他同情、爱惜人类,因而不能对那些犯罪的人下最后的判决,所以他怀着极其矛盾的心情,在那深刻的沉思中,体现了伟大诗人但丁内心的苦闷。

罗丹巧妙地通过对《思想者》面部表情和四肢肌肉起伏的艺术处理,将这种苦闷的内心情感生动地表现了出来。例如,那突出的前额和眉弓,使双目凹陷,隐没在暗影之中,增强了诗人苦闷沉思的表情;那紧紧收屈的小腿肌腱和痉挛般弯曲的脚趾都有力地传达了"诗人"痛苦的情感。这种表面沉静而隐藏于内的力量会让欣赏者自然地陷入深思。

雕塑《思想者》作品将深刻的精神内涵与完整的人物塑造融于一体,体现了罗丹雕塑艺术的基本特征。罗丹的人体雕塑不仅展示人体的刚健之美,而且蕴藏着深刻与永恒的精神。罗丹在《思想者》作品中,采用了现实主义的精确手法,同时表达了与诗人但丁相一致的人文主义思想,他们对人类的苦难遭遇给予了极大的同情和悲痛。

# 思考与探讨

**简 答 题**

1. 什么是主题性雕塑？它的特点是什么？
2. 分析圆雕、浮雕和透雕之间的基本区别。

**探讨与实践活动**

1. 同学们利用课余时间，找找生活中的雕塑作品，用手机拍摄下来，然后交流与分析它的创作特点。
2. 同学们利用课余时间，用木材、贝壳、冰块、面团、胶泥、陶土等创作自己喜爱的雕塑作品，然后相互之间进行交流与学习，感受其中的创作乐趣。

# 第十二单元　建筑欣赏

## 模块一　建筑基础知识

### 一、建筑是实用与审美相统一的艺术

建筑是建筑物与构筑物的总称，是人们为了满足社会生活需要，利用所掌握的物质技术手段，并运用一定的科学规律和美学法则创造的人工环境。建筑是人们用泥土、砖、瓦、石材、木材、钢筋混凝土、型材等建筑材料构成的一种供人居住和使用的空间，如住宅、桥梁、厂房、体育馆、窑洞、水塔、寺庙等。广义上来讲，景观和园林也是建筑的一部分。更广义地讲，动物有意识地建造的巢穴也可算作建筑。通常将建筑分为实用建筑、园林建筑和纪念建筑三类。这三类建筑的艺术性和审美功能是有差别的。一般来说，实用建筑的实用功能往往要超过审美功能，后两类则相反。

建筑的对象大到区域规划、城市规划、景观设计等，小到室内的家具、小物件等的制作。

（1）建筑是实用艺术。

建筑是一门实用艺术，也是一个时代生活方式和艺术精神的具体表现。建筑是凝固的音乐、立体的诗歌，是一部石头史书。古罗马建筑家维特鲁威的经典名作《建筑十书》中提出了建筑的三个标准：坚固、实用、美观。这三个标准一直影响着后世建筑学的发展。

在实用和坚固的基础上，人们还要在建筑上体现出一定的文化观念和审美要求。除了依赖于坚固、实用、美观这三个标准，建筑美还取决于施工条件、自然地理、风俗传统及时代特征等，并最终通过建筑艺术的形式表现出来。同时，现代建材对美化建筑起了很好的作用。

早期的人类居住在岩洞中，直到人类居住于地面后才有了建筑。以前人们以石头、木材为主要材料，建起了住房、聚会场所、仓库、桥梁、军事工程、农业工程、宗教楼堂及纪念性建筑等，并将其艺术化，使建筑在实用的同时能符合人的审美要求，达到实用和审美的有机结合。

（2）建筑美是多种艺术的综合。

建筑是一种特殊的造型艺术。它的特殊性在于它体积庞大，位置固定，与周围环境融为一体。同时，建筑艺术具有强烈的艺术感染力。它通过各种建筑语言，如体积、色调、形态、空间位置等，构成了独有的建筑艺术形象，给人以丰富的美感。

建筑美一方面来源于自身的材质、结构及工艺，按照对称、匀称、均衡、对比等原理形成造型美，如山西应县木塔（见图12-1）和浑源恒山上的悬空寺，均以木结构体现出质朴，而且各部分的木结构又花样百出；另一方面建筑美离不开其他艺术的装饰，如建筑彩绘离不开绘画，匾额楹联的魅力离不开设计者的文学素养和工艺美术工匠的精湛技艺，

同时，与建筑形成有机体的雕刻塑像则能使我们直接了解建筑的历史背景和传说，如河北赵州桥不光整体造型漂亮，而且其上还有雕刻。所有这些艺术形式，不仅美化了建筑，而且还增添了建筑的文化内涵。

（3）建筑是民族文化与时代进步的标志。

"把我们的血肉筑成我们新的长城。"每一个中国人都熟悉这句《中华人民共和国国歌》的歌词。为什么把"我们的血肉"与"长城"联系起来？因为长城这一古建筑可以作为我们民族精神、民族文化的象征。长城东起山海关（往东至鸭绿江仍有长城），西至嘉峪关（再往西还有长城），犹如一条巨龙蜿蜒起伏，跨高山、越沙漠、过黄土高原、穿戈壁荒滩，春夏秋冬景象各异，风霜雨雪昂首不屈，无愧于我们写它、画它、唱它、照它。

图 12-1　山西应县木塔

此外，法国埃菲尔铁塔、英国伦敦塔桥、美国华盛顿纪念碑、德国科隆大教堂、澳大利亚悉尼歌剧院、俄罗斯莫斯科红场、意大利罗马角斗场、意大利比萨斜塔、法国凯旋门、柬埔寨吴哥窟遗迹、印度泰姬陵（见图 12-2）、泰国曼谷大王宫等建筑，都是各国民族文化与时代进步的标志性建筑。

图 12-2　印度泰姬陵

## 二、中国传统建筑风格

中国传统建筑以木结构建筑为主，具有朴素淡雅的风格，主要以茅草、木材、砖瓦为建筑材料，以木架构为结构方式（柱、梁、枋、檩、椽等构件），按照结构需要的实际大小、形状和间距组合在一起。这种建筑结构方式反映了古代宗法社会结构的清晰、有序和稳定。由于木质材质制作的梁柱不易形成巨大的内部空间，因此，古代建筑便巧妙地利用外埠自然空间组成庭院。庭院是建筑的基本单位，它既是封闭的，又是开放的；既是人工的，又是自然的，可以俯植花草树木，仰观风云日月，成为古人"天人合一"观念的又一表现，也体现了中国人既含蓄内向，又开拓进取的民族性格。古代稍大一些的建筑都是由若干个庭院组成的建筑群，单个建筑物和庭院沿一定走向布置，有主有次，有重点有过

渡，成为有层次、有纵深的空间，呈现出一种中国人所追求的整体美和深邃美。对于宫殿、寺庙一类比较庄严的建筑，往往是沿着中轴线一个接一个地纵向布置主要建筑物，两侧对称地布置次要建筑物，布局平衡舒展，引人入胜。

古人很早就能运用平衡、和谐、对称、明暗轴线等设计手法，达到美观效果。中国传统建筑注重艺术装饰，但不复杂，只在主要部位作重点装饰，如窗檐、门楣、屋脊等，布局多为均衡式方向发展，不注重高层建筑，至佛教传入中国后，出现了楼阁佛塔，高层建筑物才得以盛行。建筑的一切艺术加工也都是对结构体系和构件的加工，如色彩、装饰与构件结合，构成了丰富绚丽的艺术成就，雕梁画栋，形体优美且色彩斑斓；楹联匾额，激发意趣而遐想无穷。

由于中国传统建筑大多采用木材建造，历经风吹、日晒、雨淋、战火、蚁蛀，能够完好地保留下来的并不多，现在所能看到的绝大多数中国传统建筑都是明清时期以后的建筑。中国传统建筑种类繁多，根据其功能进行分类，大致可分为园林建筑、宫殿建筑、寺庙建筑、陵墓建筑、桥梁建筑、礼制建筑、防御建筑、民居建筑等。

**1. 园林建筑**

中国园林建筑历史悠久，丰富多彩，在世界园林史上享有盛名。在3000多年前的周朝，中国就有了最早的宫廷园林。此后，中国的都城和地方著名城市无不建造园林。

中国园林风格独特，主要以山水为主，其布局灵活多变，注重将人工美与自然美融为一体，通过筑山、理水、配物进行构景，小中见大，虚实相间，主次分明，高低互现，远近相衬，动静宜变，实现建筑与自然美的融合，形成巧夺天工的奇异效果。这种园林建筑源于自然而高于自然，隐建筑物于山水之中，将自然美提升到更高的境界。另外，中国园林讲究诗画情趣，有山必有水，山水互衬互补，相映成趣，山主静，水主动，一步一景，步移景移，于无声中传达含蓄意境。

中国园林建筑包括宏大的皇家园林和精巧的私家园林，这些建筑将山水地形、花草树木、庭院廊桥及楹联匾额等精巧布设，使得山石流水处处生情，意境无穷。中国园林的境界大体分为治世境界、神仙境界和自然境界三种。

中国儒学讲求实际，有高度的社会责任感，重视道德伦理价值和政治意义，其思想反映到园林造景上就是治世境界，这一境界多见于皇家园林，著名的皇家园林（如圆明园）中约一半的景点体现了这种境界；神仙境界是指在建造园林时以浪漫主义为审美观，注重表现中国道家思想中讲求自然恬淡和修养身心的内容，这一境界在皇家园林与寺庙园林中均有所反映，如圆明园中的蓬岛瑶台、四川青城山的古常道观、湖北武当山的南岩宫等；自然境界重在写意，注重表现园林所有者的情思，这一境界大多反映在文人园林之中，如宋代苏舜钦的沧浪亭、司马光的独乐园等。

中西园林的不同之处在于：西方园林讲求几何数学原则，以建筑为主；中国园林则以自然景观和观者的美好感受为主，注重"天人合一"思想，如苏州园林和圆明园等。

苏州园林于1997年被列入《世界遗产名录》。它集中体现了中国古典园林建筑的艺术特色，历史悠久，绵延2000余年，现存名园十余处。苏州园林大都占地面积小，采用变换无穷、不拘一格的艺术手法，以中国山水花鸟的情趣，寓唐诗宋词的意境，在有限的空间内点缀假山、树木，安排亭台楼阁、池塘小桥，营造以小见大的艺术效果。其中，闻名遐迩的苏州园林建筑有沧浪亭（见图12-3）、狮子林、拙政园、留园等。

图 12-3　沧浪亭

圆明园是中国最著名的皇家园林，有"万园之园"之称，集全国各地不同风格的园林艺术于一体，且借鉴了部分西方建筑风格（见图12-4），园内建筑巧夺天工、形态各异、趣味无穷。华美的圆明园于1860年被侵略中国的英法联军焚毁，因此人们只能在断壁残垣上想象这座名园曾经的风华。圆明园遗址在北京西北郊，通常所说的圆明园，还包括它的两个附园，即长春园和绮春园（万春园），因此又称"圆明三园"。圆明园是清代北京西北郊五座离宫别苑（即"三山五园"，它们是香山静宜园、玉泉山静明园、万寿山清漪园、圆明园、畅春园）中规模最大的一座，面积347公顷（1公顷＝10000平方米）。圆明园不仅在当时的中国是一座最出色的行宫别苑，乾隆皇帝誉之为"天宝地灵之区，帝王游豫之地无以逾此"，并且还通过传教士的信函、报告的介绍而蜚声欧洲，对18世纪欧洲自然风景园的发展曾产生一定的影响。

图 12-4　圆明园复原图（部分）

### 2. 宫殿建筑

宫殿建筑又称宫廷建筑，是皇帝为了巩固自己的统治，突出皇权的威严，满足精神生活和物质生活的享受而建造的规模巨大、气势雄伟的建筑物，这些建筑大都金玉交辉、巍峨壮观。

从秦朝开始，"宫"成为皇帝及皇族居住的地方，宫殿则成为皇帝处理朝政的地方。随着岁月的推移，中国宫殿建筑的规模不断扩大，其典型特征是斗拱硕大，以金黄色的琉璃瓦铺顶，有绚丽的彩画、雕镂细腻的天花藻井、汉白玉台基、栏板、梁柱，以及周围的建筑小品等，其中北京故宫太和殿就是最典型的中国宫殿建筑。

为了体现皇权的至高无上，表现以皇权为核心的等级观念，中国古代宫殿建筑采取严格的中轴对称的布局方式：中轴线上的建筑高大华丽，轴线两侧的建筑相对低小而且简单。由于中国的礼制思想里包含着崇敬祖先、提倡孝道和重五谷、祭土地神等内容，中国宫殿的左前方通常设祖庙（也称太庙）供帝王祭拜祖先，右前方则设社稷坛供帝王祭祀土地神和粮食神（社为土地，稷为粮食），这种格局被称为"左祖右社"。中国古代宫殿建筑物自身也被分为两部分，即"前朝后寝"："前朝"是帝王上朝治政、举行大典之处；"后寝"是皇帝与后妃们居住生活之所。例如，北京故宫分前后两部分，前一部分是皇帝举行重大典礼、发布命令的地方，主要建筑有太和殿、中和殿、保和殿。这些建筑都建在汉白玉砌成的8米（m）高的台基上，远望犹如神话中的琼宫仙阙，建筑形象严肃、庄严、壮丽、雄伟，三个大殿的内部均装饰得金碧辉煌。北京故宫的后部分"内廷"是皇帝处理政务和后妃们居住的地方，这一部分的主要建筑乾清宫、坤宁宫、御花园等都富有浓郁的生活气息，其中多包括花园、书斋、馆榭、山石等，它们均自成院落。

由于朝代更迭及战乱，中国古代宫殿建筑留存下来的并不多，现存除北京故宫外，还有沈阳故宫，此外，西安尚存几处汉唐两代宫殿遗址。

### 3. 寺庙建筑

寺庙是中国佛教建筑之一，是信教民众的信仰寄托所在，在全国各地非常普遍。寺庙建筑起源于印度，从北魏开始在中国兴盛起来。寺庙建筑记载了中国社会文化的发展和宗教的兴衰，具有重要的历史价值和艺术价值。

中国古人在建筑格局上有很深的阴阳宇宙观和崇尚对称、秩序、稳定的审美心理。因此，中国寺庙融合了中国特有的祭祀祖宗、天地的功能，仍然是平面方形、南北中轴线布局、对称稳重且整饬严谨的建筑群体。此外，园林式建筑格局的寺庙在中国也较普遍。这两种艺术格局使中国寺庙既有典雅庄重的庙堂气氛，又极富自然情趣，且意境深远。典型寺庙建筑如晋祠（见图12-5）、少林寺等。

第十二单元　建筑欣赏

图 12-5　晋祠

寺庙建筑除了楼阁建筑外，还有塔式建筑。塔是寺庙建筑中最具特色的建筑，以前是用来埋葬佛骨的。塔的形式随佛教传入中国，后来逐渐本土化。中国的佛塔不仅用来埋葬佛骨，还在底层埋葬佛经、供奉佛像等。

在中国，塔有楼阁塔（如大雁塔）、密檐式塔、喇嘛塔（又称白塔）、金刚宝座塔等形式，其中最多的是楼阁塔，是由高层楼阁发展而来的，其塔身是一座多层楼阁，每层都有飞檐翘角、平座和门窗，可以登临眺望。塔顶是一个高大华丽的塔刹。楼阁塔巍峨壮观，在我国古塔中历史最悠久，数量最多。在中国古代，以奇数为阳，所以塔的层数以奇数为多，尤其以7层、9层、11层最多见。

### 4. 陵墓建筑

陵墓建筑是中国古代建筑的重要组成部分。中国古人基于"人死而灵魂不灭"的观念，普遍重视丧葬，因此，无论任何阶层对陵墓皆精心构筑。在漫长的历史进程中，中国陵墓建筑得到了长足的发展，产生了举世罕见的、庞大的古代帝、后墓群，而且在历史演变过程中，陵墓建筑逐步与绘画、书法、雕刻等诸艺术门派融为一体，成为反映多种艺术成就的综合体。

位于陕西省西安市骊山北麓的秦始皇陵是中国最著名的陵墓，建于2000多年前。被誉为"世界第八大奇迹"的秦始皇兵马俑就是守卫这座陵墓的"部队"。秦始皇兵马俑气势恢弘，雕塑和制作工艺高超，于1987年被列入《世界遗产名录》。世界遗产委员会曾这样评价：那些环绕在秦始皇陵墓周围的陶俑形态各异，连同他们的战马、战车和武器，都是现实主义的完美杰作，同时也保留了极高的历史价值。

陕西西安附近是中国帝王陵墓较为集中的地方，除了秦始皇陵外，还有西汉11个皇帝的陵墓和唐代18个皇帝的陵墓。其中汉武帝刘彻的茂陵是西汉皇陵中规模最大的一座，埋藏的宝物也最多；昭陵是唐太宗李世民的陵墓，陵园面积极大，园内还有17座功臣贵戚的陪葬墓，昭陵地上地下都是珍贵的文物，最负盛名的是唐代雕刻精品"六骏图"。

明清两代皇陵是中国帝王陵墓中保存最为完整的。明朝皇帝的陵墓主要分布在北京的昌平区，即十三陵，是明代定都北京后13位皇帝的陵墓群，位于北京市昌平区北天寿山下一个三面环山、向南开口的小盆地内。小盆地内的山坡上错落有致地分布着这些帝王的陵墓，占地面积达40平方千米。陵区内共埋葬着13位帝王、23位皇后和众多的妃子、皇子、公主及丛葬的宫女等。

明十三陵规模宏伟壮丽，景色苍秀，气势雄阔，是国内现存最集中、最完整的陵园建筑群。其中规模最宏伟的是长陵（明成祖朱棣）和定陵（明神宗朱翊钧）。经挖掘发现，定陵地宫的石拱结构坚实，四周排水设备良好，积水极少，石拱无一塌陷，这充分展示了中国古人建造地下建筑的高超技术。

中国现存陵墓建筑中规模最宏大、建筑体系最完整的皇家陵寝——清东陵（见图12-6），占地78平方千米，其中埋葬着清朝5位皇帝，14位皇后，百余名嫔妃。清东陵内的主要陵墓建筑都很精美壮观，极为考究。

中华民族五千年的文明史为现代遗留下了极为可观的古代遗迹、遗物以及古籍资料。陵墓在中国古代建筑遗产中是数量较为丰富、保存较为完整的一类，其中蕴含了大量古代艺术珍品，同时陵墓建筑本身也是古代艺术和技术水平的综合表现。中国古代陵墓建筑的一个突出特点是刻意追求山川自然形势的完善，细心探究自然景观美与人文景观美的有机

结合。这一特点的形成有着深厚的文化底蕴，充分体现了中国古代的思想文化框架，综合反映了古人的环境观、建筑观、审美观、伦理观等。

图 12-6　清东陵

## 5. 桥梁建筑

中国是桥的故乡，自古就有"桥的国度"之称。中国的造桥发展于隋朝，兴盛于宋朝。遍布在神州大地的桥编织成四通八达的交通网络，连接着祖国的四面八方。中国古代桥梁的建筑艺术，有不少是世界桥梁史上的创举，充分显示了中国古代劳动人民的非凡智慧与才能。

在中国非常有名的古桥是福建泉州洛阳桥（原名万安桥）、河北赵州桥（见图 12-7）、北京卢沟桥、广东潮州广济桥，它们并称为中国古代四大名桥，其中赵州桥是最古老的桥。它们都属于全国重点保护文物，是中国桥梁建筑中的一份宝贵遗产。其他著名古桥还有福建泉州安平桥、四川泸州龙脑桥、福建泉州永春东关桥、浙江温州泰顺泗溪东桥、江西婺源彩虹桥、江苏扬州五亭桥、广西三江程阳风雨桥（见图 12-8）、云南建水双龙桥、山西晋祠鱼沼飞梁桥等。中国古桥形成了梁桥、拱桥、索桥和浮桥四大基本类型。

图 12-7　河北赵州桥

图 12-8　广西三江程阳风雨桥

**6. 礼制建筑**

礼制建筑不同于宗教建筑，但与宗教建筑又有着密切的联系。"礼"为中国古代"六艺"之一，并集中地反映了封建社会中的天人关系、阶级和等级关系、人伦关系、行为准则等，是上层建筑的重要组成部分，在维系封建统治中起着很大的作用。能够体现这一宗法礼制的建筑称为礼制建筑。

礼制建筑包括祭祖先的宗庙，祭天、地、日、月、山、川的坛庙等，它们是皇帝通过祭祀向天下显示其皇权"受命于天""淹有四海"具有合法性的场所，在古代是与宫殿并尊的重要建筑。受古代"至敬无文"（《礼记·礼器》语）观念的影响，礼制建筑追求端庄、简洁、肃穆，绝大多数采取中轴对称甚至纵横双轴或中心对称的布局，建筑用材高贵但装饰有度。现在所见典型古代礼制建筑有汉代的辟雍、明代的天坛（见图 12-9）等，其布局和形体都以方形、圆形为基础，获得了端庄肃穆的效果。在中国古代，历朝都建有大量礼制建筑，但具有明确朝代标志的太庙、社稷等大都在改朝换代时被毁，有的连遗址都被破坏了，只有朝代标志不突出的文庙、孔庙、五岳庙等能较多保存下来。

图 12-9　天坛

## 7. 防御建筑

大部分中国古代建筑和城池在设计时就考虑到了建筑的防御功能，是从军事防御的角度出发修建的。例如，住宅大墙、望楼、门楼望孔、炮台、角楼等，都是军事防御性设施；又如长城（见图 12-10）上还有关门、烽火台、狼烟台、便门、马道、垛口、角楼等。在县城的建设中还有军事城、军粮城、战城等，同样都是防御工程。每建设一座城市，都建有城墙、城楼、堞楼、敌台、硬楼、软楼、马面、瓮城、望火楼、鼓楼……在大城之外，还建有羊马城、大的外城圈，城外的鹿脚、转射等。还有吊桥、水门、闸门、卫星城、外廓城、城关城等。这些都是军事防御性工程。

图 12-10　长城

## 8. 民居建筑

中国民居建筑注重结合自然、气候，因地制宜，具有丰富的心理效应和超凡的审美意境。中国疆域辽阔，历史悠远，民族众多，各地自然和人文环境不尽相同，各地民居也显现出多样化面貌，如北京四合院、徽州古民居、福建土楼、陕北窑洞、傣族竹楼、侗族鼓楼、藏族碉楼、蒙古族的蒙古包等。中国民居建筑的多样性在世界建筑史上也较为少见。中国民居建筑是中国传统建筑的一个重要类型，也是中国古代建筑民间建筑体系中的重要组成内容。

在中国民居建筑中，各族人民常将自己的心愿、信仰和审美观念，将自己最希望、最喜爱的东西，用现实的或象征的手法，反映到民居的装饰、花纹、色彩和样式等结构上。例如，汉族的鹤、鹿、蝙蝠、喜鹊、梅、竹、百合、灵芝、万字纹、回纹等；云南白族的莲花，傣族的大象、孔雀、槟榔树图案等。这样就使中国各地区、各民族的民居建筑呈现出丰富多彩和百花争艳的民族特色。中国民居建筑不像官方建筑那样有一套程序化的规章制度和做法，可以根据当地的自然条件、自己的经济水平和建筑材料特点，因地制宜地建造。因此，民居建筑最能反映本民族的特征和地方特色。

在中国汉族地区，传统民居建筑的主流是规整式住宅，以采取中轴对称方式布局的北京四合院为典型代表。北京四合院分前后两院，居中的正房体制最为尊贵，是举行家庭礼仪、接见宾客的地方。各幢房屋朝向院内，以游廊相连接。北京四合院虽是中国封建社会宗法观念和家庭制度在民居建筑上的具体表现，但庭院方阔，尺度合宜，宁静亲切，花木井然，是十分理想的生活空间。中国华北、东北地区的民居大多是这种庭院。

傣族民居（见图 12-11）是傣族人民根据当地的自然气候和经济条件，在比较原始的状况下发展起来的一种民居形式，有着很强的地方特色和鲜明的历史特征。由于傣族民居地处偏远的热带地区，因此形成了与内地迥然不同的建筑风格。傣族民居围护结构轻薄通透，象征性的院墙——篱笆，使民居十分敞亮。这就是传统傣族民居的三大特征之一——适应自然环境；傣族民居的第二大特征是形式语言：根据地区特有的自然、社会条件和文化习俗，形成了由整体到细部一系列完善、独有的造型语言，即纤细、含蓄和柔媚的风格；傣族民居的第三大特征是，民居是人类对自然、社会和文化形态认识过程的一种注解。傣族人温和、善良、内敛、细腻的心理气质决定了其民居建筑特征——朴实、轻盈，与中原汉式民居浑厚、粗犷的造型形成了鲜明的对比。

图 12-11　傣族民居

### 三、中国现代建筑风格

中国现代建筑泛指 19 世纪中叶以来的中国建筑。自 1840 年鸦片战争爆发到 1949 年中华人民共和国成立，中国建筑呈现出中西交汇、风格多样的特点。这一时期，传统的中国建筑体系仍然占据数量上的优势，但戏园、酒楼、客栈等娱乐业、服务业建筑和百货商场、菜市场等商业建筑，普遍突破了传统的建筑格局，扩大了活动空间，流行起中西合璧的西洋式店面，西洋建筑风格逐渐在中国建筑中渗透。例如，在上海、天津、青岛、哈尔滨、香港、澳门等城市中，出现了外国领事馆、洋行、银行、饭店、俱乐部等外来建筑。同时，这一时期也出现了近代民族建筑，这类建筑产生了新功能、新技术、新造型，并与民族风格相统一。

1949 年中华人民共和国成立后，中国现代建筑进入新的历史时期，大规模、有计划的国民经济建设，推动了建筑业的蓬勃发展。中国现代建筑在数量、规模、类型、地区分布及现代化水平上都突破了近代建筑的局限，展现出崭新的姿态。这一时期的中国建筑经历了以局部应用大屋顶为主要特征的复古风格时期、以国庆工程十大建筑为代表的社会主义建筑新风格时期、集现代设计方法和民族意蕴为一体的广州风格时期。自 20 世纪 80 年代以来，中国现代建筑逐步趋向开放、兼容，开始向多元化方向发展。

### 四、西方建筑风格

#### 1. 西方建筑概述

西方建筑是指西方国家的人们用泥土、砖、瓦、石材、木材、钢筋混凝土、型材等

建筑材料按照西方人的构成理念建筑的一种供人居住和使用的空间，如住宅、桥梁、体育馆、水塔、教堂、寺庙等。西方传统建筑以砖石结构为主，西方现代建筑则是以钢筋混凝土结构为主。西方建筑不仅特色鲜明，而且在整个西方造型艺术中占有非常重要的地位。

**2. 西方传统建筑**

西方传统建筑有很多不同的风格样式，其中教堂作为宗教场所是我们最熟悉的建筑类型。在西方各国中，建筑、绘画、雕刻有着非常密切的联系，因此，不同时期的艺术特征在建筑的结构和样式上也可表现出来。

（1）古埃及建筑。古埃及是世界四大文明的发源地之一，其建筑分为三个主要时期：一是古王国时期，其建筑以举世闻名的金字塔为代表。古埃及的建筑师用庞大的规模、简洁沉稳的几何形体、明确的对称轴线和纵深的空间布局来体现金字塔的雄伟、庄严、神秘的效果；二是中王国时期，其建筑以石窟陵墓为代表。这一时期已采用梁柱结构，能建造较宽敞的内部空间。建于公元前2000年前后的曼都赫特普三世墓是典型代表；三是新王国时期，其建筑以神庙为代表。它主要由围有柱廊的内庭院、接受臣民朝拜的大柱厅和只许法老和僧侣进入的神堂密室三部分组成，其规模最大的是卡纳克和卢克索的阿蒙神庙（见图12-12）。

图12-12　卢克索的阿蒙神庙

（2）古希腊建筑。古希腊建筑艺术是欧洲建筑艺术的源泉与宝库。古希腊建筑风格的特点是和谐、完美、崇高，这些艺术风格特点集中体现在古希腊的神庙建筑上。古希腊建筑的最大贡献就是"柱式"的规范和风格，其特点是追求建筑的檐部（包括额枋、檐壁、檐口）及柱子（柱础、柱身、柱头）的严格、和谐的比例和以人为尺度的造型格式。古希腊建筑的柱式主要有多立克柱、爱奥尼克柱和科林斯柱三种。

多立克柱是简单而刚挺的倒立圆锥台，柱身凹槽相交成锋利的棱角，没有柱础，雄壮的柱身从台面上拔地而起，柱子的收分和卷杀十分明显，透着男性体态的刚劲雄健之美。从比例与规范来看，多立克柱一般是柱高为底径的4～6倍，檐部高度约为整个柱子的1/4，而柱子之间的距离，一般为柱子直径的1.2～1.5倍，十分协调、规整且完美。以多立克柱式为构图原则的古希腊建筑有帕提农神庙（见图12-13）、阿菲亚神庙等。

图 12-13　帕提农神庙

　　爱奥尼克柱外在形体修长，柱头带两个涡卷，尽展女性体态的清秀柔和之美。爱奥尼克柱的柱高一般为底径的 9~10 倍，檐部高度约为整个柱式的 1/5，柱子之间的距离约为柱子直径的 2 倍，十分有序且和美。以爱奥尼克柱式为构图原则的古希腊建筑有伊端克先神庙和帕加蒙宙斯神坛等。

　　科林斯柱的柱身与爱奥尼克相似，而柱头则更为华丽，形如倒钟，四周饰以锯齿状叶片，宛如满盛卷草的花篮。科林斯柱在比例、规范上与爱奥尼克柱相似。以科林斯柱式为构图原则的古希腊建筑有列雪格拉德纪念亭等。

　　（3）古罗马建筑。古罗马建筑是古罗马人沿袭亚平宁半岛上伊特鲁里亚人的建筑技术，继承古希腊建筑成就，在建筑形式、技术和艺术方面广泛创新的一种建筑风格。古罗马建筑在 1—3 世纪为极盛时期，达到西方古代建筑的高峰。古罗马的建筑理论家维特鲁威在其《建筑十书》中曾经指出，建筑的基本原则："须讲求规例、配置、匀称、均衡、合宜以及经济。"这可以说是对古罗马建筑特点及其艺术风格的一种理论总结。古罗马建筑在屋顶造型方面出现了在古希腊建筑中很难见到的圆形"穹拱"屋顶。正是这种圆形的"穹拱"屋顶，成为古罗马建筑，特别是房屋类建筑与古希腊房屋类建筑最明显的区别。古罗马建筑的经典代表有古罗马竞技场（见图 12-14）、潘泰翁神庙（又称万神殿）等。

图 12-14　古罗马竞技场

（4）拜占庭建筑。拜占庭原是古希腊的一个城堡，395 年，显赫一时的罗马帝国分裂为东、西两个国家，西罗马的首都仍在当时的罗马，而东罗马则将首都迁至拜占庭，其国家也就顺其迁移被称为拜占庭帝国。拜占庭建筑的主要特点有四个：一是巨大完整的穹顶被分为不同结构向上的小穹顶，成为方基圆顶；二是整体造型中心突出、体量既高又大的圆穹顶，往往成为整座建筑的构图中心；三是创造了将穹顶支承在独立方柱上的结构方法和与之相应的集中式建筑形制，其内部空间获得了极大的自由；四是内部装饰艳丽，大量运用彩色大理石砖、彩色玻璃及马赛克镶嵌画，其斑斓五彩在天窗射进的光线中闪烁不定，色彩灿烂夺目，增强了宗教的神秘气氛。拜占庭建筑的典型代表是君士坦丁堡的圣索菲亚大教堂（见图 12-15）。

图 12-15　君士坦丁堡的圣索菲亚大教堂

（5）哥特式建筑。欧洲中世纪占统治地位的意识是宗教意识，特别是基督教意识，因此，习惯上人们将西方中世纪的建筑风格均称为哥特式建筑，哥特式建筑大多是教堂建筑。哥特式建筑是 11 世纪下半叶起源于法国，13 世纪至 15 世纪流行于欧洲的一种建筑风格，以纤瘦、高耸、尖峭为主要特点。外观的基本特征是高且直，其典型构图是一对高耸的尖塔，中间夹着中厅的山墙，在山墙檐头的栏杆、大门洞上设置了一列布有雕像的凹龛，将整个立面联系起来，在中央的栏杆和凹龛之间是象征天堂的圆形玫瑰窗。墙体上均由垂直线条统贯，一切造型部位和装饰细部都以尖拱、尖券、尖顶为合成要素，所有的拱券都是尖尖的，所有门洞上的山花、凹龛上的华盖、扶壁上的脊边都是尖耸的，所有的塔、扶壁和墙垣上端都冠以直刺苍穹的小尖顶。这一切，使整个教堂充满了一种超凡脱俗、腾跃迁升的动感与气势。哥特式建筑的典型代表有法国的巴黎圣母院、意大利的米兰大教堂、德国的科隆大教堂（见图 12-16）等。

（6）文艺复兴建筑。文艺复兴建筑是欧洲建筑史上继哥特式建筑之后出现的一种建筑风格，产生于 15 世纪的意大利，后传播到欧洲其他地区，形成带有各自特点的各国文艺复兴建筑。意大利文艺复兴建筑在文艺复兴建筑中占有最重要的位置。文艺复兴建筑最明显的特征是扬弃了中世纪时期的哥特式建筑风格，而在宗教和世俗建筑上重新采用古希腊、古罗马时期的柱式构图要素。

图 12-16　德国的科隆大教堂

文艺复兴时期的建筑师和艺术家们认为，哥特式建筑是基督教神权统治的象征，而古希腊和古罗马的建筑是非基督教的。他们认为这种古典建筑，特别是古典柱式构图体现着和谐与理性，并同人体美有相通之处，符合文艺复兴运动的人文主义观念。

文艺复兴时期，建筑类型、建筑形制、建筑形式都比以前增多了。建筑师在创作中既体现统一的时代风格，又十分重视表现自己的艺术个性。文艺复兴建筑，特别是意大利文艺复兴建筑，呈现空前繁荣景象，是世界建筑史上的一个大发展和大提高时期。一般认为，15世纪佛罗伦萨大教堂（见图12-17）的建成是文艺复兴建筑的开端。以意大利为中心的文艺复兴建筑，对以后几百年的欧洲及其他许多地区的建筑风格都产生了广泛持久的影响。

图 12-17　佛罗伦萨大教堂

### 3. 西方现代主义建筑

西方现代主义建筑是指20世纪中叶，在西方建筑界居主导地位的一种建筑思想的结晶。这种建筑的代表人物主张：建筑师要摆脱传统建筑形式的束缚，大胆创造适于工业化社会条件、要求的崭新建筑。因此，西方现代主义建筑具有鲜明的理性主义和激进主义色彩，又称为现代派建筑。西方现代主义建筑的代表人物提倡新的建筑美学原则，其中包括表现手法和建造手段的统一，建筑形体和内部功能的配合，建筑形象的逻辑性，灵活均衡的非对称构图，简洁处理手法和纯净的体型，在建筑艺术中吸取视觉艺术新成果。西方现代主义建筑思想先是在实用为主的建筑类型，如工厂厂房、中小学校校舍、医院建筑、图书馆建筑以及大量建造的住宅建筑中得到推行，到了20世纪50年代，在纪念性和国家性的建筑中也得到实现，如联合国总部大厦和巴西议会大厦等。到了20世纪中叶，西方现代主义建筑在世界建筑潮流中占据了主导地位。

### 五、中西建筑比较

中西建筑风格的不同，从本质上看是因中西文化的不同而产生的。按一般的理解，中国文化重人，而西方文化重物；中国文化重道德和艺术，西方文化则较重视科学与宗教；中国文化重融合、统摄且讲究并存与一体性，西方文化则重不同时代或多种流派的独特精神。中西文化传统的不同，反映在建筑风格上，也就是中西建筑文化的差异，这些差异大致可归纳为以下几个方面。

#### 1. 幻想与理念

法国著名文学家维克多·雨果高度概括了东西方两大建筑体系之间的根本差别，他说："艺术有两种渊源：一为理念——从中产生欧洲艺术；一为幻想——从中产生东方艺术。"也就是说，西方人在造型方面，使建筑具有雕刻化特征，着眼于二维的平面与三维的形体。而中国建筑具有绘画特点，着眼于富于意境的画面，不太注重单座建筑的体量、造型和透视效果，往往致力于以一座座单体为单元的、在平面上和空间上延伸的群体效果。西方重视建筑整体与局部，以及局部之间的比例、均衡、韵律等形式美原则；中国重视建筑空间，重视人在建筑环境中的"步移景异"的空间感受。

#### 2. 模仿与写意

亚里士多德认为艺术起源于模仿，艺术是模仿的产物。古希腊建筑中的不同柱式就是对不同性别的人体分析；中国则重视人的内心世界对外界事物的领悟和感受，以及如何艺术地体现或表现出这种领悟或感受，即具有很强的写意性。中国人也讲究逼真与论证，但须以写意性的"传神"为前提。例如，中国古典建筑物上的形如飘风的飞檐翼角，其传神的写意性很有艺术激情和心理感染力。

#### 3. 封闭与开放

中国建筑是院在内而房在外，即房屋包围院子，如中国的四合院、围墙、影壁等显示出内向的封闭心态。西方建筑是院在外，即院子包围房子，强调以外部空间为主，将中心广场称为"城市的客厅""城市的起居室"等，有将室内转化为室外的意向。中国人往往将后花园模拟成自然山水，用建筑与墙加以围合，内有月牙河，三五亭台，假山错落……表明有将自然统揽于内部的取向。可以说，这是某些文化心态在建筑上的反映和体现。

#### 4. 稳定和多变

中国古代封建王朝实力强大，封建制度稳定。封建主长期压制自然科学的发展，天子

臣民的观念根深蒂固，人们很少有强烈的突破愿望，甚至认为被皇权统治是天经地义的。中国的传统建筑也正是在这种社会政治环境下产生并发展到了高潮，成为世界建筑史上一个辉煌的分支。在4世纪至15世纪，欧洲也步入了封建社会的鼎盛期。但与中国迥然不同，欧洲封建势力并没有建立起统一强大的帝国。封建主的政治力量比较弱。这归功于古希腊和古罗马市民自由的观念，而且这种观念已经深植在欧洲民众的思想中。反对压制，追求自由，追求世俗生活可以说是欧洲人的性格。这种本能的叛逆，使封建政权缺少稳固的思想基础，封建势力相对较弱。因此，这一时期的欧洲建筑也因为政治原因走向多元、多变的道路。

# 模块二　经典建筑欣赏

## 一、中国经典建筑欣赏

### 1. 北京故宫建筑欣赏

北京故宫（见图12-18）是中国现在保存下来规模最大、最完整，也是最精美的宫殿建筑，整个故宫规模宏大，极为壮观。仅以宫殿的核心部分紫禁城为例，它东西长760米（m），南北长960米（m），占地72万多平方米。根据宫廷建筑的一般习惯，故宫也可以分为皇帝处理政务的外朝和皇帝起居的内廷两大部分。故宫中的乾清门，就是外朝和内廷之间的分界线。外朝以"三大殿"——太和殿、中和殿、保和殿为主，前有太和门，两侧有文华殿和武英殿两组宫殿。内廷以"后三宫"——乾清宫、交泰殿、坤宁宫为主，它的两侧是供嫔妃居住的东六宫和西六宫，也就是人们常说的"三宫六院"。故宫的这种布局突出地体现了传统封建礼制的"前朝后寝"制度。而整个故宫的设计思想更是突出地体现了封建帝王的权力和森严的封建等级制度。例如，主要建筑除严格对称地布置在中轴线上外，特别强调其中的"三大殿"，"三大殿"中又重点突出举行朝会大典的太和殿（俗称金銮殿）。为此，在总体布局上，"三大殿"不仅占据了故宫中最主要的空间，而且它前面的广场面积达2.5公顷（1公顷=10000平方米），有力地衬托出太和殿是整个宫城的核心。再加上太和殿又位于高8米（m）分成三层的汉白玉石殿基上，每层都有汉白玉石刻的栏杆围绕，并有三层石雕"御路"，使太和殿显得更加威严无比，远望犹如神话中的琼宫仙阙，气象非凡。至于内廷及其他部分，由于它们从属于外朝，故布局比较紧凑。

另外，故宫建筑是体现时间与空间艺术最好的例子。人们从天安门一步步走进故宫，穿过端门和午门时，两旁是一间间重复出现的朝房，再进去就是太和门和"三大殿"，这一系列建筑，特别是其中的"三大殿"，仿佛是一部乐章中的一个重要乐段。然后又出现"后三宫"。它们是大同小异建筑不断重复，可说是又一个乐段，或者说是乐曲主题的"变奏"。而每一座宫殿的本身，也都是由许多构件形成的重复。至于东西两侧比较低矮的廊、庑、楼、门等建筑则犹如配合主调的伴奏。这样，人们漫步故宫中的感受，是在时间进程中对一系列连续的空间序列所产生印象的总和，这与乐曲的艺术效果是很相像的。所以，整个故宫，就像一部大型的、凝聚的乐章。

图 12-18　北京故宫布局图

因为整个故宫建筑是为体现帝王的政治权力服务的，因而不可避免地会产生严正而刻板的缺点。但是，从故宫建筑群的建筑艺术性来说，它体现了中国古代建筑艺术的特殊风格和杰出成就，是世界上优秀的建筑群之一。而这一杰作从明代永乐年间创建后，500余年中，不断重建、改建，动用的人力和物力是难以估量的，真可谓"穷天下之力奉一人"。所以，这宏伟壮丽的故宫，是中国古代劳动人民智慧和血汗的结晶。

### 2. 中国国家大剧院建筑欣赏

中国国家大剧院（见图 12-19）是人类进入 21 世纪初的著名建筑之一，是在众多造型设计投标中脱颖而出的造型设计，该造型设计是由法国设计师保罗·安德鲁完成的。中

国国家大剧院是一座全新的建筑，由椭圆形曲线构成，巨大的造型如同珠宝盒、果壳、半滴水珠、含苞欲放的花朵……宛如湖上仙阁，光闪闪的，充满创意和诗意。这座"仙阁"由银灰色的钛合金板和玻璃制成多角立面，在昼夜的光芒照射下，交相辉映。玻璃墙如同拉开的幕布，使建筑物内部的剧场、散步小径和展览厅依稀可见。同时，部分区域在钛合金板的覆盖保护下又显得更为隐秘。

图 12-19　中国国家大剧院

中国国家大剧院的地点和设计堪称举世无双，坐落于人民大会堂西侧，它的诞生和存在与特定的地点息息相关，世界上没有任何建筑物能与之相比。巨大的建筑物与地面不相连接，四周是一个方形湖泊，湖泊外是一大片草地围绕，椭圆形造型就像是横空出世、浮出蓝色水面的一颗珍珠，它表述的是和谐、宁静、简洁。人们可以通过长 60 米（m）的透明水下长廊进入大剧院内部，里面有风格浪漫、美轮美奂的歌剧院、音乐厅、戏剧院、实验小剧场、走廊等，总容纳人数可达 6000 多人。在冬季，溜冰爱好者可以在湖面上滑冰，留下无数浪漫弧线。

水的作用有两方面：一是为天安门广场增添一些水，可以起到改变人们生活环境和景观的作用；二是为了创新，设计中国国家大剧院的水下入口，这是非常重要的方面。要让人们有这样的感觉：当你从水下进入这一艺术殿堂时，马上就明白这与你去购物中心不一样，与你去参观历史古迹也不同，你的精神世界有了新变化，有了新鲜的感觉，这是一个梦幻的地方。通过这样一个抽象的、简单的、梦一样的入口，可以使人感到生命、活力、丰富及魅力无穷。

## 二、外国经典建筑欣赏

### 1. 凡尔赛宫建筑欣赏

凡尔赛宫建于路易十四（1643 年—1715 年）时代，位于法国巴黎西南郊外 18 千米（km）的伊夫林省省会凡尔赛镇，是巴黎著名的宫殿之一，也是世界五大宫殿（中国北京故宫、法国凡尔赛宫、英国白金汉宫、美国白宫、俄罗斯克里姆林宫）之一，1979 年被列入《世界文化遗产名录》，是人类艺术宝库中一颗灿烂的明珠。

凡尔赛宫于 1661 年动土，1688 年竣工，至今约有 330 多年的历史。凡尔赛宫占地 111 万平方米，其中建筑面积为 11 万平方米，园林面积 100 万平方米。宫殿建筑气势磅礴，布局严密、协调。正宫东西走向，两端与南宫和北宫相衔接，形成对称的几何图案，

如图 12-20 所示。宫顶建筑摒弃了巴洛克的圆顶和法国传统的尖顶建筑风格，采用了平顶形式，显得端正而雄浑。宫殿外壁上端林立着大理石人物雕像，造型优美，栩栩如生。

图 12-20　凡尔赛宫布局图

凡尔赛宫宏伟、壮观，内部陈设和装饰富有艺术魅力，如图 12-21 所示。500 多间大殿小厅处处金碧辉煌，豪华非凡。内部装饰以雕刻、巨幅油画及挂毯为主，配有 17、18 世纪造型超绝、工艺精湛的家具。宫内还陈放着来自世界各地的珍贵艺术品，其中有远涉重洋的中国古代瓷器。由皇家大画家、装潢家勒勃兰和建筑师孟沙尔合作建造的镜廊是凡尔赛宫内的一大名胜。它全长 72 米（m），宽 10 米（m），高 13 米（m），连接两个大厅。长廊的一面是 17 扇朝花园打开的巨大的拱形窗门，另一面镶嵌着与拱形窗对称的 17 面镜子，这些镜子由 400 多块镜片组成。镜廊拱形天花板上是勒勃兰的巨幅油画，挥洒淋漓，气势宏大，展现出一幅幅风起云涌的历史画面。漫步在镜廊内，碧澄的天空、静谧的园景映照在镜墙上，满目苍翠，仿佛置身在芳草如茵、佳木葱茏的园林中。

图 12-21　凡尔赛宫内部装饰

正宫前面是一座风格独特的法式大花园。园内树木花草的栽植别具匠心，景色优美恬静，令人心旷神怡。站在正宫前极目远眺，玉带似的人工河上波光粼粼，帆影点点，两侧大树参天，郁郁葱葱，绿荫中女神雕塑亭亭玉立。近处是两池碧波，池沿的铜雕塑丰姿多态，美不胜收。

**2. 新天鹅堡建筑欣赏**

新天鹅堡（见图12-22）全名新天鹅石城堡，建于1868年，是19世纪晚期的建筑，位于德国巴伐利亚西南方。新天鹅堡是德国的象征，由于是迪士尼城堡的原型，也有人称其为白雪公主城堡。这座城堡是巴伐利亚国王路德维希二世的行宫之一，共有360个房间，其中只有14个房间依照设计完工，其他的346个房间则因为国王在1886年逝世而未完成，是德国境内受拍照最多的建筑物，也是最受欢迎的旅游景点之一。

图12-22　新天鹅堡

新天鹅堡是路德维希二世的梦想世界，一个专属美的世界。路德维希二世一生孤寂，不是面对政治密谋就是人身攻击。在那个革命的年代，他不满于自己徒有名衔的身份，试图改变而又不得其所，因而常与内阁中的长老意见相悖。他与著名作曲家瓦格纳的交往因过度挥霍以及公私不分而遭内阁人士与人民的强烈反对。瓦格纳最终被迫离开慕尼黑，使路德维希二世愈加厌恶慕尼黑，而倾心于巴伐利亚山区一个让他感到快乐与自在的世界。1868年，路德维希二世在巴伐利亚西南方开始建造这个奢侈的城堡，一心创造自己的童话世界来逃避现实世界。

1886年7月23日，城堡向公众付费开放，并从此成为在欧洲访问量最大的城堡之一。迪士尼乐园的睡美人城堡以及许多现代童话城堡的灵感都来自新天鹅堡。

新天鹅堡中的歌剧厅和骑士浴室的设计以瓦尔特堡的设计图为蓝本。城堡中随处可见典型的哥特式建筑细节，而所有门窗、列柱回廊则呈现巴洛克风格。也许因为新天鹅堡的名字，整个城堡中所有的日常用品、帏帐、壁画、水龙头以及家具和房间配饰都是形态各异、栩栩如生的天鹅造型。城堡内装饰极其奢华，从天花板、灯饰、墙壁到日常用具，无一不是工匠精雕细琢之作。

# 思考与探讨

**简 答 题**

1. 中国传统建筑风格有哪些?
2. 中国园林建筑风格有哪些?
3. 古埃及建筑分为哪三个主要时期?
4. 古罗马建筑与古希腊建筑最明显的区别是什么?
5. 中西建筑风格有哪些差异?

**探讨与实践活动**

1. 仔细观察本地区古代建筑的设计风格,试着分析一下这些古建筑的文化内涵和艺术特色。
2. 用手机拍摄自己喜欢的建筑作品,与同学们一起进行交流与探讨,看看这些建筑作品中体现了哪些文化内涵和艺术特色。

## 思考与练习

1. 中国地质发展史如何？
2. 地层的划分依据是什么？
3. 地层接触关系有几种？
4. 岩浆岩与变质岩在地层划分上如何？
5. 中国地质分布有什么特点？

1. 按地质发展史不同阶段及地壳运动，将中国地层划分为几个大的阶段。
2. 掌握中国地层分布规律，尤其是中国南方和北方古生代以来地层的差异。

# 第十三单元　摄影欣赏

## 模块一　摄影基础知识

### 一、摄影的概念、种类和要素

**1. 摄影的概念**

摄影是指使用某种专门设备进行影像记录的过程，一般我们使用机械照相机或者数码照相机进行摄影。有时摄影也会被称为照相，也就是通过物体所反射的光线使感光介质曝光的过程。有人说过一句精辟的语言：摄影家的能力是将日常生活中稍纵即逝的平凡事物转化为不朽的视觉图像。

**2. 摄影的种类**

摄影按色彩进行分类，可分为黑白摄影和彩色摄影两类；摄影按目的进行分类，可分为实用摄影和艺术摄影；摄影按表现手法进行分类，可分为纪实摄影和创意摄影；摄影按光照条件进行分类，可分为自然光摄影和人工光摄影；摄影按技术方法进行分类，可分为普通摄影、航空摄影、显微摄影、立体摄影、红外摄影、全息摄影等；摄影按反映的对象进行分类，可分为新闻摄影、人物摄影、动物摄影、花卉摄影、风光摄影、静物摄影、体育摄影、广告摄影、舞台摄影等。

**3. 摄影的要素**

摄影要素主要包括相机、胶卷（或感光材料）光圈（控制曝光量）、速度（成像时间）、焦距（调整被拍摄对象清晰与否、远近及大小）以及其他摄影器材与设备。不同价格的照相机，其最主要的区别在于镜头。镜头有：普通标准镜头、广角镜头、变焦镜头、长焦镜头等。

### 二、摄影的发展历史

摄影是工业时代的必然产物，1840年欧洲出现了世界上第一家商业照相馆。摄影经历了一个由简单到复杂、由低速向高速、由手工向自动化方向发展的过程，但万变不离其宗，直至20世纪末，摄影也没有脱离照相机和胶卷的传统模式。

人们一直在寻求新的感光材料和更为方便实用的摄影方法，以取代复杂、陈旧、落后的传统摄影方式。20世纪末，伴随着计算机技术在各个领域的迅速普及，数字时代已经来临，给人们的工作和生活带来了新的冲击，数码相机也应运而生，从而开启了数字影像世界的大门。数码相机的诞生，从根本上改变了传统的摄影工艺和摄影体系，它不仅影响并改变着摄影业的经营观念、经营方法、管理及服务质量，还改变了摄影工作者的创作观念和创作方法。可以说，数码摄影是世纪之交摄影技术领域的一次革命，它为新闻摄影、图片等各类摄影开创了发展的新机遇。

数码摄影的诞生，向传统摄影发起了严峻的挑战，迫使我们不得不从零开始，来认识

数码相机。通俗来说，数码相机就是用电子元器件（一般是 CCD 或 CMOS）替代胶卷作为感光材料并将其所摄物体记录为图像并以数码的形式保存在可多次重复使用的存储卡中的照相机。后期的影像处理则由计算机（也称"电子暗房"）来完成。目前，随着影像（或图片）处理的电脑化，传递方式的通信卫星化，影像的彩色化，可以说我们已经步入了影像数字化时代。

### 三、摄影的艺术流派

摄影艺术流派的形成与照相器材、感光材料的不断发展密切相关，而且各个摄影流派的出现都为社会提供了新的艺术思想、审美意识、表现形式和表现手段，它们之间不存在谁优谁劣，仅仅是摄影艺术表现风格不同而已。世界摄影艺术的主要流派有绘画主义摄影、印象派摄影、写实摄影、自然主义摄影、纯粹派摄影、新即物主义摄影、达达派摄影、超现实主义摄影、抽象摄影、堪的派摄影、主观主义摄影等。

**1. 绘画主义摄影**

绘画主义摄影产生于 19 世纪中叶的英国，流行于 20 世纪初，它大致经历了仿画阶段、崇尚典雅阶段和画意阶段。绘画主义摄影在创作上追求绘画效果，或诗情画意的境界。当该流派发展到画意阶段时，追求作品的情感、意境和形式的美。总体来说，绘画主义摄影风格追求古典主义，造型和构图具有学院派法则，具有含蓄、沉静、典雅的艺术特点。

另外，绘画主义摄影强调艺术修养，所以其历史功绩是将摄影从初期机械地摹写对象引导到造型艺术的领域中去，促使了摄影艺术的发展。

**2. 印象派摄影**

1899 年，英国举办了法国印象派绘画的首次展览。绘画主义摄影家罗宾森在其影响下，提出"软调摄影比尖锐摄影更优美"的审美标准，提倡"软调"摄影。该流派是绘画印象派在摄影艺术领域中的反映。开始，他们运用软焦点镜头进行拍摄，布纹纸洗印，追求一种模糊朦胧的艺术表现效果。随着溴化银洗相法和在颜料中混入重铬酸胶洗相纸法的出现，印象派摄影作品从对镜头成象的控制发展到暗房加工。他们提出"要使作品看起来完全不像照片"，并且认为"假如没有绘画，也就没有真正的摄影"。在这种理论指导下，印象派摄影家还用画笔、铅笔和橡皮在照片画面上加工，特意改变其原有的明暗变化，追求"绘画"效果，如拉克罗亚在 1900 年创作的《扫公园的人》，就像是一幅画在画布上的炭笔画。印象派摄影家使自己的作品完全丧失了摄影艺术自身的特点，所以有人又将印象派摄影称为"仿画派"。

印象派摄影的艺术特色是调子沉郁，影纹粗糙，富有装饰性，但缺乏空间感，其著名摄影家有杜马希、普约、邱恩、瓦采克、霍夫梅斯特兄弟、杜尔柯夫、埃夫尔特、米尊内、辛吞、奇里等。

**3. 写实摄影**

写实摄影是一种源远流长的摄影流派，至今仍是摄影艺术中基本的、主要的流派。它是现实主义创作方法在摄影艺术领域中的反映。该流派的摄影艺术家在创作中恪守摄影的纪实特性，在他们看来，摄影应该具有"与自然本身相等同"的忠实性，画面中的每一个细节，只有具有"数学般的准确性"，摄影作品才能发挥其他艺术媒介所不具有的感染

力和说服力。同时，写实摄影也反对像镜子那样冷漠地、纯客观地反映对象，主张创作应该有所选择，对所反映的事物应该有艺术家自己的审美判断。

写实摄影的艺术风格虽然质朴无华，但具有强烈的见证性和提示力量。写实摄影家人才辈出，其作品都以其强烈的现实性和深刻性而著称于摄影史。例如，英国勃兰德的《拾煤者》、美国卡帕的《通敌的法国女人被剃光头游街》、法国韦丝的《女孩》等。

### 4. 自然主义摄影

1899年，英国摄影家彼得·亨利·爱默生鉴于绘画主义创作的弱点，发表了一篇题为《自然主义的摄影》的论文，抨击绘画主义摄影是支离破碎的摄影，提倡摄影家回到自然中去寻找创作灵感。他认为，自然是艺术的开始和终结，只有最接近自然、酷似自然的艺术，才是最高的艺术。他说，没有一种艺术比摄影更精确、细致、忠实地反映自然，从感情上和心理上来说，摄影爱好的效果就在于感光材料所记录下来的，没有经过修饰的镜头景象。由此可见，这种艺术主张是对绘画主义的反对，促使人们将摄影从学院派的桎梏中解脱出来，对充分发挥摄影自身特点有着促进作用。

自然主义摄影的创作题材，大都是自然风光和社会生活，并满足于描写现实的表面现实和细节的绝对真实，而忽视对现实本质的挖掘和对表面对象的提炼，不注意艺术创作的典型化和艺术形象的典型性。这一派著名的摄影家有彼得·亨利·爱默生、德威森、威尔钦逊、葛尔、苏特克利夫等。

### 5. 纯粹派摄影

纯粹派摄影是成熟于20世纪初的一种摄影艺术流派，主张摄影艺术应该发挥摄影自身的特质和性能，将它从绘画的影响中解脱出来，用纯净的摄影技术去追求摄影所具有的美感效果——高度的清晰、丰富的影调层次、微妙的光影变化、纯净的黑白影调、细致的纹理表现、精确的形象刻画。总之，纯粹派摄影家刻意追求所谓的"摄影素质"：准确、直接、精微和自然地去表现被摄对象的光、色、线、形、纹、质诸方面，而不借助任何其他造型艺术。

从某个角度说，纯粹派的某些主张和创作是形式主义和自然主义的"混血儿"，后来则衍变成新即物主义。但纯粹派摄影在一定程度上曾促进了人们对摄影特性和表现技巧的探索和研究。这一流派的著名摄影家有保罗·斯特兰德、亚当斯、坎宁安等。

### 6. 新即物主义摄影

新即物主义摄影又称支配摄影、新现实主义摄影，是20世纪20年代出现的一种摄影艺术流派。该流派的艺术特点是在常见的事物中寻求美，采用近摄、特写等手法，将被拍摄对象从整体中分离出来，突出地表现对象的某一细部，精确如实地刻画它的表面结构，从而达到炫人耳目的视觉效果。

新即物主义摄影家的功绩是促使人们对摄影自身特性的研究和探索，将摄影从审美性的虚幻世界中拉回到现实生活中来。但是，由于过分强调了细部物质表面结构的描写，为后来的抽象主义摄影提供了萌发的土壤。

1925年前后，由于出现了大口径的小型照相机，新即物主义的表现领域有了新的发展，产生了不少人像作品及反映社会生活和自然风光的作品。新即物主义的著名摄影家有保罗·斯特兰德、桑德、勒斯基、黑葛、希尔夏、休利曼·霍培、埃夫特、威斯吞·亚当斯等。

### 7. 达达派摄影

达达派摄影是在第一次世界大战期间出现于欧洲的一种摄影流派。达达派摄影主张摄影艺术的终极目标应该是体现摄影家自身的某些朦胧意念和表现不可言传的内心状态及下意识活动，是人格化、个性化的摄影，特别强调摄影家自己的创造个性，藐视一切已有艺术法则和审美标准。达达派的著名摄影家有约翰·斯特菲尔德、杰里·尤尔斯曼、摩根、利斯特基等。

### 8. 超现实主义摄影

超现实主义摄影兴起于20世纪30年代，有着较为严谨的艺术纲领和艺术理论。超现实主义摄影认为用现实主义创作方法去表现现实世界是古典艺术家早已完成了的任务，而现代艺术家的使命是挖掘新的、未被探讨过的那部分人类的心灵世界。因而，人类的下意识活动，偶然的灵感、心理变态和梦幻便成了超现实主义摄影艺术家们刻意表现的对象。

摄影中的超现实主义者也像达达派摄影家一样，利用剪刀、浆糊、暗房技术作为自己主要的造型手段，创造一种现实与臆想、具体与抽象之间的超现实的艺术境界。超现实主义摄影的著名摄影家有画家帕尔汗、变形人体摄影家布兰特、肖像兼宣传摄影家卡逊以及布鲁门塔尔、洛林、哈尔斯曼、赖依等。

### 9. 抽象摄影

抽象摄影是第一次世界大战后出现的一种摄影艺术流派，该流派摄影作品有两种形式：一是夸大和突出被拍摄体中的某一单独特征，如形象、纹理、图案或色彩，使它成为主要的表现内容，同时将其他特征压缩或降低吸引力，不过被拍摄体通常是可以被认出来的；二是形象不似人或物，形状、轮廓、影调或色彩与可辨认的物体无相似之处，其目的是引起人们的美感或情绪上的反应。抽象摄影的著名摄影家有科班、莫荷利、纳基、史格特、芬宁格、安真兰特、佛莱泰、温隙斯特、格连巴晤、夏德和布留奎尔等。

### 10. 堪的派摄影

堪的派摄影是第一次世界大战后兴起的、反对绘画主义摄影的一大摄影流派。这一流派的摄影家主张尊重摄影自身特性，强调真实、自然，主张拍摄时不摆布、不干涉对象，提倡抓取自然状态下被拍摄对象的瞬间情态。堪的派摄影的艺术特色是客观、真实、自然、亲切、随便、不雕琢、形象生动而富有生活气息。堪的派摄影家有法国的亨利·卡笛尔·布列松、维克托·哈夫门，美国的托马斯·道韦尔·麦阿沃依，英国的茜莉特·摩戴尔等。

### 11. 主观主义摄影

主观主义摄影是一种在第二次世界大战后形成的比抽象派摄影更为抽象的摄影艺术流派，所以又称作战后派。主观主义摄影是存在主义哲学思潮在摄影艺术领域中的反映，其创始人是德国摄影家奥特·斯坦内特。主观主义摄影极力主张摄影艺术的终极应该是体现摄影家自身的某些朦胧意念和表现不可言传的内心状态及下意识活动，是人格化、个性化的摄影。主观主义摄影极力强调自己的创造个性，蔑视一切已有艺术法则和审美标准。主观主义摄影家有奥特·斯坦内特、米诺·怀特、亨利·卡拉汉、焦恩·迈利等。

## 四、摄影的美学特征

### 1. 纪实性

摄影只能反映客观存在并且正在发生的事物，不能像影视、绘画、雕塑等艺术那样，

能够表现艺术家构思和想象中的并不一定存在的图景，也不能表现已经过去的和尚未发生的事物，因此，摄影的艺术形象具有鲜明的纪实性，这是摄影艺术不同于其他艺术的重要特征。摄影艺术必须尊重客观的"实景"，才能保证摄影艺术的真实性。例如，正是有人用鲜血和生命将南京大屠杀时的实景拍摄并保留了下来，才为国际远东法庭审判日本战犯提供了有利的证据。

摄影家可以根据事物的精彩瞬间，选择最能反映生活本质的侧面，选择最有效的表现角度和手段，对事物进行实录表现。事实上，摄影家的这种选择本身就是艺术创造过程。

### 2. 瞬间性

瞬间性是摄影艺术的主要特征。摄影的瞬间性具有两层含义：第一是表现内容的瞬间性，它只能反映事物某一时刻的横断面，如我们拍摄新闻事件、海上日出、体育运动场面等，总是要抓拍住最富有意义或最美的时刻，选择最能表现事物的精彩瞬间；第二是表现过程的瞬间性，这是摄影艺术与任何其他艺术形式都不同的地方。摄影家布勒松认为："在所有表现方法中，摄影是唯一的能够精确地将转瞬即逝的瞬间丝毫不差地固定下来的手段。"绘画、雕塑等艺术形式虽然也反映事物的瞬间，但它们的表现过程却不是瞬间完成的，如罗丹雕塑的《巴尔扎克像》用了7年，达·芬奇画《蒙娜丽莎》用了4年。摄影表现的不但是瞬间的事物，而且要在极短的瞬间内完成。摄影不能像画家那样修改画稿，也不能像雕塑家那样重塑作品。拍摄时要么成功，要么失败，如果错过抓拍时机，将留下永久的遗憾。因此，摄影艺术也被人们称为"遗憾的艺术"。

西方美学家很推崇瞬间美，这种美感产生于事物情节已经开始，但尚未结束的瞬间。在美学中瞬间美具有特殊意义，因为它能给下一个动作的想象留下空间，使观赏者在观赏时，总觉得它反映的情节正在进行。因此，作为摄影者要深入社会和自然，细心观察和研究，才能准确地抓拍住事物最精彩、最典型、最富有表现力的形象和瞬间，反映出事物的瞬间美。

### 3. 造型性

摄影艺术之所以被称为造型艺术，是因为摄影艺术是在创造事物的形象。摄影家借助照相机、摄像机等器材的拍摄功能，将客观事物转化为供人们欣赏的艺术形象。在转化过程中，摄影家主要是通过构图（取景）、用光、影调（色调）等手段来完成摄影艺术的造型过程。构图是指摄影画面的布局和结构，包括角度、高度、距离和画面布局的规律等。构图贯穿于摄影创作的整个构思和再现过程中；光是摄影的灵魂，摄影艺术的本质是用光的艺术；影调是指黑白照片上所表现的明暗层次，或者说是整个画面的调子。合理应用影调有助于表现摄影作品的气氛、情感和主题。

## 五、摄影术语

### 1. 像深

像深是景深前界和景深后界分别共轭的两个成像平面之间的距离。像深与景深相对应，像深越大，景深也就越大。

### 2. 超焦距

当镜头聚焦在无限远时，位于无限远的景物结成清晰的影像，同时在有限距离某一

点上的物体也能达到清晰的标准，近于这一点的物体就模糊起来，那么，这个物体到镜头之间的距离就是超焦距。

### 3. 焦距

焦距是透镜中心到其焦点的距离。焦距的单位通常用 mm 来表示，一个镜头的焦距一般都标在镜头的前面，如 $f = 50\text{mm}$（这就是我们通常所说的标准镜头，因为其视角与人眼视角相同，故称为标准镜头），$f$ 在 28～70mm 焦距段是最适合拍人像的，也是我们最常用的镜头，$f$ 在 70～210mm 焦距段属于长焦镜头。

### 4. 光圈

光圈是用于控制镜头通光量大小的装置。光圈用 $F$ 表示，有 $F1.0$、$F1.4$、$F2.0$、$F2.8$、$F4.0$、$F5.6$、$F8.0$、$F11$、$F16$、$F22$、$F32$、$F44$、$F64$ 等，从左向右光圈的孔径逐渐减小，即通光量减少。

### 5. 快门

快门是用于控制曝光时间长短的装置。快门一般可分为帘幕式快门、镜间叶片式快门以及钢片快门三种。其中帘幕式快门又可分为纵走式帘幕快门、横走式帘幕快门。钢片快门可以达到更高的速度（目前最高快门速度可达 1/12000 秒以上）。镜间叶片式快门的最高速度一般不超过 1/500 秒，但镜间叶片式快门的最大优点是拍摄时产生的噪声极低，有利于偷拍，并可实现全速度范围内同步闪光。

### 6. 快门速度

快门速度是指快门开启的时间，也是光线扫过胶片的时间（曝光时间）。例如，"1/30"是指曝光时间为 1/30 秒；同样，"1/60"是指曝光时间为 1/60 秒，1/60 秒的快门速度是 1/30 秒快门速度的两倍。其余以此类推。需要提示的是：有些资料将快门速度称为快门时间，二者名称不同，但含义相同，均指快门打开的时间。

### 7. 景深

景深是指影像相对清晰的范围。景深的长短取决于三个因素：镜头焦距、拍摄距离（相机与拍摄对象的距离）、所用光圈。景深与镜头焦距、拍摄距离、所用光圈之间的关系是：

（1）焦距越长，景深越短；焦距越短，景深越长（如在同样的光圈、距离的情况下，28mm 镜头的景深要远大于 70mm 镜头的景深）。

（2）距离越近，景深越短；距离越远，景深越长（如在同样焦距、光圈的情况下，拍摄对象在 10m 时的景深要远大于拍摄对象在 1 m 时的景深）。

（3）光圈越大，景深越短；光圈越小，景深越长（如在相同的焦距、距离的情况下，光圈为 $F16$ 时的景深要远远大于光圈为 $F4$ 时的景深）。

### 8. 景深预览

为了看到实际的景深，有的相机提供了景深预览按钮，按下按钮，将光圈收缩到选定的大小，看到的场景就与拍摄后胶片（记忆卡）记录的场景一样。

### 9. 白平衡

白平衡是数码相机对白色物体的还原。一般白平衡有多种模式，适应不同的场景拍摄，如自动白平衡、钨光白平衡、荧光白平衡、阴影白平衡等。不同的数码相机有着不同调节白平衡的方式。

### 六、如何欣赏摄影作品

摄影作品欣赏是摄影艺术创作的重要组成部分之一，我们可从以下几个方面进行分析解读。

**1. 摄影作品欣赏的重要意义**

按照西方现代先进的接受美学理论，艺术欣赏是艺术创作的重要的、不可或缺的环节。艺术创作的文本创作属于"一度创作"，作家、艺术家是"第一主体"；艺术表演则属于"二度创作"，表演者是"第二主体"；艺术欣赏则是"三度创作"，欣赏者（受众）属于"第三主体"。整个艺术创作即由这三个过程构成，形成三位一体的大格局，缺一不可。

为什么要将艺术欣赏与欣赏者（受众）提高到如此高的高度呢？这是因为，在艺术欣赏过程中，欣赏者（受众）要对艺术作品进行创造性的解读，并对艺术作品中的许多"空白"予以补充、丰富、发展、创造。也就是说，从本质上讲，所有的艺术创作都是给欣赏者（受众）欣赏的，没有欣赏者（受众）的欣赏，一切艺术都不是真正有生命力的艺术。受众是艺术的"上帝"。

摄影作品同样如此，其"一度创作"是摄影者作为"第一主体"所进行的拍摄工作；"二度创作"是制作者作为"第二主体"所进行的洗印、放大、修饰、装饰等工作；"三度创作"便是"第三主体"的欣赏者所进行的具体欣赏过程。

从摄影创作的"第一主体"——摄影者而言，摄影作品欣赏也是不可或缺的。一方面，对他人的优秀摄影作品进行艺术欣赏，可以从中受到启迪、吸取营养、学习经验，可以起到"观千剑而后识器，操千曲而后晓声"的重要作用；另一方面，对自己创作的摄影作品进行自我欣赏，也可以起到总结经验、找到不足、改进提高的重要作用。

由此可见，摄影作品欣赏的重要意义是不言而喻、有目共睹的，也是不容置疑的。

**2. 摄影作品欣赏的主要元素**

摄影作品欣赏的主要元素有思想内容元素和艺术形式元素两大方面。

（1）思想内容元素。思想内容是摄影作品内部诸要素的总和，其中包括主题、题材、形象和事件等元素。

主题是摄影作品的中心与灵魂，是摄影作品中所蕴含的基本思想，故又称主题思想。不同的摄影者对相同的题材可以表现出不同的主题，这与摄影者自身的思想深度、生活经验、美学追求、艺术经验密切相关。

题材是摄影作品构成形象和故事情节的具体材料，是摄影者在观察和体验社会生活的过程中，经过选择、集中、加工和发展而确定。题材的选择和处理，也与摄影者的个性、人生经历、文化修养密切相关。题材的选择对于摄影创作至关重要。德国大诗人歌德说过："还有什么比题材更重要呢？离开题材还有什么艺术学呢？如果题材不适合，一切才能都会浪费掉。"不仅摄影创作如此，一切艺术创作皆如此。

形象是摄影作品的主体，包括人物形象、动物形象、植物形象、器物形象、景物形象等，这些艺术形象具有丰富的艺术内涵。

事件是摄影作品的情节、故事等因素，也是摄影作品的内容要素之一。

（2）艺术形式元素。艺术形式与思想内容是摄影作品的一对范畴，内容决定形式，形式体现内容，既没有无形式的内容，也没有无内容的形式。思想内容与艺术形式的完美

结合，是摄影作品的至高境界。摄影作品的艺术形式分为体裁、结构、风格、手法等元素。

摄影作品的体裁是指它的样式或类别。摄影作品的体裁多种多样，各有不同的特点与要求。按感光材料与画面颜色分类，体裁可分为黑白摄影与彩色摄影；按摄影器材和技术分类，体裁可分为航空摄影、水下摄影、全息摄影、红外线摄影等；按题材来分类，体裁可分为肖像摄影、风光摄影、舞台摄影、体育摄影、建筑摄影等。

摄影作品的结构是指摄影作品的组织方式和内部构造，是摄影者依照主题、题材、形象、事件、体裁的要求，运用各种艺术手法，对形象、事件等分别轻重主次合理而匀称地加以安排与组织，使摄影作品形成一个有机的艺术整体，具有一定的艺术章法。摄影作品的结构要素主要有主体、陪体、背景等。

摄影作品的风格是指摄影者在创作总体上所表现出来的独特的创作个性和鲜明的艺术特色。摄影作品的艺术风格，主要有绘画主义风格（追求绘画效果，从构图布局到用光、影调都追求绘画效果）、纪实主义风格（强调纪实性、崇尚质朴无华，追求客观真实地再现社会生活）、印象主义风格（主张表现摄影者的瞬间印象和主观独特感受，讲求形式美和装饰性，追求朦胧模糊的效果，并注重色彩与光线的表现）、超现实主义风格（采用叠印叠放、多重曝光、怪诞变形、任意夸张等手段，营造超现实的神秘感）、抽象派风格、前卫派风格等。

手法指摄影作品所运用的各种艺术手法，如逆光、背景、抢拍、摆拍等。

对摄影作品的艺术欣赏是思想内容与艺术形式有机统一、完美结合的欣赏，各种元素互相渗透，多元综合，相辅相成，相得益彰。

**3. 摄影作品欣赏的必要方式**

摄影作品的欣赏要通过必要的方式才得以具体落实，并收到预期的欣赏效果。具体而言，摄影作品的欣赏方式主要有以下几种：

（1）按欣赏主体分类，分为个体欣赏与群体欣赏两种。

（2）按欣赏地点分类，分为展览会欣赏、居家欣赏、办公室欣赏等。

（3）按欣赏手段分类，分为单独的摄影作品欣赏、报纸杂志上摄影作品欣赏、广告上摄影作品欣赏、影楼橱窗摄影作品欣赏、影视中摄影作品欣赏、风格摄影作品欣赏等。

# 模块二　摄影作品欣赏

### 一、《温斯顿·丘吉尔》摄影作品欣赏

《温斯顿·丘吉尔》是著名摄影家卡特拍摄的，拍摄于1941年1月27日，当时刚开完会的丘吉尔来到唐宁街10号的一个小隔间准备拍摄几张表现坚毅刚强的照片。然而，抽着雪茄的丘吉尔显得过于轻松，这跟摄影家卡特所设想的领导神韵不符，于是卡特走上前去，将雪茄从温斯顿·丘吉尔的嘴里拿开，丘吉尔吃了一惊，他被卡特的举动激怒了。于是摄影家卡特及时抓拍了《温斯顿·丘吉尔》这张经典照片。

照片中的丘吉尔怒视前方、紧锁眉头、左手叉着腰的形象，在"二战"期间为世界

各大报刊争相发表，对鼓舞人民与法西斯斗争起了相当大的宣传作用。该照片的成功之处在于打破了人物摄影摆好姿势的呆板俗套。

## 二、《伦敦》摄影作品欣赏

《伦敦》（见图13-1）拍摄于20世纪50年代。作品中墙上的镜子因角度不同，可完美地展示周围的人物，有一些在上方的全景里重复出现。作品中戴鸭舌帽和眼镜的男子显得很细心，像一个看守人或窥视者。这是一幅撩人思绪的新闻摄影作品，其形象镜花水月，其意义颇费捉摸：摄影家是不是要这些被拍摄者成为或者被解读为受监视的"人民"；也许当时处于九死一生逃离欧洲战乱的恩斯特·哈斯正在回忆早年处于监视之下的那种生活。

图13-1　《伦敦》

恩斯特·哈斯（1921年—1986年）出生于奥地利的维也纳，曾被美国《大众摄影》杂志评为世界上最有创作思想的10位顶级摄影大师之一。哈斯在1947年为维也纳杂志《今天》工作，拍摄的一组奥地利战俘从东欧的俘房营返回维也纳的照片确立了他的地位。20世纪50年代，哈斯来到伦敦，因为那里令人兴奋的街市生活和丰富的新闻报道机会对他很有吸引力。

## 三、《白求恩大夫》摄影作品欣赏

《白求恩大夫》（见图13-2）是我国著名摄影家吴印咸先生于1939年拍摄的。作者以高超的艺术技巧塑造了白求恩大夫这位崇高的国际主义战士的伟大形象。作品不仅以独特的纪实性和完美的造型手段赢得了长久不衰的生命力，而且为诸多表现白求恩大夫的文艺作品提供了权威的形象资料。

《白求恩大夫》作品的成功之处就是对画面主体的处理。它从位置、角度、用光和环境等方面对主体进行了十分细致和精当的刻画。

白求恩大夫在画面上的面积和位置处于优越的地位，成为画面的视觉中心，是支配全局的结构支点。作者所选择的角度对处理主体很有利，白求恩大夫的侧面对着相机。这个角度能将白求恩大夫的头部、身躯和手所组成的动态线条充分地展现出来，不仅完美地表现了白求恩大夫聚精会神的工作状态，而且与其他人物建立起一定的交流关系。三双手的

图 13-2 《白求恩大夫》

汇聚点将人们的视线自然地引到手术上，及时表现了特定的事件，为塑造白求恩大夫的形象提供了有力的情节因素。其次是光线对主体的刻画作用。光线不仅具有在画面上形成事物整体影像的成像作用，而且还具有空出刻画某一特体的强化作用。给某一物体以最强的光线照明，这一物体就会获得最亮的影调，从而达到突出强化的效果。其他没有受到这种光线照明的物体，其影调就会暗得多，从而失去抢夺视线的力量。这幅作品以左侧方向的直射阳光照在白求恩身上，恰到好处的光线入射角度使他获得最亮的影调，突出了白求恩大夫最富有表现力的表情和动作。其他医务人员虽然是构成白求恩大夫抢救伤员这一特定情节必不可少的辅助因素，但由于他们是陪体，不能过多地抢夺视线，其中的两个自然地处于阴影之中，而另一个虽然也在直射阳光下，但作者巧妙地选择了他弯腰的瞬间，使他成为一个不完整的形象。光线的动用和巧妙的瞬间使白求恩大夫从其他人物中明显地突出出来了。典型的环境使这幅作品具有深沉的历史感。画面清晰地勾画出白求恩大夫系着围裙、穿着草鞋、躬着高高的身子，在一所简陋得不能再简陋的破旧小土庙里为八路军战士做手术。小土庙的庙宇、房檐、壁画，富有独特的中国建筑风格，用马鞍搭成的手术台说明工作条件的简陋和艰苦。白求恩大夫就是在这样的环境中一丝不苟、严肃认真地工作着。

就是在这次抢救伤员过程中，白求恩大夫的手被划破了，感染了病毒，当时由于无解救之药，这位可敬可爱的国际主义伟大战士，于战斗胜利后的第 4 天，长眠在中国大地上。

**四、《青岛栈桥》摄影作品欣赏**

在青岛，许多风景名胜的参观券上印有《青岛栈桥》的照片（见图 13-3），总体来说拍得很美。照片中的近景是大海涌起的波涛，直伸海中的栈桥和桥上耸立的回澜阁作为近景十分突出，远景是平静的大海、小岛和蓝天。照片上的景物动静结合，层次分明，是一个摄影佳作。

图 13-3 《青岛栈桥》（彩图见配套资源包）

## 思考与探讨

**简 答 题**

1. 景深与镜头焦距、拍摄距离、所用光圈之间的关系是什么？
2. 摄影作品的思想内容元素有哪些？

**探讨与实践活动**

1. 收集自己喜欢的摄影作品，试着分析一下这些摄影作品的艺术特色。
2. 自己创作一些摄影作品，然后与同学们一起相互交流与探讨，看谁的作品最好。

# 第十四单元　设计

## 模块一　设计基础知识

### 一、设计的内涵

设计又称艺术设计或设计艺术，大千世界里，小到日常的生活用具，出行乘坐的汽车、地铁等交通工具，大到生活学习的学校及住所，无一不是设计的产物。可以说除了大自然的天然创造，设计充斥在生活的每一个角落，人们每时每刻都在享用着设计带来的基本需要和便捷。因此，设计是指人们为了创造而进行的设想、方案和规划等。

设计的内涵可以从以下四个方面理解：

（1）从设计的范围来看，设计普遍存在于人类的各项活动中，人们的衣、食、住、行、用等各个方面都需要设计。

（2）从设计的性质来看，设计既具有理性的科学思维，又具有感性的艺术创造，是科学与艺术的综合运用。

（3）从设计的过程来看，一个完整的设计，通常包含需求、策划、生产、消费四大过程，即从人们的需求出发，制定方案与策划设计，运用材料与工艺实施生产，进入市场实现消费。其中制定方案与策划设计是整个艺术设计过程的核心，是实现生产与消费的前提与基础，也是决定产品质量优劣的重要因素。

（4）从设计的特征来看，一个优秀的设计，可以体现出实用性与审美性的完美结合。将产品设计的物质功能与精神功能统一起来，充分发挥实用性和审美性，是产品设计成功的关键。

### 二、设计的种类

设计通常分为五大类型，即平面设计、广告设计、染织服饰设计、工业产品设计和环艺设计。

**1. 平面设计**

平面设计是以上下左右的二维空间设计为特征，以图形、标志、符号、纹样、插图、摄影等视觉表现方式来传达作品内容，因此，平面设计又称"视觉传达设计"。标志设计、字体设计、企业形象设计、招贴设计、网页设计、书籍设计、包装设计（见图14-1）等是平面设计的重要领域。

**2. 广告设计**

广告设计是实现广告目的的行为和方式，包括广告活动的全过程，即广告策划、广告表现、广告发布和广告效果测定等。广告设计的图像形式是由广告媒体的传播特点决定的，由于借助的媒体形式不同，广告设计的图像分为平面、立体和运动三种形式。广告的平面形式如招贴广告、报纸广告、杂志广告等；广告的立体形式如户外广告（见图14-2）

等；广告的运动形式如电视广告、网络广告等。

图14-1　平面设计中的包装设计

图14-2　户外广告设计

### 3. 染织服饰设计

染织服饰设计（见图14-3）是对人类物质生活基本内容的设计与美化。染织是印、染与织、绣的合称，服饰是服装与饰物的合称。印染可以分为手工艺印染和工业化印染两种；织绣包括编织与刺绣两种。服装设计可以分为生活服装、运动服装、工作服装、礼仪服装、表演服装等的设计。饰物设计则要根据服装特点进行装饰与美化，在整体设计上起着调整、点缀、强调、平衡的作用。

### 4. 工业产品设计

工业产品设计包括各种现代工业化产品，其特征是在现代工业批量生产的条件下，整合科技与艺术手段，将材料、结构、工艺、生产、审美与功能目的紧密联系，设计创造出既具有优美形式又具有较高品质，既符合人体工程学又符合使用目的的艺术工业产品。工业产品设计的种类很多，主要包括家庭用品类、公共服务类、交通工具类（见图14-4）、生产设备类等。

图14-3　染织服饰设计

图14-4　工业产品设计举例（摩托车）

### 5. 环艺设计

环艺设计是空间设计的一种，实用、技术、环境、生态是室内艺术设计与环境艺术设计的基本特点。狭义的环艺设计内涵是人与建筑物，而广义的环艺设计本质是人类居住的环境，大到整个城市的规划，小到一个房间的布局，都离不开环艺设计的规划与处理。环艺设计包括建筑内外的装修、室内陈设设计、外部景观设计等，如图14-5 所示。

图 14-5　环艺设计欣赏

### 三、设计的创意方法

创意是创造性思维发挥作用的过程，创造性思维包括两个相反的思维方向：发散性思维与收敛性思维。其中发散性思维是一种不依常规寻求变异，从多方面寻求答案的思维方式。发散性思维是创造性思维的中心环节，是探索最佳设计方案的必由之路。发散性思维的发散量越大，思维越活跃，思路越开阔，获得有价值的结果也就越多，也就越容易解决问题。设计过程中的创意方法有：直觉表现、原形启发、借景生情以及联想与幻想等。

**1. 直觉表现**

直觉是指在艺术创作活动中，不依赖严密的理性思考，不凭借以往积累的经验，不依靠明晰的逻辑推理，对客观自然有一种直接的感受和把握。设计创意中，涉及的任何形态都不可能是无形、无色、无内容的，不管是具体形态还是抽象形态，都是人们内心意向的直接反应。这种反应必须在直观物象感受、经验、记忆等重生的基础上，经过反复推敲和比较、综合与判断、探索与发现，采取最形象的方式将自己的一种意识、精神、感情用最完美的结合形式凝固起来。

**2. 原形启发**

原形启发是一种把握（或感知）原形中潜在变异的发现过程。自然的原形中有取之不尽的创作灵感，借助自然原形的启示，捕捉和发现全新的并未被人们注意和熟知的信息。当设计和造型时，要培养对形体潜在的美感反应，改变熟悉的物象并将其演变为带有韵味的作品。

**3. 借景生情**

借景生情是通过把握对象内外，统一整体形象，始终联系着对象事物具体生动的表象及各种相关的感性内容，从而展开思维创造的活动。在设计创意中，通过表象作用，会自然而然地唤起对种种相关生活经验的联想，并不断地泛化、深化，同时加入感情色彩，注入主观内容，最终在大脑中形成包含思想、感情、审美意趣和精神意境的形象。

另外，对于不同的生活经验和阅历，设计师利用借景生情进行创意时，必须表达出大家共有的经验和生活习惯，让设计得到最大范围的共鸣，当然有些时候也可以利用较为隐讳的内容表达更深层次的含义。

**4. 联想与幻想**

联想是人们在现实生活中由此及彼、触景生情产生从一个事物向另一个事物的思维过渡。心理学家认为：在艺术创作里，大多数都需要创造者具有一种不管两件事物相差多

远、多么模糊、多么容易使人误认，都能利用联想找到相似之处的能力。对于客观事物，人们都有联想的本能，每个人都有追求理想的愿望。联想可以将人的思维扩大化并能尽情地发挥，也可以将亲身经历的内容完美化和理想化。联想取决人的处事态度、亲身经历和思维方式。联想的方法有"接近联想""情境联想""对比联想"和"关系联想"等，根据人的喜好不同，在联想的过程中可以运用各种拟人、比喻、夸张等手法。

幻想是现实中不可能有或不能实现的事件产生于人大脑中的一种想象，是一种不切实际的想象，能成为人们追求理想化和美化生活的方式。多数幻想没有任何实物作为参照对象，也没有事物间的逻辑关系，可以是无中生有、任意发挥的一种想象，也可以是对具体物象的夸大其词。作为设计师要善于运用联想与幻想，充分发挥创造力和想象力，把不可能变成可能，让不现实变成现实。这样才可以在设计中形成自己的设计语言，拥有一片自己的天空。

# 模块二　构成基础知识

在设计领域，构成是指将一定的形态元素按照视觉规律、力学原理、心理特性、审美法则进行的创造性的组合。构成是形象思维与逻辑思维相互作用进行的造型活动，是现代视觉传达的基础理论，主要包括平面构成、色彩构成和立体构成。

## 一、平面构成

### 1. 平面构成的含义

平面构成是指按照视觉美感原理，将相同或不同的基本单元按照一定的形式或规律组合构建，使之成为新的视觉形象的平面造型形式。平面构成是一门研究形象在二维空间中变化与构成的科学，是探求二维空间的形象处理、元素构建、骨骼组织、画面构成等规律的造型形式，通过理性的设计，创造出既具有严谨性又富于变化的艺术作品。

20 世纪 70 年代以来，平面构成作为设计基础，已被广泛应用于视觉传达、时装设计、舞台设计、工业设计、建筑设计等方面，具有非常广泛的应用领域，如招贴设计作品、网页设计作品、包装装潢设计以及室内装饰的平面设计（见图 14-6）等都应用了平面构成。

图 14-6　室内装饰的平面设计作品欣赏

### 2. 平面构成的基本元素

平面构成的基本元素包括：概念元素、视觉元素和关系元素。

（1）平面构成的概念元素。平面构成的概念元素是指点、线、面等基本元素，是视觉元素形成的基本单位。

1）点。点的构成形式有两种，即"有序点"和"自由点"。有序点的构成主要是指点的形状、面积、位置、方向等因素以规律化的形式排列构成，呈现出整齐、有秩序、有节奏的视觉效果，如图 14-7 所示。自由点的构成主要是指点的形状、面积、位置、方向

等因素以自由和非规律化的形式排列构成，呈现出丰富的、变化的、生动的视觉效果。

2）线。线的构成形式有两种，即"有序线"和"无序线"。有序线的构成主要是指线的形状、长短、粗细、位置、方向等因素以规律化的形式排列构成，呈现出统一、有序、有节奏的视觉效果，如图14-8所示。无序线的构成主要是指线的形状、长短、粗细、位置、方向等因素以自由化的形式排列构成，呈现出对比、生动、多变的视觉效果。

图14-7　有序点的构成举例

图14-8　有序线的构成举例

3）面。面可以分为三种，即直线形面、曲线形面和自由形面。不同的面通过不同的组织构成，会使人产生不同的心理感受。直线形面（见图14-9）具有直线所表现的心理特征，最能强调垂直、水平与倾斜的效果，可以表现出稳定、严肃、整齐、秩序的视觉效果；曲线形面（见图14-10）具有曲线所表现的心理特征，可以表现出自然、圆润、柔韧、优雅的视觉效果；自由形面是比较自由而随意创造出来的图形，可以表现流畅、自然、变化、对比的视觉效果。在特定的组织构成形式中，运用不同类型的面，能够形成富有特点的画面形态，从而有效地服务作品，突出重点。

（2）平面构成的视觉元素。视觉元素是指概念元素通过形状、大小、位置、方向、明暗、色彩、肌理、骨骼、空间、重心等形式得以表现出来，这些形式因素就是平面构成的视觉元素。如图14-11所示的海报设计作品中，主要体现了线条与图形方向的变化。

图14-9　直线形面构成举例

图14-10　曲线形面构成举例

图14-11　平面构成的视觉元素举例

（3）平面构成的关系元素。平面构成中的关系元素是指视觉元素排列、组织、构成的不同形式，通过框架、骨骼、空间、重心等因素得以实现。关系元素中最主要的因素是骨骼，限制和管理视觉元素在平面构成中的编排方式，一切有形态、有秩序、有规律的编

排形式都受到骨骼的组织与作用，支配整个构成设计的程序，决定各种元素在构成设计中彼此之间的相互关系。骨骼主要有规律性骨骼和作用性骨骼两种类型。

规律性骨骼是从骨骼构建形象有规律的角度划分的，包括有规律性骨骼和无规律性骨骼两种。有规律性骨骼的编排是以严格的数列方程式的形式构成的，如重复、渐变、发射等骨骼形式；无规律性骨骼的编排是以自由的形式构成的，具有很强的随意性，如密集、对比等骨骼形式。

作用性骨骼是从骨骼作用形象的效果角度划分的，包括有作用性骨骼和无作用性骨骼两种。有作用性骨骼是给形象以准确的空间，形象排列在骨骼线组成的单位里，配色后骨骼线依然可见；无作用性骨骼是给形象以准确的位置，形象编排在骨骼线组成的交叉点上，形象确定后，骨骼就不存在了。

**3. 平面构成的构成形式**

（1）重复构成形式。重复是指在画面中使用一个或多个基本形象进行有规律地反复组合与排列，重复具有强烈的整齐感和秩序感，如图 14-12 所示。重复构成形式可以利用有规律性骨骼进行形象、大小、位置、方向、色彩等的重复构成。重复构成的基本形可以采用具象形、抽象形、几何形等表现形式。

（2）近似构成形式。自然界中近似形很多，如树叶、雪花等形态都具有近似的性质。平面构成中的近似构成，是重复构成的轻度变化，追求同中求异，是基本单元形象或骨骼框架产生局部变化，寓"变化"于"统一"之中是近似构成的显著特征，如图 14-13 所示。

图 14-12　重复构成形式举例　　　　图 14-13　近似构成形式举例

（3）渐变构成形式。渐变现象是生活中常有的视觉感受，如近大远小、近宽远窄的透视现象等。平面构成中的渐变是指基本单位或骨骼框架有规律、循序渐进的变化排列，能够产生强烈的透视感和空间感，如图 14-14 所示。渐变构成形式的要点是注意把握排列变化的节奏感和韵律感。排列变化如果太快，就会失去连续性，循序感就会消失；排列变化如果太慢，又会产生重复感，缺少空间变化效果。

（4）发射构成形式。发射现象是一种常见的自然现象，如光芒照射、水花四溅等。发射构成，是指骨骼框架以一点或多点为中心，向周围放射、扩散进行的排列变化，发射构成可以造成光学的动感和强烈的视觉效果，如图 14-15 所示。

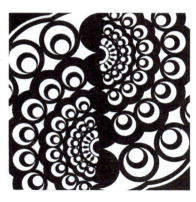 

图 14-14　渐变构成形式举例　　　　　　　图 14-15　发射构成形式举例

（5）特异构成形式。特异是指规律的突破，因个别要素产生变化显得突出而引人注目。特异构成形式通常是在有规律的状态下进行小部分的变化，以突破较为规范、机械单调的构成形式，使画面产生生动活泼的变化效果，如图 14-16 所示。特异构成有两种类型，即基本形特异和骨骼线特异，无论采用哪种类型都应该注意特异构成整体与局部的对比关系。

（6）空间构成形式。空间构成形式是指利用透视学原理在二维平面上组织与构建形象元素的造型方式。空间构成形式可以通过点、线、面的疏密变化或重叠交织进行表现；也可以利用透视规律中的近大远小、近实远虚加以表现，如图 14-17 所示；有时也可以通过巧妙的组织，处理相互矛盾的空间关系，运用错视原理进行合理的处理与表现。

 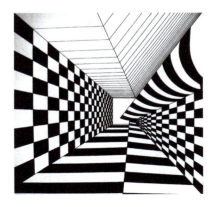

图 14-16　特异构成形式举例　　　　　　　图 14-17　空间构成形式举例

（7）密集构成形式。密集构成形式（见图 14-18）是比较自由的构成形式，包括预置形密集和无定形密集两种类型。预置形密集是依靠在画面上预先安置的骨骼线或中心点组织基本形的密集与扩散；无定形密集是不预置骨骼线或中心点，而是根据画面的均衡原理，通过密集基本单位形象产生空间、虚实等轻度对比来进行组织构成的。

（8）对比构成形式。对比构成形式是比密集构成形式更加自由且灵活的构成形式，其构成方式是不以骨骼为框架，而是依靠基本单位形状、大小、位置、方向、色彩、肌理等的对比方式以及重心、空间、虚实等的对比关系，构建具有变化丰富、自由灵活的构成形式，如图 14-19 所示。

（9）肌理构成形式。肌理又称质感，是由于物体的材料不同或表面的组织不同，而

产生的粗糙、光滑、软硬等不同感觉。肌理的构成形式可以分为视觉肌理和触觉肌理。视觉肌理是对物体表面特征的认识，一般是用眼睛看、不用手摸就可以感受到的肌理；触觉肌理是用手抚摸有凸凹感觉的肌理。以肌理变化为主构建的平面构成形式，就是肌理构成形式。肌理构成形式常利用喷洒、擦刮、拼贴、渍染、印拓等多种手段制成，如图14-20所示。

  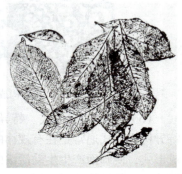

图14-18　密集构成形式举例　　　图14-19　对比构成形式举例　　　图14-20　肌理构成形式举例

## 二、色彩构成

### 1. 色彩构成的含义

色彩构成是指两个或多个色彩根据不同的目的，按照一定的规律和原则重新搭配与组织，在相互作用下构建新的色彩关系的造型形式。色彩构成是一门研究色彩搭配与构建的科学，是在色彩科学体系的基础上，将复杂的色彩现象加以归纳，分析与研究抽象颜色的色彩关系与组织关系，提炼与总结出符合人们审美感受和心理需求的配色方案。色彩构成强调摆脱各种外部因素对物象色彩的影响，注重研究颜色自身的属性特征以及相互搭配产生的设计效果，注意抽象色彩构成的形式美感和视觉效果。20世纪70年代以来，色彩构成作为设计基础，已被广泛地应用于视觉传达、时装设计、舞台设计、工业设计、建筑设计等方面，具有非常广泛的应用领域。

### 2. 色彩基础知识

色彩是由光的作用产生的一种视觉效应。世界上一切物体之所以呈现不同的颜色，是由于阳光照射物体后，一部分光波被物体吸收，一部分光波被物体反射并反映到视觉神经的结果。色彩的三要素是色相、明度和纯度（饱和度）。

图14-21　三原色
（彩图见配套资源包）

（1）色相。色相是指色彩的相貌，如红、橙、黄、绿、青、蓝、紫等。

原色是指三原色，即红色、黄色、蓝色，如图14-21所示。自然界中的色彩种类很多，但原色是其他颜色调配不出来的。将原色相混，却可调和出其他颜色。

间色又称为"二次色"，是由三原色调配出来的颜色。例如，红与黄可调配出橙色，黄与蓝可调配出绿色，红与蓝可调配出紫色。橙、绿、紫三种颜色又称为"三间色"。三

原色调配时，因原色比例不同，可调配出丰富的间色变化。

复色又称为"复合色"，是用原色与间色相调或用间色与间色相调而成的"三次色"。复色是最丰富的色彩家族，千变万化，包括了除原色和间色以外的所有颜色。

（2）明度。明度是指色彩本身的明暗（深浅）程度，包括同一色相的明暗差别和不同色相间存在的明暗差别两个方面。

（3）纯度。纯度又称为饱和度，是指色彩的艳丽程度，是色彩感觉强弱的标志。

色彩混合分为加法混合、减法混合和中性混合三种形式。加法混合是指色光的混合，两种以上的光混合在一起（如同时用红光和黄光照射同一墙壁），光亮度会提高，混合色的总亮度等于或接近于相混各色光的亮度之总和。减法混合是指颜料的混合，一般混合后的新颜料明度、纯度都会降低。中性混合是指色彩在进入视觉之后才发生混合，包括色盘旋转混合和空间视觉混合。

### 3. 色彩的对比

色彩对比是指两个或多个色彩，以空间或时间关系相互比较而形成的对比关系。色彩之间差别的大小，决定着对比的强弱。色彩对比主要有五种类型，即色相对比、明度对比、纯度对比、冷暖对比和面积对比。

（1）色相对比。色相对比是指由于色相差别而形成的色彩对比。色相对比的强弱程度取决于色相之间在色相环（见图14-22）上的距离或角度，距离或角度越小对比越弱，距离或角度越大则对比越强。

图14-22　色相环（彩图见配套资源包）

（2）明度对比。明度对比是指由于明度差别而形成的色彩对比。明度对比在色彩构成中占有非常重要的位置，色彩的层次关系、立体关系、空间关系等主要靠色彩的明度对比来实现。

（3）纯度对比。纯度对比是指由于纯度差别而形成的色彩对比。以低纯度对比为主的色彩构成，呈现出含蓄、朴素、随和的色彩效果，也会给人以平淡、消极、陈旧等感觉；以中纯度对比为主的色彩构成，呈现出中庸、文雅、自然的色彩效果，也会给人呆

板、平庸、无聊等感觉；以高纯度对比为主的色彩构成，呈现出积极、强烈、活泼的色彩效果，也会给人以生硬、低俗、刺激等感觉。

（4）冷暖对比。当画面中暖色面积较大时，可以形成暖色调（见图14-23），暖色调给人以温暖、热烈、积极的色彩感觉。但如果暖色调处理不当，会给人以烦躁、刺激等感觉；当画面中冷色面积较大时，可以形成冷色调（见图14-24），冷色调给人以寒冷、清爽、理智的色彩感觉。但如果冷色调处理不当，会给人以消极、阴森等感觉。

图14-23　暖色调（彩图见配套资源包）

图14-24　冷色调（彩图见配套资源包）

（5）面积对比。面积对比是指由于色彩面积比例的差别而形成的对比关系。具有某种属性的色彩如果在画面上的面积比例占绝对优势，就会形成该属性的色彩基调。如果高明度颜色的面积占绝对优势就可以构成高明度基调，如果低明度颜色的面积占绝对优势就可以构成低明度基调；如果暖色的面积占绝对优势就可以构成暖色调，如果冷色的面积占绝对优势就可以构成冷色调等。

**4. 色彩心理感觉**

不同的色彩给人的感觉是不一样的，色彩给人的感觉有冷暖感觉、轻重感觉、前进与后退感觉、象征性感觉等。

（1）色彩的冷暖。色彩的冷暖感觉是由物理、生理、心理及色彩本身等综合因素决定的。冷暖对比是指由于色彩感觉的冷暖差别而形成的色彩对比。从色彩的心理来说，朱红色为最暖色，在色立体上称为暖极；湖蓝色为最冷色，在色立体上称为冷极。凡是接近暖极的颜色称为暖色，如橙色、黄色等；凡是接近冷极的颜色称为冷色，如青色、绿色等；与两级距离相等的颜色称为中性色。另外，黑白两色虽然是无彩色，但白色往往给人以冷的感觉，而黑色往往给人以暖的感觉，因此，在色立体上接近白的颜色感觉冷，而接近黑的颜色感觉暖。

（2）色彩的轻重。不同的色彩给人以不同的轻重感，从色彩得到的重量感是质感与色彩的复合感觉。例如，有两个形状和大小一样的箱包，其中一个箱包涂了白色，另一个箱包涂了黑色，通过目测则感觉到白色箱包轻，黑色箱包重。

（3）色彩的前进与后退。色彩的前进与后退直接与色彩的冷暖、轻重有联系。一般来说，暖色比冷色更富于前进的特性。两色彩之间，亮度偏高的色彩呈前进性，高饱和度的色彩也呈现前进性。重感色彩有收缩、后退感，轻感色彩有膨胀、前进感。

（4）色彩的象征。色彩是感情的语言，根据不同的色彩可以诱发出不同的情感。色

彩的象征是指不同的色彩具有不同的寓意。依据人们对色彩的偏爱以及性格、经验、习惯、知识、文化等，不同的色彩往往具有不同的象征含义，见表14-1。

表14-1　色彩的象征含义

| 色彩 | 象征含义 |
| --- | --- |
| 红色 | 兴奋、欲望、热爱、热情、活泼、幸福、吉祥、速度、力量、热闹、革命、侵略、危险等 |
| 黄色 | 享受、幸福、乐观、轻快、活泼、辉煌、理想主义、想象力、希望、阳光、夏天、哲学等 |
| 蓝色 | 和平、平静、稳定、诚实、和谐、统一、信任、真相、信心、冷淡、深远、永恒、理智等 |
| 桔色 | 精力、平衡、温暖、热情、颤动、率直、火焰、注意、要求等 |
| 绿色 | 自然、环境、新鲜、健康、生命、安逸、好运气、更新、青春、努力、春天、慷慨、富饶等 |
| 紫色 | 灵性、仪式、神秘、高贵、奢华、优雅、魅力、自傲、轻率、转变、智慧、启发、残酷等 |
| 灰色 | 安全、可靠、智力、固定、谦逊、平凡、沉默、中庸、尊严、成熟、团体、保守、寂寞等 |
| 褐色 | 泥土、炉、床、家、户外、可靠、安逸、耐力、稳定、简洁等 |
| 白色 | 尊敬、纯净、简洁、清洁、和平、谦卑、精密、清白、青春、出生等 |
| 黑色 | 崇高、严肃、坚实、黑暗、力量、精深、正式、优雅、财富、恐怖、害怕、魔鬼、死亡等 |

**5. 色彩调和**

色彩调和是指将两个或多个颜色进行合理搭配与适当调整，使之产生统一协调的色彩效果。在设计中，色彩调和具有重要意义。一是为了使呈现对比的色彩取得和谐统一的效果；二是为了能够自由组织与构成符合目的性和审美性的色彩关系。

（1）同一调和构成。当两个或多个色彩搭配由于过于刺激而显得生硬时，增加各个颜色的同一成分，使之变得协调统一，称为色彩的同一调和。

（2）类似调和构成。所谓类似是指双方颜色接近，同一成分较多，色彩差别较小。在色彩搭配中，选择性质相似（或程度接近）的色彩组合以增强色彩的调和效果，称为类似调和构成。

（3）秩序调和构成。将不同色相、明度、纯度、冷暖的颜色组织起来，形成有规律、有条理、有节奏的色彩效果，使过于刺激的色彩关系因条理有序而达到统一协调的效果，就是色彩的秩序调和构成。

（4）面积调和构成。面积调和是指通过增大颜色面积或减小颜色面积的方法，达到使色彩组合调和的目的。实际上，面积调和增加面积的实质，是增加一种颜色的分量，同时减少另一种颜色的分量，双方面积差距越大，色彩的调和效果也就越强。

**6. 色调**

色调是物体反射的光线中以哪种波长占优势来决定的，不同波长产生不同颜色的感觉。色调是颜色的重要特征，决定了颜色本质的根本特征。色调是指一幅作品色彩外观的基本倾向。色调不是指颜色的性质，而是对一幅绘画作品的整体颜色的概括评价。在明度、纯度（饱和度）、色相这三个要素中，哪种因素起主导作用，我们就称之为哪种色调。一幅绘画作品虽然用了多种颜色，但总体有一种倾向，是偏蓝或偏红，是偏暖或偏冷等。这种颜色上的倾向就是一副绘画作品的色调。通常可以从色相、明度、冷暖、纯度四个方面来定义一幅作品的色调。例如，色调在冷暖方面，可分为暖色调与冷色调。

### 三、立体构成

立体构成是根据一定的构成原则分析立体中各造型元素及它们之间的关系，揭示立体创造基本规律的一种科学方法。平面设计中表现出来的空间深度和层次——立体感，是运用透视法表现的单纯的视觉立体效果。而立体构成所塑造的形体是在空间实际占有位置的实体，它的形态是从不同角度观看时产生的不同造型。立体形态无论是人工的还是自然的，用构成理论分类，都可归纳为半立体、线立体、面立体、块立体这四种最基本的形态。我们生活环境中的公共空间雕塑作品、建筑环境作品（见图14-25）、工业设计作品中都能看到立体构成的缩影，立体构成是所有空间艺术设计的基础。

图 14-25　建筑环境作品中的立体构成举例（意大利威尼斯迪耶索洛马吉察建筑）

**1. 半立体构成**

半立体构成是以平面为基础，进行立体化的设计制作，使其产生各种起伏和视觉、触觉肌理。半立体构成介于平面和立体之间，就像介于平面线刻和雕塑之间的浮雕艺术一样。半立体构成的材料多为纸张、塑料板、有机玻璃、木板、泡沫板、石膏等，制作方法是折叠（直线折叠、曲线折叠）、弯曲（扭曲、卷曲、螺旋曲）、切割（挖切、直线切割、曲线切割）等，如图14-26所示。

图 14-26　半立体构成作品欣赏

**2. 线立体构成**

线立体构成是运用各种类型的线性材料在三元空间塑造一种创新造型的构成方法。在线立体构成时应注意材料的性质及构成方法，使其具有空间的深度感、伸展感，以及具有动感和韵律感，如图14-27所示。立体构成中线的语言是非常丰富的，就线的形态而言有

粗细、长短、曲直、弧折之分；断面又有圆、扁、方、棱之别；线的材质感觉上有软硬、刚柔、光滑、粗糙的不同；从构成的手法看有重复、交替、渐变、突变、发射、垂直、螺旋、交叉、框架、扇形、曲线、弧线、乱线、回旋、扭结、缠绕、波状、抛向、绳套等。

### 3. 面立体构成

面立体构成是应用各种类型的面（直面或曲面），按一定的规律和方式来组织这些面形成面立体构成，如图14-28所示。面材的加工特性分为可切割板材，如木板、金属板、纸板等几乎所有的板材；可折叠板材，如纸、金属板等；可模塑成型的板材，如石膏板、塑料板、玻璃纤维板、金属板、有机玻璃等；可编织成型的板材，如网、竹编、草编、金属丝编等材料。面立体可以创造出各种意境、形式、功能的空间。

图 14-27　线立体构成作品欣赏　　　图 14-28　面立体构成作品欣赏

### 4. 块立体构成

块立体构成是用具备三次元（长、宽、高）条件的实体限定空间的形式。构成的手法大致是变形、分割、聚积等，如图14-29所示。块立体没有线立体那样轻巧、锐利和有张力感。块立体给人的感觉是充实、稳重、结实、有分量，并能在一定程度上抵抗外界施加的力量，如冲击力、压力、拉力等。

图 14-29　块立体构成作品欣赏

### 四、构成的形式美法则

形式美法则是人类在创造美的形式、美的内容的过程中对美的形式规律的经验总结和抽象概括，主要包括对称与平衡、对比与调和、变化与统一、节奏与韵律。研究、探索形

式美的法则，能够培养人对形式美的敏感，指导人们更好地去创造美的事物。掌握形式美的法则，能够使人们更自觉地表现美的内容，达到美的形式与美的内容高度统一。

**1. 对称与平衡**

对称是在中心点或者中心线的两边，出现相等、相同或者相似的画面内容，如图14-30所示。

平衡是通过各种元素的摆放、组合，使画面通过人的眼睛，在心理上感受到一种物理的平衡（如空间、重心、力量等），如图14-31所示。

图14-30 对称举例　　　　　　　　　　图14-31 平衡举例

平衡与对称不同，对称是通过形式上的相等、相同或相似给人以严谨、庄重的感受；而平衡则是通过适当的组合使画面呈现"稳"的感受。

**2. 对比与调和**

对比是互为相反因素的东西同时设置在一起时所产生的现象。通过对比可使对象的各自特点更加鲜明和突出，如大与小，曲与直，水平、倾斜、垂直，疏与密，方向，虚实，肌理等。通常在构成设计中运用这种对比关系寻求变化和刺激，创造具有各种特性的画面效果。

调和是构成美的对象在部分之间不是分离和排斥，而是统一、和谐，被赋予了秩序的状态。一般来说，对比强调差异，而调和强调统一，适当减弱形、线、色等图案要素之间的差距，如同类色配合与邻近色配合等具有和谐宁静的效果，给人以协调感。

对比与调和是相对而言的，没有调和就没有对比，它们是不可分割的矛盾统一体，也是取得图案设计统一变化的重要手段，如图14-32所示。

图14-32 对比与调和举例

### 3. 变化与统一

变化是指图形的各个组成部分的差异。统一是指图形的各个组成部分的内在联系。图形不论大小都包括内容的主与次、构图的虚实与聚散、形体的大小与方圆、线条的长短与粗细、色彩的明暗与冷暖等各种矛盾关系，这些矛盾关系使画面生动活泼，具有动感，但如果处理不好，又易产生杂乱的感觉。采用统一的手法可将它们有机地组织起来，形成既丰富，又有规律，统一中求变化，变化中求统一的统一体，如图 14-33 所示。

图 14-33　变化与统一举例

### 4. 节奏与韵律

节奏是规律性的重复。在造型艺术中，节奏被认为是反复的形态和构造，是指一些形态要素的有条理的反复、交替或排列。使人在视觉上感受到动态的连续性，就会产生节奏感，如连续的线、断续的面等都会产生节奏。

韵律是节奏的变化形式。如果韵律以等距间隔（或几何级数的变化间隔）的节奏变化，则会赋予重复的图形，形成强弱起伏、抑扬顿挫的规律变化，并产生优美的律动感。

节奏与韵律往往互相依存，互为因果。韵律在节奏基础上丰富，节奏在韵律基础上发展。一般认为节奏带有一定程度的机械美，而韵律又在节奏变化中产生无穷的情趣，如植物枝叶的对生、轮生、互生，各种物象由大到小，由粗到细，由疏到密，不仅体现了节奏变化的伸展，也是韵律关系在物象变化中的升华，如图 14-34 所示。

图 14-34　节奏与韵律举例

# 模块三　设计表现基础知识

设计是一个解决问题和协调矛盾的过程，要求我们掌握设计原理、规则和设计中诸多的基本技巧，将创新、灵感与设计技能相结合，将文化与市场需求相结合。设计着重表现方法与表现技巧的研究，通过观察、认识、分析对象并结合不同的工具、材料和技法来深化设计所传达的内容，设计的表现手段重在视觉表现的策略与方法。

## 一、表现手法与工具

### 1. 手绘形式

手绘是设计表现中一种常用的手段和途径，通过手绘的勾勒，使形体塑造图形跃然纸上，如图 14-35 所示。手绘这种形象画的创作方式，是思维能力、想象创造能力和绘画表达能力三者的综合。手绘设计这种返璞归真的创意行为，其力度和分量也带来手绘效果图式的个性和灵性。手绘作为一种表现技法具有多样化形式，深受人们喜爱。手绘的绘画工具有水彩、马克笔、彩色铅笔等。根据色料、工具各自的属性不同，手绘作品所表现出来的效果也各不相同。

手绘线条图像具有叙事、交流、抒情等多种功能，手绘线条图像不受时间、地点的限制，不受工具、技法的约束，具有极为广泛的实用性。手绘是个人对视觉信息最直接的反映和处理，不仅是一种设计思考，也是一种视觉语言表达方式，长期的手绘可练就设计师视觉敏感性，提高理解、表达视觉信息的能力。这种视觉敏感性有助于发现"问题"所在，捕捉设计灵感。从促进设计构思、提高视觉修养、培养创新思维来看，手绘表现对设计师是极其重要的。无论设计表现手法如何更新，手绘的快速表现特征和实用价值始终不会变。手绘作品如图 14-35 所示。

图 14-35　手绘作品欣赏

### 2. 摄影表现

设计基础上的摄影图像与一般的艺术摄影的最大不同就是它要表达的是设计创作的主题，扩大主题的真实感，增强直观性和说服力。设计师在运用摄影图片时为了将主题表现得更加生动和不同凡响，也为了配合设计意念，经常制作一些特别的道具或装置，使它增

添特别的意义，如图 14-36 所示。摄影表现可以直接引导观众的视线，使其集中在主体上。利用前景形成的线条透视或空间透视等，可以平衡画面，表现空间的深度，使人感到自然、亲切，增强画面的感染力。

### 3. 计算机表现

计算机艺术设计是指以计算机科技为基础，设计艺术与计算机技术相结合的一种崭新的艺术创作手段。现今的计算机技术已成为艺术设计人员的重要工具，不仅带来了新的造型语言和表达方式，而且推动了艺术设计方法的变革。随着计算机技术在艺术表现领域中的逐步应用，计算机艺术设计开始形成自身独特的视觉表现语言。计算机艺术设计涵盖了所有的图形生成、显示和存储等相关技术，其表现形式包括平面、三维、影视、多媒体、动漫等。同时，计算机图像具有设计精确、效率高、操作便捷的特点，但计算机图像比较呆板、冰冷、缺少生气和人情味。计算机表现作品如图 14-37 所示。

### 4. 综合表现

在设计表现过程中，需要借鉴和吸收不同的文化、艺术门类、学科领域的表现形式和手段，来不断充实现代设计表现。多种表现形式的混合应用是形式突破的有效手段，这种形式往往会产生新奇的效果，如手绘与图片的结合、手绘与计算机图像的混合等，如图 14-38 所示。

图 14-36　摄影表现作品欣赏　　图 14-37　计算机表现作品欣赏　　图 14-38　综合表现作品欣赏

## 二、创意表现技巧

### 1. 图底关系

任何形都是由图与底两部分组成的，要使形感到存在，必然要有"底"将它衬托出来。在设计中，最先跃入眼帘的具有空间前进感的形象被称为"图"，其他周围弱化的空间处称为"底"。图具有前进性，视觉上具有凝聚力；底是陪衬作用，与图相比有后退感，是依赖图而存在的。研究图与底的形态关系，使它们相互衬托、互相关联，能形成完美有趣的视觉效果，如图 14-39 所示。

进一步说，一个图形有着两面性，一个是"图"，另一个是"底"。图就是指图形本身，比如说白纸上有一朵花，花就是这张画面"图"的部分，而陪衬着花的其他部分就

是白纸部分，也就成了"底"。在画面中，图与底是相辅相成的，这就是在谈论图形时常常说到的"图底关系"。在造型行为中，人们往往会将精力集中在对"图"的关注上，而忽视对剩余部分"底"的把控，尤其是在对"底"的不同形态、空间、面积的整体协调方面，如何把握将对全局有着决定性的影响。

图 14-39　图底关系举例

"图"与"底"是由对比、衬托产生出的关系。在平面设计中，"图"有明确的形象感，视觉印象强烈，在画面中较为突出。"底"没有明确形象感，没有形体轮廓，视觉印象模糊。由图底转换带来的动感与意趣使单纯的平面性空间显现出变幻莫测的空间效果，增强了画面的可读性，使作品增添趣味感和神秘感，视觉传达更具冲击力。

### 2. 群化组合

群化组合是现代设计基础中的特殊表现形式，是基本形重复构成的一种特殊表现形式。它不像一般重复构成那样，在上、下或左、右均可以连续发展，而是具有独立存在的性质。群化组合是将个体的基本形群集化的组合形式，是以抽象或具象的基本形为一形象单位，将单位之造型要素汇集，经特定的构成法则，使多个基本形之间用不同的数量、不同的组合方式相互联合，派生出独立形态的新的造型，如图 14-40 所示。

图 14-40　群化组合举例

构成群化的基本形在构成中是最基本的单位元素，在单位元素的群集化过程中，它们能变化出无数的、丰富的组合形式。为使构成变化不杂乱，基本形仍以简洁的形象为佳，其次基本形要饱满，基本形组合时要有共同的目的性和明确的方向感。群化组合强调形态之间的平衡、推移与节奏，以及群体之间产生的韵律之美，体现了变化与统一的法则与构成的规律。在现代标志设计、广告设计及编排设计中，运用了大量的群化构成形式，对于平面设计领域的创造性的表现具有启发性。

### 3. 分解与重构

分解构成是一种分解组合的构成方法，是将一个完整的对象，分为多个部分、单位，然后根据一定构成原则重新组合。这种构成方法有利于抓住事物的内部结构及特征，从不同的角度去观察、解剖事物，从而从一个具象的形态中提炼出抽象的成分，再把抽象形态进行组织、重构组成一个新的形态，达到形态的重构，产生新的美感。

在分解一个具象事物时，应从多视角去分析，抓住其具有代表性的本质特征，使之在组合成新的抽象构成时，仍然能让人感到原事物的特有面貌及新的构成形式之美感。分解构成不光要将原形分割，还可以对分解后的各个形态进行再变化，或者将分解后的形态再重新组合。

### 4. 矛盾与错觉

空间矛盾是指利用平面的局限性及视觉的错觉，在二维平面上表现三维现实空间不可能存在或不可能再现的空间形式。矛盾空间可以在平面中创造出奇特的空间，变不可视为可视。矛盾的空间不是模棱两可，而是两者互不相让，形成极为强烈的空间冲突。它重在对形自身结构的塑造，以及对形的分解与组合等方面的把握，体现一定的造型能力，如图 14-41 所示。

图 14-41　矛盾与错觉举例

视觉形象的本身包含着潜在的图形刺激，当以特殊形式观看自然物象时，便会产生新颖的视觉意象。在设计中错觉方法在一定程度上体现出与众不同的创意思想，还可以通过视觉的错视暗示或引导使观看者形成新的意象。

错觉是眼睛对形态的视觉把握和判断与所观察物体的现实特征有误差的现象，包括由眼球生理作用所引起的错觉和病态错觉等。看到某个图形时，可以感觉与其客观的大小、长度、方向等不同。人们根据眼睛对外界的观察判定形状，但是在很多情况下，眼睛的观察与实际情形并非完全一致，外界物象通过眼睛视网膜的印象传送到大脑后的反馈，由于种种惯性会产生错误的判断，这就是视觉的错视。错觉导致视觉映像与客观真实的矛盾状况，会使知觉系统疑惑。由这种特殊刺激导致的视觉紧张激起心灵探索的欲望，使人感受到创造的喜悦。错视总是伴随眼睛对形态的观察而产生，作为一种普遍的视觉现象对造型设计有极大影响，设计师都想创造出既可以预测控制，又能够诱导视觉美感的作品。在造型设计中，必须研究错视的规律性，利用错视原理，可使设计方案更精密、巧妙和富有创意。

### 5. 分割与构图

分割就是划分平面空间的区域以确定合理的比例和形态，如图 14-42 所示。构图和分割主要是指对画面空间的处理，使点、线、面合理地呈现在特定的画面空间里。构

图和分割不仅对画面元素起作用，而且决定了整个画面的精神，并直接影响观众对画面的感受。分割重在将一个限定空间划分为若干形态，形成新的整体。分割的种类有等形分割、等量分割、比例分割、自由分割、数理分割、黑白灰分割、递进分割、黄金分割等。

图 14-42　分割举例

（1）等形分割。形状、面积相同，形成整齐、明快的特点。

（2）等量分割。面积相同、形状不同，给人以均衡感及稳定感。

（3）比例分割。分割线的间距采用依次增大（或减小）的级数分割，形状、面积均按规则变化，兼具动感和统一。

（4）自由分割。无数学规则，没有相同的形态，具有某种共同的要素，富于变化。

（5）数理分割。它是按一定的数列因素进行形的分割的造型手法，构成具有数理美、秩序美的图形。

（6）黑白灰分割。它在数列分割的结构中，加入黑白灰不同的层次，控制图形的明暗基调关系，包括调子、面积、位置的控制。

（7）递进分割。它指分割的部分与总体之间、部分与部分之间，按照一定的关系逐级进行分割，如1∶2、1∶3等。

（8）黄金分割（即1∶0.618）。它是各种设计中经典的分割方法，可使空间、产品或画面呈现均衡性和协调性，达到最大限度的和谐。

构图是对画面组织结构的一种决策，建立在对形态的理解和审美的把握之上。构图讲究艺术性和表现性，它与设计的关系十分密切。构图的原则是变化中求统一，同样的各种视觉元素，构图的方式不同，其表现效果也不同。水平方向的构图具有平稳、安定的感觉；像地平线一样伸展垂直方向的构图给人以生机勃勃的景象，如雨后的春笋挺拔向上；斜线方向的构图具有动感的特点。对于斜向上方向，如起跑的动态，给人感觉有很足的冲力。对于斜向下方向，给人的感觉是目标明确有威慑力；边角构图具有视野拓展特点，给人的感觉是有足够的想象空间；满构图具有丰满匀称的特点；大面积空白的构图具有对比强烈、主题突出、视觉反差大的特点；对称构图是主形置于画面中心，非主形置于主形两边，起平衡作用，底形被均匀分割。对称式构图通常表达静态内容，给人一种庄重、肃穆的气氛，具有平衡稳定的特点。对称构图的变化样式有金字塔构图、平衡式构图、放射式构图等；均衡构图是主形置于一边、非主形置于另一边，起平衡作用，底形分割不均匀。均衡构图通常用来表达动态内容。均衡构图的样式有对角线构图、弧线构图、渐变式构图、S形构图等。

# 模块四　设计案例研究与分析

## 一、北京香山饭店建筑与环境设计欣赏

建筑与环境设计又称"环境艺术设计",是对建筑室内外的空间环境通过艺术设计的方式进行整合设计的一门实用艺术。环境艺术所涉及的学科很广泛,它包括建筑学、城市规划学、人类工程学、环境心理学、设计美学、社会学、文学、史学、考古学、宗教学、环境生态学、环境行为学等学科。环境艺术设计通过一定的组织、围合手段,对空间界面(室内外墙柱面、地面、顶棚、门窗等)进行艺术处理(形态、色彩、质地等),运用自然光、人工照明、家具、饰物的布置、造型等设计语言,以及植物花卉、水体、小品、雕塑等的配置,使建筑物的室内外空间环境体现出特定的氛围和一定的风格,来满足人们的使用功能及视觉审美上的需要。

### 1. 北京香山饭店简介

北京香山饭店(见图14-43)是由国际著名美籍华裔建筑设计师贝聿铭先生主持设计的一座融中国古典建筑艺术、园林艺术、环境艺术为一体的四星级酒店。设计师试图"在一个现代化的建筑物上,体现出中国民族建筑艺术的精华",表达出建筑师对中国建筑民族之路的思考。设计师以简洁朴素的、具有亲和力的江南民居为外部造型,将西方现代建筑原则与中国传统的营造手法相结合,巧妙地融合成具有中国气质的建筑空间。

图14-43　北京香山饭店外观

### 2. 北京香山饭店设计欣赏提示

北京香山饭店(简称香山饭店)的外貌看似很普通,就像一个内秀的姑娘,初看似乎貌不惊人,但是越看越会感到"她"轻妆淡抹的自然美,这是香山饭店给人的整体印象。香山饭店的前庭、大堂和后院,分布在一条南北的轴线上。空间序列的连续性营造出中国传统建筑庭院深深的美学表现,其中的"曲水流觞"流华池中心有小桥与平台相连,是仿王羲之《兰亭序》中的"曲水流觞"之意。

香山饭店的总体积约为15万立方米($m^3$),但它并没有视觉的庞然,设计师结合地

形巧妙地营造出高低错落的庭院式空间,"匍匐"在层峦叠翠之间,如同植物漫地生长。这座依偎在香山怀抱的建筑,为了保留珍贵的古树,局部建筑形体错动挪让,在造型上获得了园林建筑的性格,水光山色,参天古树融为一体。

香山饭店建于北京西北郊20多千米处的香山公园内,此地风景自然天成,古木、流泉、碧荫、红叶,这决定了香山饭店以其园林和民居的典型性格融合在所处的环境之中。贝聿铭先生在平面布局上,沿用中轴线这一具有永续生命力的传统。院落式的建筑布局形成了设计中的精髓:入口前庭很少绿化,是按广场处理的,这在我国传统园林建筑中是没有的,这是着眼于未来旅游功能上的要求;后花园是香山饭店的主要庭院,三面被建筑包围,朝南的一面敞开,远山近水,叠石小径,高树铺草,布置得非常得体,既有江南园林精巧的特点,又有北方园林开阔的空间;由于中间设有"常春四合院",那里有一片水池、一座假山和几株青竹,使前庭后院有了连续性。

整个香山饭店的装修,从室外到室内,基本上只用三种颜色:白色是主色调;灰色是仅次于白色的中间色调;黄褐色作为小面积点缀。这三种颜色组织在一起,无论室内室外,都十分统一,和谐高雅,使来到这里的人们看到每一个细小的部件都不会忘记身处在香山饭店,这一点看起来似乎简单,但是最难做到的。

香山饭店的设计作品中,贝聿铭先生大胆地重复使用两种最简单的几何图形:正方形和圆形,如图14-44所示。大门、窗、空窗、漏窗、窗两侧和漏窗的花格、墙面上的砖饰、壁灯、宫灯都是正方形,连道路脚灯和楼梯栏杆灯也是正立方体,又巧妙地与圆组织在一起,圆则用在月洞门、灯具、茶几、宴会厅前廊墙面装饰,南北立面上的漏窗也是由四个圆相交构成,房间门上的分区号也用一个圆套起来,这种处理手法显然是经过深思熟虑的,深藏着设计师的某种意图,即重复之中的韵律和丰富。像是用青砖填写在粉墙上的《忆江南》,残雪、白墙、翠竹、庭灯、苍松、铺装等。

图14-44　香山饭店内部景观

## 二、2008年奥运会标志平面设计欣赏

平面设计又称为视觉传达设计,是以"视觉"作为沟通和表现的方式,透过多种方式来创造和结合符号、图片和文字,借此做出用来传达想法或讯息的视觉表现。平面设计师可能会利用字体排印、视觉艺术、版面、电脑软件等方面的专业技巧,来达成创作预期目的。平面设计常用于标志(如商标和品牌)、出版物(如杂志、报纸和书籍)、平面广告、海报、广告牌、网站图形元素和产品包装等。

**1. 2008年北京奥运会标志简介**

2003年8月3日，2008年北京奥运会标志在天坛祈年殿隆重发布，其设计者是张武、郭春宁和毛诚实。2008年北京奥运会标志（见图14-45）由印形部分、"Beijing 2008"字样和奥林匹克五环组成。印形图案好似一个"京"字，又像一个舞动的人型，潇洒飘逸、充满张力。标志集合了中国传统的印章、书法等艺术形式和运动特征，将中国精神、中国神韵与中国文化巧妙结合，象征开放的、充满活力的、具有美好前景的中国形象，被命名为"中国印·舞动的北京"。盖下这印记，十三亿中国人用最庄重、最神圣的礼仪向全世界庄严承诺，把2008年北京奥运会办成历史上最出色的一届奥运会。

图14-45　2008年北京奥运会标志

**2. 2008年北京奥运会标志设计欣赏提示**

2008年北京奥运会标志的设计含义是：

（1）喜悦的心情。红色是中国人崇尚的色彩。在"中国印·舞动的北京"标志中，红色被演绎得格外强烈，激情被张扬得格外奔放。这是中国人对吉祥、美好的礼赞，是中国人对生命的诠释。红色是太阳的颜色，红色是圣火的颜色，红色代表着生命和新的开始。红色是喜悦的心情，红色是活力的象征，红色是中国对世界的祝福和盛情。

（2）英雄的召唤。"中国印·舞动的北京"召唤着英雄，为奥运健儿欢呼，为艺术喝彩。奥林匹克运动会是成就英雄、创造奇迹、塑造光荣的舞台。在这个舞台上，每一位参与者都是不可或缺的角色。这充满力量与动感的造型是所有参与者用热情、感动和激情书写的生命诗篇。

（3）人文的彰显。"中国印·舞动的北京"是中华民族图腾的延展。奔跑的"人"形，代表着生命的美丽与灿烂；优美的曲线，像龙的蜿蜒身躯，讲述着一种文明的过去与未来；它像河流，承载着悠久的岁月与民族的荣耀；它像血脉，涌动着生命的勃勃活力。同时，"京"字又巧妙地演化为"文"字，寓意"人文"，体现了北京"人文奥运"的承诺，将中国悠久的"人文精神"融入到奥林匹克运动的历史洪流之中。活力的北京期待着2008年的狂欢，奥林匹克期待着全人类与之共舞。

（4）盛情的邀请。"中国印·舞动的北京"是一次盛情的邀请，其张开的双臂，是中国在敞开胸怀，欢迎世界各国、各地区的人们加入奥林匹克这个代表人类"和平、友谊、进步"的盛典。"有朋自远方来，不亦乐乎"，这是友善而又好客的中国人的心情写照，也是北京的真诚表达。到北京来，读解这座城市的历史风貌，感受这个国家的现代气息。到北京来，共享这座城市的欢乐，体会这个国家的蓬勃生机。到北京来，让我们在 2008 年一起编织和平、美好的梦。

# 思考与探讨

## 简答题

1. 设计的内涵有哪些？
2. 色彩调和具有哪些意义？
3. 形式美法则有哪些？
4. 简述设计表现的手法与工具有哪些。

## 探讨与实践活动

1. 收集（或拍摄）身边的设计作品，试着分析一下这些作品所使用的色彩都有哪些象征意义。
2. 收集（或拍摄）身边的立体构成作品，与同学们一起讨论，看看这些作品中体现了哪些立体构成形式。
3. 找一找身边具有形式美法则的图片、设计作品、摄影作品等，然后对其进行分析。
4. 收集（或拍摄）一些知名企业的标志，从标志的信息传达、设计方法等角度分析这些标志设计作品的内涵和特点。

# 参考文献

[1] 袁丽蓉．基础乐理教程［M］．天津：南开大学出版社，2010．
[2] 尤静波．西方流行音乐简史［M］．北京：中国文联出版社，2004．
[3] 张重辉．声乐基础通用教程［M］．杭州：浙江大学出版社，2003．
[4] 金秋．舞蹈欣赏［M］．2版．北京：高等教育出版社，2010．
[5] 何政广．写给大家的欧美现代美术史［M］．长沙：湖南美术出版社，2005．
[6] 任平．大学书法［M］．杭州：西泠印社，1999．
[7] 李文方．世界摄影史［M］．沈阳：辽宁美术出版社，2015．
[8] 王英杰．美育基础教程［M］．2版．北京：机械工业出版社，2009．
[9] 左家奇．简明艺术欣赏教程［M］．北京：机械工业出版社，2007．
[10] 田耀农，陈大力，李理．公共艺术［M］．北京：清华大学出版社，2016．